오른쪽두뇌로
그림그리기

최종 개정4판

오른쪽두뇌로 그림그리기

베티 에드워즈 지음 | 강은엽 옮김

NAMUSOOP

최종 개정4판

오른쪽두뇌로 그림그리기

지은이 베티 에드워즈
옮긴이 강은엽

책임편집 하운하
표지 디자인 박양미
편집 디자인 강임순
인쇄·제본 한영문화사

펴낸날 2024년 5월 14일(제1판 8쇄)
　　　　2015년 10월 9일(제1판 1쇄)
등록일 1999년 7월 2일

펴낸이 강여경
펴낸곳 나무숲
주소 경기도 성남시 분당구 성남대로2번길 6, 804호
전화 02-540-7118　**팩스** 02-540-7121
전자우편 supeseo@daum.net

ⓒ 나무숲, 2015

ISBN 978-89-89004-36-3　03650

이 도서의 국립중앙도서관 출판시도서목록(CIP)은 서지정보유통지원시스템(http://seoji.nl.go.kr)과
국가자료공동목록시스템(http://www.nl.go.kr/kolisnet)에서 이용하실 수 있습니다.
(CIP제어번호: CIP2015026417)

나무숲은 정성을 다한 아름다운 책을 펴냅니다.

바치는 글

물고기가 헤엄을 치듯,
새가 하늘을 날듯,
그렇게 제 아빠의 화실에서
가끔씩 그림을 그리는
손녀들에게 이 책을 바친다.

사랑하는 소피와 프란체스카,
너희들이 내게 가져다 준 기쁨에
감사하는 마음으로 쓴 이 책은
너희들의 것이란다.

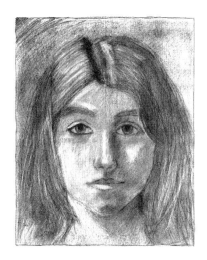

소피 보마이슬러의 자화상, 2011년 7월 29일,
소피가 열한 살일 때

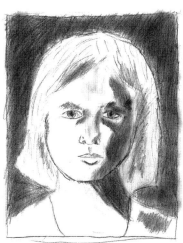

프란체스카 보마이슬러의 자화상, 2010년
7월 29일, 프란체스카가 여덟 살일 때

차례

감사의 글

첫 원고에서부터 친절과 아량으로 함께 논의하고 멋진 찬사를 보내 준 신경정신학자이자 신경생물학자인 로저 스페리(Roger W. Sperry, 1913-1994) 박사에게 나는 전심으로 감사한다. 원고를 쓰던 1978년은 매우 모호한 때여서 스페리 박사에게 원고를 보내기 위해선 큰 용기를 내야 했다. 얼마 지나지 않아 그에게서 "당신의 훌륭한 원고를 지금 막 읽었습니다."로 시작하는 친절한 답장을 받고서 나는 감사와 함께 다시금 용기를 가질 수 있었다. 그는 내게 직접 만나 자신의 연구에 대해 내가 범한 몇 가지 오류를 검토하고 명확히 하자고 했다. 그후 일 주일에 한 번씩 캘리포니아 공과대학(California Institute of Technology), 그의 연구실에서 검토에 검토를 거치고 나서야 제3장 "분리된 두뇌"를 설명하는 원고를 마무리할 수 있었다.

마침내 《오른쪽 두뇌로 그림그리기(Drawing on the Right Side of the Brain)》책이 출판되던 1979년, 스페리 박사는 뒤표지에 다음과 같은 추천사를 써 주었다.

> "… 두뇌 연구의 과학적 성과를 그림그리기에 적용시킨 에드워즈 박사의 기발한 착상은 여러 분야에서 오른쪽 두뇌에 대한 거론과 함께 연구의 범위를 확장시킬 것이다."

나는 추천사의 처음을 왜 "…"로 시작했는지 물었더니, 그는 농담조로 은밀하게 대답했다. 혹시 이런 비과학적인 책을 추천하는 것을 반대하는 동료들이 있을지 모르기에 여지를 둔 것이라고 했다. 그 당시만 해도 스페리 박사의 연구인, 인간의 오른쪽 두뇌에 대한 높은 수준의 지

각 능력에 대한 실험 결과에 반론이 많았었다. 그러나 그의 통찰력이 입증되면서 이러한 반론은 점차 사라졌고, 1981년에 스페리 박사가 노벨 생리의학상을 수상하면서 과학사에서 그의 위치는 더욱 확고해졌다.

그 밖에 많은 분들이 이 책의 출간을 도왔다. 나는 이 짧은 감사의 글에서 적어도 몇 사람에게는 감사의 마음을 전하고 싶다.

제레미 타처 출판사의 30년 이상의 열렬한 후원에 감사드린다.

나의 대리인이자 친구이며 옹호자인 워싱턴 DC에 있는 윌리엄즈 & 코널리(Williams & Connolly) 로펌에 근무하는 로버트 바넷(Robert B. Barnett)에게 감사한다.

타처/펭귄(Tarcher/Penguin) 사의 발행인이며 대표인 조엘 포티노스(Joel Fotinos)에게 오랜 동안의 우정과 이 프로젝트를 기획하고 진행하게 해 준 것에 감사드린다.

타처/펭귄 사의 편집국장 세라 카더(Sara Carder)에게 열성적인 지원과 도움, 용기를 준 것에 감사드린다.

윌리엄 버그퀴스트(J. William Bergquist) 박사에게 이 책의 초판본과 이에 앞선 나의 박사학위 연구에 관대한 조력을 베풀어 준 것에 감사드린다.

나의 오랜 친구이며 너무나 편안하고 멋진 디자인으로, 출판된 나의 모든 책을 디자인해 준 조 몰로이(Joe Molloy)에게 감사드린다.

뛰어난 문장력을 동원해 이 프로젝트의 편집을 도와주고 내내 나에게 힘이 되어 주고 지원을 해 준 나의 딸 앤 보마이슬러 패럴(Anne Bomeisler Farrell)에게 감사한다.

여러 해 동안 이 그림그리기 강좌의 교정을 도와주고 명확하게 해 주었으며, 수많은 학생들에게 그림그리기의 성공을 이루게 해 준 이 워크숍의 리더 교사이며 아티스트인 나의 아들 브라이언 보마이슬러(Brian Bomeisler)에게 감사한다.

오른쪽 두뇌로 그림그리기의 사무실과 워크숍을 훌륭히 운영해 준 샌드라 매닝(Sandra Manning)에게 감사드린다. 그녀는 수많은 그림들을 이 책에 새로 게재할 수 있도록 국제적인 허가를 받아 주었다.

나의 열렬한 응원자인 사위 존 패럴(John Farrell)과 손녀 소피 보마이슬러(Sophie Bomeisler)와 프란체스카 보마이슬러(Francesca Bomeisler)에게 감사한다.

그리고 나의 고마움은 전국의 수많은 예술가들과 미술 교사들에게, 그리고 여러 다른 분야에서 그들의 학생들에게 그림그리기를 가르치는 데 나의 책을 이용해 준 많은 분들께 감사드린다.

끝으로 수십 년간 나를 일깨워 준 모든 학생들에게 깊은 감사를 전한다. 학생들 덕분에 초판에 담았던 생각들을 정리해 교재의 순서를 재구성할 수 있었다. 무엇보다도 나에게 보람을 안겨 준 모든 학생들에게 감사드린다.

희망 그리고 자신감

지난 1986년에 1979년도 초판본 번역과 2000년에 세 번째 개정판 번역에 이어 베티 에드워즈 박사의 네 번째 완결판을 이번에 다시 번역하게 되었다. 같은 책을 세 차례나 번역을 하면서도 나는 지루한 줄 몰랐다. 오히려 다시 한 번 나 자신에게 새로운 깨달음을 얻게 해 주는 기회였다.

그림그리기를 말이나 글로 가르치기란 쉬운 일이 아니다. 그런데도 에드워즈 박사는 아기들에게 걸음마를 가르치듯, 그래서 어느 순간 아기들이 스스로 몸의 균형을 잡는 방법을 터득하게 될 때까지 친절하고 참을성 있게 한 단계 한 단계씩 과학적인 방법으로 안내를 해 주고 있다. 이 책은 이전의 모든 다른 드로잉 지도서와는 성격을 달리한다. 이 책은 바로 우리 인간의 두뇌 기능을 활용해 누구라도 쉽게 그림을 배울 수 있고 그릴 수 있다는 것을 증명해 주는 확실한 길잡이 역할을 한다. 이 책에서 언급했듯이 모든 사람은 다 잘 그릴 수 있는 능력을 타고났음에도 불구하고 어느 특정 연령대가 되면서 자신감을 잃어버리게 된다는 것에 주목한다. 즉 사물에 대해 스스로 어떤 편견이나 나름의 방식으로 입력을 시켜버린 고정관념을 갖게 된다는 사실이다.

이 책에서 말하는 핵심은 그림그리기란 우리 눈에 들어오는 시각 정보를 두뇌가 처리한 대로 손은 따라서 기록한다는 사실이다. 그런데 여기서 중요한 것이 바로 "두뇌의 처리 과정"이다. 사람들은 그림을 잘 그리는 것이 타고 난 손재주가 있기 때문이라고 믿어 왔다. 그러나 이 책에서는 이것을 뒤집고 손은 다만 두뇌의 하수인일 뿐 문제의 핵심은 두뇌에 있다고 말한다. 그리고 우리의 두뇌 기능이 오른쪽과 왼쪽이 서로 다른 두 가지 방식으로 처리된다는 점에 주목하여 그림그

리기에서 중요한 묘사력에 대한 예리한 통찰력을 가지고 문제의 해결 점을 찾아냈다.

즉, 우리가 대상을 정확하게 잘 보기만 하면 저절로 잘 그릴 수 있는데, 이것을 방해하는 요소가 어느 특정 연령대부터 사물에 대한 이해의 과정을 거치면서 "알고 있는 것을 그리기" 때문이라는 점임을 발견하게 된다. 그런데 이 알고 있는 것이란 바로 모든 것을 분석하고 언어화시키고 이성적이며 국부적이고 계수적인 특성의 왼쪽 두뇌가, 직관적이고 총체적이며 추상적이고 동시적인 이해와 처리 방식의 오른쪽 두뇌를 앞질러, 대상의 분석되고 계수화된 정보를 가지고서 실재의 대상이 아닌, "알고 있는" 대상을 그리게 하기 때문에 더 이상의 발전이나 향상으로 이어지지 못했던 것이다. 이 책은 이러한 두뇌의 처리 방식을 통해 우리가 시시각각 부딪치게 되는 여러 가지 문제들을 해결하는 데에도 새로운 시각을, 그리고 올바른 판단을 할 수 있도록 문제 해결의 실마리를 제공해 주고 있다.

이 책의 마지막 완결판을 다시 번역하게 되면서 처음 번역했던 날들로부터 30여 년의 세월이 흘렀음에 저자인 에드워즈 박사도 늙었고 나또한 늙었음을 깨닫는다. 하지만 이 책은 개정판을 거듭할수록 오히려 새롭고 젊어지고 있으니, 놀라운 일이 아닐 수 없다. 30여 년의 세월이 지나도록 이 책이 국내에서뿐만 아니라 해외 독자들에게도 여전히 꾸준한 스테디셀러인 이유를 알 것 같다. 미흡했던 이전의 번역을 조금이나마 보완할 수 있도록 이번 마지막 개정판의 번역 기회를 내게 허락해 준 나무숲출판사에 감사드린다.

2015년 9월에
강은엽

소개의 글

그림 그리는 것은 책을 읽거나 글을 쓰는 것처럼 문화적인 것이었다.
그림그리기는 초등학교 때부터 배웠고, 그것은 민주적이었다.
그것은 충만한 행복이었다.[1]

— 마이클 키멜만

《오른쪽 두뇌로 그림그리기》는 지난 30여 년 내내 진행 중인 책이었다. 1979년에 초판이 나온 이후 거의 10년에 한 번 꼴로 1989년, 1999년, 2012년 이렇게 세 차례의 개정판을 냈다. 개정판을 낼 때마다 나는 학생들을 가르치면서 얻은 지식과 그림그리기와 관련된 신경과학 분야의 최신 정보를 주로 추가했다. 이번 개정판에서는 기존의 내용을 근간으로 학습 내용을 더 다듬어 명확하게 했고, 오른쪽 두뇌의 중요성을 알리기 위해 요즘의 최신 학문인 신경성형술에 대해 몇 가지 언급을 했다. 내 인생 목표 중 하나는 공립학교에서 다시 그림그리기를 가르치게 하는 것이며, 그것이 단순히 풍부한 교양과 행복감을 더해줄 뿐만 아니라 창의적 사고를 향상시키는 지각 훈련이라는 사실을 입증하는 것이다.

지각의 힘

많은 독자들이 이 책이 단지 그림그리기만을 배우기 위한 책도, 예술만을 위한 책도 아님을 직감적으로 이해했을 것이다. 이 책의 진정한 주제는 **지각**이다. 물론 이 책의 내용이 독자들에게 그림그리기의 기본

1. "드로잉 전시회는 마치 아마추어가 이 세상을 배회하던 때를 생각나게 한다." 〈뉴욕 타임스(New York Times)〉, 2006년 7월 19일, 마이클 키멜만(Michael Kimmelman)은 〈뉴욕 타임스〉의 미술 비평가

기술들을 배우게 하는 것이고, 사실 이것이 주목적이지만, 더 궁극적인 목적은 항상 오른쪽 두뇌로 집중하게 하고, 독자들에게 지각적인 사고와 문제 해결을 위해 새롭게 **보는** 방법을 가르치는 것이다. 교육에서 이것을 흔히 "학습의 전이(transfer of learning)"라고 하며, 이것은 가르치기가 정말 어렵다. 그래서 나를 포함한 많은 교육자들은 사람들에게 자연스럽게 전이되기를 바랄 뿐이다. 사실 전이는 직접 가르쳤을 때 가장 효과적이다. 그래서 나는 이 책 제2장에서 이것을 가르치는 방법을 제시했고, 이 전이가 다른 분야에서도 유용하게 적용될 거라고 믿는다.

이 책의 그림그리기 연습들은 정말 기본적인 것이고, 초보자들을 위한 것이다. 책의 모든 과정은 그림을 전혀 그리지 못하는 사람, 그림에 전혀 재능이 없다고 생각하는 사람, 그림을 절대로 배우지 못할 거라고 생각하는 사람들을 위한 것이다. 그 동안 나는 이 책의 내용이 영어에서 기초 알파벳 읽기나 쓰기, 문법처럼 그림그리기에 대한 기본이라고 누누이 언급했다. 기본 기술을 배우는 것은 정말 중요한 목표이다. 이유는 수학과 과학이 철학과 천문학에 적용되듯이 나는 그림그리기가 이처럼 다른 분야에 적용되어 위의 예시와 같은 효과를 낼 것이라고 확신하기 때문이다. 내가 틀릴지도 모르겠지만 우리가 지각, 직관, 상상력, 창의력 같은 인간 두뇌의 정말 중요한 것들을 간과하지 않았나 싶다. 아마도 알베르트 아인슈타인(Albert Einstein)이 제일 잘 설명한 것 같다.: "창의적 사고는 신이 인간에게 준 선물이고, 이성적 사고는 충실한 종이다. 오늘날 우리가 만든 사회는 충실한 종을 존중하는 대신 신이 준 선물을 잃어버렸다."

숨겨진 내용들

1979년에 초판이 나온 뒤 6개월 쯤 되었을 때, 나는 정말 이상한 경험을 했다. 내가 쓴 책에 나도 모르는 내용이 들어 있었고, 그것은 내가 전혀 모르는 내용이었다. 내가 알지도 못하는 내용을 그림의 전반적 기술의 기본 요소로 정의한 것이다. 이렇게 숨겨진 내용들을 볼 수 없

"결실이 바로 그곳에 있는데, 왜 남의 눈치를 봐야 하나요?"
— 마크 트웨인(Mark Twain)

었던 이유는, 당시 기초반 그림그리기의 중심 과제가 "정물화", "풍경화", "인물화" 같은 연필이나 펜과 잉크, 목탄 등 여러 재료를 사용한 소묘였기 때문이었다.

그러나 나의 목표는 달랐다. 나는 독자들에게 오른쪽 두뇌를 사용하는 연습들인, 가령 거꾸로 된 그림그리기와 비슷한 연습이나 왼쪽 두뇌를 "속여서" 제 역할을 못하게 하는 방법 등을 제시했다. 같은 효과를 주는 다섯 가지의 부가 기술들을 정했는데 그때 당시에는 다른 기본 기술들이, 어쩌면 이보다 더 많이 있을 거라고 생각했다.

책이 출간된 이후 수업을 하던 중에 나는 관찰 대상을 사실적인 실제 대상으로 그리기 위해선 이미 다섯 가지의 부가 기술이 거기에 있었고, 순간 '아하! 이것이었구나.'라는 깨달음을 얻었다. 나는 무심코 다양한 각도의 그림그리기를 시도하던 중에 거꾸로 된 그림그리기와 비슷한 몇 가지의 핵심적인 부가 기술들을 가려냈다. 그렇다고 이 다섯 가지가 그림을 그릴 때의 정형화된 기술은 아니다. 이것들은 가장 기본적인 **보는** 기술로 경계, 공간, 관계, 명암, **형태** 등을 어떻게 지각하느냐이다. 글을 읽을 때 알파벳이 필요하듯 이것은 무엇을 그리든 필요한 기본 기술들이다.

나는 이 부가 기술을 발견했을 때 정말 기뻤다. 동료들과 긴 대화를 나눴고 오래된 문헌과 신간 도서들을 검색해 보았다. 하지만 어디에서도 간단한 사실적 그림을 그릴 때 필요한 기본 요소들을 찾을 수 없었다. 부가 기술을 발견하면서 나는 쉽고 빠르게 그림그리기를 배울 수 있을 거라고 생각했다. 나의 목표는 순간 화가들만을 위한 그림그리기가 아닌, "누구든 모두가 할 수 있는 그림그리기"로 바뀌었다. 명백히 글을 읽을 줄 안다고 작가가 되는 것이 아닌 것처럼, 간단히 그림을 그릴 수 있다고 해서 미술관에 걸려 있는 것 같은 걸작을 그릴 수는 없다. 그러나 기초적인 그림그리기는 아이와 어른 모두에게 가치 있는 일이라고 나는 자부한다. 그래서 이러한 발견 이후 나는 새로운 방향을 1989년에 나온《오른쪽 두뇌로 그림그리기》개정판에 제시했고, 그림을 단 한 번도 배운 적이 없는 사람들도 쉽고 빠르게 배울 수 있도록 설명했다.

그 뒤로 동료들과 나는 5일간, 하루에 8시간씩 총 40시간의 워크숍을 열었다. 결과는 엄청나게 효과적이었다. 학생들은 단기간에 수준 높은 그림그리기의 기본 기술을 습득했고, 자신이 원하고 노력한 만큼의 수준까지 향상되었다. 학생들은 또한 시각 기술을 사고로 적용할 수 있었다.

1989년에 《오른쪽 두뇌로 그림그리기》가 나온 이후, 10년 동안 나는 지각 기술을 일반 사고, 문제 해결, 독창적 사고와 연결하는 데에 집중했다. 특히 1986년에 출간된 《화가로서 그림그리기(Drawing on the Artist Within)》에서는 오른쪽 두뇌를 위한 "글로 표현된" 선의 언어이자 나타낼 수 있는 예술의 언어 그 자체로 제시했고, **사고를 도와주는** 이 아이디어는 꽤 효과적이었다.

1999년에 다시 《오른쪽 두뇌로 그림그리기》를 개정했는데, 지난 오랜 시간 동안 다섯 가지 기본 기술을 가르친 결과물을 실었다. 특히 시각 기술(비례와 원근법)에 초점을 두었는데, 기본 기술 중에서 말로 가르치기가 가장 어려웠다. 이유는 그 자체의 복잡함과 학생들의 모순된 수용, 논리의 배척, 왼쪽 두뇌의 개념 때문이었다.

이제 2012년에 새로 개정된 이 책에서 나는 그림그리기의 특성과 그림그리기의 기초를 구성하는 기술과 사고와 창의성과의 관계를 명확하게 밝히고 싶다. 미국을 비롯해 세계 각국은 다양한 문화를 통해 발명과 혁신의 필요와 창조에 대해 얘기한다. 어떻게 하면 좋을까에 대한 방법들은 많지만 정확한 핵심은 턱없이 부족하다. 우리의 교육 제도는 오른쪽 두뇌를 사용해야 하는 창의성을 없애는 데에만 열중하고 있다. 가령 왼쪽 두뇌를 사용해야 하는 날짜, 데이터, 법칙 같은 결과가 있는 표준화 검사를 거친 사건들의 암기에만 치중하고 있다. 오늘 우리는 학생들에게 필요 이상으로 시험을 보게 하여 점수로 등급을 나누고, 학생들이 배운 것의 의미를 이해하거나 세상과 연결된 정보를 지각하도록 깊이 있게 가르치지도 않는다. 이제는 다른 것을 시도해 볼 필요가 있다.

다행스럽게도 최근의 뉴스에 따르면 세상은 변하고 있는 것 같다. UCLA의 몇몇 인지학자들은 실패한 교수법 대신 "지각 학습"이란 것을

"무언가를 이해한다는 것은 가장 고귀한 즐거움이다."
— 레오나르도 다빈치(Leonardo da Vinci)

제시하고 있다. 그들은 다른 분야에서도 지각 학습이 유용하길 바라고, 이미 어떤 분야에서는 성공적이었다고 말한다. 그러나 실망스럽게도 뉴스 말미에 다음과 같이 언급한다. : "이미 컴퓨터화한 학습 도구들과 시범 프로그램들로 뒤덮인 교육 체제에서 미래의 지각 학습에 대한 연구는 불투명하다. 학자들은 아직 지각적인 직관을 최상으로 훈련시킬 수 있는 방법을 알지 못한다. 그러나 교과과정이나 원칙이 있다고 해도, 교사들의 결정에 따라 달라질 것이다."[2]

2. 베네딕트 캐리(Benedict Carey), "추상적인 아이디어를 위한 두뇌 체조(Brain Calisthenics for Abstract Ideas)", 〈뉴욕 타임스〉, 2011년 6월 7일

나는 이미 눈앞에 보이는 지각 기술들을 어떻게 훈련시켜야 하는지 그 방법을 알고 있고, 제안하고 싶다. 오랫동안 그 방법을 알고 있었지만 그것을 받아들이지 않았다. 나는 결코 이러한 현상이 20세기 중반부터 미술 과목이 서서히 학교 교과과정에서 빠진 것과 별개라고 생각하지 않는다. 이때부터 미국 학생들의 교육 성과는 싱가포르, 대만, 일본, 한국, 홍콩, 스웨덴, 네덜란드, 헝가리, 슬로베니아보다 뒤처지기 시작했다.

20세기의 가장 존경할 만한 학자 중 한 사람인 지각심리학자 루돌프 안하임은 1969년에 다음과 같이 언급했다.

"예술이 도외시되고 있는데, 이유는 지각과 관련되기 때문이다. 지각이 무시당하는 이유는 여기에 사고가 포함된다고 헤아리지 않았기 때문이다. 사실은, 교육자와 행정가들이 예술이 지각 요인에 얼마나 영향력 있는 매개체인지 깨닫지 못한다면 예술은 교과과정에서 중요한 자리매김을 하지 못할 것이다."

"가장 필요로 하는 것은 보다 미학적이거나 소수만 이해할 수 있는 예술교육이 아닌 보편적인 시각적 사고와 연관된 설득력 있는 안내이다. 우리가 이 이치를 이해한다면, 설득력을 방해하는 건전한 오해들을 해소할 수 있을 것이다."[3]

3. 루돌프 아른하임(Rudolf Arnheim), 《시각적 사고(Visual Thinking)》, (University of California Press, 1969)

그림을 그리는 것은 사고와 관련되어 있으며, 지각 훈련에 가장 효과적이고 효율적인 방법이다. 그리고 지각적 지식은 다른 모든 규칙의

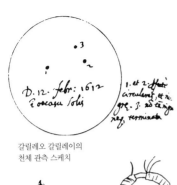

갈릴레오 갈릴레이의
천체 관측 스케치

토마스 제퍼슨의 미국
국회의사당 설계안

마이클 패러데이의
전자기원리 스케치

토마스 에디슨의 최초의
축음기 설계도

발명의 역사를 뒤돌아보면, 많은 창조적
아이디어들이 작은 스케치에서
비롯되었다. 위는 갈릴레오(Galileo),
제퍼슨(Jefferson), 패러데이(Faraday),
에디슨(Edison)의 스케치이다.

— 헤닝 넬름즈(Henning Nelms), 《연필로
생각하기(Thinking with a Pencil)》, (New
York: Ten Speed Press, 1981), p.xiv

습득에 영향을 미친다. 우리는 이제 그림을 빨리 그리는 방법을 알고 있다. 책을 읽듯이 그림 그리는 것 또한 "재능"과 전혀 관계가 없다는 사실을 안다. 더 적절히 설명하자면, 사람들은 그림의 기초적인 지각 요소들을 다른 사고에도 **일반화**할 수가 있다. 마이클 키멜만이 말했듯이, 그림그리기를 배우는 일은 충만한 행복을 느끼게 할 것이다. 이것은 각급 학교가 안고 있는 비창의적이며 단조로운 표준화 검사에 만병 통치약이 될 것이다.

망설임과 현대의 멀티태스킹(다중작업)

오늘날 연구가 확대되어 양쪽 두뇌의 정보처리 방식과 성향이 더욱 명확해졌고, 양쪽 두뇌 모두 인간 활동에 크고 작은 역할을 하고 있음에도 불구하고 저명 학자들은 그 기능의 차이를 명백히 인식하고 있다. 인간의 양쪽 두뇌의 역할이 왜 다른지는 확실하지 않지만, 우리는 이미 나름대로 이해하고 있다. "아직 결단을 내릴 수 없어."란 표현이 지금 우리의 상태를 잘 대변하고 있다. 우리의 두뇌는 같은 선상에 있지 않다. 최근 들어, 언어가 전 세계를 지배했는데, 특히 우리와 같은 근대 과학 기술 문화에서 많이 볼 수 있다. 교육에서는 시지각을 거의 대수롭지 않게 여겼다. 하지만 사람의 시지각을 복제하려던 컴퓨터공학자들은 이것이 정말 복잡하고 진행 상태가 느리다는 사실을 깨달았다. 수십 년의 노력 끝에 과학자들은 드디어 컴퓨터로 표정을 인식하는 일에는 성공했지만, 오른쪽 두뇌로 인해 생기는 표정 변화의 의미를 읽는 것은 아직 요원한 것 같다.

한편 시각적 이미지들은 도처에 있으며, 시각 정보와 언어 정보는 관심을 끌기 위해 빠르게 모드를 변환시키고 지속적으로 입력하게 하여 우리 뇌의 능력을 떨어뜨릴 수도 있다. 최근 운전하는 도중 문자 쓰기가 금지된 것이 하나의 예이다. 두 모드를 사용하게 되면 뇌의 능력이 현저히 떨어진다. 이로써 우리는 두 모드를 동시에 생산적으로 사용할 수 있는 방법을 찾아야 하는데 어쩌면 오른쪽 두뇌를 복제하는 것이 방법일 수 있으며, 이것 또한 중요한 일이다.

문제: 스스로 습득하려 하는 우리의 뇌

많은 과학자들이 말하길, 인간의 뇌에 대한 연구는 정말 복잡한데 이유는 뇌 자체가 스스로 습득하려는 경향이 있기 때문이다. 1.4kg밖에 안 되는 이 장기가 아마도 우리가 아는 우주 안에서 스스로 학습하고 생각하며, 그리고 어떻게, 무엇을 하는지 분석하려 하며, 신비 자체이며, 능력을 최대로 끌어올리려고 하는 유일한 물질일 수도 있다. 이런 역설적인 상황은 과학적 지식이 계속 발전되고 있어도 너욱 깊은 미궁으로 빠져들 것이다. 뇌가 스스로 습득한다는 고무적인 발견들 중 하나는 뇌가 새로운 아이디어와 통상적인 틀에 노출될 때나 새로운 기술을 배울 때 신체적으로 변화할 수 있다는 점이다. 이 발견은 복잡한 신경세포의 신호 전달의 뇌 지도를 추적하기 위해 미세 전극이나 뇌 사진을 사용하는 신경과학자들이나 신경성형학자들에게 좀 더 범주를 선도하게 해 주었다.

유연한 뇌: 재능에 대한 새로운 생각

경험을 통해 지속적으로 변화하며, 재편성하고, 변화시키고, 새로운 세포와 연결 세포들을 생산하는 유연한 뇌에 대한 이해는, 이전에 정의한 대로 어릴 땐 진화하고 늙어선 퇴보하는 마치 하드웨어를 장착한 기계 같은 사람의 뇌와는 반대되는 것이다. 나와 같은 교사들에게 유연한 뇌에 대한 이야기는 흥미진진하며, 다시 한 번 확인시켜 준다. 이런 내용이 흥미로운 것은 많은 가능성을 열어 주며, 사람이 살아가는 방법과 사고방식을 바꿔 주는 학습이 항상 교육의 목적이기 때문이다. 마지막으로 우리는 고정된 지식의 양의 한계를 향상시킬 수 있으며, 선택받은 자만이 갖는 혜택이 아닌 많은 사람들이 새로운 방법으로 잠재된 뇌의 능력을 향상시킬 수 있을 것이다.

　유연한 뇌가 열어 주는 가능성 중에 가장 흥미로운 것 중 하나는 바로 예술적 재능과 창의적 재능이다. 하드웨어를 장착한 뇌, 특히 재능이 있고 없고는 예술 분야에서 널리 알려진 발상이다. 이것은 그림그

심리학자이자 영국 옥스퍼드대학 교수인 이언 맥길크리스트는 그의 저서 《주인과 심부름꾼》에서 인류 역사와 문화를 설명함에 있어 다음과 같은 강력한 메타포를 사용했다.

"수백 년간의 역사 속에서 주인(오른쪽 뇌)은 심부름꾼(왼쪽 뇌)에 의해 자신의 세력을 빼앗겨 왔다."

— 이언 맥길크리스트(Iain McGilchrist), 《주인과 심부름꾼(The Master and His Emissary)》, (Yale University Press, 2009), p.14

지나친 멀티태스킹의 한 예:
군의 한 젊은 정보장교는 하루에 12시간 동안 그의 위에 보이는 10개의 텔레비전 스크린을 감시하며, 작전 사령관, 병사, 본부 등 30개의 각기 다른 채팅방에 컴퓨터로 상황을 보고하며, 한 쪽 귀엔 전화를, 다른 쪽 귀엔 헤드셋을 끼고 전투기 조종사와 교신한다. 그는 자신의 일이 "매우 격렬하다"고 전한다.

— 톰 생커(Thom Shanker) / 맷 릿첼(Matt Richtel) 기자, "새로운 육군에서, 과부화된 자료는 치명적(In New Military, Data Overload Can Be Deadly)", 〈뉴욕 타임스〉, 2011년 1월 17일 1면

"감각기관들이 발견한 것들을 알아내는 행위인, 인간의 지각 능력이야 말로 진짜 미스터리이다."

— 에드먼드 볼리즈(Edmund Bolles), 《안다는 것의 두 번째 방법: 지각 능력의 수수께끼(A Second Way of Knowing: The Riddle of Human Perception)》, (Prentice Hall, 1991)

리기에 대해 알려진 발상이기도 한데, 그 이유는 소묘가 시각예술에서 가장 기초적인 시작 단계이기 때문이다. 일반적으로 "그림? 어림도 없는 소리! 난 직선조차 그릴 수 없어!"라고 말하는 것은 대개의 성인과 8~9세쯤 된 아이들이 그림을 그리려고 할 때 흔히 하는 말이다. 이것은 "나는 예술적 재능이 없어."라는 기운 빠지는 말 때문에 생긴다. 그러나 우리는 유연한 뇌로부터 얻은 지식과 수십 년간 해 온 내 일과 다른 분야에서 얻은 결과로 이미 알고 있듯이 그림은 읽기, 쓰기, 셈하기와 같이 누구나 배우고 가르칠 수 있는, 결코 어려운 것이 아닌 간단한 기술이다.

그림그리기가 살아가는 데에 꼭 필요한 기술은 아니다. 여가를 보내거나 취미로서는 좋지만 필수적이지는 않다. 그렇지만 우리는 가끔 중요한 것을 무시한다. 놀랍게도 사람들은 그림을 못 그린다고 해서 창의성이 부족하다고 느낄 수 있지만, 다른 분야에선 오히려 창의성이 뛰어날 수도 있다는 점이다.

그리고 지각에 있어 중요한 점은 우리가 말할 때 흔히 쓰는 단어나 보고 지각하는 것의 표현 구절에서 나타난다. 우리가 어느 것을 이해했을 때 우리는 "아, 이제 보여!"라고 말하는 것. 반대로 이해하기 힘들 때 우리는 "숲에서 나무를 찾을 수가 없어." 또는 "이 그림이 이해가 안 돼."라고 표현한다. 이것이 뜻하는 바는, 지각은 이해함에 있어 중요하며 우리는 생각을 통해 배우길 원하지만 이러한 기술들은 교실이 없거나 교과과정이 없는 것과 마찬가지인 것이다. 나는 그림그리기가 바로 그것의 교과과정이 되기를 제안한다.

미술과 공교육

오직 그림그리기만이 지각적 사고를 위한 훈련 방법은 아니다. 음악, 무용, 연극, 그림, 디자인, 조각, 도예도 정말 중요하며 공립학교에 없어선 안 될 것들이다. 하지만 직설적으로 말해 이런 의지가 있어도 이런 일이 가능하게 될 확률은 거의 없으며, 요즘 공립학교의 재원이 점점 줄어드는 추세여서 재정적으로 무리가 있을 것이다. 음악은 비싼

"많은 정치인(국회의원)들은 예술 분야에 지출하는 것은 사치이며 재원의 낭비라고 보고 있고, 이는 그 어느 때보다 더 그러하다. 그들에게 예술이란 소모품이며, 여흥일 뿐이다."
— 로버트 린치(Robert Lynch), 예술을 위한 미국인 펀드(Americans for the Arts/Action Fund) 대표, 2010년 12월 16일

악기가 문제이며, 연극과 무용은 무대와 의상, 조각이나 도자기는 장비와 재료들이 필요하다. 이러한 것들이 실제로 있었으면 하는 나의 바람에도 불구하고, 비싸다는 이유로 사라진 시각예술과 공연예술이 다시 부활되지는 않을 것이다. 예산만이 방해 요소는 아니다. 지난 40년간 많은 교육자와 부모들이 예술을 중요하지 않은 것으로 여겼고, 심지어 경박한 것으로 취급했다. 특히 시각예술에 대해서는 "가난한 예술가"라는 편견과 잘못된 재능으로 오인했다.

예술 과목 중 가장 서럽하게 접할 수 있는 것은 지각예술의 기초 훈련인 소묘이다. 예술교육을 반대하는 많은 사람들은 아직도 하찮은 등급으로 간주하지만, 가르치기에 비용은 적당한 편이다. 그림그리기는 가장 간단한 도구인 종이와 연필만 있으면 된다. 최소한의 장비와 공간만 있으면 된다. 제일 중요한 필수 조건은 그림 그릴 때 가장 기초적인 지각 기술을 가르칠 수 있는 교사일 뿐이다.

모든 예술 과목 가운데 그림그리기는 요즘 줄고 있는 학교 예산에 안성맞춤이다. 대부분의 부모들도 비싼 재료로 무장한 다른 예술보다 그림 그리는 실질적인 기술을 찬성한다. 7~9세 어린이들은 실물대로 그릴 수 있기를 간절히 바라며, 이것은 제대로 된 교사의 지도만 있다면 가능한 일이다.

새로운 것 시도하기

적어도 우리가 시도는 할 수 있다. 미국의 공립학교들은 급격히 실패하고 있다. 실재와 수치 교육을 싫어할수록 표준화 시험에 더 치우치게 된다. 이것은 왼쪽 두뇌를 사용하는 학교가 더 늘어나며, 많은 아이들이 교육에 실패해 불행하게도 중퇴율은 더 증가할 것이다. 아인슈타인이 정신 이상을 이렇게 정의한 적이 있다. "전과 다른 결과를 기대하면서도 전과 똑같은 짓을 자꾸 반복하는 것은 미친 짓이다.", "문제를 발생하게 했을 때 사용한 바로 그 사고방식으로는 그 문제를 풀 수 없다."

미국의 독해, 수학, 과학 과목의 끔찍한 순위표는, 새로운 다른 것을

역설적이게도 2009년 존스홉킨스대 교육대학이 데이나 재단과 공동 후원한 "학습, 미술과 두뇌" 학회의 한 보고서에는 "미술 교육에서 습득한 기술이 다른 영역의 학습으로도 전이된다는 예비 단계이지만 흥미로운 시사"가 포함돼 있다.

— 교육학 박사 메리얼 M. 하디먼(Mariale M. Hardiman), 의학 박사 마사 B. 덴클라 (Martha B. Denckla), "교육의 과학", "뇌 과학을 통해 교육과 학습에 정보 전달하기", 대뇌, 뇌 과학의 새로운 아이디어(Cerebrum, Emeging Ideas in Brain Science), 데이나 재단, 2010, p.9

2010년 12월, 경제협력개발기구(OECD)는 2009년에 실시된 "피사(PISA: Program for International Student Assessment)" 테스트의 결과를 내놓았는데, 이는 65개국의 15세 학생들을 대상으로 과학, 읽기, 수학 능력을 평가한 것이었다.

놀랍게도 미국 학생들은 읽기 17위, 과학 23위, 수학 13위를 기록했는데, 이는 중국, 싱가포르, 핀란드, 대한민국에 한참 뒤떨어지는 결과였다. 안 던컨(Arne Duncan) 미국 교육부 장관은 "미국은 이것을 잠에서 깨어나라는 벨 소리로 받아들여야 한다."고 말했다.

지식의 전이는 "근거리 전이"와 "원거리 전이"로 나뉠 수 있다. 근거리 전이의 한 예로 과학 시간에 각각 다른 새의 부리를 학생들에게 그리고 외우게 하는 것을 들 수 있다. 원거리 전이의 예는 앞서 말한 새의 부리를 그리고 외운 경험을 토대로 새 부리의 진화(변천사)에 대해 추론하게 하는 것이다.

컴퓨터공학계에 혁신적인 공을 세운 유명한 앨런 케이(Alan Kay)는 컴퓨터 프로그래밍에서 여백(negative space)에 대한 개념은 필수라고 말했다. – "원거리 전이"의 좋은 예라고 볼 수 있다.

시도할 때임을 뜻한다. 즉 다른 반쪽 두뇌를 사용해 양쪽 두뇌를 다 최대치로 끌어올리는 학습을 시작할 때이다. 나는 교육의 목적이 표준화 시험을 통과하는 것뿐만 아니라 학생들이 배웠던 것을 활용할 줄 알게 하는 것이라고 생각한다. 물론 이상적으로는, 학생들의 합리적이고 정리된 사고방식을 발달시켜야 한다. 우리가 만약 학생들에게 오른쪽 두뇌를 사용하는 지각적 기술을 가르친다면 학생들은 전체 그림을 볼 수 있을 것이며, 왼쪽 두뇌로는 볼 수 없었거나 **이해**할 수 없었던 것을 보게 될 것이다.

학습 전이의 교습

이해력을 증진시키기 위해 우리는 어린이들에게 지각 기술을 초등학교 4~5학년 때부터 가르치게 되었다. 미래의 예술가를 배출하기 위해서가 아닌, 그림그리기에서 얻은 지각 기술을 아이들이 어떻게 보편적 사고 기술과 문제 해결 기술로 전이시킬 수 있게 하느냐가 목표이다. 어찌되었든 우리는 어린이들에게 미래의 시인이나 작가가 되라고 읽기나 쓰기를 가르치지 않았다. 조심스럽게 응용하는 법을 가르치면 그림그리기와 읽기는 양쪽 두뇌를 모두 교육할 수 있게 된다.

나아가 지각 훈련에 대한 논의는 향상된 결과를 도출했고, 공립학교 교과과정에 오른쪽 두뇌를 사용하는 수업이 포함될 수 있었다. 왼쪽 뇌를 잠시나마 사용하지 않고 말을 하지 않음으로써 조용한 시간을 보낼 수 있으며, 쉴 새 없는 경쟁적 언어의 압박에서 해방될 수 있었다. 오래 전에 내가 공립학교에 다닐 때 미술, 요리, 재봉, 도자기, 목공, 금속가공, 원예 수업 시간은 학업에서 벗어나 혼자 생각하는 시간을 갖게 해 주었다. 요즘 세대의 수업에서 침묵은 흔치 않지만, 그림 그리는 것 역시 개인적이며, 끝이 없는 과제이다.

두 가지 중요한 포괄적 기술: 읽기와 그림그리기
그림그리기를 배우면 여러분은 어떤 기술을 배우고 어떤 사고방식을 응용하게 될까? 그림그리기는 읽기와 마찬가지로 **포괄적인** 기술로, 주

요 부가 기술들로 이루어져 있으며 한 단계씩 배울 수 있다. 연습을 하게 되면 이러한 부가 기술들은 매끄럽게 읽기와 그림그리기의 포괄적인 활동 안에 자연스럽게 녹아든다.

내가 정의한 그림의 기본 기술은 다음과 같다.

+ 첫째, 경계의 지각(하나가 어디서 끝나고 어디서 시작하는지 보기)
+ 둘째, 공간의 지각(그 옆과 그 너머에 무엇이 있는지 보기)
+ 셋째, 관계의 지각(원근법과 비례 보기)
+ 넷째, 빛과 그림자의 지각(명암의 차이 보기)
+ 다섯째, **형태**의 지각(전체 그리고 부분 보기)

첫째부터 넷째까지는 교사가 직접 지도해야 한다. 다섯째는 첫째부터 넷째까지를 이해해야 지각된 주제를 시각적, 지적으로 통찰하거나 습득할 수 있다. 대부분의 학생들에게 이러한 기술은 이전에는 접해 보지 못한 방법이며 새로운 배움을 경험하게 한다. 어느 여학생은 자신의 손을 그린 뒤 "저는 제 손을 본 적이 없었던 것 같아요. 이제는 다르게 보여요."라고 말한다. 많은 학생들이 종종 이렇게 말한다. "그림그리기를 배우기 전에는, 저는 보이는 대로 그냥 나열하는 줄 알았습니다. 이제는 달라요." 대부분의 학생들이 여백을 보는 것을 새로운 경험이라고 한다.

읽기에서, 전문 교사들이 말하는 초등학교 때 배우게 되는 가장 기본 기술들은 다음과 같다.

+ 첫째, 음성(알파벳 글자로 소리 내기)
+ 둘째, 발음(말로 알파벳 글자 소리를 알아듣기)
+ 셋째, 어휘(단어의 뜻을 이해하기)
+ 넷째, 유창하게 읽기(빨리 그리고 부드럽게 읽기)
+ 다섯째, 이해력(읽은 것의 뜻을 파악하기)

그림그리기와 마찬가지로 마지막 기술인 이해력은 첫째부터 넷째까지를 모두 이해해야 최종적으로 습득할 수 있다.

내가 비록 읽기교육 전문가는 아니지만, 교육 서적에서 "유창함"이란 것을 종종 읽기의 **기본 구성 요소**로 여긴다는 것은 걱정스럽다. "유창함"이란 읽기를 배움으로써 얻어지는 **결과물**이지, 읽기의 기본 구성 요소는 아니라고 생각한다. 내가 걱정하는 또 한 가지는, 단어의 음절 구분이나 주어, 동사를 찾아내는 문장의 구성 능력 등이야 말로 읽기의 기본 구성 요소인데, 그렇게 여기지 않는다는 점이다.

이렇게 유창함을 읽기의 기본 구성 요소로 여기는 것과 같이 미술 교사들도 드로잉에 대한 기본 기술도 배우지 않은 초보 학생들에게 어떤 사물을 아주아주 빠르게 그리게 하는데("낙서 드로잉"이라고 한다), 이는 학생들을 당황시키고 실망감에 빠지게 할 수 있다. 이렇게 다섯 번, 여섯 번 또는 열 번 계속해서 반복되는 낙서 드로잉을 하는 동안 왼쪽 두뇌는 작용을 하지 않게 되고, 학생들은 교사들이 흔히 말하는 "좋은" 드로잉을 그릴 수도 있다. 그러나 학생들은 이런 좋은 드로잉이 왜 나왔는지, 어떻게 다시 그려야 할지, 또는 왜 교사들이 좋아하는지에 대해서는 모른다. 미국 교육에선 흔히 **"빠른 것"**이 좋다고 여기는 것 같다. 빠르지 않은 것이 좋을 때도 있는데 말이다.

"사물을 관찰하는 법을 배우는 방법 중에 으뜸은 아마도 드로잉일 것이다. 특정 사물을 보고 또 봐야 하는 것뿐만이 아니라(종이와 연필 사이에 "무지함"이란 존재하지 않게 된다) 드로잉은 대체로 체계적인 접근을 요구하기 때문이다. 처음에는 전체적인 사이즈를 재는 것부터 나중에는 점점 더 세밀한 관찰이 필요하듯 말이다."

— 휴 존슨(Hugh Johnson), 《원예의 기초 (Principles of Gardening)》, (Mitchell Beazley Publishers Limited, 1979), p.36

물론 세계적인 예술가가 되기 위해서는 이 외에도 다른 많은 기술들이 있어야 된다는 것을 알고 있다. 이러한 예술가가 되기 위해서는 끝없는 연습과 꾸준한 노력, 수많은 재료와 기술, 천부적인 재능 또한 필요하다. 일단 여러분이 그림의 기본 기술을 다 익힌 다음, 더 잘 그리려 한다면 기억 속의 그림도, 상상 속의 이미지들도, 또는 추상적인 창작을 할 수도 있다. 하지만 종이에 연필로 내가 이 책에서 가르치게 될 지각 훈련을 통해 실물을 보이는 대로 능수능란하게 그리고 싶다면 앞서 말한 다섯 가지 기술만으로도 충분하다.

읽기의 기본 과정도 마찬가지이다. 읽기 능력은 주제 구성이나 종이에 인쇄된 것과는 다른 방식으로 향상시킬 수 있다. 읽기에서 그 주제에 따라, 또는 종이에 인쇄된 것과는 다른 어떤 방식 등 여러분이 무엇을 원하느냐에 따라 배워야 할 것이 많다. 하지만 가장 기본 요소는 기초이다. 여러분이 읽을 수 있다면, 여러분의 유연한 뇌는 평생 바뀌어져 있을 것이다. 여러분이 한 번 읽을 수 있으면 평생 읽을 수 있고, 모국어로 말할 수 있다면 평생 말할 수 있듯이 그림도 마찬가지이다. 여러분이 그림 그리는 기술을 습득했다면, 여러분의 뇌는 바뀌어져 있을 것이다. 여러분은 보이는 대로 그릴 수 있고, 그 기술은 평생 지니게 된다.

두 가지 기술과 L-모드와 R-모드의 전이

따라서 읽기와 그리기는 똑같은 기술로 간주할 수 있다. 왼쪽 두뇌의 주요 기능인 언어와 통계적인 L-모드와 오른쪽 두뇌의 주요 지각 기능인 R-모드. 더 나아가 인류 역사가 말하듯 인류 진화에 있어서 그림은 문자나 언어처럼 정말 중요한 것이었다. 2만 5천 년 전 언어가 나오기 이전에 인류는 동굴 벽에 놀랄 만한 아름다운 벽화를 그렸다. 나아가 인류 역사에 상형문자가 있었기에 글이 생겨날 수 있었다. 예를 들어 그림문자에서 새, 물고기, 곡식, 소 등을 그리고 발전시켜 언어와 문자를 만들었다. 이와 같이 그림은 인류의 발전에 중요한 역할을 했다. 지구상에 있는 생물들 중 인간만이 글을 쓸 수 있으며 세상을 보는 대로 이미지를 만들 수 있다.

언어의 지배

그런데 이 두 개의 인지 쌍둥이는 어찌 되었든 같지가 않다. 언어가 훨씬 더 영향력이 있지만 왼쪽 두뇌는 쉽게 자신의 조용한 파트너와 지배력을 공유하지 않는다. 왼쪽 두뇌는 명백히 실재하는 세상, 이름 붙여진 사물이 존재하는, 숫자로 계산된 세상을 다룬다. 오른쪽 두뇌는 순간 속에 머물고, 끝이 없는 시간, 함축된 세상을 다룬다. 오른쪽 두뇌로 복잡한 것을 해결할 참을성이 없다면, 경쟁자인 왼쪽 두뇌가 그 일에 적합하지 않음에도 불구하고 재빨리 끼어들 것이다.

이것은 그림그리기에서도 사실이다. 어린 시절의 상징을 이용해 추상적이며 기호적인 그림을 그리려고 하면, 그 일은 오른쪽 두뇌가 적합한데도 왼쪽 두뇌가 서둘러 빼앗으려고 한다. 이 책의 초판을 집필할 때 나는 왼쪽 두뇌의 나서서 "참견"하기를 막을 방법을 찾아야 했고, 그러기 위해서는 왼쪽 두뇌를 잠시 빗겨 있게 만들어야 했다. 나는 많은 고심 끝에 거꾸로 된 그림그리기에서 얻은 단서에서 해결책을 찾았다.

> 오른쪽 두뇌로 쉽게 접근하는 방법은, 왼쪽 두뇌에게 거부할 수 있는 일감을 주는 것이다.

달리 말하면, 강하고 언어 지배적인 왼쪽 두뇌에게 일을 맡기지 않는 노력은 소용이 없다. 하지만 왼쪽 두뇌를 속일 수는 있다. 한 번 속게 되면 왼쪽 두뇌의 영향력이 점점 약해지고 방해나 강탈이 사라지는 경향이 있다. 이것으로 얻는 또 다른 이점은 이러한 인식의 전환으로 평범한 일반적 사고의 상태로부터 높은 집중력과 특이한 주의력, 깊은 황홀감, 언어나 시간을 떠난 생산적이고 정신의 회복 같은 상태의 변화를 가져다 준다.

최근에 이 방법은 과학적으로 입증되었다. 노먼 도이지(Norman Doidge)의 저서 《두뇌는 스스로 변화한다(The Brain That Changes Itself)》(Penguin Books, 2007)에서 샌프란시스코의 캘리포니아대학 신경학과 교수인 브루스 밀러(Bruce Miller) 박사는 왼쪽 두뇌 손상으로 인한 치매

만약 어떤 미술학도가 "나는 정물화 드로잉은 잘하는데, 인체 드로잉은 보통이고, 풍경화 드로잉은 잘 못하고, 초상화 드로잉은 아예 못해."라고 말한다면, 이 학생은 드로잉의 몇 가지 기본 기술을 배우지 못한 것이다. 이것을 읽기로 예를 든다면, "나는 잡지 읽는 건 잘하는데, 설명서 읽는 건 보통이고, 신문 읽는 건 잘 못하고, 책 읽는 건 아예 못해."라고 하는 것과 유사하다. 이 학생은 읽기에 대한 기본 요소를 배우지 못했을 것이다.

나는 코에 붓을 쥐고 종이 위에 선을 그려서 대략적인 코끼리의 이미지를 그리도록 훈련 받은 코끼리를 찍은 비디오를 본 적이 있다. 이것이 내가 아는 인간의 드로잉 기술에 가장 가까운 비인간의 드로잉이다. 하지만 야생 코끼리 중에서 자발적으로 돌아나 모래 위에 다른 동물의 그림을 그리는 코끼리는 내가 아는 한 없다.

스페인 알타미라(Altamira)의 구석기시대 동굴 벽화

로 언어 기능을 잃은 사람들이 신기하게도 오른쪽 두뇌에 속한 능력인 예술적, 음악적, 리듬감을 스스로 발달시켰다고 밝혔다. 밀러 교수는 "왼쪽 두뇌는 오른쪽 두뇌를 활동하지 못하게 가로막고 괴롭히는 짓궂은 녀석"이라고 표현했고, 이렇게 왼쪽 두뇌가 불안정해지자 오른쪽 두뇌는 방해받지 않았다.

도이지는 자신의 주요 전략을 다음과 같이 적었다. : "밀러 박사의 발견이 나오기 전인 1979년에 에드워즈는 그의 저서에서 오른쪽 두뇌를 방해하는 왼쪽 두뇌의 횡포를 막는 방법을 제시했다. 에드워즈의 주된 전략은 학생들에게 왼쪽 두뇌로는 이해할 수 없는 과제를 주어 기능을 상실시키는 것이었다."

그림그리기 연습의 전략

+ 제4장 꽃병/얼굴 그림그리기는 학생들의 두 개의 뇌가 서로 충돌하도록 구성했다. 이 연습은 왼쪽 뇌의 L-모드를 활성화하도록 되어 있지만 이 연습을 마치기 위해서는 시각적인 오른쪽 두뇌의 능력인 R-모드 역시 필요하다. 여기에서 일어나는 정신적 갈등은 학생들이 인지할 수 있으며, 이것을 깨닫는 것은 유익하다.

+ 제4장 거꾸로 된 그림그리기는 왼쪽 두뇌가 그리는 것을 포기하도록 구성했다. 왼쪽 두뇌의 관점에서 봤을 때 거꾸로 되어 있다는 것은 아주 생소한 일이며, 거꾸로 되어 있을 때 각 부분의 이름을 알기가 어렵기 때문에 방해를 받아 임무를 거부하는 것이다. 이러한 왼쪽 두뇌의 거부로 오른쪽 두뇌는 왼쪽 두뇌와 경쟁을 하지 않고 단독으로 가장 적절한 일을 수행할 수 있다.

+ 제6장 경계 지각 연습은 엄청나게 느리고 엄청나게 작은 것들을 지각하는 것으로, 왼쪽 두뇌로 말하자면 조그만 조각들이 모인 세부 속에 또 다른 세부로 전체를 이루는 것들에 아주 세밀한 주의를 요구하는 내용으로, 왼쪽 두뇌에겐 전혀 중요하지 않은 것들이다. 이 연습은 왼쪽 두뇌에게 "뭐라고 이름 붙이기에는 너무 느리고 짜증나게" 만들어서 바로 오른쪽 두뇌가 임무를 맡도록 도움을 주어 일을 하게 만든다.

+ 제7장 공간 지각 연습은 왼쪽 두뇌에게서 거부된다. 이유는 여백이란 물체가 아니며 "아무 것도 아닌" 것으로 인지되기 때문이다. 결과적으로 오른쪽 두뇌는 여백을 "공간의 모양"으로 인지해 총체적으로 받아들이고 색다른 즐거움으로 일을 처리하게 된다.

+ 제8장 관계 지각(실내와 건물의 원근법과 비례) 연습은 왼쪽 두뇌에게 "이건 내가 알고 있던 게 아닌" **역설적이고 애매모호한** 내용으로, 각도와 비례의 변화로 공간에 변형을 주어 다양한 원근 투시법과 직면하게 하여 싫어하고 기부하게 만든다. 그래서 오른쪽 두뇌는 바로 지각 현실을 받아들이며 보이는 대로 그리게 된다. 보이는 것이 바로 그것이다.

+ 제10장 명암 지각(어두운 데서 밝은 쪽으로) 연습은 빛과 그림자의 모양을 나타내는데 이것은 아주 복잡해 뭐라 이름 붙일 수 없고, 말로는 정의할 수 없는 다양한 형태를 제시한다. 왼쪽 두뇌에겐 쓸모없는 것처럼 보이게 만들어 왼쪽 두뇌가 거부하게 만든 다음 복잡한 것을 좋아하는 오른쪽 두뇌가 3차원의 입체적인 명암을 그림으로 드러나게 만든다.

+ **형태**의 지각은 거의 마지막 단계의 연습 과정이나 끝에서 나타난다. 중요한 성과로 오른쪽 두뇌가 서로의 관계를 통해 작은 부분들의 세심한 관찰과 기록을 통해 전체적으로 인지하며 드디어 '**아하!**' 하며 총체적으로 볼 수 있다는 것이다. 이러한 **형태**의 지각에서 크게 보면 오른쪽 두뇌가 나타낸 '**아하!**'라는 반응은 오른쪽 두뇌만이 아니라 왼쪽 두뇌로부터의 언어적 입력이나 반응을 떠나 같이 일어난다고 본다. 나는 **형태**의 인지가 우리 인간이 아름다움을 느낄 때의 기쁨에서 오는 "심미적 반응"과 유사하다고 생각한다.

《오른쪽 두뇌로 그림그리기》 책의 가장 중요한 본질은 그림그리기의 다섯 가지 기본 요소와 그림을 그릴 때 어느 쪽 뇌를 사용하는 것이 적절한지이다. 새로 쓴 제2장에서 이 다섯 가지 기본 기술을 사용해 사고하고 문제를 해결하는 방법을 구체적으로 제시했다. 그런데 이 책에서 나는 제8장 관계의 지각에서 비례와 원근법, "관측"이라고도 하는 내용을 좀 더 간략하고 명백하게 설명하기 위해 다시 썼다. 이 내용

이것은 2006년 11월 13~17일에 열린 워크숍에 참석한 제임스 밴루젤(James Vanreusel) 씨가 5일간의 수업을 듣고 그린 드로잉이다. 그가 워크숍 첫째 날 그린 꽃병/얼굴 그림과 순수 윤곽 소묘는 없지만, 각각의 워크숍은 그날 배울 구성 기술에 대한 설명 및 강사의 시범 드로잉으로 시작하며, 학생들이 배운 내용을 자신의 드로잉에 적용할 수 있도록 하고 있다. 제임스 밴루젤 씨의 드로잉은 28-29쪽에 설명된 교육 전략을 잘 보여 주고 있다.
(다른 학생들의 지도받기 전후의 그림은 53-54쪽에 있다.)

첫째 날: 제임스 씨의 지도받기 전 "자화상." 2006년 11월 13일

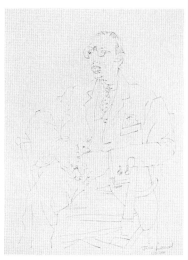

첫째 날: 제임스 씨의 "피카소(Picasso)의 스트라빈스키(Stravinsky) 거꾸로 놓고 그리기." 2006년 11월 13일

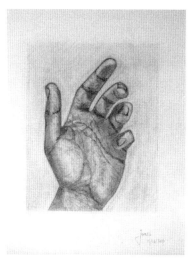

둘째 날: 제임스 씨의 "변형 윤곽 소묘"에 의한 자신의 손 그림. 본 드로잉의 윤곽선 및 주름에 깃든 세부는 순수 윤곽 소묘 연습에 기초하고 있다. 2006년 11월 14일

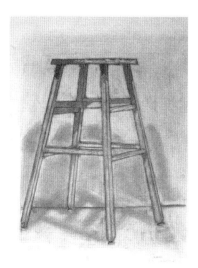

둘째 날: 제임스 씨의 여백 드로잉에 의한 의자 그림. 2006년 11월 14일

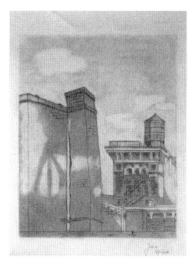

셋째 날: 제임스 씨의 건물 외관 드로잉,
"원근법과 비례 보기." 2006년 11월 15일

넷째 날: 제임스 씨가 그린 동료 학생의 윤곽
소묘. 경계, 여백, 관찰의 관계를 요약하고
있다. 2006년 11월 16일

다섯째 날: 지도받은 후 제임스 씨가 그린
"자화상." 경계, 여백, 명암, **형태**를 요약하고
있다. 2006년 11월 17일

은 복잡해서 어찌 보면 왼쪽 두뇌가 적합한 것처럼 보일 수도 있지만, 마치 탱고를 어떻게 추는지 말로 가르치려는 것과 같이 어려웠다. 그러나 일단 시각적으로 이해하면 순수한 지각으로 3차원적 공간 안에서 입체적으로 보기 때문에 가장 매력적인 내용이 될 것이다.

대단한 방해꾼

주의: 조만간 학생들이 발견했던 것처럼 왼쪽 두뇌는 예술에서 "대단한 방해꾼"이 된다. 여러분이 그림을 그릴 때 왼쪽 두뇌가 관여하지 못하도록 잠시 밀어 두면, 왼쪽 두뇌는 수많은 핑계와 부당한 이유를 대며 그림을 그리지 못하게 할 것이다. 예를 들어 왼쪽 두뇌는 여러분이 시장에 가도록, 수표책을 정산하도록, 어머니에게 전화를 걸도록, 휴가를 계획하도록, 또는 사무실에서 마무리하지 못한 일을 집에서 하도록 만든다.

그렇다면 이것을 이길만한 어떤 전략이 있을까? 같은 전략으로, 왼쪽 두뇌가 거부할만한 일들을 부여하면 왼쪽 두뇌는 어찌 할 바를 모른다. 예를 들어 거꾸로 된 사진을 복사하거나 빈 공간의 모양을 그리거나 있는 그대로 그리게 하는 방법이다. 조깅, 명상, 게임, 음악, 요리, 정원 가꾸기 등의 활동은 지각에 변화를 준다. 다른 무수한 활동의 지배를 받으면 왼쪽 두뇌는 잠시 멈출 것이다. 이상하지만 왼쪽 두뇌에게 주어진 엄청난 힘과 영향력에도 불구하고, 늘 같은 속임수에 왼쪽 두뇌는 속고 또 속는다.

시간이 지남에 따라 아마도 두뇌의 유연성 때문에, 방해가 줄고 속일 필요조차 없어진다. 나는 가끔 처음에 왼쪽 두뇌를 방치해 두는 동안 왼쪽 두뇌가 불안정했었는지 궁금했다. 특히 운동에서 "영역"이라고 말하는 오른쪽 두뇌의 상태는 가치 있고 생산적이다. 내 생각에 긴 시간 동안 여러분이 오른쪽 두뇌에만 치우쳐 있으면 왼쪽 두뇌가 다시 원래대로 돌아올지 걱정될 수도 있다. 하지만 이것은 기우이다. 이유는 오른쪽 두뇌는 아주 연약해서 전화 벨소리나 누군가 여러분에게 무엇을 하느냐고 묻거나 저녁을 먹으라고 부르기만 해도 금세 오른쪽 두뇌 상태에서 빠져나와 즉시 일상의 정신 상태로 돌아올 수 있다.

효과적인 교육 방법

지난 세월 동안 나는 전공 분야를 넘나들어 많은 학자들에게서 때로 꾸짖음을 들었다. 하지만 나는 개정판을 낼 때마다 다음의 구절을 게재했다.: 책에 제시된 방법들은 성공적이었다. 많은 학생들과 함께 한 나의 성과와 수많은 독자와 미술 교사들의 편지에서 나의 방법이 다양한 환경에서 다양한 방식으로 가르쳐졌지만 효과적이었음이 입증되었다. 과학은 나의 몇 가지 아이디어를 검증해 주었지만, 향후 미래 과학에 의존해 아직까지 불가사의한 비대칭인 두 개의 두뇌의 사용법과 이에 대한 설명을 더 명확하게 뒷받침해야 한다.

한편 나는 그림을 배운다는 것은 절대 해롭지 않으며 항상 누구에게나 도움이 된다고 말하고 싶다. 내게서 배운 모든 학생들은 자주 이렇게 말한다. "내가 더 많이 볼 수 있게 되어 인생이 더욱 풍요로워진 것 같다."고. 이것이야 말로 미술을 배울 충분한 이유가 될 것이다.

CHAPTER 1
그림그리기와
자전거타기의 기술

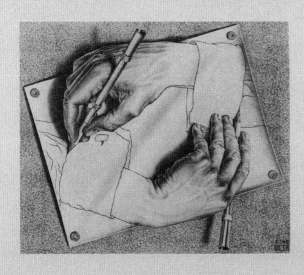

마우리츠 코르넬리스 에스허르(Maurits Cornelis
Escher), 〈손 드로잉〉, 1948.
© 2011 The M. C. Escher Company–Holland.
www.mcescher.com

그림을 그린다는 것은 본다는 것과 서로 깊이 얽혀 있어 그 둘을 분리시키기가 매우 어려운 신기한 과정이다. 그림을 그릴 수 있는 능력이란 바로 미술가들처럼 관찰할 수 있느냐에 달려 있다. 대부분의 사람들이 평범한 일상생활에서 보는 방법과는 달리 미술가들이 보는 방법은 많이 다르고 독특하기 때문에 반드시 지도가 필요하다.

누군가에게 그림그리기를 가르친다는 색다른 일에는 특별한 문제가 있다. 그것은 누군가에게 자전거타기를 가르치는 일과 아주 비슷하다. 이 두 가지는 말만으로 설명하기가 어렵다. 자전거타기를 가르치기 위해 여러분은 아마 "자, 자전거에 올라타고, 페달을 밟고, 몸의 균형을 잡으세요. 그리고 이젠 가 보세요."라고 말하는 것만으로는 충분하지 않아 마침내는 "자, 내가 자전거를 타고 보여 줄 테니 어떻게 하는지 잘 보세요."라고 말할 것이다.

이것은 그림그리기에서도 마찬가지이다. 미술 교사들은 아마도 학생들에게 "더 세심하게 보세요.", "서로의 관계를 주의해서 살피세요."라든가 "계속해서 꾸준히 연습하면 될 겁니다."라고 훈계할 것이다. 그러나 이러한 말들은 학생들의 그림그리기의 문제점을 해결하는 데 도움이 되지 않는다. 매우 효과적일 것 같은 그림그리기 시범을 교사가 보여 주는 일은 요즈음에도 극히 드물다. 대부분의 미술 교사들이 잘 지켜온 미술 교육의 비법은 그리는 과정에서 충분한 시범을 보이지 않으며, 이 같은 방식은 오늘날에도 여전히 지켜지고 있다.

마술 같은 그림그리기

지금은 드문 일이지만, 21세기의 미국 사회에서는 아직도 많은 사람들이 그림그리기는 신기하고 마술 같은 재능을 타고난 소수의 몫이라고 생각한다. 그러나 화가들은 이런 재능에 대해 일소해 버린다. 만약 여러분이 "당신은 어떻게 저 인물이나 풍경을 마치 진짜인 것처럼 잘 그릴 수 있나요?"라고 묻는다면 화가는 "그건 말로 설명하기 힘들지만, 나는 그저 인물이나 풍경을 내가 본 대로 그릴 뿐입니다."라고 대답할 것이다. 그것은 아주 논리적이고 솔직한 답인 것 같지만 잘 생각해 보

면 그림그리기에 대해 막연한 마술적 능력이라는 주장에 대한 해답은
아니다.

그림그리기의 예술적 재능을 경이로워하는 사람들은 그림그리기를
배우려고 용기를 내기도 한다. 그러나 대체로 자기는 이미 그림을 그
릴 수 없을 거라고 단정해 버리기 때문에 배우기를 망설인다. 이것은
마치 자신이 스페인어를 말할 줄 모르기 때문에 스페인어 수업을 택할
필요가 없다고 단정해 버리는 것과 같다. 그러나 요즘의 미술계는 변
해서 그림그리기를 배운 적이 없는 사람이 미술대학의 학생이 되기도
하고, 심지어 작가로 성공하기도 한다.

그림은 배울 수 있고 가르칠 수 있는 재능

나는 그림이란 정상적인 시력과 손놀림의 능력을 갖춘 사람이라면 누
구나 배울 수 있다고 확신한다. 예를 들어 영수증에 서명을 하거나 글
자를 쓸 수 있는 사람이라면 누구나 그림을 배울 수 있다. 분명히 선사
시대부터 지금까지 인간의 지각을 통한 그림의 역사를 보면 지각한 것
을 그리는 능력은 누구나 타고난 잠재적 본성이며, 감성적인 유연한
두뇌로 바꿀 수 있다는 것이다.

불신하지 않고 그림을 배운다면 평생을 일반적인 사고에서 유용한
두뇌로 연결하는 새로운 통로가 될 것이다. 다르게 보는 법을 배우기
위해서는 바로 여러분의 두뇌를 다르게 쓰도록 만들어야 한다. 동시에
여러분은 자신의 두뇌가 어떻게 시각 정보를 처리하느냐와 그 과정을
잘 조정하는 방법을 배우게 될 것이다. 여기에서 조정이란 어떤 면에
서는 언어에서처럼, 훨씬 일상적인 사고방식으로 전환하는 것을 배우
는 것이다.

의식 상태에서 그림그리기

특별히 나는 이 책을 자신은 절대로 그림을 그릴 수 없다고 생각하거
나, 재능이 전혀 없거나 약간의 재능만을 가졌다고 느끼는 사람, 배운

"화가는 눈으로 그린다, 손으로 그리지
않는다. 그가 보는 것이 무엇이든, 그것을
정확하게 볼 수 있다면 화가는 그것을
그릴 수 있다. 그림을 그린다는 행위는
많은 주의와 노력을 요하지만, 요구 사항
중에 근육 사용에 필요한 힘은 화가
자신의 이름을 써 넣는 정도이다.
사물을 정확하게 보는 것이야말로
실로 중요한 일이다."

— 모리스 그로서(Maurice Grosser),
《화가의 눈(The Painter's Eye)》, 1951

"만약 그림그리기와 같은 행동이 우리의
상습적인 표현 방법으로 자리 잡는다면,
재료들을 챙겨 그림을 그리기 시작하는
행위는 암시적으로 곧 우리의 정신세계를
더 높은 경지에 이르게 할 것이다."

— 로버트 헨리(Robert Henri),
《예술 정신(The Art Spirit)》, 1923

적은 없지만 그림그리기를 좋아할지도 모른다고 생각하는 사람들을 위한 연습과 지침들로 구성했다.

실제적인 나의 지침은 그림그리기가 그렇게 어려운 일이 아니라는 것이다. 여러분의 두뇌는 이미 어떻게 그려야 하는지 알고 있지만 여러분이 깨닫지 못할 뿐이다. 어찌 됐든 사람들에게 그림을 그리도록 차단시키는 것은 어려운 일이다. 두뇌는 이미 익숙해진 대로의 보던 방법을 쉽게 포기하지 않는다. 내 생각에 의식 상태에서나 의도적인 약간의 변화는 그림그리기에서 그다지 특별한 일이 아니라는 것을 알게 되면 도움이 될 것이다. 여러분은 아마도 살짝 달라진 상태임을 알 수 있다. 예들 들면 사람들은 때때로 각성 상태에서 몽상에 빠진다는 것을 알 수 있다. 다른 예로, 사람들은 아주 좋은 소설을 읽을 때면 소설 속으로 "빠져들게" 된다. 그 밖에도 명상이나 조깅, 비디오 게임, 다양한 운동, 음악 듣기 등과 같은 활동에서 부분적으로 의식의 전환 상태에 도달한다.

또 다른 흥미로운 예로, 이러한 가벼운 전환 상태는 고속도로를 운전 중일 때이다. 고속도로를 운전할 때 우리는 차선의 관계나 공간적인 변화, 복잡한 교통질서 등과 부딪치게 된다. 이러한 시각적 정신 활동은 아마도 그림그리기에서와 같은 쪽의 두뇌가 활동을 하는 것 같다. 많은 사람들이 운전을 하는 동안 자신도 모르게 가끔씩 창의적인 생각을 한다는 것을 발견한다. 물론 운전 조건이 나쁘다든가 약속 시간에 늦었다거나 운전 중에 대화를 나누거나 할 때에는 이런 상태가 일어나지 않는다. 이러한 비언어적인 대체 상태는 운전 중일 때가 적합하다. 언어적인 집중 방해는, 예를 들어 운전 중에 전화 통화나 문자 보내기 등은 어떤 도시나 주에서는 금지될 정도로 집중을 방해하거나 위험한 일임이 입증되었다.

그러므로 그림 그리는 상태로의 전환은 그렇게 생소한 것은 아니지만, 몽상과는 명백히 다르다고 할 수 있다. 그림을 그리는 동안은 각성도가 매우 높고 업무적이고 고도로 집중된 상태이다. 그리고 이것은 시간 가는 줄 모르고, 주변의 일을 깨닫지 못하는 상태이다. 이는 아주 부서지기 쉽고 깨지기 쉬운 상태이므로, 그림그리기를 배우는 데 중요

한 열쇠는 잘 보는 방법과 잘 그릴 수 있는 정신적 전환의 조건을 만들어 주는 것이다. 덧붙여서 여러분에게 무엇을 어떻게 보느냐를 가르치기 위해 이 책의 모든 연습과 전략이 목적에 맞도록 특별하게 구성되어 있다.

1979년에 나온 《오른쪽 두뇌로 그림그리기》 초판은 내가 로스앤젤레스 서부에 있는 베니스고등학교 미술과와 로스앤젤레스 무역기술대학, 롱비치에 있는 캘리포니아 주립대학 학생들을 가르친 근거로 썼다. 이후 개정판에서는 미국 전역과 외국의 각급 학교에서 5일 동안, 하루에 8시간씩의 집중적인 워크숍을 지도한 경험을 바탕으로 얻어진 결실이다. 워크숍에 참가한 학생들의 나이나 직업은 다양하다. 대부분의 워크숍 참가자들은 매우 낮은 수준의 그림 실력과 잠재된 그림 능력에 대한 불안감이 높은 상태에서 시작했다.

거의 예외 없이, 워크숍 참가자들은 상당히 높은 그림 실력과 향후 계속해서 미술 과정을 택하거나 혼자서 연습할 만큼 자신감을 얻었다. 한 가지 흥미로운 발견은 5일간, 8시간씩 진행된 이 '오른쪽 두뇌로 그림그리기 워크숍'을 통해 대부분의 사람들이 높은 수준의 그림 실력을 성취했다는 점이다. 이것은 교사에게나 학생들에게 모두 힘든 일이었지만, 우리의 지도 방법에 대한 믿음을 가지고 새로운 기술을 가르치기보다 학생들의 타고난 재능을 **발휘**하도록 강화해 주었다.

달리 말하면, 어쩌면 여러분은 모두 그림 그리는 데 필요한 오른쪽 두뇌의 힘을 오랜 관습이 지니고 있지만, 습관이 되어 버린 관찰이 그 관찰 능력을 방해하고 차단시키는 것처럼 보인다. 이 책의 연습들은 이러한 방해에서 벗어나게 해 준다.

목적을 위한 사실주의

그림그리기의 연습들은 미술 세계에서는 **사실주의**로 알려진, 세상의 "그곳에" 보이는 실제의 사물을 사실적으로 묘사하는 것에 초점을 맞추었다. 뜻하지 않게, 내가 선택한 연습 주제들은 그림그리기에서 가장 어렵다는 사람의 손이나 의자, 풍경이나 건물의 실내, 옆얼굴이나

자화상 같은 것들이다.

　이런 주제들은 학생들을 괴롭히기 위해서가 아니라 정말로 "어려운" 주제를 그릴 수 있다는 능력을 충족시키기 위해 선별한 것이다. 저명한 심리학자 에이브러햄 매슬로(Abraham Maslow)는 "가장 큰 만족감은 무언가 정말 어려운 일을 끝냈을 때 얻게 된다."고 말했다. 또 다른 이유는, 넓은 의미에서 **모든 그림은 같은 것이다.** 항상 같은 방법으로 보고, 같은 솜씨와 미술의 기본 구성 요소들로 연결되어 있기 때문이다. 여러분은 다른 재료를 사용할 수도 있고, 다른 종이나 크고 작은 다양한 포맷을 사용할 수 있지만 정물화는 배치를 해야 하고, 인물화와 불특정한 사물들, 초상화, 형상적인 사물들, 기억을 통한 그림들, 이 모두는 같은 미술의 기본 요소와 기술과 과제를 필요로 한다. 그림 그리기는 바로 거기에 있는 것을 보이는 대로(상상의 주제나 기억 속의 이미지들은 "마음의 눈"에 보이는 대로) 그리고, 여러분이 보는 것을 그린다. 이것이 모두 같은 일이라면 나는 어쩌면 기량이라고 말하겠다. 여러분이 그림의 기본을 이해하게 된다면 하나의 주제가, 다른 어떤 것보다 더 "어려운" 것은 아니다.

　더구나 옆얼굴 초상화나 자화상을 그릴 때, 학생들은 더욱 강한 의욕으로 더 명확하게 보려 하고 자신이 본 것을 정확하게 그리려고 한다. 이러한 강한 의욕은 만약 주제가 화분의 식물이라면 완성된 그림을 볼 때 그 사실성에 대해 덜 비판적이 되어 의욕이 약화될 수도 있다. 초보 학생에게 초상화는 가장 어려운 주제의 그림으로 생각될 수 있다. 이래서 그들이 그린 초상화가 성공적으로 모델과 닮게 그려진 것을 봤을 때, 자신감이 고조되고 능력은 더욱 향상된다.

　두 번째로 초상화의 주제가 중요한 이유로는 인간의 오른쪽 두뇌는 사람의 얼굴을 인식하고 기억하는 특별한 기능을 가졌기 때문이다. 우리가 오른쪽 두뇌로 접근할 바에는 이 주제가 바로 오른쪽 두뇌의 기능에 적합하기 때문에 타당하다. 그리고 세 번째로 얼굴은 매혹적이다! 초상화를 그릴 때, 여러분은 대상이 지닌 모든 복잡성과 개별적인 표정들로 인해 마치 이전에 한 번도 본 적이 없었던 것처럼 얼굴을 보게 된다. 어떤 학생은 이렇게 말했다. "그림을 그리기 이전에는 한 번

"나는 내가 그려 보지 않았던 것들과 내가 진정으로 볼 수 없었던 것들을 알게 되었고, 일상적인 것들을 드로잉하면서 그것들이 얼마나 특별한 것인지를 깨닫게 되었다. 그것은 순수한 경이로움이었다."

— 프레데릭 프랑크(Frederick Franck),
《시각의 선(禪, The Zen of Seeing)》, 1973

도 누구의 얼굴을 제대로 본 적이 없었어요. 이제는 언어로 표현하는 대신에 내가 사람을 진정으로 바라보게 되었고, 내가 찾아낸 독특한 얼굴이 가장 흥미로운 것임을 알게 되었어요."

나의 접근 방법: 창의력을 향한 길

여러분은 전업 화가가 되는 것에는 별 관심이 없겠지만, 그림을 배우는 데에는 여러 가지 이유가 있을 것이다. 나는 여러분을 그림으로 자신을 표현할 수 있는 많은 잠재된 창의성을 가진 한 개인으로 생각한다. 나의 목표는 우리의 언어와 기술 중심의 문화와 교육제도로 인해 개발되지 못한 여러분의 창의력과 직관력에 **의식적으로** 접근하여 잠재력을 발휘할 수 있도록 구체적인 방법을 이끌어내는 것이다.

예술이 아닌 다른 분야에 종사하는 창의적인 사람들은 자기 분야에서 더 능률적으로 일하기를 원하고, 창의성을 떨어뜨리는 요인을 제거하려는 사람들은 여기에 제시된 방법으로 큰 성과를 얻을 것이다. 또한 교사나 부모도 학생과 자녀의 창의력을 계발시키는 데 도움이 될 이론과 방법을 찾을 것이다.

연습 문제에서는 자신의 내면뿐 아니라 개별적이고, 협조적인 두 마음이나 상반되는 두 개의 마음을 꿰뚫어보는 통찰력을 여러분에게 제시할 것이다. 그림그리기를 배우면서 여러분이 추구하는 목표는 비판적 사고와 의사 결정 능력에 대한 자신감을 키우는 것이다. 유연한 두뇌를 위한 새로운 지식 정보로 그 가능성은 거의 무한하다.

그림을 배우면 지금은 알 수 없는 여러분의 잠재력이 열릴 것이다. 독일 화가 알브레히트 뒤러(Albrecht Dürer)는 "이것으로 인해, 당신의 가슴속에 몰래 쌓였던 보물이 당신의 창작에서 나타날 것이다."라고 말했다.

요약

그림은 두 가지 이점을 주는 가르치고 배울 수 있는 기술이다. 첫째로

그에게 화가가 되기를 제안한 동생 테오(Theo)에게 보낸 편지에서 빈센트 반 고흐(Vincent van Gogh)는 이렇게 썼다. :

"내게 화가가 되기를 제안했을 당시에 그 말은 아주 비현실적이고 듣고 싶지 않았지. 내게 이런 불안을 씻고 확신을 준 것은 원근법에 대해 명확히 설명한 카상주(Cassange)의 《그림그리기의 기초(Guide to the ABC of Drawing)》란 책을 읽은 것이었고, 일 주일 뒤 나는 화덕과 의자, 식탁, 창문이 있는 부엌의 실내를 그렸는데 그 이전에는 그림에 깊고 올바른 원근법을 적용하는 것은 마술이거나 순전히 우연이라고만 생각했거든."

— 《빈센트 반 고흐의 편지 모음 (The Complete Letters of Vincent van Gogh)》, 편지 184, p.331

창의적이고 교육적인 사고에 도움이 되는 방식으로 작용하는 정신의 어떤 부분에 접근함으로써 여러분은 시각예술의 기본 기술인 눈앞에서 본 것을 어떻게 종이에 옮기는지를 배우게 될 것이다. 둘째로 이 책에서 제시한 방법대로 그리는 것을 배움으로써 여러분은 실생활의 다른 영역에서 더욱 창의적으로 생각하는 능력을 향상시킬 수 있게 될 것이다.

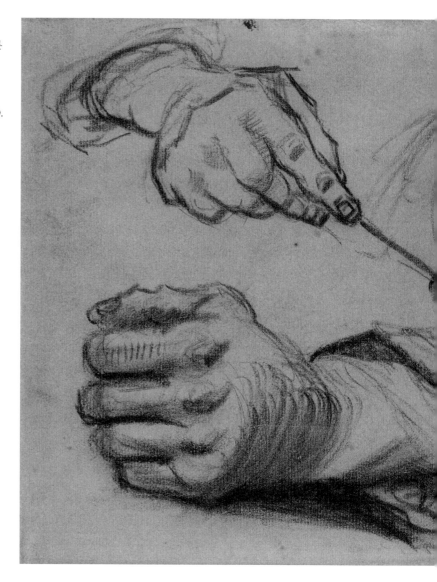

본 과정을 마치기까지 얼마나 잘 배울 수 있는가는 본인의 열성이나 호기심에 따라 달라질 것이다. 하지만 열성이 우선이다! 그리고 잠재력도 좌우한다. 셰익스피어(Shakespeare)도 한때 산문시 쓰는 법을 배웠고, 베토벤(Beethoven)도 음계를 배웠고, 왼쪽 고흐의 편지 내용에서 보듯이 빈센트 반 고흐도 그림 그리는 방법을 배웠음을 기억할 필요가 있다.

빈센트 반 고흐(1853-1890), 〈두 개의 포크를 쥔, 세 개의 손(Three Hands, Two Holding Forks)〉, 뉴넨(Nuenen), 1885년. 가로 눕힌 종이에 검은색 분필. 반 고흐 미술관 암스테르담(빈센트 반 고흐 재단), 네덜란드

그림그리기의 첫 단계

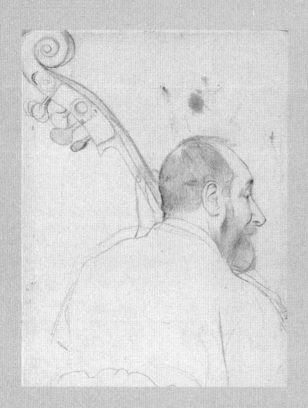

에드가 드가(Edgar Degas, 1834–1917),
〈콘트라베이스 연주자, M. 구페(M. Gouffé,
the String Bass Player)〉.
사진: 그레이엄 하버(Graham Haber), 2010.
피어폰트 모건 도서관(The Pierpont Morgan Library),
Thaw 소장, EVT 279, 뉴욕

드가 자신의 그림을 위한 스케치,
〈오페라의 오케스트라(The Orchestra of the Opera)〉.
작가는 능란하게 악기를 전경에 배치하는 구도로
공간감을 주었고, 감상자는 연주자를 넘어 무대
바닥을 느끼게 해 준다.

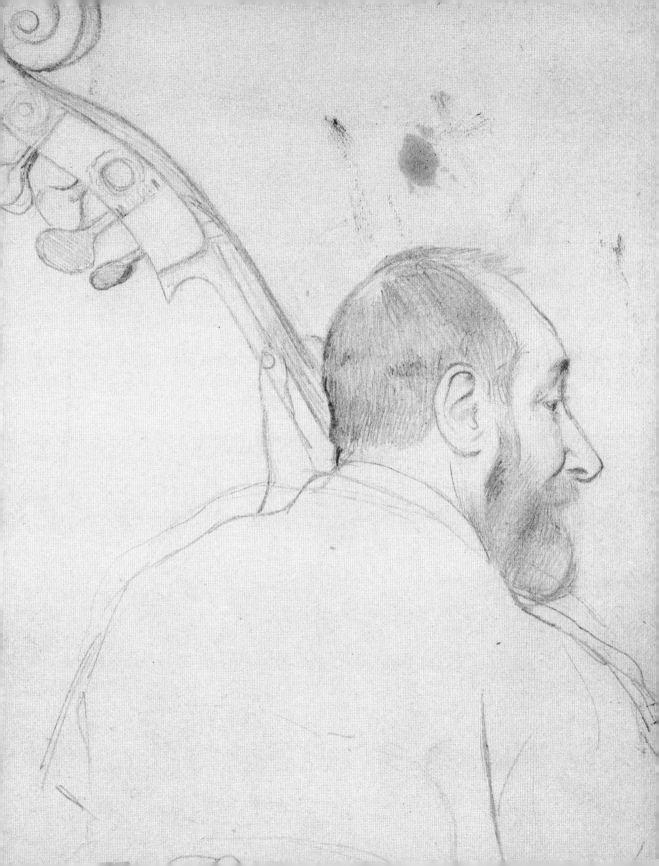

소묘의 재료들

미술 재료 상점에는 많은 제품들로 넘쳐 나서 당황하게 만들지만 소묘에선 단순하고 한정된 재료만이 필요하기 때문에 다행이다. 종이와 연필이 필수이지만 더 효과적으로 지도하기 위해 나는 몇 가지 재료를 추가했다.

종이:	비싸지 않은 복사용지나 소묘지면 된다. 28×36cm 크기의 소묘지
연필:	끝에 지우개가 달린 #2 필기 연필, #4B 소묘 연필

마킹펜:	가는 촉의 검은색 마커
흑연 막대:	#4 굵은 흑연

연필깎이:	작은 것이면 된다.
지우개:	잘 지워지는 지우개

마스킹 테이프:	전문가용 3M 스카치 제품이면 좋다.
클립:	5cm 정도의 클립이면 좋다.

화판:	부엌에서 쓰는 도마나 폼보드, 두꺼운 판지도 좋다.

그림판:	20×25cm 크기의 투명 아크릴판(가장자리는 테이프로 붙이는 게 좋다)이나 투명한 책받침

뷰파인더:	검정색 두꺼운 마분지나 판지로 만든다. 만드는 방법은 48쪽에 있다.

작은 손거울:	벽에 테이프로 고정시킬 수 있는 12×18cm
	크기의 작은 거울이나 유사한 벽거울도
	무방하다.

"나는 그림 도구 중 연필이 너무 좋다. 연필은 내가 사물의 핵심을 파악하게 도와준다."

— 앤드루 와이어스(Andrew Wyeth), '앤드루 와이어스의 미술' 전시 카탈로그에서, 샌프란시스코 미술관, 1973

재료를 모두 갖추려면 번거롭지만 빨리 배우기 위해서는 필요한 것이다. 나는 뷰파인더와 책받침 없이는 학생들을 가르치지 않는데, 이러한 물건들은 학생들이 미술의 기본 성격을 이해하는데 필수이기 때문이다. 일단 미술의 기본 요소들을 통해 그림그리기를 익히고 나면 이러한 도구들은 더 이상 필요하지 않을 것이다.

지도받기 이전의 그림: 자신의 발전을 평가할 중요한 기록

자, 이제 시작해 보자. 첫째로, 여러분의 현재 그림 수준을 기록해 둘 필요가 있다. 이것은 아주 중요하다! 그렇게 해야 시작할 때 자신의 그림 수준과 끝날 무렵의 수준을 비교했을 때 기쁨을 맛볼 수 있다. 이것이 얼마나 불안한 마음인지 알지만 그렇게 해 두자. 네덜란드의 위대한 화가 빈센트 반 고흐는 그의 동생 테오에게 보낸 편지에 이렇게 썼다.

> "'넌 아무 것도 몰라.' 화가에게 말하고 있는 빈 캔버스를 바라보는 게 얼마나 사람을 무력하게 만드는지, 넌 몰라."

여러분도 곧 "무언가를 알게 될 것"이라고 나는 말할 수 있다. 단지 자신을 가지고 그림을 그리자. 나중에 자신이 이룬 것을 매우 기뻐하게 될 것이다. 이렇게 학생들에게 자신의 첫 그림을 보게 해 줌으로써 자신의 발전 과정을 뚜렷하게 인식시켜 줄 수가 있다. 개구리가 올챙이 적 생각을 못하듯이 학생들은 지도받기 이전의 자신의 실력을 곧잘 잊어버린다. 그림 실력이 발전하면 비평의 안목도 따라서 발전하게 마련이다. 나중에는 자신의 실력이 상당한 수준으로 향상되었음에도 불구하고 자신의 능력이나 수준이 레오나르도 다빈치에 못 미친다고 불평하기도 한다. 지도받기 이전의 그림들은 나중에 실제로 그림 실력이

두 개의 뷰파인더 만드는 방법

뷰파인더는 여러분의 드로잉에 보는 시점과 구도를 도와주기 위한 "틀"이다. 그림판의 가장자리 면과 뷰파인더의 안과 바깥쪽 면들의 비례는 여러분이 그림 그릴 종이의 길이와 넓이는 달라도 틀의 비례는 같다는 것에 주목한다.

즉 뷰파인더를 통해 보이는 대상은 그림판에서나 뷰파인더 안에서나 그림 종이 위에서 크기는 달라도 비례는 같기 때문에 같은 비례로 그릴 수 있게 해 준다.

두 개의 뷰파인더 만들기:
1. 검은색 종이를 사용한다.
2. 두 장을 20×25cm 크기로 자른다 (이것은 바로 여러분의 그림판 크기와 같다).
3. 두 장의 종이 위에 연필로 각 모퉁이끼리 서로 대각선을 그려서 가운데 만나는 지점이 생기게 한다.
4. 종이 한 장에 위에서 아래로 5cm 간격을 두고 옆으로 수평선을 긋는다. 이 수평선과 그려 놓은 대각선과의 만나는 지점을 양쪽 모두 수직으로 연결하여 선을 긋는다. 이 작은 직사각형의 안쪽 모양을 오려 내면 이것이 바로 여러분의 "작은 뷰파인더"가 된다.
5. 두 번째 종이에 2.5cm 간격을 두고 아래위로 수평선을 그려 위와 같이 그려진 안쪽 직사각형을 가위로 오려 낸다. 이것이 여러분의 "큰 뷰파인더"가 된다.

이렇게 만들어진 뷰파인더의 안쪽 직사각형과 바깥쪽 뷰파인더의 길이와 넓이의 비례는 같다.

여러분은 그림판 위에 이 뷰파인더의 하나를 고정시킨다. 여러분의 그림판 가운데에 반드시 마커펜으로 수직선과 수평선을 그려 넣는 것을 잊지 말아야 한다.

얼마나 향상되었는지 알려 주는 지표 역할을 하게 된다.

이제 그려진 그림들은 일단 집어넣고 새로운 기술을 습득한 후에 다시 꺼내 보기로 하자.

세 장의 지도받기 이전의 그림

보통 학생들이 세 장의 지도받기 이전의 그림을 그리는데 1시간 정도 걸리지만, 더 오래 걸리거나 덜 걸려도 괜찮다. 다음은 그림 주제의 목록과 지시에 따른 이 그림들을 위해 필요한 재료 목록이다.

여러분이 그릴 그림:

+ "기억 속의 인물"

+ "자화상"

+ "나의 손"

세 장의 그림을 위해 사용할 재료들:

+ 그림 그릴 종이-흰색 일반 종이도 좋다.

+ #2 필기 연필

+ 연필깎이

+ 마스킹 테이프

+ 12×18cm 정도의 작은 손거울이나 벽거울

+ 화판

+ 1시간 정도의 방해받지 않을 시간

화판에 3, 4장의 종이를 겹쳐서 테이프로 고정시킨다. 종이를 여러 장 겹치면 딱딱한 판 위에 놓고 그리는 것보다 훨씬 푹신한 상태에서 그릴 수 있다.

지도받기 이전의 그림 #1: "기억 속의 인물"

1. 마음의 눈으로 과거의 어떤 사람이나 지금 알고 있는 사람을 떠올린다. 또는 과거에 그렸던 인물이나 사진에서 잘 아는 사람을 떠올려 본다.

2. 최선을 다해 그 사람을 그린다. 얼굴만을 그리거나 반신상, 전신상을 그려도 좋다.

3. 다 그리면 오른쪽 아래 구석에 제목, 날짜와 함께 서명을 한다.

지도받기 이전의 그림 #2: 자신의 "자화상"

1. 거울을 벽에 테이프로 붙인 다음 거울에서 팔 길이(60～75cm) 만큼 떨어져 앉는다. 거울 안에 얼굴 전체가 들어가도록 거울의 위치를 잘 맞춘다. 화판을 벽에 기대 놓고 화판의 아래쪽을

자신의 허벅지 위에 올려놓는다. 화판에는 3장의 종이를 겹쳐서 테이프로 붙여 둔다.

2. 거울에 비친 자신의 모습을 보면서 자화상을 그린다.

3. 다 끝나면 제목과 날짜를 쓰고 서명을 한다.

지도받기 이전의 그림 #3: "나의 손"

1. 그림 그릴 책상 앞에 앉는다.

2. 자신이 오른손잡이면 어디든 편한 자리에서 자신의 왼손을 그린다. 만약 왼손잡이라면 물론 오른손을 그린다.

3. 그림에 제목과 날짜를 쓰고, 서명을 한다.

그림이 완성되면

세 장의 그림을 책상에 펼쳐 놓고 가까이서 자세히 보자. 만약 내가 그 자리에 같이 있다면 그림의 아주 작은 부분까지 주의해서 접혀진 옷깃이나 구부러진 아름다운 눈썹, 귀 등을 자세히 살펴볼 것이다. 이렇게 조심스럽게 살펴보는 사람이라면 앞으로 그림을 잘 그리게 될 것이다.

여러분은 자신의 그림이 유치하고 감탄할 만한 것이 못된다고 무시해 버릴지도 모르지만, 이 그림이 자신의 아직 지도받기 이전의 그림이라는 것을 명심하자. 한편 자신의 그림을 보고 아주 작은 부분에서, 어쩌면 손 그림을 보고 놀라워하거나 기뻐할지도 모른다. 대개는 "기억 속의 그림"에서 실망을 하게 된다.

기억으로 그림을 그리는 이유

기억으로 사람을 그리는 것은 여러분에게 아주 어려운 일이고, 당연히 어려운 작업이다. 직업 화가들에게도 어려운 일로 시각적 기억이란 실제로 보는 것처럼 풍부하거나 복잡하지도 않고 선명하지도 않기 때문이다. 시각적 기억이란 대체로 단순하고 일반적이고 축약되어 있어서, 마음의 눈 속에 기억된 상을 그리기에는 극히 제한적인 몇 가지의 기억된 이미지만 떠오르기 때문에 화가들도 몹시 힘들어 한다.

"그런데도 왜 그리느냐?"고 물을 것이다. 이유는 매우 간단하다. 처

음 그림을 시작하는 학생들에게 기억으로 사람을 그리게 하는 것은, 어렸을 때부터 수없이 그려 왔던 얼굴의 기억 속 기호들을 불러오기 위한 것이다. 기억으로 그림을 그리는 동안 여러분은 자신의 손이 마음을 갖고 있는 것처럼 떠올릴 수 있는지. 물론 여러분은 그림을 그리는 동안 자신의 손이 자신이 원하는 그림을 그리고 있지 않다는 것을 알고 있다. 예를 들면 단순화된 코의 모양 같은 것이다. 이것은 바로 어린이들의 그림 속 "상징체계"로 어릴 적에 수없이 반복해서 그려 왔던 깃을 기억해 내는 것이다.

자, 이젠 이것을 여러분의 자화상과 비교해 보도록 하자. 양쪽 그림에서 반복된 상징으로 그린 것을 발견할 수 있는가? 즉, 눈이나 코, 입 등이 비슷하거나 아주 똑같지 않은가? 그렇다면 이것은 여러분의 상징체계가 거울 속의 실제 모습을 관찰하는 동안에도 여러분의 손을 조정한다는 것이다.

유년 시절의 상징체계의 "독선"

이러한 상징체계의 독선은 그림을 배우지 않은 사람들이 왜 어른이 되어서나 심지어 노인이 되어서도 그러한 유치한 그림을 그리게 되는지를 대체로 설명해 준다. 이제 여러분이 여기서 배울 것은 어떻게 여러분의 굳어진 상징체계를 물리치고 실제로 본 것을 그리게 할 것인가 하는 점이다. 이것이 바로 지각 기술의 훈련인데, 이런 연습들은 그림의 가장 기초가 되는 것으로, 바로 "거기에 있는" 것을 실제로 있는 그대로 보고 그릴 수 있게 하는 훈련이다. 이러한 훈련은 반드시 초기에 그림을 그리거나 상상의 그림을 그리거나 조각을 시작하기 전에 배워 둘 필요가 있다.

이제 이러한 자신의 마음속 상징체계들의 정보를 알게 되었으면 그린 그림의 뒷면에 몇 가지 주목할 것들, 무엇을 반복하고 있는지 어느 부분이 어려웠는지, 어느 부분을 잘 그렸는지 등의 메모를 적어 두자.

자, 이제는 이 그림들을 안전한 곳에 넣어 두자. 그리고 보는 방법과 그리기의 수업 과정이 모두 끝날 때까지 이 그림은 다시 보지 말자.

지도받기 이전과 이후의 그림들

예시된 그림들은 학생들이 지도받기 이전과 이후에 그린 자화상들이다. 이 학생들은 모두 지금 여러분이 지도받기 이전에 거울 속에 보이는 자신의 얼굴을 그린 것처럼, 내가 진행한 매일 8시간씩 5일 동안의 집중 워크숍에 참석했다. 여기서 보다시피 눈에 띄게 관찰의 방법이 달라진 것을 확인할 수 있다. 이 변화야말로 지도받기 이전의 "자화상"과 5일째의 "자화상"이 얼마나 달라졌는지 명확하게 보여 준다. 이것은 마치 다른 두 사람이 그린 것이라고 할 정도이다.

지각하는 방법을 배우는 것이 바로 학생들이 얻게 된 기술이다. 워크숍에서는 아주 간단한 몇 가지의 기술만 가르친다. 즉 그림 바탕의 톤, 지우개를 그림의 도구로 사용하기, 교차선 그리기, 밝은 데서 어두운 데로 그림자 그리기 등과 같은 것이다. 그림그리기를 가르치거나 배울 때 가장 중요한 점은 바로 다르게 **보기**이다. 우리의 목표는 모든 학생이 자신의 현재 수준과 상관없이 훨씬 높은 수준으로 향상된 소묘 기술을 습득하게 하는 것이다.

53쪽과 54쪽에 있는 학생들이 처음 이 워크숍에 와서 그린 각기 다른 수준의 지도받기 이전의 그림들을 보면 바로 여러분의 지도받기 이전의 그림 수준과 같다는 것을 알 수 있다. 지도받기 이전의 수준이 앞으로 잘 그릴 수 있는 가능성과는 아무런 상관이 없다. 여기에 보여 주는 지도받기 이전의 그림 수준은 대체로 학생들이 과거에 **마지막으로 그림을 포기했을 때의 나이**와 일치한다.

53쪽과 54쪽의 지도받기 이전의 그림들은 대체로 7~8세 정도의 그림 수준이거나 더러는 청소년기 연령쯤이고, 몇몇은 성인에 가까운 그림 수준도 있다. 예를 들면 테리 우드워드나 데릭 캐머런은 처음에는 7~8세 수준이고, 메릴린 움보나 로빈 루잔의 지도받기 이전 그림은 10~12세 정도의 수준이다. 이 그림들은 대체로 아동기 때의 그림으로, 아마도 이들은 이 시기에 그림그리기를 포기해 버린 것 같다. 다른 학생들 중에는 53쪽의 안드레스 산티아고와 더글라스 한센은 좀 더 늦은 이른 성인기의 수준이었고, 피터 로렌스와 마리아 카타리나 오초

안드레스 산티아고
이전 그림
2011년 4월 5일

이후 그림
2011년 4월 9일

메릴린 움보
이전 그림
2011년 8월 16일

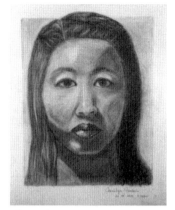

이후 그림
년 월 일

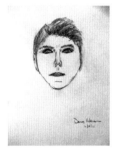

더글라스 한센
이전 그림
2011년 2월 8일

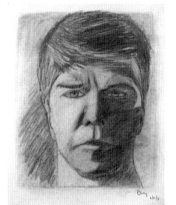

이후 그림
2011년 2월 12일

데이비드 카스웰
이전 그림
2011년 8월 16일

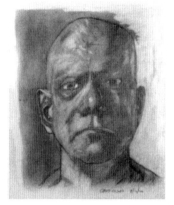

이후 그림
2011년 8월 20일

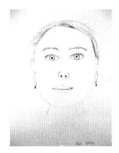

제니퍼 보이빈
이전 그림
2011년 9월 9일

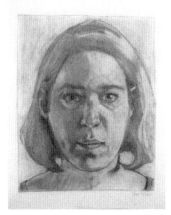

이후 그림
2011년 9월 13일

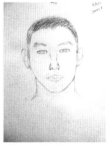

제임스 한
이전 그림
2011년 6월 6일

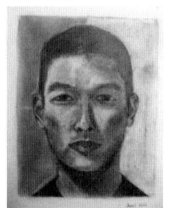

이후 그림
2011년 6월 10일

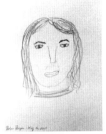

로빈 루잔
이전 그림
2011년 5월 16일

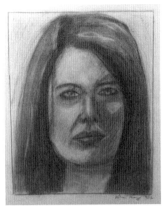

이후 그림
2011년 5월 20일

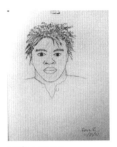

프랭크 즈보브
이전 그림
2010년 11월 29일

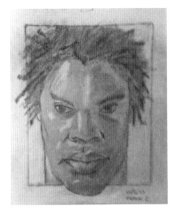

이후 그림
2010년 12월 3일

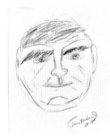

테리 우드워드
이전 그림
2007년 1월 8일

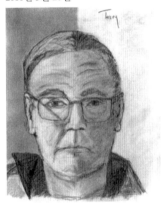

이후 그림
2007년 1월 12일

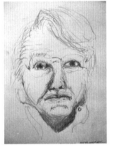

피터 로렌스
이전 그림
2011년 2월 8일

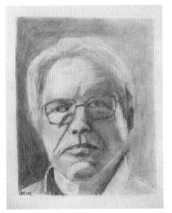

이후 그림
2011년 2월 12일

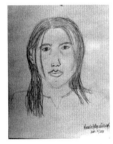

마리아 카타리나 오초아
이전 그림
2010년 5월 30일

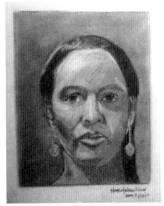

이후 그림
2010년 6월 3일

데릭 캐머런
이전 그림
2011년 4월 5일

이후 그림
년 월 일

아, 제니퍼 보이빈, 프랭크 즈보브, 제임스 한, 데이비드 카스웰의 그림은 더 늦은 성인기의 수준이었다.

교사로서, 나는 항상 지도받기 이전의 그림을 통해 각 개인의 그림에 대한 과거사를 알 수 있다는 것이 흥미롭다. 학습의 목표는 모든 학생들이 각자 다른 연령대의 수준에서 시작하더라도 모두 성인의 그림 수준에 도달하게 만드는 것이다. 그리고 모든 학생들의 5일 동안의 지도받기 이후 그림에서 보듯이 그들의 그림 실력은 놀랄 만큼 향상된다. 우리는 학생들이 워크숍에서 100%의 성취를 얻도록 노력했다. 이러한 성취를 위해선 오직 그림의 다섯 가지 기본 기술인 즉 경계, 공간, 관계, 빛과 그림자, 형태(자화상에서는 닮기) 등을 효과적으로 지각하고 그려야 한다. 이러한 기초를 바탕으로 지속적인 발전과 원하는 목표 지점에 도달하려면 연습만이 필요하다. 다시 말해 읽기와 마찬가지로 일단 기초를 익히고 나면 그 다음은 오직 개별적으로 단어를 확장시키면서 점점 발전하게 되는 것과 같은 이치이다. 그림그리기에서는 주제나 다양한 소묘를 위한 재료의 폭을 넓히면 된다.

스타일, 자신만의 표현, 말이 아닌 미술의 언어

훌륭한 책, 《거장들의 소묘 가까이 보기(Master Drawings Close Up)》[4]의 저자 줄리언 브룩스(Julian Brooks)는 소묘에서의 스타일을 이렇게 정의하고 있다.

> "소묘에서 스타일이란 독특한 "필체"나 "작가의 개성"과 관련되어 창작을 하는 동안 작가가 선호하는 재료, 시점, 표현하는 순간, 사람의 특색을 그리는 방법 등에 따라 의식적으로니 무의식적으로 만들어진다."

워크숍에서 우리는 자신을 어떻게 표현하는가는 가르치지 않는다. 즉 소묘에서 스타일을 가르치지 않는다. 여러분 자신만의 스타일, 그리고 자신의 그림을 표현하는 것은 바로 그림에서 어떻게 자신을 표현하는

"자신의 개성에 대해 걱정하지 말라. 아무리 자신이 원해도 그것으로부터 벗어날 수 없다. 자신의 개성은 자신을 계속 따라다닐 것이며, 자신이나 다른 사람이 아무리 노력해도 좋든 싫든 나타날 것이다."
— 로버트 헨리, 《예술 정신》, 1923

4. 폴 게티(Paul Getty) 미술관 출판, 2010, p.104

가이다. 여러분이 무심코 시애틀 학생들의 그림을 보게 된다면 모두 어떤 공통점을 느낄 것이다. 그것은 바로 모두가 자화상인데다 같은 조건의 조명 아래에서 같은 재료를 썼기 때문이다. 그런데 좀 더 자세히 관찰해 보면 각각의 그림들은 모두가 다른 **특성**을 가지고 있고, 각기 다른 독특한 **방식**으로 그렸음을 발견하게 된다. 이것이 바로 내가 가장 중요하게 생각하는 점이다. 이것이야말로 그림에서 자기 자신을 표현한 것이고, 바로 오늘의 미술 수업에서 강조하는 표현주의보다는 더욱 개인적인 자기표현이라고 본다.

그림의 스타일은 각 개인의 필체의 발전 과정과 비슷하다. 누구나 유년기나 청소년기를 지나고 나면 성인의 필체가 드러난다. 순간적으로 여러분의 서체는 이미 "선"이라는 기본 요소로 자신을 표현한(사실이기도 한) 그림으로 여기게 된다.

흰 종이 위에 #2 필기 연필로 보통 때와 같이 자신의 이름을 서명해 보자. 이것을 다음과 같은 관점으로, 즉 다른 누구도 아닌, 세상에 단 하나밖에 없는 공식적인 자신만의 창작 **그림**이라고 여기며 바라보자. 이 서명이라는 그림은 사실 여러분 삶의 문화적 배경으로부터 받은 영향에서 비롯된 것이다. 그렇다면 다른 모든 예술가들의 창작품 역시 이러한 영향으로 형성된 것일까?

여러분이 서명을 할 때마다, 마치 피카소가 자신의 그림에 그 자신을 표현한 서명처럼 선을 사용해 여러분 자신을 표현하고 있는 것이다. 선은 읽을 수 있는데, 그것은 이미 여러분이 이름을 쓸 때 미술의 언어인 "선"을 사용했기 때문이다. 그럼 선을 읽도록 해 보자. 왼쪽에 5개의 서명이 있다. 모두가 "Monica Jessup(모니카 제섭)"이라는 동일 이름이다.

제일 첫 번째 모니카 제섭은 어떤가? 여러분은 아마도 모니카 제섭은 내향적이 아니라 외향적이라는 것과 중간색 옷보다는 밝은 색 옷 입기를 즐기는 편이고, 활동적이며 얘기하기를 즐기는 사람이거나 어쩌면 극적일지도 모른다는 점에 동의할 것이다.

다음은 두 번째 서명을 보자. 여러분은 두 번째 모니카 제섭은 어떤 사람일 거라고 생각하는가?

이젠 세 번째 모니카 제섭에 대해 여러분은 어떤 사람일 거라고 추측할 수 있는가?

네 번째 서명은?

마지막으로 다섯 번째 서명은? 이 선의 스타일은 무엇을 나타내고 있는가?

다음은 뒤로 가서 다시 여러분 자신의 서명을 보면서 선이 무엇을 말하는가를 보자. 그리고 같은 종이에 세 번 또는 여러 번의 다른 반응을 나타내는 선의 스타일로 서명을 한다. "그림"처럼 그려진 서명은 모두 같은 글자와 같은 이름으로 이루어졌다. 그런데 무엇이 각기 다른 반응을 보이게 하는 걸까?

당연히 "그려진" 선들은 펠트의 굵기, 속도, 크기, 여백, 펠트촉의 탄력이나 느슨함, 그려지는 방향감이나 모양 등을 통해서 그 느낌이 전달된다. 이 모든 것들은 선으로 정확하게 소통이 되고 있다.

이젠 다시 여러분의 평상적이고 정상적인 서명으로 돌아가 보자. 그것은 여러분 자신을, 여러분의 개성과 독창성을 표현해 주고 있다. 여러분의 서명은 진정한 여러분 자신이다. 이런 측면에서 여러분은 이미 미술의 언어를 사용하고 있다. 여러분은 미술의 기본 요소인 선을 표현적이고 자신만의 독특함으로 사용하고 있다.

다음 장에서는 이미 여러분이 무엇을 할 수 있는지를 고려하지 않고 대신에 나는 여러분이 있는 그대로를 잘 볼 수 있도록 가르침으로써 여러분의 느낌을 훨씬 더 개성 있게 표현할 수 있는 능력을 길러 줄 것이다.

미술가에게 거울과 은유와 같은 그림

그림에 자신의 개인적 성향과 개성이 얼마나 묻어나는지는 58쪽의 두 장의 그림이 입증한다. 하나는 내가 그린 것이고, 다른 하나는 화가이자 교사인 브라이언 보마이슬러가 동시에 그린 그림이다. 우리는 모델인 헤더 알렌 양의 양쪽에 각각 앉았다. 우리는 학생들에게 옆얼굴 초상화 그리는 시범을 보여 주었고, 여러분은 이것을 9장에서 배우게 된

강사 브라이언 보마이슬러가 그린 〈헤더〉

저자가 그린 〈헤더〉

"궁도는 주로 신체적 훈련으로 마스터할
수 있는 기술이 아니라 정신적 훈련에
-근원을 두고 정신적으로 목표물에
적중하는 것을 목적으로 하는 기술이다.
그러므로 궁수는 기본적으로 자신을
겨냥한다. 아마도 이렇게 함으로써 그는
목표물-본질적인 자신-을 맞추는 데
성공할 것이다."

　　— 유진 헤리겔(Eugen Herrigel), 《궁도의 선
　　　(Zen in the Art of Archery)》, 1948

다. 우리는 같은 재료(46쪽의 소묘의 재료들 중 하나)를 사용했고, 35~
40분 내에 그렸다. 여러분은 동일한 모델임을 알 것이고, 두 그림 모두
헤더 알렌 양과 닮았다. 그런데 브라이언이 그린 초상화는 형태를 강
조하는 그의 스타일대로 나타났고, 내가 그린 초상화는 선을 강조하는
나의 스타일대로 드러났다.

　내가 그린 헤더 알렌을 보는 감상자는 나의 시각을 알 수 있고, 브라
이언의 그림에서는 바로 그의 내면을 볼 수 있다. 역설적으로 말하면,
외부 세계를 보고 그 느낌을 그림을 통해 더 명확하게 자신을 다른 사
람에게 보여 줄 수 있고, 자기 자신에 대해 더 잘 알 수 있기 때문이다.
따라서 그림은 작가의 은유가 된다.

　이 책의 연습들은 여러분에게 그림 그리는 기술이 아닌 지각 능력을
확장시켜 주는 데 초점을 맞추고 있기 때문에 독창적이고 개성 있는
자신의 스타일대로 표현하게 해 준다. 연습들이 사실적인 그림그리기
에 초점을 맞추고 있어서 사실 큰 의미에서는 유사해 보일 수 있다. 그
러나 사실적인 그림을 더 확대해서 자세히 보면 선의 스타일이나 강조
한 부분이나 의도 등에서 미묘한 차이가 있다. 근래 미술계의 대담한
자기표현의 물결 속에서 이러한 미세한 표현들은 묻혀 버리거나 인정
받지 못한다.

　기량이 향상되면 여러분은 더 잘 볼 수 있게 되고, 개성 있는 스타일
이 확고해지고 눈에 드러날 것이다. 자신만의 스타일을 지키고, 길러
주고, 잘 보호해 주어야 한다. 마치 명궁의 선사(Zen master-archer)가
말했듯이 표적은 바로 여러분 자신이다.

그림 2-1. 렘브란트 판 레인(Rembrandt van Rijn, 1606-1669), 〈겨울 풍경(Winter Landscape)〉(1649년경). 하버드대학교 포그(Fogg) 미술관 제공

렘브란트는 빠른 필치로 이 작은 풍경화를 그렸다. 이 그림에서 우리는 렘브란트가 느꼈던 적막한 겨울 정경에 대해 시각적이고 감상적인 반응을 느끼게 된다. 그러므로 우리는 이 풍경화를 통해 풍경만이 아닌 렘브란트 자신과 만나게 되는 것이다.

화가들은 독특한 선으로 알려져 있으며, 미술 전문가들은 그림의 진위를 확인할 때 이러한 선의 특징에 의존하는 경우가 많다. 선의 양식은 굵은 선과 끊어진 선, 그리고 19세기 이후에 프랑스 화가 장-오귀스트 도미니크 앵그르(Jean-Auguste Dominique Ingres)의 이름을 따서 '앵그르 선'이라고도 부르는 가는 선과 굵고 가는 선이 반복되는 선 등 몇 가지로 분류된다. 그림 2-2에 그 예가 나와 있다.

처음 시작하는 학생들은 대부분 빠르고 자기 확신적인 양식으로 피카소의 그림과 같은 굵은 선을 사용한 그림을 좋아한다. 그러나 기억해야 할 것은 **선의 여러 양식은 각각 그 가치를 지니고 있다**는 점이다.

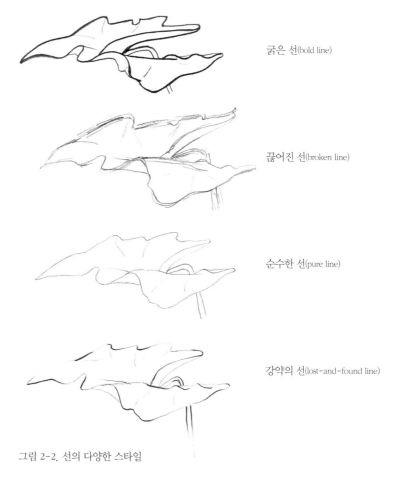

굵은 선(bold line)

끊어진 선(broken line)

순수한 선(pure line)

강약의 선(lost-and-found line)

그림 2-2. 선의 다양한 스타일

CHAPTER 3
인간의 두뇌,
오른쪽과 왼쪽

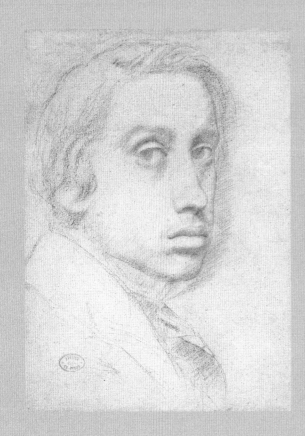

에드가 드가(Edgar Degas, 1834-1917), 〈자화상〉,
1855년경, 비치는 종이에 붉은색 분필.
워싱턴 DC 국립미술관, 우드너 가 소장

드가는 19세기 프랑스에서 "현대적 삶"의
열정적인 추종자였다. 한번은 화가인 영국 친구
월터 시커트(Walter Sickert)와 같이 카페에서
나가다가 친구가 말이 그려진 택시를 부르자,
드가가 말했다.
"개인적으로, 나는 승합차를 타기 좋아하지.
사람들을 볼 수 있거든. 우리는 이 사람 저 사람을
볼 수 있도록 만들어졌으니까, 그렇지 않나?"

— 로버트 휴스(Robert Hughes), 《비판적이 아니라면
아무런 의미가 없다: 미술과 미술가의 수필
(Nothing If Not Critical: Selected Essays on Art and
Artists)》(뉴욕: 펭귄, 1992)

인간의 두뇌는, 오랜 연구와 최근 지식의 급격한 증가에도 불구하고, 인공두뇌가 새로운 뇌세포를 증식시키고 새로운 신경회로를 형성한다고 해도, 그 경이로운 능력은 아직도 놀랍고 외경심마저 불러일으킨다. 과학자들은 특별히 시지각을 목표로 세밀한 연구를 해 왔지만, 아직도 많은 것들이 베일에 감춰져 있다. 우리가 단순히 두뇌의 수많은 능력을 인정한다고 해도 그것은 우리의 의식적인 인식 밖의 일이기 때문이다. 아무리 일상적인 행동이라 해도 DNA 구조의 공동 발견자인 프랜시스 크릭의 연구는 아주 대단하고 고무적이다.

인간 두뇌의 가장 놀라운 능력 중의 하나는 그림에 지각한 것을 기록할 수 있는 능력이다. 내가 어떻게 그림을 배우는가를 제시한 이래 우리가 연습 문제를 시작하기 전에 그림에서 두뇌의 기능과 역할에 대한 기본적인 이해를 간단히 검토해 볼 때인 것 같다.

두 개의 두뇌

그림에서 보여 주듯, 인간의 두뇌는 호두의 반쪽과 닮았다. 양쪽이 비슷하며, 복잡하고, 둥근 두뇌의 반쪽은 세로로 나뉘어져 있으나 실은 서로 두터운 신경섬유의 띠를 가진 뇌량으로 연결되어 있다(그림 3-1). 대부분의 사람들은, 왼쪽 두뇌는 사람 몸의 오른쪽을 관장하고 오른쪽 두뇌는 왼쪽을 관장한다고 알고 있다. 이렇게 교차되는 신경회로는 그림 3-2에서 보여 주는 것처럼, **오른손**은 왼쪽 두뇌의 조정을 받고 왼손은 오른쪽 두뇌의 조정을 받는다.

지난 60여 년 동안 신경과학자들의 놀랄만한 연구 결과로, 우리가 정상적인 감정을 가진 한 사람이자 하나의 존재임에도 불구하고, 우리의 정신 기능은 두 개의 대뇌 반구로 나뉘어져 있음을 알게 되었다. 두 개의 반구는 비슷하게 닮아 있지만 이들은 각기 다른 방법으로 외부 현실을 인지한다. 정보는 한 쪽에서 다른 한 쪽으로 뇌량을 통해 연결되는데 즉 사람의 감각은 이렇게 해서 보관되지만 현대의 과학자들은 뇌량 자체도 연결을 억제시킬 수 있다는 것을 알게 되었다. 이것은 바로 각각의 반구는 지식을 다른 한 쪽으로부터 지킬 수 있는 길이 있음

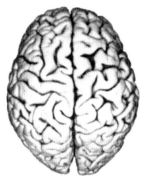

그림 3-1

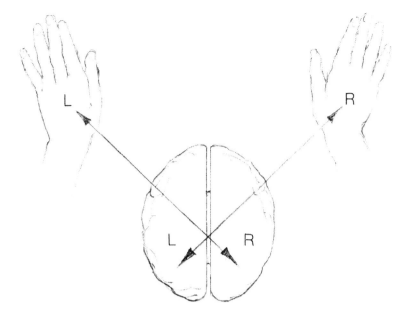

그림 3-2. 왼손에서 오른쪽 반구로,
오른손에서 왼쪽 반구로 교차되는 연결

을 나타낸다. 그래서 오른손이 하는 일을 왼손이 모르게 하라는 옛말이 가능한 일일지도 모르겠다.

아주 혁신적인 관점에서 비대칭적인 디자인에 대한 연구가 아직 진행 중이다. 과학자들은 한때 인간의 두뇌는 두 개의 반구로 나뉘어져 있고, 반구 각각의 기능이 다르게 구분(편측화)되어 있다고 생각했다. 최근에 새와 물고기, 영장류의 비대칭적인 두뇌에 대한 연구 결과, 많은 척추동물과 동물학에서 편측화된 두뇌가 일반적으로 더 유능하다고 알려져 있다. 이것은 어쩌면 대칭적인 디자인에 대한 설명에 도움이 될 수도 있겠다. 인간의 두 개의 반구는 여러 가지로 함께 일할 수 있다. 둘은 서로의 특별한 능력에 도움을 주며 협조를 할 수 있다. 평소에는 어느 한 쪽이 "주도"적 역할을 하거나 다른 한 쪽은 수동적 역할을 한다. 그리고 연구에서도 어느 한 쪽이 무얼 할까 주저하는 동안 다른 한 쪽이 더 잘 할 수 있음을 알았을 때 반구는 갈등하는 것으로 나타났다.

지난 200여 년 동안 과학자들에게, 오른손잡이인 사람의 98%와 왼

창의적인 사람들은 대부분 분리된 두뇌에 대해 직관적으로 알고 있는 것 같다. 좋은 예로 70년 전에 시인 키플링이 쓴 "이중인간(The Two-Sided Man)"이란 시를 보자.

자라나는 이 대지의 은공-
모든 생물체들의 더욱 큰 은공-
그러나 알라 신에게 가장 큰 은공을
입었으니 그는 내게 두 개의 머리를
주셨고 둘로 나누어 놓으셨다.
태양 아래 믿음 속에서 선과 진실을
아무리 되새겨도
알라 신이 내게 베푸신 은혜만큼은 못하니
그는 내 머리를 하나가 아닌 둘로
나누어 놓으셨다.
옷이 없어도 신발이 없어도
친구와 담배와 빵이 없어도
나는 살아갈 수야 있겠지만
둘로 나뉜 내 머리 없이는
한 발짝도 떼놓을 수 없다!

— 러디어드 키플링(Rudyard Kipling), 1929

손잡이인 사람의 2/3가 언어 기능이나 언어와 관련된 기능이 주로 왼쪽 두뇌에 속해 있다고 알려져 왔다. 왼쪽 두뇌가 언어 기능을 관장한다는 사실은 두뇌 손상으로 나타난 결과들을 관찰해서 얻은 것이다. 예를 들어 왼쪽 뇌에 입은 상처가 오른쪽 뇌에 입은 동일한 정도의 상처보다 언어 능력의 손상을 더 유발한다는 것은 확실했다.

대화나 언어는 인간의 필수적인 고등 정신 기능과 깊이 연관되어 있기 때문에, 과학자들은 왼쪽 두뇌를 "지배적 두뇌" 또는 "중요한 두뇌"라고 부르고, 오른쪽 두뇌는 "종속된 두뇌" 또는 "부수적 두뇌"라고 불렀다. 여기에 반영되듯이 왼쪽 두뇌보다 오른쪽 두뇌가 덜 진보되었다는 것이 주된 견해였고, 무언의 오른쪽 두뇌는 언어 능력을 가진 왼쪽 두뇌의 지시를 받는다고 알려졌다. 과학자들 중에는 오른쪽 두뇌에 대한 편견이 오히려 더 깊어졌다. 그들은 오른쪽 두뇌를 인간의 인식 능력의 고차원적 수준에 미치지 못하는 마치 동물과 같은 수준의 "멍청한" 반쪽 두뇌로 간주했다.

오늘날 이러한 편중된 관점은 획기적으로 달라져서, 뛰어난 노벨상 수상자인 로저 스페리 박사의 연구(1950년대의 동물학 연구와 1960년

그림 3-3. 뇌량과 연결된 연합을 보여주는 두뇌 반구의 도형

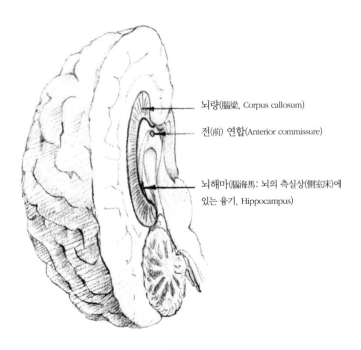

뇌량(腦梁, Corpus callosum)

전(前) 연합(Anterior commissure)

뇌해마(腦海馬: 뇌의 측실상(側室床)에 있는 융기, Hippocampus)

대의 인간의 "분리된 두뇌" 연구[5])와 그의 제자 로널드 마이어스(Ronald Myers), 콜윈 트레버선(Colwyn Trevarthen), 마이클 가자니가(Michael Gazzaniga), 제리 레비(Jerre Levy), 로버트 니비스(Robert Nebes), 캘리포니아 공과대학의 다른 신경과학자들에 의해 두 개의 두뇌는 높은 인간 수준의 인식 능력과 상당히 복잡하고 서로 다른 전문화된 사고방식으로 연관되어 있다는 것을 마침내 인정하게 되었다.

그러나 여러분은 아마도 이것이 그림을 어떻게 그리는지를 배우는 것과 무슨 상관이 있는지 궁금할 것이다. 두뇌의 반구에 대한 시지각 연구에서는 그림에서 지각된 복잡한 사실적 이미지를 인식하는 기능이 기본적으로 오른쪽 두뇌가 하는 역할로 드러났다. (내가 말한 대로 장소의 논란을 피하기 위해 각 개인의 어느 쪽 두뇌에 위치하건 간에 오른쪽 두뇌의 기능을 "R-모드"로, 왼쪽 두뇌의 기능을 "L-모드"라고 부른다.) 그림을 잘 그리는 것은 아마도 "종속적 두뇌" 또는 "부수적 두뇌"인 R-모드로의 접속에 달려 있을 것이다. (2012년에도 오른쪽 두뇌는 여전히 둘 중 약자였다. 이 해묵은 완고함이여!)

그렇다면 이것이 어떻게 그림그리기에 도움을 줄 수 있을까? 오른쪽 두뇌의 기능(R-모드)은 그림 그릴 때 취하게 되는 시각적 정보를 처리하며, 왼쪽 두뇌의 기능(L-모드)은 그림 그리는 일에 부적절하게 작용한다는 점을 알게 될 것이다. L-모드의 힘과 우월함 때문에 우리가 직면하게 되는 문제는 의식 수준에서 R-모드로 접속하기 위해 어떻게 L-모드를 잠시 쉴 수 있게 하는가이다.

오른쪽 두뇌에 대한 오랜 편견을 반영한 말들

되돌아보면, 인간은 처음부터 다른 감각을 지닌 두 개의 반구를 가졌다는 것을 깨닫고 이러한 부정적 편견들을 갖게 된 것 같다. 세계적으로 오른쪽과 왼쪽에 대한 특징이나 성격에 대해 여러 가지 말이 있지만, 사람의 왼쪽 신체는 오른쪽 두뇌의 조정을 받고 왼쪽은 오른쪽보다 못하다는 편견이다. 이것은 대체로 두뇌에 대해서가 아니라 손에 대한 얘기이지만, 두뇌와 손의 기능의 관계에 대한 대각선적 구조 때

5. "분리된 두뇌"는 두뇌 양반구를 연결하는 뇌량과 관련 조직을 절단함으로써 발작의 확산을 저지해 난치성 간질을 치료하는 외과 수술을 위한 일반 용어이다. 스페리와 그의 연구진은 양반구가 분리된 소수 환자들의 실험을 통해서 양반구 기능의 차이에 대한 실험 연구를 수행할 수 있었다.

문이다. 이러한 말들은 사실 추측컨대 오른쪽 두뇌는 왼손을, 왼쪽 두뇌는 오른손을 조정한다는 반대되는 두 개의 반구에 대한 말들이다.

인식의 병행 방식		음(陰)과 양(陽)의 이중성	
직관적	추론적	**음**	**양**
확산적	집중적	여성적	남성적
유추적	계수적	부정적	긍정적
일차적	이차적	달	해
구체적	추상적	어두움	밝음
자율적	타의적	소극적	적극적
상상적	계획적	왼쪽	오른쪽
연계적	분석적	차가움	따뜻함
비직선적	직선적	가을	봄
직관적	이성적	무의식적	의식적
다각적	국부적	오른쪽 뇌	왼쪽 뇌
총체적	부분적	감성	이성
주관적	객관적		
동시적	연속적		

— 아이 칭(I Ching), 《변화의 책(Book of Changes)》, 도가의 글(Taoist work)

— 보겐(J. E. Bogen), "반구의 전문적 기능에 대한 교육적 측면(Some Educational Aspects of Hemisphere Specialization)", 《UCLA Educator》, 1972

언어와 관습에 대한 편견

오른쪽이나 왼쪽 손에 관한 말이나 글들은 반드시 신체적인 것만을 뜻하지 않고 근본적인 자질이나 우수성에 대한 깊은 차이까지 언급한다. 오른손은 왼쪽 두뇌와 짝지어서 선함, 정의, 도덕, 온건성과 연결 짓고, 왼손은 오른쪽 두뇌와 더불어 무질서의 개념과 의식의 조절에서 벗어난 감정인 악하고 비도덕적이며 위험한 감정과 강하게 연결된다. 종교문학에서 악마는 왼손잡이로 표현되지만, 성경 에베소서 3장 11

절에서는 "예수는 하나님의 오른편에 앉았다"고 했다. 일반적인 삶에서 "왼손잡이에 대한 칭송"은 왼손/오른쪽 두뇌에 주어진 경멸과 비꼬는 뜻이 담겨 있다. "오른손잡이에 대한 칭송"에서는 누군가를 말할 때 "내 오른팔" 즉 "나의 아주 좋은 조력자"를 의미한다.

손에 대한 문구로 양손에 대해 반대되는 말이거나 동의할 수 없는 얘기들도 있다. 예를 들어 우리가 어떤 의견에 갈등을 드러낼 때 "다른 한편(손)으로는… 그러나 또 다른 한편(손)으로는…"이라고 말하는데, 최근까지도 이러한 왼손/오른쪽 두뇌라는 편견 때문에 부모나 교사들은 왼손을 쓰는 아이들에게 글쓰기나 밥 먹을 때, 더러는 운동을 할 때 강제로 오른손을 쓰도록 강요해 성인이 될 때까지 말을 더듬게 되거나 글쓰기, 읽기 등에서 혼란을 겪기도 한다. 부모나 교사들에게는 이렇게 억지로 바꾸도록 강요할 어떠한 결정권이 없다. 이런 반대의 이유로는 "왼손으로 글을 쓰는 건 너무 불편해 보인다."라든가 "세상은 모두 오른손을 쓰게 되어 있으니 우리 아이들에게 왼손잡이는 불리할 거야."라는 것이다. 이런 것들은 올바른 이유가 못 되는데, 내가 알기로 이들은 왼손잡이에 대한 잠재적 선입견 때문이겠지만 이러한 편견들은 서서히 사라지고 있어서 기쁘다. 근래 미국의 대통령들 중 해리 트루먼(Harry Truman), 제럴드 포드(Gerald Ford), 로널드 레이건(Ronald

고대 멕시코의 아즈텍인들은 신장약을 지을 때는 왼손을, 간장약을 지을 때는 오른손을 사용했다.

고대 페루의 잉카인들은 왼손잡이를 행운의 상징으로 생각했다.

마야 원주민들은 오른손을 선호했으며, 점쟁이의 왼쪽 다리 경련을 불행의 전조라고 믿었다.

— 블리스와 모렐라(J. Bliss and J. Morella), 《왼손잡이 지침서(Left-Handers' Handbook)》, A&W Visual Library, 1980

유명한 말더듬이들:

+ 영국 왕, 조지 6세(King George VI)
+ 작가 루이스 캐럴(Lewis Carroll)과
 서머싯 몸(Somerset Maugham)
+ 배우 제임스 스튜어트(James
 Stewart), 제임스 얼 존스(James Earl
 Jones), 메릴린 먼로(Marilyn Monroe)
+ 정치인 윈스턴 처칠(Winston
 Churchill)
+ 그리스의 연설가 데모스테네스
 (Demosthenes)

"여기서 드러나는 주제는 … 우리의
사고방식에 좌뇌와 우뇌로 각각 대표되는
언어적 사고와 비언어적 사고라는 서로
다른 방식이 있으며, 또한 일반적으로
우리의 교육계와 과학계에서 비언어적
지능을 경시하는 경향이 있다는 것이다.
그 결과 현대 사회에서 우뇌가 부당한
차별 대우를 받게 되었다."

— "외과 수술로 분리된 좌우 반구에서
뇌 기능의 전문화(Lateral Specialization of
Cerebral Function in the Surgically
Separated Hemispheres)", 로저 스페리,
"신경과학 제3 연구과제"(Neurosciences
Third Study Program), 슈미트(F. Schmitt),
워던(F. Worden) 편집, 브리지(Cambridge),
M.I.T. Press, 1974

Reagan, 양손잡이일 수도), 조지 부시(George W. Bush), 빌 클린턴(Bill Clinton), 버락 오바마(Barack Obama) 등 6명의 대통령들도 왼손잡이라는 것이 이런 편견을 없애는데 도움이 될 것 같다.

범세계적인 문화 역사적 선입견들

오른손/왼쪽 두뇌는 좋은 것을 암시하고, 왼손/오른쪽 두뇌는 좋지 않은 것을 암시하는 것은 세계적으로 모든 언어에서 나타난다. 라틴어에서 왼쪽이라는 말은 sinister로 "불길함" 또는 "신뢰할 수 없는"이라는 뜻이다. 라틴어에서 오른쪽이란 "재주"라는 뜻으로 요즘의 "솜씨 좋은"이라는 단어에서 온 "재능"이나 "영리함"을 뜻한다. 불어에서 왼쪽이라는 단어-왼손은 오른쪽 두뇌로부터 조정을 받는다는 것을 상기할 것-인 gauche는 "어색한", "순진한", "무례한"이라는 뜻으로, 영어로 "흐느적거림(gawky)"이란 단어에서 온 말이다. 불어에서 오른쪽이라는 단어는 droit로 "좋은", "도덕적인", "진실한", "고상한"이라는 뜻에서 왔다.

왼쪽에 대한 비하는 어쩌면 다수의 오른손잡이가 자기들과 다른 소수의 왼손잡이에 대해 불편함이나 의혹을 유도한 것인지도 모른다. 영국에서 왼쪽이란 앵글로색슨어의 "lyft"에서 왔는데 "약한", "무가치한"의 뜻을 가지고 있다. 모든 오른손잡이의 왼손은 오른손보다 약하다. 그리고 실제로 낱말의 본래 뜻도 도덕성이 결핍되어 있음을 암시하고 있다. 오른쪽(right)에 해당하는 앵글로색슨어인 reht(또는 riht)란 말은 "올곧음", "정의"를 뜻하는데 이러한 편견을 뒷받침해 준다. 이 reht란 말의 어원은 라틴어의 rectus에서 온 영어의 "정확함"과 "곧음"이란 말에서 유래되었다고 본다.

이러한 생각은 정치적 어휘에서도 드러난다. 예를 들어 정치적으로 우파란 국가의 힘과 개인의 책임을 높이 평가하고 혁신을 기피하는 사상이다. 반대로 정치적 좌파는 국민의 힘과 사회적 책임과 혁신을 선호한다. 극단적으로 말한다면 정치적 우파는 파시스트(독재자)이고, 정치적 좌파는 아나키스트(무정부주의자)이다.

문화적인 인습에서도 정찬 때 주빈은 주인의 오른쪽에 앉힌다. 결혼식에서 신랑은 오른편에 서고 신부는 왼편에 서듯이 두 가지 예를 보아도 말없이 그 지위가 정해진다. 우리는 악수를 할 때 오른손을 쓰는데 왼손을 쓰는 것은 뭔가 잘못된 것으로 느낄 수 있다. 사전에서 "왼손잡이"에 대한 동의어로 "서투른", "어색한", "불성실한", "심술궂은"이란 설명이 뒤따라 나오고, "오른손잡이"에서는 "정확한", "필수불가결한", "확실한"이란 설명이 나온다.

자, 여기서 기억해야 할 중요한 문제는 이러한 모든 말들이 모든 언어가 시작된 다음에 만들어진 것이란 점이다! 바로 사람의 왼쪽 두뇌가 오른쪽 두뇌에게 붙여준 나쁜 이름들이다! 오른쪽 두뇌는 자기를 보호할 수 있는 자신의 언어를 가지지 못한 채 마구 이름 붙여지고 손가락질 당하고 공연히 덜미를 잡힌 것이다.

인식의 두 가지 방법

언어 속에 나타난 오른쪽, 왼쪽의 상반된 의미와 함께 인간 본연의 이중성(duality)이나 양면성(two-sidedness)의 개념은 각기 다른 시대의 문화 속에서 과학자, 교사, 철학자들에 의해 여러 가지로 가정되어 왔다. 가장 중요한 핵심은 "두 가지 인식의 방법"이 있다는 것이다.

여러분은 아마도 이러한 생각에 익숙할 것이다. 좌/우측이란 용어와 같이 이들은 우리의 언어문화에 깊이 침투해 있다. 예를 들면 사고와 감정, 지성과 직관, 객관적 분석과 주관적 통찰 같은 것들이다. 정치비평가들은 사람들이 일반적으로 정치가들의 주장 중 좋은 점과 나쁜 점을 분석한 다음 자기가 "느낀 대로" 투표를 한다고 말한다. 과학사에서는 과학자들이 어떤 문제를 해결하기 위해 수없이 많은 연구와 실패를 거듭하고, 과학자 자신이 이미 직관함으로써 문제의 해답이 드러나는 몽상도 해 본다는 일화가 많이 있다. 19세기의 수학자 앙리 푸앵카레의 직관에 대한 언급은 살아 있는 예가 될 것이다.

또 다른 맥락에서 보자면 사람들은 이따금씩 누군가에 대해 얘기할 때 "그 사람 얘기를 들어 보면 괜찮은데, 어쩐지 그 사람은 믿음직스럽

19세기의 수학자이며 이론심리학자, 공학자이자 철학자인 앙리 푸앵카레(Henri Poincaré)는 어떤 어려운 문제를 해결할 때 갑자기 순간적으로 떠오르는 직관에 대해 다음과 같이 설명했다.

"어느 날 저녁, 보통 때와는 달리 진한 커피 한 잔을 마시고 나서 도무지 잠을 이룰 수가 없었다. 이때 문득 두뇌의 두 반구가 서로 짝을 이룰 때까지, 즉 안정된 조화를 이룰 때까지 서로 충돌을 거듭한다는 생각이 떠올랐다."

[이런 이상한 현상에서 나는 풀리지 않던 문제를 해결할 수 있는 직관력을 얻을 수 있었다. 푸앵카레는 계속했다.:]

"이러한 경우 어느 한 쪽은 흥분된 의식 상태를 부분적으로 받아들이면서도 자신의 고유한 무의식으로 활동을 하는데, 그래도 자신의 본성을 잃어버리지는 않는 듯이 보였다. 그럴 때 우리는 희미하게나마 이 두 개의 구조와 두 자아의 행동 방법을 구별 짓는 것이 무엇인가를 이해한다."고 말했다.

지가 않아."라거나 "뭐라고 말로는 표현할 수 없지만 그 사람이 왜 그런지 그저 좋아(또는 싫어)."라고 말할 때가 있다. 이러한 진술은 바로 직관적인 관찰로, 두뇌가 똑같은 정보 자료를 두 가지 다른 방식으로 처리하기 때문에 생긴다.

우리는 이제 우리의 두개골 속에는 두 개의 뇌가 이중의 다른 방식으로 처리한다는 것을 알았다. 이 이중성은 두뇌 생리학에 바탕을 두고 있으며, 신경섬유질이 연결되어 있는 것은 정상적인 사람이기 때문이다. 실은 우리는 두 개의 뇌에서 일어나는 각기 다른 정보를 회로에서 차단시킬 수 있어 어느 때는 상반된 반응을 완전히 다 인식하지 못하기도 한다.

두 가지 방식의 정보처리 과정

우리의 반구는 같은 정보처리의 감각기능 안에서 서로 임무를 나누고, 각기의 스타일에 맞는 역할을 한다. 또는 한 쪽이, 주로 우세한 왼쪽 두뇌가 가로채 버려서 다른 한 쪽을 억제시킬 수 있다. 기억하라, 언어의 지배를! 왼쪽 두뇌는 언어화시키고, 분석하고, 추리하고, 계산하며, 시간을 재고, 일을 단계적으로 진행하도록 계획을 세우며, 논리적 근거에 따른 합리적 진술을 하게 하고, 과거의 경험을 돌아보며 새로운 문제로 접근한다. L-모드 상태의 예를 들자면, "주어진 a, b, c라는 각기 다른 글자의 정보에서 a는 b보다 크고, b는 c보다 크다고 알려 주었을 때 a는 당연히 c보다 크다고 할 수 있다." 이것은 바로 언어적이고 분석적이며 추리적, 상징적, 순차적이며, 직선적, 객관적인 방식으로 정보를 처리한다는 것을 보여 준다. 그러나 우리가 기억해야 할 것은 L-모드가 허위 사실 또한 문제 상황으로 처리할 수도 있다는 점이다.

또 다른 한편, 우리에게는 다른 제2의 인식 방법인 오른쪽 두뇌의 방식이 있다. 이 방법은 사물을 마음의 눈으로 "볼" 수 있다. 앞서 제시한 "a, b, c"의 관계를 여러분은 가시화할 수 있는가? 만약 그럴 수 있다면, 바로 그것은 두뇌가 그 상황을 이해하고 협조하며 동의한 것이다.

하버드대학교 심리학과 교육학 교수 하워드 가드너는 예술과 창의성의 연계에 대해서 말한다.:
"이상한 인연으로 예술과 창의성이라는 두 단어는 우리 사회에서 밀접한 연계성을 가지게 되었다."
— 하워드 가드너(Howard Gardner),
《창조하는 정신(Creating Minds)》, 1993

이러한 시각적 R-모드는 공간 속에 사물이 어떻게 놓여 있고, 각 부분들이 모여 어떻게 전체를 이루는가를 보게 된다. 오른쪽 두뇌를 사용하여 우리는 은유적으로 사물을 보게 되고, 새로운 느낌의 조화를 창조하게 되며, 참신한 방법으로 문제에 접근하게 된다. 가끔 이러한 시각적 모드는 L-모드가 볼 수 없거나 보지 않는 모호하거나 모순된 정보들을 보기도 한다. 오른쪽 두뇌는 바로 "앞에 있는 사실"에 직면하는 경향이 있다. 여기에 때마침 언어로서는 부적절하거나 아주 복잡하고 말로 설명할 수 없을 때, 우리는 그 뜻을 몸짓으로 전달하려고 한다. 심리학자 데이비드 갤린(David Galin)[6]이 즐겨 쓰는 예로 나선형 계단을 몸짓 없이 설명해 보라는 것이다.

이럴 때 오른쪽 두뇌의 모드는 직관적이고, 주관적이며, 합리적이고, 총체적이며, 무제한적인 현실 직시의 모드이다. 이것은 또한 경멸받고 업신여김을 받던 것이고, 우리 문화와 교육제도 속에서 대체로 배제되거나 무시당하던 왼손잡이의 모드이기도 하다. 신경생물학자이며 로저 스페리 박사에게 큰 영향을 준 제리 레비는 반농담처럼 "미국의 대학원 교육에서 아마도 오른쪽 두뇌는 제거될 것(ablated)[7]"이라고 했다.

그림그리기와 창의력

학생들은 그림을 배우는 동안 자신이 아주 "예술적"이 되고 그래서 더욱 창의적이 된다고 말한다. 창의적인 사람이란, 보통 사람들이 가진 일반적인 정보들을 사회적으로 생산적인 참신한 방법으로 결합시켜 즉각적으로 손에 넣는 사람이다. 작가는 단어를 사용하고, 음악가는 악보를, 미술가는 시각적 지각으로, 그 밖의 다른 사람들은 자신이 필요로 하는 분야의 지식을 사용한다. 전반적으로 잠재된 창의력을 해방시켜 주는 것이 중요하고, 그림을 배우는 것은 더욱 효과적인 방법 중 하나일 것으로 믿는다.

6. 랭리 포터 연구소(Langley Porter Institute), 캘리포니아대학교, 샌프란시스코

7. 제거될 것(ablated): 질병이나 신체의 불필요한 부분을 외과적으로 제거시킴

아하 반응

오른쪽 두뇌의 정보처리 과정에서 우리는 직관력과 순간적인 통찰력으로 갑자기 어느 한순간에 모든 것을 한꺼번에 이해하게 된다. 논리적인 방법으로 이해되는 것이 아니다. 이러한 경우에 사람들은 무의식적으로 "**아하!** 이제 알았다."라든가, "**아하**, 이제야 뭔가 그림이 되는군!" 하고 소리치게 된다. 그리스의 수학자 아르키메데스(Archimedes)가 금의 순도를 측정하는 원리를 발견했을 때, "유레카(Eureka, 찾아냈다)"라고 외쳤다는 얘기는 이에 대한 좋은 예이다. 어려운 문제를 오랫동안 심사숙고하던 중에 아르키메데스는 목욕을 하기 위해 욕조에 몸을 담그는 순간 불어나는 물을 보고 깨달은 것이다. 그는 욕조에 왕관을 담그는 순간 물이 넘치는 것을 "보았다." 그리고 그는 왕관을 물에 담근 다음 배수량을 측정함으로써 불규칙한 형태를 가진 왕관의 부피와 비중을 결정할 수 있고, 따라서 순금보다 값싸고 가벼운 금속이 섞여 있는지 판별할 수 있다는 것을 순간적으로 "보았던" 것이다. 아르키메데스는 너무나 신이 나서 벌거벗은 채 거리로 뛰쳐나가 "유레카! 유레카!"라고 외쳤다는 것이다. 이 이야기는 사물을 **보는** 것과 겉보기에는 연결되지 않은 것 같은 **직관**과의 연관성의 중요함을 보여 준다.

왼손잡이 또는 오른손잡이

학생들은 왼손잡이와 오른손잡이에 대해 많은 질문을 한다. 이 주제는 우리가 그림의 기본 기술에 대한 강의를 시작하기 전에 지금 말하는 것이 좋을 것 같다. 이 문제에 대한 깊은 연구는 어렵고 복잡한 것이어서 그림에 관련된 몇 가지 문제만을 밝히려 한다.

돌출되는 문제를 미리 막기 위해서는 가시적으로 가장 잘 드러나는 신호인 손의 선호도를 통해 우리의 두뇌가 어떻게 구성되는가를 알 수 있다. 그밖에 다른 신호로는: 잘 쓰는 눈(대부분 어느 한 쪽 눈이 우세한데, 표적을 겨냥해서 한 쪽을 감을 때 뜨는 눈), 그리고 잘 쓰는 쪽의 발(회전을 할 때나, 춤을 출 때 먼저 내딛는 발)이 있다. 손의 선호도는

아마도 유전적으로 결정되며, 바꾸도록 강요하는 것은 자연적인 두뇌 체계에 어긋나는 일일 것이다. 이 자연적인 선호도는 너무나 강해서 왼손잡이를 오른손잡이로 바꾸려는 과거의 노력은 모두를 양손잡이로 만들었으며, 어린아이들은 벌을 받는 등의 압력 때문에 할 수 없이 글씨는 오른손으로 쓰지만 다른 일을 할 때는 여전히 왼손을 썼다.

사람들을 왼손잡이나 오른손잡이로 명확히 구분하기는 어렵다. 완전한 왼손잡이나 오른손잡이 중 어느 한 쪽을 선택하지 않고 양손을 다 쓰는 완전한 양손잡이까지 다양하다. 우리 대부분은 그 연속선상의 어딘가에 있는데 약 90%의 사람들이 그 정도의 차이는 있지만 오른손 사용을 선호하며, 10% 정도가 왼손을 선호한다. 글씨를 쓸 때 왼손을 사용하는 사람의 비율이 1932년의 2%에서 오늘날엔 세계 인구의 8~15%로 차츰 올라가는 경향을 보인다. 이러한 변화는 교사나 부모들이 왼손 쓰기에 훨씬 더 관대해졌음을 반영하는 것 같다.

L-모드와 R-모드의 간단한 비교

	L-모드
언어적	낱말과 이름을 사용하고 설명하고 정의 내림
분석적	사물을 부분 부분별로 그리고 단계적으로 파악
상징적	어떤 것을 표현할 때 부호나 기호 등을 사용. 예로 👁는 눈으로, +는 더하기를 나타냄
추상적	하나의 실마리로 전체를 제시
시간적	차례차례로 일의 순서를 정하고 시간을 잼
문자적	낱말이나 본문 등의 사실에 충실함: 은유를 이해하기 힘듦
합리적	사실에 근거를 둔 추론으로 결론을 이끌어 냄

계수적	숫자를 사용하여 셈을 함
논리적	논리적인 순서에 따라 훌륭한 논쟁이나 수학의 정리처럼 결론에 도달함
순차적	생각을 서로 연계하여 정리해 나가는데, 하나의 생각이 다음 생각을 낳게 하여 집중적으로 결론을 맺음. 순차적 과정에서는 결여된 정보에 의해 중단될 수도 있음

R-모드

비언어적	사물을 시각적으로 인지하여 비언어적으로 지각
종합적	여러 사물을 전체 맥락에서 파악
구체적	현재 있는 그대로의 사실을 결부
유추적	사물들 사이의 유사성을 보고 비유적인 관계로 이해
비시간적	시간 감각이 없음
창의적	사실이나 지적 시각적 영상으로 상상함
비합리적	사실이나 추론을 거치지 않고 판단함
공간적	공간 속에 놓인 사물이 다른 것들과 어떤 관계를 이루는지, 부분들이 모여 어떻게 전체를 이루는지를 파악
직관적	완전하지 않은 모양이나 육감, 느낌, 시각적 영상 또는 연상 등을 근거로 결여된 정보를 뛰어넘어 순간적으로 통찰함
총체적	단번에 사물의 전체를 파악함. 전반적인 모양이나 구조를 한꺼번에 감지함으로써 엉뚱한 결론을 얻기도 함

왼손잡이와 오른손잡이의 차이

편견을 접어놓으면 왼손잡이와 오른손잡이에는 많은 차이가 있다. 특히 언어는 오른손잡이의 90%가 왼쪽 뇌에서 중개된다. 나머지 오른손잡이의 10% 중에서 2% 정도가 오른쪽 뇌에서 언어를 처리하고, 8% 정도는 양쪽 뇌가 이를 처리한다.

왼손잡이는 오른손잡이보다 덜 편향되어 있는데, 이는 그 기능이 명확하게 어느 한 쪽에 주어지지 않았다는 뜻이다. 예를 들자면 왼손잡이는 양쪽 두뇌 모두에서 언어처리 기능이나 공간정보를 처리하는 경우가 오른손잡이보다 훨씬 흔한 일이다. 더러는 언어처리 기능이 왼쪽 뇌에 있는 왼손잡이의 경우 글씨를 마치 고리처럼 굽어진 글씨를 써서 교사들을 힘들게 한다. 놀랍게도 언어처리 기능이 오른쪽 두뇌에 있는 오른손잡이의 경우에도 아주 드문 일이긴 하나 이렇게 꼬부라진 글씨를 쓴다.[8]

이러한 차이는 문제가 될까? 매우 다양한 개개인을 일반화시키는 것은 위험하다. 그럼에도 전문가들은 일반적으로 양반구의 기능이 합쳐지면, 즉 편중화의 정도가 낮아지면 갈등이나 간섭의 여지가 생겨난다고 한다. 통계적으로 보면 왼손잡이 중에 말더듬이나 독서 장애가 많고, 결정을 할 때 주저하는 경향이 있다. 그러나 또 다른 전문가들은 기능의 양측 분산이 오히려 양측으로 쉽게 접속할 수 있어 뛰어난 정신능력을 발휘할 수 있다고 말한다. 왼손잡이들은 수학, 음악, 운동, 체스 등에 뛰어나다. 미술사에서 왼손잡이가 유리하다는 증거를 볼 수 있는데, 레오나르도 다빈치, 미켈란젤로(Michelangelo), 라파엘(Raphael)이 모두 왼손잡이였다.

왼손/오른손잡이의 그림그리기

그렇다면 왼손잡이는 그림그리기와 같은 오른쪽 반구의 기능에 접속하는 개인의 능력을 향상시키는 것일까? 교사로서 나는 오른손잡이와 왼손잡이 사이에 그림 그리는 법을 용이하게 배우는데 큰 차이가 없음

8. 신경생물학자 제리 레비는 글을 쓸 때의 손의 위치가 두뇌 구조를 나타내는 또 하나의 지표가 될 수 있다고 제안했다. 그녀에 따르면 왼손잡이의 "갈고리" 모양은 언어중추가 같은 쪽의 왼쪽 뇌에 있다는 것을 나타내며, 오른손잡이의 곧추세운 "정상적인" 손의 위치는 언어중추가 반대쪽의 왼쪽 뇌에 있다는 것을 나타낸다는 것이다.

9. 좌우를 혼동하는 사람이란, 예를 들면,
손으로는 오른쪽을 가리키면서
운전자에게 "왼쪽으로 회전하세요."라고
말하는 사람, 또는 호텔 방에서 나올 때
엘리베이터가 오른쪽에 있는지 왼쪽에
있는지 전혀 기억하지 못하는 사람을
말한다.

지그문트 프로이트, 헤르만 본
헬름홀츠(Hermann von Helmholtz), 독일의
시인 실러(Schiller)는 왼손/오른손의 혼란
때문에 고통을 겪었는데, 프로이트는
친구에게 보낸 편지에서 다음과 같이
말했다.

"어떤 사람들에게 자신이나 다른 사람의
오른쪽이나 왼쪽이 명확한지 나는 잘
모르네. 내 경우에 난 어느 것이 내
오른쪽인지 생각해야 하네. 감각적으로
느끼지는 못하네. 어느 것이 내
오른손인지 확인하기 위해서 나는 써 봐야
했다네."

— 지그문트 프로이트(Sigmund Freud),
《정신분석학의 기원(The Origins of
Psychoanalysis)》, 1910

유명세가 덜했던 한 인사도 같은 문제를
갖고 있었다.

푸(Pooh)는 그의 두 발톱을 바라보았다.
그는 그 중 하나가 오른쪽임을 알고
있었고 어느 것이 오른쪽인지 결정하면
다른 하나가 왼쪽이라는 것을 알고
있었지만 어떻게 시작해야 할지 생각해
내지 못했다. "자" 하며 그는 천천히
말했다.

— 밀른(A. A. Milne), 《푸 모퉁이의 집
(The House at Pooh Corner)》, 1928

을 발견할 수 있었다. 어렸을 때 그림은 내게 매우 쉬운 것이었으며 예를 들어 다른 사람들과 같이 오른쪽/왼쪽에 대한 약간의 혼동은 있었지만[9] 분명히 나는 특히 대다수의 여자들처럼 오른손잡이이다. 그러나 여기서 밝혀두어야 할 점이 있다. 그림 그리는 법을 배우는 과정은 매우 많은 정신적 갈등을 유발시킨다. 왼손잡이들은 이런 종류의 갈등에 더 익숙하며, 따라서 완전히 편중된 오른손잡이보다 이런 것들이 야기하는 불편함에 더 잘 대응할 수 있다. 분명한 것은 이 분야는 더 많은 연구가 필요하다는 점이다.

일부 미술교사들은 오른손잡이들에게 연필을 왼손으로 옮기게 하여 R-모드로 직접 접속하도록 권장한다. 나는 이것에 동의하지 않는다. 개인이 그림을 그릴 수 없도록 방해하는 것을 봄으로써 생기는 문제는 단순히 손을 바꾼다고 해서 없어지지는 않는다. 그림이 좀 더 서툴어질 뿐이다. 이렇게 서툴게 그려진 그림을 교사들은 오히려 더 창의적이고 흥미롭다고 말하지만, 나는 그렇게 보지 않는다. 내 생각은 이런 태도가 오히려 학생들에게 해가 되며, 미술 자체의 품격을 떨어뜨리는 일이라고 본다. 예를 들면 우리가 이상한 언어나 과학을 더 창의적이고 더 좋은 것이라고 보지는 않는다.

오른손잡이 중 아주 일부의 학생들만이 더 익숙하게 그리는 왼손으로 그림을 그리려 한다는 것을 발견한다. 그러나 알고 보면 대부분 그런 학생들은 양손잡이이거나 쓰는 손을 변경하도록 압력을 받은 적이 있는 왼손잡이였음이 밝혀진다. 덜 쓰는 왼손으로 그림을 그리려 하는 것은 나와 같은 진짜 오른손잡이에게서는 잘 일어나지 않는다. 그러나 여러분 가운데 일부가 예전에 숨겨졌던 양손잡이 성향을 발견할 경우 나는 그림 그릴 때 양손을 다 쓰도록 권하며, 그러다 보면 가장 편한 손으로 자리를 잡게 된다.

다음 장에서 나는 오른손잡이에 대한 내용을 말할 것이며, 왼손잡이에 대한 내용을 지루하게 다시 반복하지는 않을 것이다. 이것이 모든 왼손잡이들도 잘 알듯이 손잡이에 대한 나의 편견이 아님을 믿어주기 바란다.

L→R로의 전환을 위한 조건

다음 장의 연습 문제들은 특별히 그림그리기에 적절하도록 두뇌를 L-모드에서 R-모드로 전환하기 위해 만든 문제들이다. 이 연습 문제들의 기본 가정은 어느 한 쪽이 일을 하는 동안 다른 한 쪽을 억제시키는 것이다. 그러나 우월한 모드를 결정하는 요인이 무엇인지는 의문이다.

동물 실험이나 뇌 분리 환자들과 정상적인 두뇌를 가진 사람들을 통한 연구에서 과학자들은 이 뇌의 지배가 다음의 두 가지 방법으로 결정된다고 믿고 있다. 한 가지 방법은 "속도"에 있다. 어느 쪽 두뇌가 먼저 그 일을 잡았느냐에 있다는 것이다. 두 번째 방법은 "동기"에 있다고 본다. 즉 어느 쪽 두뇌가 그 일에 더 관심이 있고 또 어느 쪽 두뇌가 그 일을 별로 좋아하지 않느냐 하는 관심도와 선호도에 달렸다는 것이다.

지각의 한 형태인 그림그리기는 대개가 오른쪽 두뇌의 작용이므로, 우리가 그림을 그리려면 왼쪽 두뇌가 일을 못하도록 지켜야만 한다. 그러나 문제는 왼쪽 두뇌는 지배적이고, 빠르고, 단어나 기호 등을 가지고 서두르는 경향이 있는데다가 자신이 별로 잘 해 내지도 못하는 영역까지도 관장하려든다는 점이다. 왼쪽 두뇌는 주인 노릇하기를 워낙 좋아해서 정말로 싫어하는 일이나 너무 시간이 걸리는 일, 또는 너무 세밀해서 단순히 해내기 어려운 일이 아닌 한 오른쪽 두뇌에게 일을 양보하려 들지 않는다. 바로 이런 점에서 왼쪽 두뇌가 포기하도록 만드는 것이 우리가 할 일이다. 다음의 연습에서는 왼쪽 두뇌가 하기 싫어하거나 해내지 못할 만한 임무를 두뇌에 제시하도록 했다.

그리고 이제 아주 우연히 내가 손가락을 아교풀에 집어넣거나 미친 듯이 오른쪽 발을 왼쪽 구두에 틀어넣는다면….
— 루이스 캐럴, 《황량한 들판에서(Upon the Lonely Moor)》, 영국 문학잡지 〈The Train〉, 1856

왼쪽에서 오른쪽으로
건너가기

다섯 개의 숨겨진 옆얼굴을 찾아낼 수 있나요?

"프랑스의 백합(Lilies of France)" 판화, 1815.
출판인 미상. 프랑스 왕가의 얼굴을 담고 있다.
《장난스러운 시선(The Playful Eye)》
(The Redstone Press, 1999)

꽃병/얼굴 착시는 1915년 덴마크 심리학자 에드가 루빈(Edgar Rubin)에 의해서 유명해졌다. 그러나 이와 유사한 그림을 18세기 프랑스 판화에서도 볼 수 있다.

이 그림/배경 착시는 지각 선택의 문제를 제시한다.: 꽃병 또는 서로 마주 보는 옆얼굴. 대부분의 사람들은 꽃병과 얼굴을 동시에 보지 못한다.

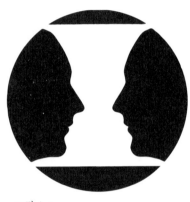

그림 4-1

꽃병과 얼굴: 이중 두뇌를 위한 연습

다음에 나오는 연습 문제들은 특별히 지배적인 오른쪽 두뇌에서 부차적인 왼쪽 두뇌로의 전환을 이해할 수 있도록 했다. 이렇게 방식을 바꾸면 인식의 방법이 바뀌게 되고, 그 결과 여러분은 주관적 상태로 들어가게 된다. "여러분이 재즈가 뭐냐고 묻는다면, 앞으로 재즈에 대해서 결코 알 수 없게 된다."는 패츠 월러(Fats Waller)의 말과 마찬가지이다.

R-모드가 뭐냐고 묻기 전에 여러분이 직접 L-모드에서 R-모드로 바뀌는 체험을 하고 나서 R-모드에 대해 살펴본다면 바로 그 R-모드에 대해 알 수 있게 된다. 시작 단계로 두 가지 방법 사이에서 모순을 일으키는 다음의 연습을 해 보자.

준비물:

+ 그림 그릴 종이
+ 연필심을 간 필기 연필
+ 화판과 3~4장의 종이를 겹쳐 화판에 고정시킬 마스킹 테이프

그림 4-1은 유명한 착시 그림으로, 두 가지로 보일 수 있기 때문에 "꽃병/얼굴"이라 불린다.
+ 양쪽의 옆얼굴

또는

+ 좌우 대칭의 꽃병

작업 내용:

여러분이 그림을 시작하기 전에 반드시 모든 연습 문제를 위한 지침을 먼저 읽어 보기 바란다.

1. 먼저 꽃병/얼굴의 반쪽 한 면을 그린다. 만약 여러분이 오른손잡이라면 그림 4-2와 같이 얼굴이 종이의 가운데로 향하도록 왼쪽 반면을 그린다. 만약 여러분이 왼손잡이라면

그림 4-3처럼 얼굴의 반면이 종이의 중심을 향하도록 그린다.[10] (만약 여러분이 원한다면 자신만의 방식대로 그려도 좋다.)

2. 다음은 다시 그림 4-2와 그림 4-3을 보고, 두 개의 그려진 옆얼굴의 위쪽과 아래쪽에 수평으로 선을 그어서 꽃병의 아래 위가 되게 한다.

3. 자, 이제는, 연필을 그려진 얼굴선에 대고 천천히 다시 따라 그려 내려가면서 "이마…코…윗입술…아랫입술…턱…목." 이름을 생각하면서 다시 한 번 따라 그려 본다. 그리고 이 낱말이 무엇을 말하는지 생각해 본다.

4. 다음은 다른 쪽에도 마찬가지로 대칭이 되도록 위의 선 끝에서 시작하여 꽃병의 중심을 향해 그려 내려가면 대칭의 꽃병이 완성된다.

5. 이마나 코 부분을 지날 때 여러분은 아마도 잠시 정신적 갈등을 경험할지도 모른다. 이때를 주목해 두자.

6. 이 연습의 목적은 "어떻게 내가 이 문제를 해결할 수 있었나?"를 돌아보게 하는 것이다.

더 읽어 나가기 전에 지금 이 연습을 먼저 한다. 5분 정도 걸리지만 여러분이 원하는 만큼 더 걸려도 된다.

이 연습을 하는 이유

거의 모든 학생들이 이 연습을 하는 동안 약간의 혼란이나 갈등을 겪는다. 어떤 학생은 매우 심각한 갈등을 겪는데 심지어는 마비 상태를 겪기도 한다. 이런 일이 일어나면 그림에서 방향을 바꾸어야 할 지점에 이르렀을 때 어디로 가야 할지 모르게 된다. 이런 갈등은 너무 커서 손이 연필을 오른쪽이나 왼쪽으로 움직이지 못하게 할 수도 있다.

이 연습의 목적은 각 개인이 연습에 대한 명령이 부적절할 때 각자의 마음속에서 갈등이 일어나 정신적인 붕괴를 경험할 수 있게 하는 것이다. 나는 이런 갈등이 다음과 같이 설명될 수 있다고 믿는다.

10. 꽃병/얼굴 그림그리기에서 왼손잡이와 오른손잡이가 각각 다른 쪽부터 그리게 한 것은 그리고 있는 손이 반대편의 그림을 가리지 않게 하기 위해서이다.

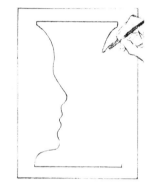

그림 4-2. 오른손잡이에 적용

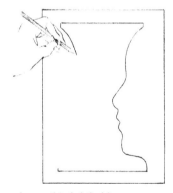

그림 4-3. 왼손잡이에 적용

나는 여러분 두뇌 속의 언어 체계에 강력하게 "접속된" 명령을 했다. 여러분에게 옆얼굴의 각 부분에 이름을 붙이도록 했으며 "이제 다시 옆얼굴을 따라 그리면서 그 낱말이 무엇을 뜻하는지 생각해 보자."고 말했으며, **대칭**인 꽃병을 보면서 낱말로 인한 스트레스를 주었다.

그 다음에 나는 옆얼굴과 꽃병을 대칭으로 동시에 그리게 하여, 두뇌의 시각과 공간지각 모드로만 전환해 두 번째 임무를 완성하게 했다. 이것은 바로 크기나 곡면, 각도와 형태와의 관계를 인지하고 비언어적으로 받아들일 수 있는 두뇌의 한 부분이다.

이러한 두뇌의 전환은 정신적인 혼란과 갈등을 일으킬 수 있으며, 심지어는 순간적인 정신 마비를 일으킬 만큼 어려운 작업이다.

이제 여러분은 문제 해결 방법을 찾았을 수도 있는데, 그렇게 되면 두 번째의 옆얼굴과 대칭적인 꽃병을 완성할 수 있게 된다.

여러분은 이것을 어떻게 해결했는가?

+ 얼굴의 부위별 이름을 생각하지 않는다.
+ 얼굴 모습에서 꽃병 모습으로 초점을 전환시킨다.
+ 격자를 사용하거나 제일 바깥쪽과 제일 안쪽의 곡선이 발생한 곳에 점을 찍어 표시해 둔다.
+ 위에서 아래로 그리기보다는 아래에서 위쪽으로 그린다.
+ 꽃병이 대칭인지 아닌지 상관하지 말고 단지 옛날에 기억된 어떤 옆얼굴을 그려서 연습을 마친다.

이러한 최종 결정은 언어적 체계는 '이기고' 시각적 체계는 '지게 되는' 결과를 만들지만 그것은 양쪽 모드를 모두 무언가 불편하게 한 듯 비대칭이 되어 버린다.

이제 몇 가지 질문을 할 것이다. 여러분은 자신의 그림을 '바로잡기' 위해 지우개를 사용했는가? 그랬다면 잘못했다고 생각했는가? 그렇다면 왜 그랬을까? (언어 체계는 기억되는 몇 가지 규칙을 가지고 있는데 그 중 하나가 '선생님이 사용해도 좋다고 하는 말이 없는 한 사용하면 안 된다.'는 생각 때문일 수도 있다.) 시각 체계는 언어가 개입하지

"관찰자가 될 수 있는 사람은 여러 가지 다른 정체성 상태를 파악할 수 있다. 외부의 관찰자는 다른 정체성 상태를 종종 명확하게 추정할 수 있으나 관찰자의 기능을 제대로 개발하지 못한 사람은 하나의 정체성 상태에서 다른 정체성 상태로의 전이를 전혀 인지하지 못할 수 있다."

— 찰스 타트(Charles Tart), 《변화된 의식 상태(Altered States of Consciousness)》, 1977

11. "실행자" 또는 "관찰자"로 가정한 뇌의 부위는 문제 해결의 방법을 지시하는 곳이다.

않는 것으로 다른 종류의 논리인 시각적 논리에 따라 문제를 해결하는 방법을 찾는다.

단순해 보이는 꽃병/얼굴 그리기의 요점 정리

+ 여러분의 눈에 보이는 지각된 무언가를 그리려면 반드시 여러분의 두뇌 체계를 이 임무에 적합한 시각적이고 공간적인 모드로 전환시켜야 한다.
+ 언어적 체계에서 시각적 체계로 전환시키는 데는 대체로 갈등으로 "긴장"되는 어려움을 겪는다. 여러분도 그것을 느꼈는가?
+ 갈등으로 인한 불쾌감을 줄이기 위해 여러분은 잠시 주춤했다가 다시 시작했다. (여러분이 잠시 쉬었던 것을 기억하는가?) 아마도 그 지점에서 말하자면 여러분은 자신에게 "기어를 바꾸시오."라든가 "전략을 바꾸시오." 또는 "이렇게 하지 말고 저렇게 하시오." 또는 무엇이건 언어적으로 여러분의 인식을 다른 쪽으로 바꾸기 위해 명령했을 것이다.[11]

꽃병/얼굴 그리기에서 이러한 정신적 "충돌"을 해결하는 방법에는 여러 가지가 있다. 어쩌면 여러분만의 독특한 방법이나 특이한 방법을 찾았을 것이다. 자신이 찾은 해결 방법을 잊지 않기 위해서는 그림의 뒷면에 무슨 일이 일어났는지를 기록해 둬야 할 것이다.

R-모드로 그림그리기

여러분이 그린 꽃병/얼굴 그림에서 첫 번째 얼굴은 왼쪽 두뇌 방식으로 그렸다. 마치 유럽의 항해사들처럼 하나하나의 부분마다 이름을 붙이며 한 번에 한 부분씩 그려 나갔다. 두 번째 얼굴은 오른쪽 두뇌 방식으로 그렸다. 마치 트루크의 남양제도(South Sea Islands)에서 온 항해사처럼 여러분은 끊임없이 선의 방향을 따라 나갔다.

인류학자 글래드윈(Thomas Gladwin)은, 유럽인과 트루크족 선원이 망망한 태평양 한가운데의 작은 섬들 사이를 조그만 배로 항해하는 방법을 대조적으로 설명했다.

유럽인 항해사는 왼쪽 두뇌 방식을 사용한다.

유럽인은 항해를 시작하기 전에 항해 방법과 위도와 경도의 각도, 목적지 도착 시간 등을 조사하고 계획을 세운다. 일단 계획이 완성되고 적합하다는 것이 확인되면 선원은 항해를 시작하고, 예정대로 그 항로로 가고 있는지를 확인하면서 항해를 계속한다. 그는 이 항해를 위해 컴퍼스, 지도, 별의 위치 등 가능한 모든 수단을 사용한다.
만약 그에게 어떻게 여기까지 왔으며, 어디로 가는지를 묻는다면 그는 쉽게 설명해 줄 것이다.

투르크족 항해사는 오른쪽 두뇌 방식을 사용한다.

이와 반대로 트루크족의 선원은 다른 섬의 위치를 염두에 두고 목적지와의 거리를 추측하면서 항해를 시작한다. 항해를 하는 동안 위치가 달라짐을 인식하게 되면 계속해서 방향을 재조정하며, 끊임없이 인근의 표적이나 태양의 위치, 바람의 방향 등을 측정하면서 궤도를 잡아 나간다. 이렇게 그는 어디에서 출발했으며 어느 방향으로 가고 있는지, 또 현재의 위치와 목적지까지의 거리를 감지하면서 방향을 조정해 나간다. 그에게 어떤 도구나 계획표도 없이 어떻게 그토록 항해를 잘할 수 있었느냐고 묻는다면 그는 말로는 도저히 다 설명할 수 없을 것이다. 왜냐하면 그들이 말로 설명하는 데에 익숙지 못해서가 아니라 그 과정을 말로 설명하기에는 너무나 복잡하며 너무나 많은 변화 과정을 거쳤기 때문이다.

— 파라데스(J. A. Paredes)와 헵번(M. J. Hepburn), "분리된 두뇌와 문화 인식의 역설(The Spilt-Brain and the Culture-Cognition Paradox)", 《현대 인류학(Current Anthropology)》 17, 1976

여러분은 아마도 이마나 코, 입 등에 이름을 붙이는 것이 여러분을 혼란스럽게 한다는 사실을 느꼈을 것이다. 오히려 그것이 얼굴이라는 것을 생각하지 않고 그리는 것이 더 나았다. 그것은 두 얼굴 사이의 공간의 모양을 이용해서 그리는 것이 더 쉬운 것이었다. 달리 말하자면 그것을 얼굴이라고 전혀 생각하지 않았고, **언어로 생각하지 않아서** 쉬웠다. 오른쪽 두뇌 방식으로 그림을 그릴 때, 자신에게 다음과 같은 질문을 하기 바란다.

"저 곡선은 어디에서 시작되었나?"
"저 곡면은 얼마나 깊은가?"
"종이 가장자리와 수직을 이루는 저 각도는 얼마일까?"
"저 선의 길이는 방금 내가 그린 선에 비해 얼마나 긴가?
"내가 가로질러 가야 할 지점은 어디가 좋으며, 그 지점은 종이의
윗선이나 아래 선에서 얼마나 떨어져 있는가?"

이러한 것들은 R-모드의 의문들이다. 공간적이며 상대적이고 비교적이다. 이것들은 어느 부분에도 이름이 붙어있지 않음을 명심하라. "턱은 입만큼 앞으로 나와야 한다."거나 "코는 곡선이다."라고 하는 것처럼, 뚜렷한 설명도 없고 결론도 없다.

"그림 그리는 법 배우기"에서의 교훈

분명한 사실은 일상생활의 모든 일처리에서 대체로 두 가지 모드가 같이 활동을 한다는 것이다. 사실적인 그림에서 지각된 이미지를 그리는 데는 뇌의 시각적 방식을 요구하는데 그 대부분이 주로 오른쪽 반구에 위치하고 있다. 이것은 시각적 사고를 필요로 하지만 실은 기본적으로 우리가 활동하는 거의 모든 시간 동안 우리가 전적으로 의존하는 뇌의 언어 체계와는 다른 것이다. 대부분의 일에서 이 두 가지 방식은 함께 사용된다. 인지된 사물이나 사람을 그리는 것은 주로 한 가지 방식만을 요구하는 몇 안 되는 일 중의 하나이다. 시각적 방법은 대부분 언어

그림 4-4. 필리프 홀스먼(Philippe Halsman)이 찍은 사진을 상하로 반전함

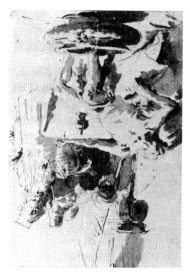

그림 4-5. 조반니 바티스타 티에폴로
(Giovanni Battista Tiepolo, 1696-1770),
〈세네카의 죽음(The Death of Seneca)〉,
시카고 미술관, Joseph and Helen Regenstein
Collection 제공

적 방법의 도움을 받지 않는다. 다른 한 예로 운동선수나 무용가의 경우 공연 중에 언어 체계를 침묵시킴으로써 가장 좋은 작업을 하는 것 같다. 한편 시각적 방법에서 언어적 방법으로 전환할 필요가 있는 사람 또한 갈등을 겪을 수 있다. 한 번은 외과 의사가 주로 시각적 업무인 (일단 외과적인 지식과 수술의 기술적 경험을 익힌 다음에는) 수술 도중에 자신이 도구의 이름을 부를 수 없었다고 내게 말한 적이 있다. 간호사에게 "저…그것 좀 줘요…왜 그거 있잖아…그…!"라고 말했다는 것이다.

그림 그리는 것을 배우는 첫 단계는 '그리는 방법을 배우는 것'이 아니라는 사실이 드러났다. 오히려 그림그리기를 배우는 것은 그림을 위해 적합한 두뇌 속의 체계에 접근하는 법을 배우는 것을 뜻한다. 다른 말로 하면, 그림그리기에 적합한 방식인 두뇌의 시각적 방법에 접근하는 것이 바로 화가가 보는 특별한 방법으로 사물을 보게 만드는 것이다. 화가들이 보는 방식은 일반적인 방식과는 다르며 의식의 수준에서 정신적인 전환을 하는 능력을 요구한다. 다른 방식으로 정확히 말한다면 화가는 인식의 전환이 일어나도록 하는 환경을 만들 수 있다는 것이다. 이것은 그림그리기 교육을 받은 사람이 하는 것이며 여러분이 배우고자 하는 바로 그것이다.

또한 사물을 다르게 보는 이러한 능력은 그림이 아니더라도 아르키메데스의 일화처럼 최소한 창의적인 문제 해결 등 생활에서 여러 가지로 쓰인다.

꽃병/얼굴 그림의 학습을 염두에 두고 두뇌의 두 가지 방식 사이에서 갈등을 감소시키기 위해 내가 고안한 다음 연습을 해 보자. 이 연습의 목적은 앞의 연습과 반대일 뿐이다.

R-모드로의 전환을 위한 거꾸로 된 그림그리기

낯익은 것들도 그것이 거꾸로 되어 있으면 다르게 보인다. 우리는 사물을 지각하는 순간 자동적으로 그것의 위아래와 옆을 규정해 버린다. 따라서 사물을 그리거나 볼 때는 항상 이렇게 평소의 모습이기를 바란

다. 왜냐하면 우리의 누적된 기억과 개념들로 낯익은 사물들을 분류하고 이름붙이기 때문이다.

그러나 사물의 상이 위아래가 반대로 되어 버리면 거기에 맞는 시각적인 실마리를 찾지 못한다. 전해지는 정보는 낯설고 두뇌는 혼란을 일으킨다. 우리는 단지 어둡고 밝은 면과 형태만 볼 수 있을 뿐 우리가 알던 이름과는 다른 그것이 뭔지 알 수가 없다. 누군가가 대상의 이름을 말해 주지 않는 한 거꾸로 된 그림을 보면서도 이렇다 저렇다 할 말이 없게 된다. 사, 이제 골치 아픈 일이 생긴 셈이다.

거꾸로 된 사진을 보면, 잘 알려진 얼굴일지라도 그의 이름이나 얼굴을 인식하기 어렵다. 예를 들어 보면 그림 4-4의 사진은 유명한 사람이다. 여러분은 누구인지 알아볼 수 있는가?

여러분은 아마도 유명한 과학자인 알베르트 아인슈타인의 얼굴을 알아보기 위해 사진을 똑바로 놓았을 것이다. 그리고 그것이 누구의 얼굴인지를 알고 난 다음에도 거꾸로 된 사진에서 받는 느낌은 여전히 낯설 것이다.

위아래의 바뀜은 다른 것을 인식하는 데도 문제가 된다. 여러분 자신의 글씨라 해도 그것을 거꾸로 놓았을 때는 알아보기 힘들었을 테고 그것을 읽으려면 오래 걸렸을 것이다.

이것을 시험하기 위해서 옛날에 자신이 써 둔 편지나 메모를 찾아내어 거꾸로 놓고 읽어 보자.[12]

그림 4-5의 복잡한 티에폴로의 그림을 거꾸로 보여 준다면 거의 알아보지 못할 것이다. 여러분은 바로 포기하고 말 것이다.

그림 4-6. 필리프 홀스먼이 1947년에 찍은 사진. ⓒ 이본느 홀스먼(Yvonne Halsman), 1989. 이것은 85쪽의 위아래가 거꾸로 된 사진의 원래 모습이다. 우리는 필리프 홀스먼의 가장 유명한 아인슈타인 박사의 사진을 이런 용도로 사용할 수 있게 해 준 이본느 홀스먼에게 감사한다.

12. 위조범들은 서명을 정확히 복사하기 위해 복사하려는 서명의 상하를 뒤집어서 그린다.

거꾸로 된 그림그리기: 정신적 갈등을 줄여 주는 연습

우리는 이 틈을 이용해서 언어적인 왼쪽 두뇌의 기능을 잠시 R-모드가 가로챌 수 있도록 하자.

89쪽의 그림 4-8은 1920년에 피카소가 그린 러시아의 작곡가 이고리 스트라빈스키(Igor Stravinsky, 1882-1971)의 선으로 된 소묘이다. 이 그림은 절대로 바로 놓지 말고 거꾸로 놓아야 하고 거꾸로 된 그림을

13. 프린트용지 대신 도화지에 그리는 것을 선호한다면 A4 용지(21×29.7cm)의 윤곽선을 도화지에 그려서 사용하면 된다.

그릴 것이다. 그러니까 여러분이 그린 그림 또한 거꾸로 되어 있어야 하고, 이것은 바로 피카소의 그림을 **여러분이 보는 대로** 그리게 되는 것이다. (그림 4-7)

준비물:

+ 89쪽의 그림 4-8, 피카소의 그림 복사
+ 잘 깎은 #2 필기 연필
+ 화판과 갱지를 화판에 겹쳐 붙이기 위한 마스킹 테이프[13]
+ 40분~1시간의 방해받지 않을 시간

작업 내용:

연습을 시작하기 전에 반드시 다음의 지시 사항을 먼저 읽기 바란다.

1. 1시간 정도 혼자 있을 장소를 찾는다.
2. 원한다면 음악을 들어도 좋지만 가사가 없는 곡이나 차라리 조용한 것이 더 낫다. R-모드로 전환이 되면서 여러분은 음악 소리가 차츰 사라져가는 것을 느낄 것이다. 될 수 있으면 한번 앉은 자리에서 그림을 마치는 것이 좋지만 적어도 40분은 그 자리에 있어야 하고 더 길수록 좋다.

그리고 가장 중요한 것은 **그림이 끝날 때까지는 절대로 그림을 바로 돌려서 보지 말아야 한다.** 그림을 돌려 보게 되면 L-모드로 돌아갈 우려가 있기 때문이다. 이 연습은 R-모드를 체험하기 위한 것이라는 사실을 항상 명심하라.

3. 여러분은 그림을 어디서부터 시작해도 상관이 없다. 대부분의 사람들은 위에서 시작하려는 경향이 있다. 위에서 아래로 보는 그림에서 여러분이 보고 있는 것이 무엇인지 밝히려고 노력하지 말자. 모르는 편이 좋다. 단지 선만을 그대로 따라서 그리면 된다. 항상 명심할 것은 그림을 바르게 돌려놓지 않는 것이다.
4. 나는 여러분이 형태의 전체적인 윤곽선을 그리고 나서 부분을 채우려 하지 말기를 바란다. 그 이유는 여러분이 외곽선에서 작은 실수를 범할 경우 내부에 있는 부분들이 들어맞지 않을 수

그림 4-7. 피카소 그림을 거꾸로 그리려면 하나의 선에서 인접한 다른 선으로, 하나의 공간에서 인접한 형태로 옮겨 가면서 전체를 완성해야 된다.

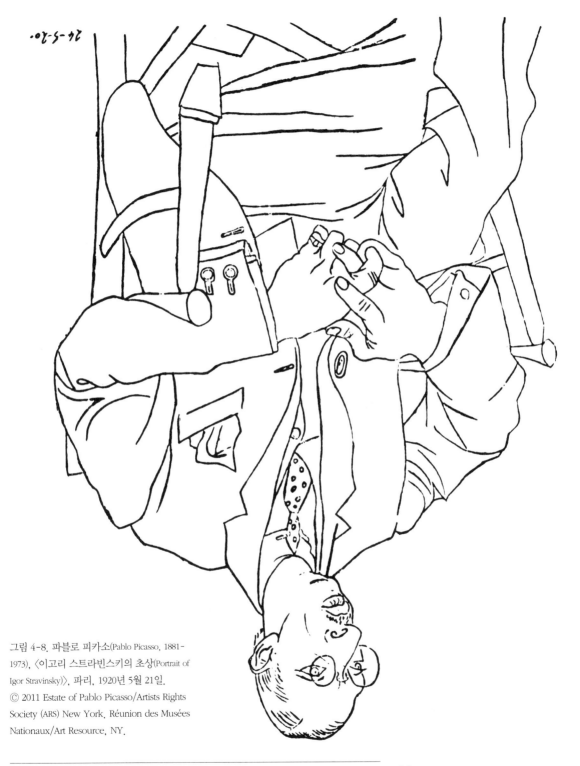

그림 4-8. 파블로 피카소(Pablo Picasso, 1881-
1973), 〈이고리 스트라빈스키의 초상(Portrait of
Igor Stravinsky)〉, 파리, 1920년 5월 21일.
© 2011 Estate of Pablo Picasso/Artists Rights
Society (ARS) New York. Réunion des Musées
Nationaux/Art Resource, NY.

있기 때문이다.[14] 그림을 그릴 때 가장 즐거운 일은 부분들이 어떻게 서로 들어맞는지 발견하는 것이다. 따라서 나는 여러분이 선에서 인접한 다른 선으로, 공간에서 인접한 형태로 옮겨 가서 그림 그리는 내내 부분들이 일치되도록 작업하기를 바란다.

5. 여러분이 자신에게 말할 경우에라도 다음과 같이 시각적 언어만을 사용하자. 즉, "이 선은 이쪽으로 굽었다.", "그 모양은 거기에 곡선이 있다.", "이 선은 종이의 외곽선과 이렇게 각을 이룬다." 등등처럼 말이다. 그림의 각 부분에 이름을 붙이는 일은 하지 말아야 한다.

6. 손이나 얼굴 등 이름을 붙이도록 강요하는 듯한 부분에 이르면 형태에만 집중하자. 그리고 있는 특정한 선을 제외한 부분을 한 손이나 손가락으로 가렸다가 그 후 인접된 선이 나타나게 하면 된다. 교대로 그림의 다른 부분으로 옮겨갈 수 있다.

7. 여러분은 복사된 그림의 대부분을 다른 종이로 가리고 조금씩 열어가면서 그릴 수도 있다. 주의할 점은 이런 계책이 어떤 학생에게는 도움이 되지 않거나 산만하게 할 수도 있다는 것이다.

8. 어떤 부분에서는 그림이 재미있고 심지어는 매력적이거나 퍼즐처럼 보이기 시작할 수도 있다. 이런 경우에 여러분은 이미 성공적으로 R-모드로 옮겨 갔으며 명확하게 보고 있음을 뜻하는 "정말로 그림을 그리고 있는 것"이다. 그러나 이런 상태는 쉽게 깨어진다. 예를 들어 어떤 사람이 방으로 들어가 "뭐하고 있어?"라고 물으면 그 순간 언어 체계가 다시 작동되어 집중되었던 상태가 끝나는 것이다.

9. 여러분이 기억해야 할 것은 그림을 그리기 위해서 알아 둬야 할 모든 것은 바로 '자신의 눈앞에 있는 것들'뿐이라는 사실이다. 모든 정보는 바로 거기에 있고 그 정보를 처리하는 일은 아주 쉽다. 절대로 어렵게 생각할 필요가 없다. 그것이야말로 정말로 간단한 일이다.

이제 위아래를 바꾸어 그리기를 시작하자.

그림 4-9. "미국 육군은 당신을 필요로 합니다" 제임스 몽고메리 플래그(James Montgomery Flagg)의 유명한 입대 권유 포스터. 1917년

이 포스터의 샘(Sam) 아저씨의 팔과 손은 단축법으로 그려졌다. 단축법이란 미술 용어로 공간에서 튀어나오거나 들어간 효과를 주기 위해 사용하는 방법이며, 그 자리에 있는 것처럼 보이게 그려야 하고 실제 길이를 나타내지는 않는다. 단축법을 배우는 것은 초보자들에게 어려운 일이다.

완성한 뒤

원본의 복사 그림과 자신이 그린 그림 모두를 바로 돌려놓고 보자. 그림이 너무 잘 그려져 있어 놀랄 것이다. 나는 여러분이 자신의 그림에 만족하리라고 장담할 수 있다. 이 피카소 그림은 바로 놓고 그리는 것도 상당한 도전일 수 있지만 특히 과거에 자신은 그림에 재능이 없다고 생각했다면 더욱 만족하리라고 믿는다.

나는 또한 여러분이 '가장 어려운' 부분과 공간감을 아름답게 창작해 낼 것을 이미 예상했다. 그리고 여러분이 의자에 앉아 있는 이고리 스트라빈스키의 포개어진 다리를 '단축법'으로 아름답게 그린 것도 볼 수 있다.[15] 대부분의 학생들 그림에서 이것이 단축법임에도 불구하고 그림의 가장 뛰어난 부분이었다. 그들은 어떻게 이 어려운 부분을 이렇게 잘 그렸을까? 그것은 왜냐하면 그들 자신이 무엇을 그리고 있는지 몰랐기 때문이다. 학생들은 단지 자신이 보고 있는 것만을 그린 것이며 이것이 그림을 잘 그리는 가장 중요한 요소 중의 하나인 것이다.

여러분이 스트라빈스키의 손과 얼굴에서 아마도 여러분이 무엇을 그리고 있다는 것에서 피할 수 없었을 수도 있고, 바로 이 지점에서 대부분의 사람들은 지우개를 사용하거나 다시 그리기에 가장 집중하게 되었을 것이다. 왜냐하면 이미 여러분은 무엇을 그리고 있는지 알고 있기 때문이고, 어쩌면 자신에게 이미 이렇게 말하고 있었을지도 모른다. "엄지손가락은 괴상하게 생겼고 그렇게 생길 수는 없지."라거나 "왜 한 쪽 안경은 다른 쪽보다 작은 거야? 그건 잘못된 거야." 이렇게 언어화시키는 것은 다음 장의 연습에서도 배우겠지만 절대로 도움이 되지 못한다. 그림의 이러한 문제 해결은 오로지 여러분이 무엇을 본다면, 있는 그대로 그리면 된다.

L-모드를 위한 논리 상자

그림 4-10과 그림 4-11에서 보여 주는 두 장의 그림은 한 명의 대학생이 그린 그림이다. 이 학생은 나의 지시를 잘못 이해하고 그림을 바로

<p>15. 단축법(foreshortening)으로 그리기의 정의와 예는 그림 4-9 참조</p>

위: 그림 4-10. 어느 대학생이 실수해 바로 놓고 모사한 피카소의 스트라빈스키

아래: 그림 4-11. 그 다음날 이 학생은 피카소의 그림을 거꾸로 놓고 이렇게 모사했다.

돌려놓고 그렸다. 다음날 수업에 들어온 이 학생은 자기의 그림을 보여 주며 "제가 잘못 이해를 했습니다."라고 말했다. 그래서 나는 그렇다면 앉아서 다시 한 번 그려 보라고 하고 이번엔 거꾸로 놓고 그리라고 했다. 그래서 그린 결과물이 그림 4-11이다.

이것은 위를 아래로 하여 거꾸로 그리는 것이 원래대로 놓고 그리는 것보다 훨씬 수월하다는 상식에 의지하게 하는 결과였다. 그 학생 자신도 놀랐다. 두 장의 그림 사이에는 어떤 지침의 개입도 없었다.

이 퍼즐은 L-모드를 논리 상자 속에 넣었다. 즉 언어적 방식이 그림 그리는 과정에서 지워질 때 갑자기 이렇게 잘 그리게 된 능력을 어떻게 설명할 수 있는가 하는 것이다. 이제 잘된 결과를 칭찬하는 왼쪽 두뇌가 그림을 잘 그리는 경멸당하던 오른쪽 두뇌의 가능성을 인정해 주어야 한다.

거꾸로 된 그림은 무슨 일을 한 것일까?

아직도 확실하지 않은 이유 때문에 언어 체계는 위아래가 뒤바뀐 영상을 "읽고" 이름 붙이는 작업을 즉시 그만두게 된다. L-모드는 결국 "나는 위를 아래로 놓을 수는 없어. 이런 방식으로 보이는 사물에 이름을 붙이는 것은 너무 어려워. 거기다 이 세상은 위아래가 뒤바뀌지 않았어. 왜 이런 것 때문에 괴로워해야 하지?"라고 말하는 것처럼 보인다.

자, 이것이 바로 우리가 원하던 바이다! 반면에 R-모드는 별로 상관하지 않는 것 같다. 똑바로 그리거나 거꾸로 그리는 것 모두 흥미롭지만, 위와 아래를 뒤바꾸어 놓는 것이 더욱 더 흥미로워 보인다. R-모드는 이 경우에 "곧바로 판정"을 내리려 하거나 최소한 곧바로 인식하고 이름을 붙이려는 언어적 동반자로부터의 간섭에서 자유롭기 때문이다.

이 연습을 한 이유

거꾸로 된 그림그리기를 연습한 이유는 갈등을 일으키는 방식, 즉 꽃병/얼굴 그리기 연습에서 야기된 갈등이나 정신적 마비에서 탈출하는 것을 경험하기 위함이다. L-모드가 저절로 없어지면 갈등이 사라지고

R-모드가 즉시 그에 적합한 작업인 지각된 영상 그리기를 할 수 있게 되는 것이다.

L→R로의 전환을 느끼기

거꾸로 된 그림그리기 연습에서는 두 가지 중요한 효과를 보았다. 첫째, 인식의 방법을 L-모드에서 R-모드로 바꾼 후 여러분이 그것을 어떻게 느꼈는지 의식적으로 다시 생각해 볼 수 있는 능력이다. L-모드와 R-모드의 인식 방법은 분명히 다르다. 어떤 사람은 이 인식 방법이 이미 전환된 후 그때서야 그것을 알아차리기도 한다. 이상한 것은 의식의 상태가 바뀌는 순간 항상 무의식 상태가 된다는 것이다. 예를 들면, 의식의 변화를 알아차림과 동시에 몽상의 상태도 함께 느낀다. 그러나 이 순간은 분명하게 포착할 수가 없다. 이와 비슷하게 L-모드에서 R-모드로 바뀌는 순간은 무의식 상태가 되지만 일단 바뀌고 나면 두 모드의 인식 방법의 차이점을 쉽게 알 수가 있다. 이 연습의 주목적은 의식의 상태에서 전환시키는 것에 도움이 되게 하는 것이다.

이 연습에서 얻은 통찰력의 두 번째 효과는 여러분이 자신의 능력을 깨달았다는 점이다. 즉 R-모드로 바뀐 여러분은 이제 훈련된 화가와 마찬가지로 관찰을 잘 할 수 있고, 따라서 지각된 대상을 잘 그릴 수 있다는 사실을 알고 있어야 한다. 자, 이제는 우리가 항상 모든 것을 거꾸로 놓을 수는 없다는 것을 알아야 한다. 여러분의 모델은 항상 여러분을 위해서 머리를 거꾸로 땅에 대고 서 있을 수 없고, 풍경이 저절로 거꾸로 되거나 안과 밖이 바뀔 수도 없다. 이제 교사인 우리의 목적은 모든 것이 바로 된 정상적인 위치에서 사물을 지각할 때 인식의 방법을 바꿀 수 있도록 지도하는 일이다. 여러분은 화가들의 비법을 배우게 될 것이다. 그 열쇠는 왼쪽 두뇌가 처리할 수 없거나 처리하려고 들지 않는 시각적 정보들을 직면하게 하는 일이다. 다시 말하면, 여러분의 왼쪽 두뇌가 거절할 만한 일거리를 주고, 그래서 여러분의 오른쪽 두뇌가 그림을 그리기 위한 능력을 발휘할 수 있도록 항상 노력해야 한다. 다음 장의 연습에서 이렇게 할 수 있는 방법을 보여 줄 것이다.

L-모드는 오른손잡이 즉 뇌의 왼쪽 반구를 사용하는 것이다. L은 정사각형, 수직, 분별, 진실, 선명한 윤곽, 현실성 등의 특징과 힘찬 모습을 하고 있다.

R-모드는 왼손잡이, 즉 뇌의 오른쪽 반구를 사용하는 것이다. R은 곡선, 유연성, 예측할 수 없는 휘어짐, 복잡성, 비스듬함 등의 특징과 공상적인 모습을 하고 있다.

"정상적으로 활동 중인 의식, 우리가 부르는 대로 하자면 합리적인 의식은 사실은 의식의 특별한 형태의 하나일 뿐 전체가 아니며, 전적으로 다른 의식의 잠재적인 형태도 있다. 이들의 존재를 가정하지 않고도 살아갈 수 있지만 필수적인 자극을 적용하고 약간의 자극만 있어도 적용 및 적응시키는 분야를 갖는 곳에서 이들은 완전한 형태의 정신으로 존재한다."

— 윌리엄 제임스(William James),
《종교적 경험의 다양성(The Varieties of Religious Experience)》, 1902

그림 4-12. 거꾸로 그릴 또 하나의 그림:
단축법이 강하게 적용된 스파이더맨

R-모드 재확인하기

R-모드가 어떻게 느끼는지를 되돌려보는 것은 도움이 될 것이다. 여러분은 이미 여러 차례 두뇌 방식의 변화를 시도해 보았다. 꽃병/얼굴 그림과 방금 그려 본 스트라빈스키의 소묘에서도 경험했다. R-모드 상태에서 여러분은 시간의 경과를 의식하지 못했다는 사실을 알고 있는가? 시간이 오래 걸렸든 짧게 걸렸든 나중에 확인해 보기 전에는 시간이 얼마나 걸렸는지 알 수가 없다. 또 가까이에 누군가가 있었다면 사실은 듣고 싶지 않았겠지만, 그들이 얘기하는 소리를 듣지 못한 것에 주목했는지? 여러분은 아마 무슨 소리가 들렸겠지만, 그것이 무슨 얘기인지 귀담아 들으려 하지는 않았을 것이다. 그림을 그리는 동안 긴장은 하면서도 자신감과 흥미를 가지고 평온한 상태가 되며, 그림그리기에만 몰입해서 맑은 정신이 되는 것을 느꼈는가?

대부분의 학생들은 자신의 R-모드의 의식 상태의 느낌을 나의 체험과 일치하는 말들로 표현했다. 한 화가는 내게 다음과 같이 말했다.: "작업이 잘 될 때는 전에 체험해 보지 못한 상태로 몰입하게 된다. 그리고 내가 그러한 상태에 있을 때는 그림을 그리는 사람과 그림이 하나가 되는 일체감을 맛본다. 그림에 도취되어 있으면서도 침착하고 유쾌한 기분이다. 그러나 이 모든 감정은 유도된 것이다. 그것은 행복 이상의 큰 기쁨이다. 바로 이러한 것이 나에게 끊임없이 다시 그림을 그리게 하는 이유라고 생각한다."

즉 R-모드는 즐거움이고, 결국 이러한 상태에서는 그림이 잘 될 수밖에 없다. 그리고 또 다른 수확으로는 여러분을 R-모드로 풀어놓게 되면 언어적이고 상징적으로 우세한 L-모드의 속박에서 벗어날 수 있다는 사실이다. 바라는 바였지만, 이러한 기쁨은 어쩌면 L-모드의 시끄러운 잔소리를 그치게 함으로써 마침내 조용한 휴식을 취하게 된 L-모드의 덕택인지도 모른다. 이렇게 L-모드가 온순하게 되기를 바라는 것은 오랜 세월을 두고 내려오는 마치 명상이나 단식, 마약, 노래, 술에 의해서 자기도취 상태에 빠지기를 원하는 인간 고유의 심성으로 조금은 설명이 될 줄 안다. 그동안 여러분이 그린 그림에서도

그림 4-13. 16세기의 무명 독일 화가가 그린 이 그림은 위와 아래를 뒤바꾼 그림을 연습하기에 매우 좋은 작품이다.

그림 4-14. 독일 말과 기수의 선형도. 복사본을 그리기 전에 복사본의 틀이 이 선형도와 같은 비례라는 것을 확인해야 한다. 그림의 틀은 그 그림 안에 있는 모든 형태와 공간을 좌우한다. 선형도와 다른 틀로 복사본을 그리기 시작하면 모든 형태와 공간이 왜곡된다.

볼 수 있다.

더 읽어 나가기 진에, 적어도 두 장 이상의 거꾸로 된 그림을 그려 보기 바란다. 다른 그림 4-12의 스파이더맨이나 독일의 말과 말을 탄 사람인 그림 4-13은 그리기에 적당하고, 또는 다른 소묘들(사진이라도 좋다)을 복사해 거꾸로 된 그림을 그려 보기 바란다. 매번 그릴 때마다 의식적으로 R-모드로의 변화를 경험하고, 그렇게 함으로 이런 상태에서 발생하는 느낌에 익숙해지도록 하자.

아동기의 예술가적 그림

이 놀라운 그림은 지금은 어른이 된 폴 캐논(Paul Cannon)이 5세 때 그렸다. 화가이며 교육자인
영국인 아버지 콜린 캐논(Colin Cannon)은 그림 뒷면에 이렇게 썼다. "폴, 나이 5세. 폴은 커다란
종이에 기사들과 전사들, 말 등을 배경으로 가득 그려 넣었다. 그가 아직 바이외(Bayeux)의
태피스트리를 보기 이전에 그렸다." (바이외의 태피스트리는 11세기의 자수 기록물로, 1066년
영국의 노르만 정복을 맞아 수놓아 만든 것이다.)

샌프란시스코 미술관의 아동 미술 전문가 미리엄 린드스트롬은 미술학도에 대해 다음과 같이 설명했다.

"그들은 자신이 해 놓은 것에 만족하지 못하고 자신의 작품이 다른 사람들 마음에 들기만을 갈망한다. 또 그들은 본래부터 타고난 창의력과 자신의 표현 능력마저도 포기해 버리려는 경향이 있다. 이때는 상상력의 발달, 독창력의 가능성, 주변 환경에 대한 개인의 느낌까지도 숨겨 버리려 한다. 따라서 어른이 된 후에도 그 이상의 발전을 가져오지 못하게 하는 가장 위험한 시기이다."

― 미리엄 린드스트롬(Miriam Lindstrom),
《아동 미술(Children's Art)》, 1957

성인이 그린 이 그림들은 고질적인 유아스러운 형태를 보여 준다.

그림 5-1

그림 5-2

어린이들이 9~10세 정도가 되면 그림에서 예술적 기질이나 발달이 돌연 멈추어 버린다. 이 나이에는 어린이들을 둘러싼 주변 세계와 너무나 복잡한 지각들 사이에서 그들이 직면한 것들을 받아들이기에는 어려운 갈등을 겪으며, 어린이들 수준에서 그들이 보는 것을 그려 내기에는 힘든 예술적 기량에 위기를 맞게 된다.

어린이들 그림의 발전 과정은 곧 두뇌의 발달 과정이기도 하다. 유아들의 초기 두뇌 기능은 따로 분화되어 있지도 않고 특별히 전문화되어 있지도 않다. 그런데 어느 한 쪽 두뇌에만 집중적으로 특수 기능을 고착시키는 편향 현상이 아동기에 점차 나타나며, 이 현상은 아동기의 언어 습득이나 그림에 나타난 상징들과 유사하게 진행된다.

이 편향 현상은 열 살을 전후해서 그치게 되는데, 상징체계가 감각을 무시해 버리거나 상징체계가 감각의 정밀 묘사를 방해할 시기이다. 이때 어린이들의 그림에서는 어떤 갈등을 엿볼 수 있는데, 아마 어린이들이 적합한 R-모드의 방식이 아닌 "잘못된" 두뇌 방식인 L-모드를 선택했기 때문인 것 같다. 어쩌면 어린이들은 시각적 모드로 전환하기가 쉽지 않았을 것이다. 열 살쯤 되면 언어 기능이 강한 왼쪽 두뇌가 지배자로 등장한다. 즉 공간적이고 총체적인 개념들에 더하여 이름이나 상징 같은 더욱 복잡한 개념들을 사용하기 시작하는 것이다.

그림 5-1과 그림 5-2는 이제 막 각자의 전문 분야에서 유수한 대학의 박사 학위를 마친 뛰어난 젊은이가 그린 그림인데, 고질적인 유아스러운 그림이다. 그는 내 수업에 참여했는데, 그는 항상 자기가 과연 그림을 배울 수 있을지 의문이었다고 했다. 나는 그들이 그림 그리는 것을 지켜봤는데, 두 장의 지도받기 이전의 그림으로 하나는 거울을 앞에 두고 그린 자화상(그림 5-1)이고, 다른 하나는 학생이 그를 위해 포즈를 취해 준 그림(그림 5-2)이었다. 그는 그림을 조금 그리다가 지우고, 또 다시 그리면서 이렇게 한 20분을 그렸다. 그는 차분하지 못했고, 긴장한 듯 날카로워져 있는 것 같았다. 나중에 그가 말하기를 자기 그림이 아주 보기 싫을 뿐만 아니라 그리는 동안에도 마찬가지였다고 했다.

우리가 만약 읽기에 문제가 있는 사람에게 **난독증**(dyslexia)이란 별명을 붙일 수 있다면, 아마도 이렇게 그림을 못 그리는 사람에게도 **난화**

증(dyspictoria)이라는 별명을 붙일 수 있을 것이다. 그런데 아무도 그렇게 하지 않았다. 왜냐하면 그림그리기란 말하기나 읽기처럼 우리의 문화 풍토에서 꼭 필요한 핵심 기술이 아니기 때문이다. 그렇기 때문에 어느 누구도 감히 어린이 같은 그림을 그리는 많은 어른들이나 9~10세쯤 된 아이들이 그림을 포기해 버리는 것에 대해 하나도 이상하게 생각지 않는다. 이런 어린이들은 커서 어른이 되더라도 절대로 그림을 잘 그릴 수 없을 뿐 아니라 직선조차 제대로 긋지 못하게 된다. 이러한 어른들에게 물어 보면, 가끔 자신들에게 귀찮게 따라나니는 아이들 같은 그림 수준을 면하기 위해서라도 그림을 잘 그릴 수 있는 방법을 배우고 싶다고 말한다. 그러나 그들은 잘 그리는 방법을 배우지 못하고 중단할 수밖에 없는데, 왜냐하면 어떻게 그려야 하는지를 배울 수가 없기 때문이다.

이렇게 예술적인 계발을 일찍이 포기해 버리면, 충분히 능력이 있고 자신이 있는 사람도 갑자기 남을 의식하거나 당황하게 된다. 또는 누군가가 그들에게 사람의 얼굴이나 모습을 그려 보라고 할까봐 불안해 한다. 이러한 상황에서 그들은 "도무지 자신이 없습니다. 내가 그린 그림은 모두 이상해요. 꼭 아이들 그림 같거든요."라고 말하거나 "그림을 그리기가 싫습니다. 꼭 바보가 되는 기분이거든요."라고 말한다. 여러분도 거꾸로 된 그림의 훈련을 받기 이전에는 이런 두 가지 느낌을 가졌거나 후회를 했을 것이다.

위험한 고비

대개 9~10세 정도의 어린이들은 사실적인 그림에 의욕을 가지게 되는데, 특히 사물이 공간 속에 3차원적으로 보이도록 묘사하려는데 열중한다. 이때부터 어린이들은 어렸을 적 그림에 예민하게 비판적이 되고, 자기가 좋아하는 특정 주제만을 완벽할 때까지 그리고 또 그리려 한다. 사실보다 조금이라도 못하면 실패라고 생각한다.

아마 여러분도 그 나이에는 그림이 "똑같이 보이기"를 바랐을 것이고, 결과에 실망했던 기억이 있을 것이다. 당시에는 자랑스럽게 여겨

"내 딸이 일곱 살쯤 됐을 때, 내게 무슨 일을 하느냐고 물었다. 나는 내가 대학에서 일하며 사람들에게 그림 그리는 방법을 가르친다고 대답했다. 딸은 못 믿겠다는 듯이 나를 빤히 쳐다보며 말했다. "그 사람들이 잊어버렸다는 뜻이에요?"

— 하워드 이케모토(Howard Ikemoto),
《화가와 교사(artist and teacher)》,
Cabrillo College, Aptos, California

"어떤 낙서든 아이들은 특별한 목적도 없이 아무 곳에나 낙서를 하지만 그 선만은 분명하게 남기며, 손과 크레용의 움직이는 감각에만 열중하고 있음을 볼 수 있다. 여기에는 분명 어떤 마술적인 힘이 존재하는 것만 같다."

— 에드워드 힐(Edward Hill), 《그림의 언어(The Language of Drawing)》, 1966

졌던 그림도 지금은 필경 아주 이상하거나 굉장히 우스꽝스러워 보일지도 모른다. 그런 자신의 그림을 보면서 여러분은 다른 많은 사춘기의 아이들이 말하듯이 "형편없군! 엉망이야! 나는 재주가 없나 봐. 어쨌건 나는 그림그리기를 좋아한 적도 없지만 다시는 안 그릴거야."라고 말했을지도 모른다.

불행하게도 어린이들이 흔히 그림을 그만두게 되는 또 다른 이유가 있는데, 생각 없는 어른들이 아이의 그림을 보고 빈정거리거나 깎아내리는 경우가 있다. 이런 몰지각한 어른들이 선생님일 수도 있고 부모나 다른 아이들, 또는 좋아하는 형이나 언니일 수도 있다. 여러분이 어렸을 때 이런 경우를 당하고 맛보았던 비애를 생각해 보라. 어린이들은 어른의 이런 경솔한 비평에 대해 비난하는 대신 자기가 그린 그림을 원망한다. 슬픈 일이다. 그 결과를 심각하게 생각해 보자. 이제 어린이들은 더 이상 상처를 받지 않고, 또한 자신을 보호하기 위해 방어적인 태세를 취하게 된다. 즉 다시는 그림을 그리려 하지 않는 것이다.

학교에서의 미술

어른들의 옳지 못한 비평에 당황스러워 하며 어린이들을 끝까지 도와주려고 마음먹었던 교사들마저도 어린이들이 계속 그리고자 하는 그림들을 보고 결국은 실망하고 만다. 어린이들이 좋아하는 주제는 경주용 자동차같이 아주 복잡하고 세밀한 처리를 요구하는 지극히 사실적인 그림들이다. 교사들은 어린이들의 그림이 자유롭고 매혹적인 것처럼 보일 뿐 사실은 그렇지 못하다는 것을 알고 놀라게 된다. 마침내 교사들은 어린이들의 그림을 보고 단정해 버린다. "옹졸하고 창의성이 없다."라고. 어린이들의 그림에 대해 가장 준엄한 비평을 하는 사람은 때로는 어린이 자신일 경우도 있다. 어쨌든 교사들은 결과적으로 학생들에게 재료 조작이라든가 종이 뜯어 붙이기, 끈 그림, 그림물감 흘리기 등의 과제를 준다. 이런 과제들은 교사들에게 더없이 편하고 부담을 주지 않기 때문이다.

결과적으로 이렇게 해서 대부분의 학생들은 어려서나 중등 교과과

정에 이르러서도 그림을 어떻게 그려야 하는지 배우지 못한다. 그러면서도 자기 비평은 이어지고, 계속해서 그림을 그리려고 하는 사람은 아주 드물게 된다. 앞에서 예를 들었던 박사과정의 젊은이들처럼 한 분야에서 고도의 훈련을 받은 사람들조차도 사람을 그려 보라는 요구에 마치 열 살 먹은 아이들 수준으로 그림을 그려 놓고 만다.

유아기에서 사춘기까지

나와 함께 작업을 했던 대부분의 학생들은 유아기에서 사춘기까지 자신의 그림에서 시각적 영상이 어떻게 발전되었는지 알기 위해 그 당시로 돌아가 보았다. 어린이들의 그림에서 상징체계가 어떻게 발전되는지 유심히 살펴본 뒤, 학생들은 더욱 쉽게 자신들의 과거의 발전 과정에서 벗어나는 것처럼 보였다. 이제서야 어른의 수준으로 들어가기 위해서.

낙서의 단계

여러분이 어렸을 때 연필이나 크레용으로 혼자서 연필로 종이 위에 점을 찍곤 하던 생각을 해 보라. 18개월 무렵의 일로. 이때부터 유아들은 종이 위에 점을 찍기 시작한다. 어린아이가 연필을 쥐고 신기한 듯이 검은 연필심 끝에서 자신의 의지로 만들어지는 선을 그리는 모습을 보면서도 우리들 자신의 옛 경험을 상상하기란 쉽지 않다. 그러나 너 나 할 것 없이 우리 모두가 체험한 일이다.

선이나 점을 한 번 그려 본 이후로 여러분은 아마도 부모들이 가장 아끼는 책이나 침실의 벽뿐만 아니라 닥치는 대로 아무 데나 낙서를 해 댔을 것이다. 얼핏 보기에 이 낙서는 아무렇게나 한 것처럼 보이지만, 빠르게 어떤 특정한 형태를 만들어 간다. 이 낙서에서 처음으로 나타나는 움직임의 기본 요소는 원인데, 아마도 어깨와 팔, 손목, 손가락 등을 함께 움직여서 끼적거렸을 것이다. 동그라미를 그리는 것은 아주 자연스러운 작업이다. 팔 동작은 네모보다는 원을 그리기에 더 적합하기 때문이다. (종이 위에 두 가지를 다 그려 보면 쉽게 알 수 있다.)

"내가 어렸을 때는 아이같이 말했고 아이처럼 생각했다. 그러나 어른이 되었을 때 아이들 같은 짓들은 버려 버렸다."
— 고린도전서 13장 11절

"아이가 서너 살 쯤 되어 낙서 이상의 그림을 그릴 수 있을 즈음에, 언어로 형성된 잘 정리된 개념적 지식 체계가 그의 기억을 지배하며 그의 그림 작업을 좌우하게 된다 … 그림이란 본질적으로 언어적인 과정의 시각적 표현이다. 기본적으로 언어 교육이 지배하게 되면서 아이는 시각적 표현 방식을 버리고 완전히 언어에 의존하게 된다. 언어는 처음에는 그림을 훼손하다가 결국 그림을 완전히 삼켜 버리게 된다."
— 독일 심리학자 칼 뷜러(Karl Buhler, 1879-1963)가 1930년에 쓴 글

그림 5-3. 두 살 반 된 아이의 낙서 그림

상징의 단계

대부분의 아이들은 낙서를 시작하고 나서 며칠이나 몇 주일쯤 지나면 그 때부터 미술의 초보 단계에 들어선다. 아이들이 그린 상징물들은 바로 우리 주변에 존재하는 것들이다. 아이는 둥근 모양을 그려 놓고 거기다 두 개의 모양을 더해서 눈을 만들고 그것을 가리키면서 "엄마", "아빠", "이건 나", "우리 집 개" 등 생각나는 대로 말한다(그림 5-3). 따라서 인류는 선사시대의 동굴벽화로부터 레오나르도 다빈치, 렘브란트, 피카소에 이르기까지 모든 예술의 기초가 되는 인간 특유의 통찰력을 키워 왔다고 볼 수 있다.

유아들은 아주 즐거운 마음으로 동그란 두 개의 눈과 입을 그리고 선을 뻗쳐 그림 5-3과 같이 팔과 다리를 표현한다. 둥글고 대칭인 이런 형태는 세계 모든 아이들이 공통으로 그리는 기본 형태이다. 둥근 모양은 거의 모든 것으로 쓰일 수 있다. 조금만 변형시키면 사람의 기본 형태가 될 수 있고, 고양이, 해, 해파리, 코끼리, 악어, 꽃, 곰팡이, 가지도 될 수 있다. 무엇을 그렸든 그림을 그린 당사자인 아이가 그렇다고 하면 그런 것이다. 나는 이러한 유아기의 상징적인 그림은 아이들의 언어 습득의 기본 기능이라고 생각한다.

3세 반쯤 되면 어린아이의 미술 세계는 더욱 복잡하게 되고 의식의 성장 과정을 반영하게 된다. 유아의 그림에서 몸은 머리에 연결되어 있으나 몸이 오히려 머리보다 작을지도 모른다. 팔은 여전히 머리에서 싹터 나오고 더러는 몸체에 붙어 있기도 하지만 어떤 때는 허리보다 아래에서 나오기도 한다. 다리는 몸에 붙어 있다.

4세쯤 되면, 그림의 세부에서 보여 주듯 옷의 세세한 것들, 즉 단추나 지퍼 등을 예리하게 깨닫는다. 손가락을 팔과 손의 끝에 그리게 되고 발가락을 다리와 발밑에 그린다. 손가락이나 발가락의 수는 상상하기에 따라 다르다. 내가 세어 본 중에 가장 많은 것은 한 손에 서른 개의 손가락이며, 가장 적은 발가락의 수는 한 발에 한 개였다(그림 5-4).

어린이들이 그린 사람의 모습은 여러 가지로 서로 닮은 점이 많다. 어린이들은 여러 번의 시행착오를 거치면서 자기가 가장 좋아하는 형상을 그리게 되는데, 반복의 과정을 거쳐 그림을 다듬게 된다. 어린이

그림 5-4. 세 살 반 된 아이의 인물 그림

그림 5-5. 고양이까지 포함해서 얼굴 생김새가 모두 똑같고, 조그마한 손의 상징적 모양도 고양이 다리의 모습과 같은 상징을 사용한 점에 주의하라.

"빌리의 부모님이시군요. 어디서든 알아볼 수 있어요!"

그림 5-6. 아이들의 반복적인 그림은 브렌다 버뱅크(Brenda Burbank)가 그린 이 놀라운 그림에서 볼 수 있듯이 친구들과 교사들에게 알려지게 된다.

들은 그들이 잡아낸 특별한 이미지들을 거듭 그려 보고 또 그것을 기억하면서 차츰 세부적으로 묘사해 간다. 자기가 좋아하는 이 방식들은 결국 기억에 남게 되고, 시간이 흐르면 틀이 잡힌다(그림 5-5).

그림은 이야기한다

4~5세쯤 되는 어린이들은 자기가 하고 싶은 이야기나 고민거리를 그림으로 표현한다. 자신이 원하는 의미를 나타내기 위해 어린이들은 기

그림 5-8

사람 모습에 대한 가장 초보적인 상징을
사용해 먼저 자신을 그렸다.

다음에는 먼저와 같은 초보적 상징을
배치하고 조절하면서 옷을 입은
긴 머리카락의 어머니를 그려 넣었다.

그런 다음엔 대머리에 안경을 낀 아버지를
그려 넣었다.

네 번째로는 사나운 이빨을 드러낸 누나를
그려 넣었다.

그림 5-7. 팔은 우산을 받쳐 들고 있기
때문에 거대하다.

본 크기에서 보다 작게 또는 크게 그린다. 예를 들면 그림 5-7에서 어린 미술가는 우산을 든 팔을 다른 팔보다 훨씬 크게 그렸는데, 그것은 우산을 들고 있는 팔이 그림에서 아주 중요하다고 생각했기 때문이다.

다음에는 부끄럼을 잘 타는 5세 어린이가 가족의 초상을 그린 것으로 자기의 속마음을 잘 드러내고 있다. 이 어린이가 누나의 지배를 받고 있다는 것을 분명히 알 수 있다(그림 5-8).

아마 피카소라도 자기의 감정을 이렇게 힘 있게 표현하기는 어려울 것이다. 일단 이렇게 자신의 감정이 그려지고 나면 형태가 없던 감정에 어떤 형태가 주어진다. 이 그림을 그린 어린이는 자기를 압도하는 누나에게 훨씬 더 자신 있게 맞설 수 있게 되었다.

풍경화

5~6세 정도가 되면 어린이들은 풍경을 창조하는 상징들을 만들 수 있다. 어린이들은 또다시 시행착오를 거쳐 끝없이 되풀이되는 상징적인

그림 5-9. 여섯 실 어린이가 그린
풍경화이다. 여기서 집은 보는 사람에게
아주 가까이 그렸고, 종이의 아래쪽
테두리는 바로 땅의 역할을 하고 있다.
이 어린이의 경우는 모든 종이의 각 부분이
각기 다른 상징적 의미를 보여 주고 있다.
말하자면 여백에는 연기가 올라가도록 해서
"공기"를 나타내거나 햇빛이 비치고 새가
날아가는 공중을 나타낸다.

그림 5-10. 일곱 살 무렵의 유년 시절을
회상한 풍경화. 지면이 종이의 바닥
선으로부터 올라와 있다. 물고기가 못에서
헤엄친다. 길은 종이의 위쪽으로
올라가면서 좁아진다. 공간을 표현하려는
첫 시도이다. 이 매력적인 회상화를 그린
성인이 문의 손잡이를 빼놓은 것에
주목하라. 어릴 적 그녀는 문의 손잡이를
잊지 않았을 것이다.

풍경화를 단순하게 그리게 된다. 여러분은 아마도 자신이 대여섯 살쯤
에 그렸던 풍경화를 기억할 것이다.

그 풍경화를 이루고 있는 요소들은 무엇이었을까? 첫 번째는 하늘
과 땅이다. 상징적으로 생각하는 어린이들에게 땅은 바닥이고 하늘은
꼭대기이다. 그러므로 땅은 종이의 아랫면이고 하늘은 종이의 윗면이
다. 만약 그들이 색연필이나 색깔이 있는 재료를 썼다면 초록색이나
갈색을 칠한 곳은 땅이고, 푸른색은 하늘이라고 강조할 것이다.

대부분 어린이들의 풍경화에서는 자기 방식의 집을 그린다. 어렸을
때 자신이 그렸던 집을 떠올려 보자. 거기에 창문은 있었는지? 커튼
은? 또 그밖에 무엇이 있었는지? 현관문이 있었는지? 있었다면 거기
에 손잡이는? 물론 손잡이가 있어야 들어갈 수가 있을 테니까. 나는
어린이들이 그린 집 그림에서 손잡이가 빠진 문을 본 적이 없다.

이번에는 자신의 풍경화의 나머지에 무엇을 그렸었는지 기억해 보
자. 태양(그림의 구석에 그렸거나 아니면 빛의 파장이 퍼져나가듯 여

어린아이들은 거의 완벽한 구성 감각을 가지고 출발하는 듯하다. 구성이란 종이의 네 변 안에 형태와 공간을 배열하는 방식이다. 몇 년 후 이들은 이 구성 감각을 잃어버리는데, 이것은 아마도 그들이 종이 네 변의 경계선 안에 있는 전체적인 광경보다는 개별적인 물체에 초점을 맞추기 때문일 것이다.

이 발랄한 유년 시절을 회상하는 태양이 웃고 있는 그림(그림 5-11)에서는 잘 짜인 구도를 보여 준다. 그림 5-12에서는 나무 하나를 지워 줌으로 어떻게 구도가 달라지는지 시범으로 보여 주고 있다.

자신의 회상 그림에서 기본 구성 요소들 위에 첨가해 그려 넣음으로 구도가 어떻게 달라지는지 관찰해 보자.

그림 5-11

그림 5-12

러 개의 동그라미를 겹쳐서 그렸는지?), 구름, 굴뚝, 꽃, 나무(흔들리는 나무를 나타내기 위해 가지를 곡선으로 그리지는 않았는지?), 산(마치 거꾸로 된 아이스크림콘처럼 그렸는지?), 그밖에 길이나 울타리, 새는?

아동기의 풍경화 다시 그려 보기

여기서 더 읽어 나가기 전에, 종이를 준비하고 여러분이 어린이처럼 그렸던 풍경을 다시 한 번 그려 보기를 바란다. 그리고 "유년 시절을 회상한 풍경화"라고 이름을 붙이자. 여러분은 아마 모든 영상을 놀라울 만큼 선명하게 기억하고 있을 것이다. 그 기억들은 그림을 그려 나가면서 더욱 또렷해진다.

풍경화를 그리는 동안은 무엇보다 즐거워야 한다. 아이들처럼 상징이 하나씩 그려질 때마다 만족스럽게 생각하라. 아이들도 자기가 그린 상징에는 만족해 하지 않는가? 그리고 모든 상징들이 그림 속에서 제자리를 잡고 있다고 생각하라. 혹시 빠진 것이 없나 염려하지도 말라. 될 수 있다면 자신의 그림이 완벽하다고 생각하라.

여기서 여러분 중에 누군가는 그림을 못 그리게 될 수도 있지만 걱정할 필요는 없다. 나중에는 결국 그리게 되고 말테니까. 만약 안 된다면 그 이유는 간단하다. 그 사람은 뭔가에 막혀 있는 것이다. 내가 지도한 어른들 가운데 10명 중에 1명은 유년기 그림을 그리지 못했다.

우리가 더 나아가기 전에 어른들이 그린 자신의 아동기의 그림인 그림 5-10, 그림 5-11을 보기로 하자. 첫째로, 이 풍경화들은 비슷해 보이지만 서로가 다른 개성을 지닌 이미지들을 볼 수 있다. 그리고 사각형 안에 사물이 어떻게 배치되고, 어떻게 균형을 유지하고 있는지 모든 구도를 주의 깊게 살펴보자. 모두가 너무 잘 맞아서 어느 것을 더하거나 빼서도 안 되는 전체 안에서 모두가 잘 맞아 있다.

이 그림들을 잘 본 다음엔 자신이 그린 그림을 살펴보기 바란다. 특히 구도를 주의 깊게 보자. 그리고 다시 생각해 보자. 과연 각 부분들을 어디에 배치해야 하는지 그리고 각 대상과 맞는 상징들을 썼는지? 그것들을 확신을 가지고 그렸는지? 모든 부분의 상징들은 그것 자체로 완벽하고 또 다른 상징들과도 어울린다고 생각하는지? 그림 속의 모든 것들이 각기 제자리를 잡고 완벽하게 되었을 때 여러분은 아이처럼 만족하게 될 것이다.

복잡해진 단계

자, 이제는 찰스 디킨스(Charles Dickens)의 《크리스마스 캐럴(A Christmas Carol)》에 나오는 유령들처럼 이번엔 조금 더 자라난 자신들의 과거를 살펴보자. 아마도 5~6학년이나 중학교 1학년 때쯤에 여러분이 그린 그림의 일부를 기억할 수 있을 것이다.

이 시기의 아이들은 그림을 세밀하게, 훨씬 더 사실적으로 그리려고 하는데 그들의 목표는 상을 타는 데에 있다. 구도에는 별로 신경 쓰지 않기 때문에 사물이 아무 데나 놓이기도 한다. 사물이 어디에 놓여 있는가 하는 관심이, 사물이 어떻게 보이는가 하는 관심으로 바뀌었다고 볼 수 있다(그림 5-13). 대체로 고학년 어린이들의 그림은 더욱 복잡한 양상을 띠게 되는데, 그러면서도 자신감은 어렸을 적 풍경화를 그릴 때보다는 좀 떨어진다.

그리고 이 시기의 아이들 그림에서는 문화적 차이에서 오는 것인지는 몰라도 성별에 의한 차이를 보인다. 남자아이들이 그리는 대상은 주로 경주용 자동차 같은 탈 것에서부터 폭격기, 잠수함, 탱크, 로켓 등이 등장하는 전투 장면이나 털보 해적, 바이킹 항해사, 인기 연예인,

그림 5-13. 기괴한 안구는 사춘기 소년들이 좋아하는 소재이다. 반면에 여자아이들은 신부와 같은 부드러운 그림을 그린다.

등산가나 심해탐사부 등 전설적인 인물이나 영웅들에 이르기까지 아주 다양하다. 또는 도안된 글자도 사용하며, 칼에 찔려 피가 흘러내리는 눈을 그리는 등 자신이 좋아하는 색다른 이미지들을 과감하게 그려낸다(그림 5-13).

한편 여자아이들은 주로 부드러운 것들을 그린다. 꽃병의 꽃, 폭포, 잔잔한 호수에 비친 산 그림자, 풀밭 위에 서 있거나 앉아 있는 예쁜 소녀 등이 소재로 택해진다. 긴 속눈썹에 멋있는 머리, 가느다란 다리와 잘록한 허리의 패션 모델을 그리기도 하는데, 대개 손은 뒤로 향하게 그린다. 손은 그리기가 "너무 어렵기" 때문이다.

그림 5-14에서 그림 5-17까지는 사춘기 아이들의 그림이다. 여기에는 여자아이와 남자아이의 만화도 포함되어 있다. 내가 알기로 이 또래 아이들에게 만화는 친근한 상징들을 보다 세련되게 나타낼 수 있고, 이 만화들은 다소 과장되거나 뭔가를 과시하려는 듯한데, 그렇게 그림으로써 "꼭 어린애 그림 같다."란 말을 듣지 않을 수 있기 때문이다.

사실주의적 단계

10~11세 정도가 되면 어린이들은 사실주의적 그림에 대단한 열정을 보인다. 만약 자신들의 그림이 "잘 그려지지 않았다."는 것은 똑같이

그림 5-14. 최근 여자아이들의 그림을 보면 더욱 현대적인 관점이 나타난다. 예를 들면 열 살 노바 존슨(Nova Johnson)이 그린 "늑대소녀"라는 이 그림이다. 노바는 이렇게 썼다. "나는 늑대소녀를 내 생각대로 만들어냈다. 당연히 늑대소녀는 늑대이면서 인간 소녀이다. 그들은 항상 내 상상 속에 있을 것이며, 나는 그들의 모습을 생각하는 것을 가장 좋아한다. 그래서 늑대소녀를 그리기로 했다."

그림 5-15. 당시 열 살이었던 나빈 몰로이(Naveen Molloy)의 복잡한 그림. 이것은 선생님들이 흔히 "빡빡"하며 비창의적이라고 한탄하는 사춘기 시절 그림의 한 예이다. 젊은 예술가들은 이 전자 기기의 그림과 같은 형상을 완벽하게 만들기 위해 노력한다. 자판과 마우스를 주목하라. 그러나 이 아이는 곧 절망적으로 불충분하다고 이 그림을 버릴 것이다.

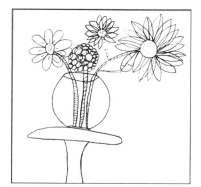

그림 5-16. 아홉 살 어린이의 복잡한 그림이다. 이 단계 어린이들의 그림에선 투명한 것을 주제로 택하는 것이 특징이다. 말하자면 물속에 비친 형상, 창문을 통해서 본 것, 투명한 항아리 등이 바로 그런 것들이다. 누군가 심리학적인 측면에서 그 의미를 찾아내 보려고 할지도 모르지만, 이 어린 미술가는 단순히 자기가 본 대상을 애써 정확하게 나타내려고 그 수단을 사용했을 뿐이다.

그림 5-17. 열 살 어린이의 복잡한 그림이다. 사춘기 중간쯤 되는 어린이들은 만화 형식을 가장 즐겨 쓴다. 미술교육자 린드스트롬은 그의 저서 《아동 미술》에서, 이 나이 아이들의 미술 수준은 항상 낮은 상태라고 지적했다.

보이지 않는다는 뜻으로 어린이들은 용기를 잃게 되고 마침내 선생님에게 도움을 청한다. 선생님은 "좀 더 자세히 들여다 봐."라고 말하지만, 이런 말은 어린이들에게 아무런 도움이 안 된다. 무엇을 자세히 봐야 하는지를 모르기 때문이다. 예로 들어 보자.

　10세 된 어린이가 네모난 육면체의 나무토막을 그리려고 한다. 그는 3차원의 나무토막을 "진짜같이" 그리려고 애쓴다. 그래서 눈에 보이는 두세 개의 면으로-정면에서 보면 그나마 한 면밖에는 보이지 않는다.-나무토막을 표현하려고 한다. 그러나 그렇게 해서는 정육면체의 나무토막을 그릴 수가 없다.

　이것을 그리려면 보이는 그대로, 이상한 각도의 모양을 그려야 한다. 망막에 비치는 대로 그려야 하는 것이다. 그 모양은 사각형이 될

그림 5-18. 정육면체를 사실적으로 그리는 것은 정육면체 같지 않은 모습을 그리는 것이다.

그림 5-19. "진짜로 보이는" 정육면체를 어린이들이 그리려다 실패한 그림

수 없다. 그러니까 사실상 어린이는 정육면체의 면이 사각형이라는 것을 알면서도 모르는 체 해야만 한다. 그리고 그 "우스꽝스럽기 마련"인 사각형을 그려야 한다. 정육면체의 각은 직각이 아닌 괴상망측한 각도로 그려야만 정육면체다운 정육면체가 된다(그림 5-18의 도형 참조). 달리 말하면 사각형의 정육면체를 그리기 위해서는 직각의 사각형이 아닌 모양들을 그려야만 한다는 말이다. 언어적 지식이나 개념적 지식과는 상반되는 이 비논리적인 역설을 받아들여야만 한다. (어쩌면 이 말은 "그림이란 진실을 얘기하는 거짓말"이라는 피카소의 유명한 1923년의 진술과 통한다.)

만약 실제의 정육면체에 대한 언어적 지식이 학생들의 순수 지각을 지배한다면, 사춘기 학생들에게 실망을 안겨 주는 "잘못된 그림"이 나올 수밖에 없다(그림 5-19). 정육면체가 사각형의 면과 직각으로 되어 있다는 사실을 아는 학생들은 대개 사각형의 모서리에서부터 정육면체를 그리기 시작한다. 그리고 정육면체가 평평한 면 위에 놓여 있다는 것을 알기 때문에 바닥을 직선으로 그린다. 그러나 그림이 차츰 진행되어 가면서 마침내 혼란을 겪게 된다.

입체파나 추상화에 익숙한 세련된 관람자는 어쩌면 그림 5-19 같은

"잘못된 그림"을 그림 5-18의 "정확한 그림"보다 더 흥미로워할 수도 있다. 어린 학생들은 잘못 그린 자신의 그림에 찬사를 보내는 사람이 있다는 것에 어리둥절하게 된다. 이런 경우, 학생들의 관심은 오로지 똑같이 보이는 것에 있기 때문에 이 그림은 학생에게는 실패이다. 그런데도 잘 그렸다고 칭찬하는 사람이 있다는 것은 "2+2=5"라고 했는데도 훌륭하고 창의적이라고 하는 격이니 학생들은 불합리하다고 생각할 수밖에 없다.

정육면체 그림같이 "잘못된 그림"을 그려 본 학생들은 "이제 더 이상은 못 그리겠다."고 말한다. 그러나 그릴 수 있다. 형태에서 보여 주듯 정확하게 정육면체를 그릴 수 있는데 문제는 이미 가지고 있는 지식-다른 맥락에서는 쓸모가 있겠지만- 바로 그들의 눈앞에 있는 그대로 보는 것을 방해하고 있기 때문이다.

이런 문제는 교사 자신이 직접 그림 그리는 과정을 학생들에게 보여 줌으로써 해결될 수도 있다. 이러한 시범교육은 시간을 절약하는 한 가지 방법인데 교사가 수업 시간에 학생들 앞에서 자신 있게 보여 줄 수 있을 만큼 사실적인 그림을 잘 그릴 수 있어야 한다. 그러나 대부분의 교사들은 아주 초보 수준이며, 지각 훈련이 되어 있지 않다. 많은 초중등학교 정도의 미술 교사들은 학생들이 사실적으로 그릴 수 있기를 바라지만 불행하게도 그들을 가르치기에는 자질이 부족하다는 사실을 깨달아야 한다.

많은 교사들은 학생들이 사실적인 그림에만 집착하지 말고 자유롭게 표현하기를 바란다. 그러나 교사들이 아무리 학생들의 사실주의에 대한 집착을 꺾으려 해도 학생들은 아무런 반응이 없다. 학생들은 계속 사실주의를 고집하거나 그렇지 않으면 그림을 포기하고 말 것이다. 그들은 자신의 그림이 자신이 본 것과 일치하기를 원하며, 그것을 어떻게 그리는지 알기를 원한다.

이 나이의 어린이들은 사실주의에 애착을 보이는데 그것은 사물을 어떻게 관찰하는지를 배우려고 애쓰기 때문이다. 그들은 결과가 고무적이면 작업에 많은 열정과 노력을 기울이려 한다. 아주 드물기는 하지만 불행 중 다행으로 우연히 사물을 다르게(R-모드) 볼 수 있는 비

"나는 가설이 아니라, 아무리 사소하더라도 구체적인 예를 가지고 시작하지 않으면 안 된다."

— 폴 클레(Paul Klee)

캐럴은 앨리스의 모험(Alice's adventures)에서 전환의 상태를 비유적으로 묘사했다.

"오, 키티, 거울의 집 안으로 뚫고 들어갈 수 있다면 얼마나 멋질까! 그 안에는 분명히 아름다운 것들이 많이 있을 거야! 우리가 그 안으로 들어갈 수 있다고 생각해 봐, 키티. 거울이 온통 얇은 천같이 부드럽다고 생각하면 되잖아. 거울아 거울아, 안개로 변해라! 그러면 들어가기가 더 쉬울 거야…"

— 루이스 캐럴(Lewis Carroll), 《거울을 뚫고 앨리스가 찾은 것(Through the Looking-Glass, and What Alice Found There)》, 1871

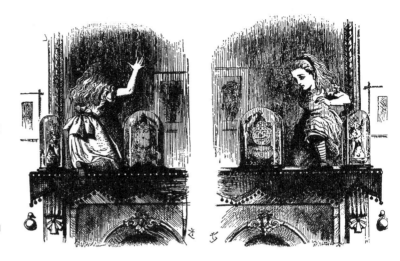

밀을 터득한 어린이도 있다. 내 생각에 나도 그중의 하나여서 약삭빨랐거나 우연히 터득할 기회를 얻은 것 같다. 그러나 대부분의 어린이들은 어떻게 인식 전환을 할 수 있는지를 배우고 싶어 한다.

아동기의 상징체계는 관찰력에 어떤 영향을 미치나

이제 우리는 문제점과 그 해결책에 점점 가까이 다가가고 있다. 첫째, 사람이 사물을 정확하게 보고 그리는 것을 방해하는 것은 무얼까?

왼쪽 두뇌는 이러한 구체적인 지각에 대해 참을성이 없다. "그건 정육면체란 말이야. 그 이상은 알 필요가 없어. 그것을 보느라고 신경 쓰지 않아도 돼. 왜냐고? 그건 단지 네모일 뿐이고 네모에 대한 상징은 이미 내가 가지고 있으니까. 그건 너를 위해 준비해 놓은 거야. 자, 여기 있으니 네가 원하면 세부적인 것들을 좀 더 보태도 좋지만 제발 보는 일로 나를 귀찮게 하지는 말아 줘."

그러면 상징들은 어디에서 오는가? 아동기의 그림그리기를 통해서 사람들은 상징체계를 계발해 나간다. 이러한 상징은 여러분의 두뇌 속에 기억되어 깊이 박혀 있고, 여러분이 아동기의 풍경화를 그릴 때 불러냈듯이 부르면 언제라도 나올 준비가 되어 있다. 상징들은 또한 여러분이 얼굴을 그릴 때에도 부르면 나올 준비가 되어 있다. 예를 들면

유능한 왼쪽 두뇌는 "아 그래, 눈? 여기 눈의 상징이 있군. 바로 네가 늘 사용하던 거야. 그리고 코? 그래, 여기 하던 방법이 있어."라고 할 것이다. 그럼 입은? 눈썹은? 각각을 위한 상징들이 다 있다. 물론 그 외에도 새나 풀, 비, 손, 나무를 위한 상징들이 많이 있다.

그렇다면 이것을 해결할 방법은 무얼까? 가장 효율적인 방법이 우리의 주요 전략인데, **왼쪽 두뇌가 제일 하기 어렵거나 할 수 없는 임무를 주는 것이다.** 여러분은 이미 꽃병/얼굴 그리기나 더욱 눈에 드러나는 거꾸로 된 *그림그리기*에서 경험하지 않았는가. 그리고 여러분은 이미 다른 선택의 인식의 방법인 오른쪽 두뇌 방식을 알기 시작했고 경험했다. 여러분은 이제 살짝 다른 상태에서 천천히 느긋해지면서 보다 더 명확하게 잘 볼 수 있기 시작했다. 시간이 지나가는 것도 느끼지 못한 상태였다. 사람들이 얘기하는 소리도 듣지 못했다. 여러분은 말하는 소리를 듣기는 했어도 무슨 말을 하는지는 알지 못했다. 만약 누군가가 여러분에게 직접 말을 걸었을 때 잠시 무슨 말을 하는지 생각을 더 들어야 했을 것이다. 뿐만 아니라 무엇을 하건 모든 것이 굉장히 흥미롭다. 여러분은 지금 하고 있는 일 "한 가지"에만 주의를 기울이고 집중한다. 여러분은 아주 의욕적이지만 침착하고, 긴장 상태이지만 초조하지는 않다. 여러분은 앞에 주어진 일에 할 수 있다는 자신감이 있다. 여러분의 생각은 언어가 아니고, 여러분이 그리고 있는 대상을 마음으로 "잠가 버린" 것이다.

R-모드 상태를 벗어나면서 여러분은 피곤하지 않고 오히려 상쾌해진다. 우리의 과제는 이제 더 명확하게 의식적으로 오른쪽 두뇌의 탁월한 능력으로 보고 그릴 수 있도록 하는 일이다.

그림 5-20. 〈산토끼(Hare)〉, 1502,
종이에 수채화, 알브레히트 뒤러
(Albrecht Dürer, 1471-1528), Graphische
Sammlung Albertina, Vienna, Austria/
The Bridgeman Art Library

유년기 이후에는 말을 통해 사물을 보도록
배웠다.: 우리는 사물에 이름을 붙이면서
그것에 대한 사실을 알게 된다. 지배적인
왼쪽 두뇌의 언어 체계는 인지하는 사물에
대해 너무 많은 정보를 원하지 않으며,
알고 분류할 만큼의 정보만을 원한다.

일상생활에서 우리는 우리에게 들어오는
지각 중 많은 부분을 걸러낸다. 이 과정은
우리의 사고에 초점을 맞출 수 있게 하며
대부분의 경우에 유용하게 쓰였다.
그러나 **그리기**에서 필요로 하는 것은 어떤
사물을 오랫동안 보는 것이며, 많은 세목을
감지하고 그들이 어떻게 잘 조합되어
전체를 구성하는지를 아는 것이며,
가급적 많은 정보-이상적으로는
알브레히트 뒤러가 그의 〈산토끼〉
그림에서 했던 것처럼 **모든 정보**-를
기록하는 것이다.

1502

CHAPTER 6

경계의 지각

〈통통한 중개상(A Portly Courtier)〉,
미르 무사비르(Mir Musavvir), 1530년경,
종이에 잉크와 갈대 펜(13.5×10.4cm),
하버드 미술관(Harvard Art Museums),
© President and Fellows of Harvard College

유연한 선의 "농담"과 형태의 경계를 흐르듯
진하고 흐려지는 선의 움직임을 표현한
최고의 예이다.

그림 6-1. 그림 맞추기 퍼즐은 형태와 공간의 경계를 공유한다.

우리의 주요 전략이었던 꽃병/얼굴 그림이나 거꾸로 된 그림으로 지배적인 왼쪽 두뇌의 언어적 반구를 "제쳐 두고" 시각적이고, 지각적인 오른쪽 두뇌의 R-모드를 앞세우도록 시범을 보여 주었다.

여러분의 두뇌에 왼쪽 두뇌가 할 수 없거나 싫어하는 임무를 주었다.

이제 우리는 또 다른 방법으로 더 강력하게 의식 상태에서의 전환을 시도할 것이다.

그림의 다섯 가지 지각 기술의 빠른 검토

이번 장에서는 그림의 기본 요소 중 하나인 경계를 지각하는 작업을 할 것이다. 그밖에 네 가지가 더 있는데, 이 네 가지를 합친 다섯 가지의 기본 요소는 세계 공통의 그림의 기본 요소이다.

1. 경계의 지각(경계를 "나누는" 윤곽선 소묘)
2. 공간의 지각(그림에서는 **여백**)
3. 관계의 지각(원근법과 비례)
4. 빛과 그림자의 지각("명암"으로 알려져 있다)
5. 총체적 지각(형태와 "실재적" 사물)

대부분의 사람들이 이 다섯 가지 기본 요소를 스스로 배우기는 어렵기 때문에 여기에서 경험하는 직접적인 지도가 필요하다.

첫 번째 기술: 경계의 지각

그림에서 경계란, 일반적인 정의의 경계나 윤곽과는 다른 아주 특별한 뜻을 가진다. 그림에서 경계는 두 가지가 같이 있으면서 서로의 경계를 나누는 선을 이루는 것으로, **윤곽선**이라고 한다. 이 윤곽선은 두 개가 항상 동시에 경계를 나누고 있다. 즉 이것이 가장자리의 나눔이다. 꽃병/얼굴 그림의 연습이 바로 이 개념이다. 여러분이 그린 선은 옆얼굴인 동시에 꽃병의 경계선이다. 스트라빈스키 소묘의 거꾸로 된 그림에서 예를 들자면 셔츠의 가장자리와 넥타이, 조끼, 재킷은 모두 서로

경계의 예술 개념은 가끔 문학에서 나타난다. 헝가리 소설가 산도르 마라이는 이렇게 썼다.:
"그것은 마치 무엇인가 경계선을 다 휩쓸어간 것 같았다. 모든 일이 아무 틀도 없이, 경계도 없이 그냥 일어났다. 훨씬 후인 지금도 나는 내가 어디 있는지, 내 삶에서 일이 어디서 시작됐는지 또는 끝났는지 아직 모른다."

— 산도르 마라이(Sándor Márai),
《어느 결혼의 초상(Portraits of a Marriage)》,
조지 스지르테스(George Szirtes) 역, 2011

경계를 나누고 있다. 89쪽을 다시 펼쳐서 확인해 보기 바란다.

그림 6-1의 어린이들의 퍼즐 맞추기에서도 중요한 이 개념을 보여 준다. 보트는 물과 경계를 이루고 있다. 돛은 하늘과 물과 경계를 나눈다. 달리 말하면, 바로 보트가 멈추는 지점에서 돛이 시작되어 경계를 공유한다. 여러분이 하나를 그리면 다른 하나도 그려진다. 퍼즐의 바깥쪽 가장자리는 판형의 틀로 구도의 한계선(놀라울 만큼 미술 작업에서는 중요하다)을 뜻하며, 하늘의 모양과 땅의 모양, 물의 모양과 경계를 나눈다. 여러분에게 이번 제6장의 연습은 특히 두 번째 기본 요소인 여백을 보는 기술에 대한 개념(제7장)에 유익함을 알게 될 것이다.

니콜레이디즈의 윤곽 소묘

윤곽 소묘는 존경받는 미술 교사 키몬 니콜레이디즈가 1941년에 쓴 《자연스럽게 그림 그리는 법》에서 소개된 이래 미술 교사들에게 지금까지 널리 애용되고 있다. 윤곽이라는 용어는 "가장자리"라는 뜻인데, 니콜레이디즈는 학생들에게 그림을 그린 형태를 지금 만지고 있다고 상상하라고 했다. 이렇게 하면 시각과 촉각을 더욱 활성화시킨다고 했다. 이런 주장은 어쩌면 학생들이 초점을 두고 그렸던 특정의 경계들과 그들의 상징적 그림으로부터 멀어지게 함으로써 학생들이 보고, 그리는 일에 큰 도움이 된다. 놀랍게도 니콜레이디즈는 학생들에게 대부분의 시간을 그림을 그리는 시간보다 그리려는 대상을 바라보라고 했다.

나는 니콜레이디즈의 여러 윤곽 소묘를 과감하게 시도했다. 나는 이것을 "순수 윤곽 소묘"라고 부르는데, 아마도 왼쪽 두뇌는 이 방법을 좋아하지 않을 것이다. 여러분은 연습할 때 아주 천천히 그리면서 **절대로 그림을** 돌아보지 말아야 한다. 지각하기엔 너무 세밀하고 너무 느려서 왼쪽 두뇌의 언어로는 아주 지루하고 쓸데없는 일이기 때문에 L-모드는 바로 포기해 버려 R-모드가 차지하게 된다. 바로 순수 윤곽 소묘는 왼쪽 두뇌가 임무를 거부하게 되고, 이것이 우리가 바라는 바였다.

키몬 니콜레이디즈가 그린 〈모자를 쓴 여인(Woman in a Hat)〉, 작가 소장

"그저 눈으로 본다는 것만으로는 부족하다. 가능한 한 모든 감각, 그 중에서도 특히 촉감을 통해 여러분이 그리고자 하는 대상을 더욱 신선하고 새롭고 정확하게, 몸으로 직접 접촉해 보는 것이 필요하다."

― 키몬 니콜레이디즈(Kimon Nicolaides), 《자연스럽게 그림 그리는 법(The Natural Way to Draw)》, 1941

순수 윤곽 소묘 연습의 역설

순수 윤곽 소묘는 아직도 확신이 없는 그림그리기 방법을 배우는 데에 중요한 비결이 되는 연습이다. 그런데 역설적이게도 이 순수 윤곽 소묘는 학생들의 평가 기준으로 "좋은 그림"은 아니지만 특히 잘 못 그리던 학생들이 나중에 좋은 그림을 그리는 데 유용한 최선의 연습이다. 5일간의 강습 때 학생들이 너무 싫어하는 이 연습을 건너뛰기로 한 적이 있었다. 그러나 실험 결과 학생들에게서 전만큼 만족스럽거나 빠른 진전이 없다는 것을 발견할 수 있었다. 어떤 면에서 이런 과감한 연습이 우리에게 아주 심각하다는 것을 왼쪽 두뇌도 이해한 것 같다. 더 중요한 것은 이 연습이 어린 시절의 경이로운 느낌을 되살려 주고 평범한 것에서 발견되는 아름다움을 느끼게 해 준다는 점이다.

순수 윤곽 소묘를 사용해 다르게 보기

강습에서 나는 순수 윤곽 소묘를 어떤 식으로 그리는지, L-모드의 기능을 계속 말하면서 시범으로 보여 주었다. 보통 처음 시작은 괜찮았지만 몇 분쯤 뒤엔 중간에 말끝이 흐려지고 말을 잃어버렸다. 이때 학생들은 이미 알게 되었다.

　다음 시범에서, 124~125쪽에 있는 학생들이 그린 순수 윤곽 소묘의 예를 보여 주겠다. 보다시피 학생들은 손 전체를 묘사하지 않고 단지 손바닥의 복잡한 주름과 구김살만 그렸다.

준비물:
+ 여러 장의 종이를 겹쳐 화판 위에 테이프로 고정시킨다.
+ 잘 깎은 #2 필기 연필
+ 자명종이나 주방용 타이머
+ 방해받지 않을 30분 정도의 시간

작업 내용:

(그림을 시작하기 전에 다음의 지시 사항을 먼저 읽기 바란다.)

1. 여러분이 오른손잡이라면 왼손의, 왼손잡이라면 오른손의
 손바닥을 본다. 손바닥을 조금 오므려서 주름을 만든다. 이
 주름을 전부 여러분이 그릴 것이다. 나는 여러분이 "농담하시는
 거겠죠?"라거나 "아, 안돼요!"라고 말하는 게 들리는 것 같다.

2. 시간을 5분에 맞추자. 그러면 L-모드의 기능이 시간을 잴 필요가
 없을 것이다.

3. 편안한 자세로 앉아 연필을 쥐고 종이 위에 그릴 준비를 한다.

4. 이제 고개를 돌려 자신의 손바닥을 응시한다. (그림 6-2, 그리는
 자세 참조.) 손은 5분 동안 고정된 자세를 유지해야 하기 때문에
 움직이지 않도록 의자 등받이나 무릎 위에 두자. 기억할 것은
 일단 그림을 시작한 다음엔 정해진 시간 동안 절대로 그림을
 돌아봐서는 안 된다는 점이다.

5. 손바닥을 가까이 대고 주름 하나를 응시하자. 이제 연필을
 종이에 대고 윤곽을 그리기 시작한다. 연필은 윤곽의 방향에
 따라 아주 천천히 한번에 1mm 정도씩 주름을 따라가면서
 여러분이 인지한 내용을 기록한다. 만약 윤곽의 방향이 바뀌면
 연필도 그렇게 한다. 만약 윤곽이 다른 윤곽과 교차하면 눈으로
 천천히 새로운 정보를 따라 움직이며 여러분이 인지한 내용을
 동시에 기록해 나간다. 중요한 것은 연필은 오직 자신이 보고 있는
 것만을 그려야 하며 더 그리거나 덜 그려서도 안 된다는 것이다.
 마치 실제 인식된 것에만 반응하는 지진계처럼 작동해야 한다.

 고개를 돌려 그림을 보고 싶은 유혹이 아주 강하겠지만 참아야
 한다. 절대로 그렇게 해서는 안 되고 눈은 오직 자신의 손에만
 집중하도록 하자.

 연필의 움직임을 손의 움직임과 일치시키자. 양쪽 중 하나가
 빨라지기 시작하겠지만 그렇게 되지 않도록 하자. 여러분은
 윤곽의 각 지점에서 여러분이 본 것을 그때그때 모두 기록해
 두어야 한다. 그림을 멈추지 말고 천천히 동일한 속도로 그린다.

그림 6-2. 이것은 순수 윤곽 소묘를 위한
자세이다. 그림을 그리는 중에 종이가
움직여 주의가 산만해지지 않도록 소묘를
시작하기 전에 종이를 제도판에 테이프로
고정시킨다.

순수 윤곽 소묘는 확실하게 전환하는 데
유효해서 많은 화가들이 주기적으로
최소한 잠시라도 이런 방식으로 그림을
그리기 시작한다. 이것은 R-모드로
전환하기 위한 과정을 시작하기 위한
것이다.

여러분이 최초의 순수 윤곽 소묘에서 R-모드로 돌아가지 못했다면 인내심을 가져 보자. 이런 경우 여러분은 매우 견고한 언어 체계를 갖고 있는 것이다.

이때는 다시 한 번 시도해 보도록 권한다. 여러분은 구겨진 종이 조각이나 꽃, 눈길을 끄는 어떤 복잡한 물건을 이용해도 된다. 학생들은 때로 자신들의 강력한 언어 체계를 극복하기 위해서 두세 차례 시도를 해야 하는 경우가 있다.

처음에는 이것이 쉽지 않아서 불편하게 느낄 수 있다. 갑자기 두통을 호소하거나 돌연한 공포를 느꼈다고 말한 학생들도 있다. 그러나 이런 상태는 곧 지나간다.

6. 여러분의 시계가 5분을 알리기 전까지는 자신의 그림이 어떻게 보이는지 돌아보지 말아야 한다.

7. 가장 중요한 것은 타이머가 울릴 때까지 계속 그림을 그려야 한다는 것이다.

8. 만약 여러분이 언어 체계로부터의 고통스러운 거부감(즉 "내가 지금 뭐하고 있는 거지? 이건 정말 어리석은 일이야. 내가 하고 있는 일을 볼 수가 없으니 좋은 그림을 그릴 수 없을 거야." 등등)을 경험하게 되더라도 계속 그림을 그리도록 최대한 노력해 보자. 왼쪽 반구의 이러한 반발은 서서히 사라질 것이며 마음이 평온해질 것이다. 여러분은 보고 있는 것의 복잡성에 매료되고 점점 더 그 복잡성에 깊이 빠져들 것이다. 이런 일을 그대로 일어나게 두자. 두려워하거나 불편해 할 것은 하나도 없다. 여러분의 그림은 자신의 깊은 지각의 아름다운 기록이 될 것이다. 그림이 손바닥 주름의 모양대로 그려졌는지는 관심사가 아니다. 우리는 여러분이 손바닥에서 지각한 상태의 기록만을 바랄 뿐이다.

9. 이제 곧 정신의 수다는 사라질 것이다. 여러분이 보고 있는 손바닥에서 윤곽선의 복잡한 아름다움에 깊은 흥미를 갖게 되고, 복잡한 지각의 아름다움을 깊이 느끼게 될 것이다. 이런 변화가 일어나면 여러분은 이미 시각적 모드로 전환된 것이며, 비로소 "진정한 그림그리기"를 하게 된 것이다.

10. 타이머가 울리면 그때 자신의 그림을 돌아보기 바란다.

완성한 뒤

여러분의 그림은 엉켜 있는 연필 자국이 전부이다. 얼핏 보면 "도대체 이게 뭐야!"라고 말할 것이다. 그러나 좀 더 가까이서 보면 이상하게도

이 자국들이 아름답게 보일 것이다. 물론 이것은 손과 닮지 않았고, 단지 그 손의 세밀한 부분들이며, 또한 그 부분들의 세부이다. 여러분은 자신의 손바닥 안에 있는 주름을 빨리 추상적으로 상징적으로 그린 것이 아니다. 이들은 매우 정확하고 괴로울 만큼 복잡하며, 얽혀 있고, 설명적이며 이것이 우리가 이 시점에서 원하는 바로 그 특정한 흔적이다. 이 그림이야말로 바로 의식 상태에서의 R-모드의 시각적 기록이다. 나의 재치 있는 친구인 작가 주디 마크스(Judi Marks)는 윤곽 소묘를 처음 보면서 이렇게 말했다. "누구도 왼쪽 모드로 있는 한 아무도 이렇게는 못 그릴 걸!"

순수 윤곽 소묘의 엄청난 효과에 대한 해명

순수 윤곽 소묘는 어쩌면 양쪽 모드 모두에게 다르게 작업하도록 강요하는 일종의 가벼운 "충격 요법"일 수 있다. 그러고 보니 두뇌의 방식 중 R-모드가 말없이 전체적으로 서로가 어떻게 맞아떨어지는지를 설정하는 동안 우리가 습관적으로 사용하는 L-모드는 빠르게 이름 짓고, 분류하고, 탐색한다. 이러한 "분업"은 일상생활에서도 훌륭하게 해내고 있다.

　내 생각에, 순수 윤곽 소묘는 아마도 전에 내가 얘기했듯이 단순하고 지루한 작업을 통해 L-모드를 제쳐버린다. ("내가 이미 주름이라고 이름 붙였다고 말했잖아. 이들은 거의 모두 같아. 왜 이런 것들을 보는 걸로 괴로워해야 하지?") 일단 L-모드가 빠져 버리고 나면 R-모드는 각 주름들을 지각하는 게 가능할 것 같다. 그러면 주름의 각 세부 사항은 작은 것으로 이루어진 전체가 되고, 확장되고 있는 복잡성에 더 깊이 들어가게 된다. 내가 알기로 분열도형(fractal) 현상은 간결하다. 그 안의 전체적 형상은 더 작고 세밀한 형상으로 이루어져 있으며, 그것들은 다시 더 작고 세밀한 전체 형상으로 구성된다고 믿는다.

　어떠한 이유든 나는 순수 윤곽 소묘가 여러분의 지각 능력을 영구히 변화시킬 거라고 말할 수 있다. 여기서 더 나아가 여러분은 화가가 보는 방법으로 보기 시작할 것이고, 여러분의 보고 그리는 기술은 급속

동굴 벽에 있는 이런 이상한 표식은 구석기시대 인류가 그린 것이다. 그 강도를 볼 때 이 표식은 순수 윤곽 소묘를 닮은 것으로 보인다.

— 장 클로트(J. Clottes)와 루이스 윌리엄스 (D. Lewis Williams), 《선사시대의 주술사 (Shamans of Prehistory)》, (New York: Harry N. Abrams, Inc.), 1996

히 향상될 것이다. 여러분이 순수 윤곽 소묘로 그린 손을 다시 한 번 보고, 여러분이 R-모드로 만든 결과의 수준을 감상해 보자. 또한 이것은 상징적인 L-모드의 신속하고 유창한 틀에 박힌 결과가 아니다. 이 흔적들이야 말로 진실한 지각의 기록이다.

바뀐 상태의 기록

다시 한 번 그림 6-3의 몇 가지 순수 윤곽 소묘의 예를 살펴보자. 얼마나 놀랍고 기이한 자국들인가! 그것은 값진 흔적이고 우리가 주목해야 할 특질이다. 이 살아 있는 상형문자들은 바로 지각의 기록들로 풍부하고, 깊고, 직감적인 사물 그 자체의 응답이며, 그곳에 존재하는 사물 그 자체로 지각된 기술이며 자국이다. 눈 먼 채 수영하던 사람이 보게 된 것이다! 그리고 보면서 그림을 그렸다. 손을 닮지 않은 것은 어차피 손의 종합적인 배열일 뿐, 이미 알고 있던 사실이니 걱정할 필요는 없다. 우리는 다음 연습에서 손 전체의 모양을 "변형 윤곽 소묘"로 참여할 것이다.

경험을 바탕으로 한두 장 이상의 순수 윤곽 소묘를 더 그려 보기 바란다. 어떤 복잡한 것이라도 상관없다. 깃털이나 꽃의 수술, 칫솔의 짧은 솔이나 스펀지 조각의 단면, 한 알갱이의 팝콘 같은 복잡한 것도 가

그림 6-3. 순수 윤곽 소묘의 예

능하다. 일단 한번 R-모드로 바뀌고 나면 아주 일상적인 보통의 것들도 지나칠 정도로 흥미롭고 아름답게 보일 것이다. 여러분이 어렸을 때 작은 벌레나 민들레 같은 것에 경탄하며 세심하게 살펴봤던 것을 기억하는가?

변형 윤곽 소묘로 그린 손

다음 연습에서는 혼자서 사실적인 그림을 그리도록 보조 재료(플라스틱 그림판과 뷰파인더)를 써서 자신의 힘으로 "진정한" 첫 번째 3차원의 세계를 묘사할 것이다.

첫 단계: 그림판에 직접 그리기

준비물:

 + 투명한 플라스틱 그림판

 + 펠트촉 마커

 + 뷰파인더와 클립

 + 잘 깎은 #2 필기 연필

 + 지우개로 사용할 약간 젖은 휴지

그림 6-4. 단축법으로 본 자신의 손

그림 6-5. 플라스틱 그림판 위에 판형의 한계선을 그린다.

그림 6-6. 그림판에 손의 윤곽선을 그린다.

시작하기 전에 모든 지시 사항을 읽기 바란다. 나중에 그림판에 대해 충분히 더 설명하겠지만 우선 간단히 사용할 것이다. 지시 사항대로 따르면 된다. 이 지시 사항은 길고 따분하게 느껴지겠지만 그러나 이것은 자연스러운 말로 설명된다. 내가 만약 보여 줄 수 있다면 말이 필요 없을 것이다. 내가 일러 주는 대로 하나하나씩 하면 어려운 일이 아니다.

작업 내용:

1. 여러분 앞의 책상 위에 오른손잡이일 경우엔 왼손을, 왼손잡이일 경우는 오른손을 올려놓는다. 이때 손가락은 위로 구부려 자신의 얼굴을 향하게 한다. (가능한 모양을 취하기 위해 그림 6-4 참조.) 이것은 여러분의 손을 단축법으로 보는 것이다. 이제 여러분이 손바닥만이 아닌 손 전체의 단축법 형태를 그린다고 상상해 보자.

2. 만약 여러분이 대부분의 학생들과 같은 초보자라면 이런 3차원의 그림을 그렇게 간단히 그리는 법을 알 수 없을 것이다. 공간에서 여러분을 향해 움직이는 부분을 가지고 있는 이러한 3차원 형상을 그리는 것은 무척 어려울 것이다. 그러나 뷰파인더와 그림판이 여러분의 문제를 해결해 줄 것이다. 뷰파인더는 여러분을 향해 있는 손가락의 위치를 잘 조정해서 가장 편안하게 잘 맞는 크기로 결정해야 한다. 남자는 조금 더 큰 뷰파인더를, 여자는 조금 작은 뷰파인더를 필요로 할 것이다. 둘 중 하나를 고른다.

3. 고른 뷰파인더를 투명한 그림판에 고정시킨다.

4. 펠트촉 마커로 그림판 위에 "판형"의 한계선을 그린다. 뷰파인더의 뚫린 면 안쪽 가장자리에 선을 긋는다. 판형의 선은 마치 창틀과 같은 모양의 외곽선이 될 것이다. (그림 6-5 참조.)

5. 이제 여러분의 손을 원래와 같은 위치에 두고 뷰파인더와 그림판을 손가락 끝에 균형을 맞춘다. 그림판과 균형이 잘 맞을 때까지 조금씩 움직인다.

6. 펠트촉 마커의 뚜껑을 벗기고 플라스틱 그림판 아래에 있는 손을 바라보면서 **한쪽 눈을 감는다.** (다음 부분에서 왜 필요한가를 설명하겠다.)

7. 그림을 시작할 지점을 정한다. 어떤 곳이라도 좋다. 펠트촉 마커로 여러분이 본 그대로 플라스틱 그림판 위에 그리기 시작한다. 어느 지점도 예측하지 말고, 이름을 붙이지도 말자. 왜 그 지점이 그러한지 궁금해 할 필요가 없다. 여러분이 할 일은 이전의 연습과 마찬가지로 본 것을 정확하게 그리고, 펠트촉 마커로 할 수 있는 한 정확하게 여러분이 본 것을 그리는 것이다. 하지만 펠트촉 마커로 그리는 것은 연필처럼 정확하지는 않다.

8. 머리를 고정시킨 채 한 눈을 반드시 감고 있어야 한다. 형태의 주위를 보려고 머리를 움직이지 말고 같은 위치를 고수해야 한다. 이 부분에 대해서도 다음에 설명하겠다.

9. 집게손가락으로 젖은 휴지를 이용해서 고치고 싶은 부분을 문질러 고친다. 더 정확하게 다시 수정하는 것은 매우 쉽다.

완성한 뒤

투명 플라스틱 그림판을 종이 위에 올려놓으면 여러분이 그린 것을 확실하게 볼 수 있다. 나는 여러분이 놀랄 거라고 장담할 수 있다. 상대적으로 적은 노력으로 여러분은 그림에서 아주 어려운 과제 중 하나를 마쳤는데, 이것은 사람의 손을 단축법으로 그리는 것이었다. 위대한 화가들 역시 사람의 손을 그리는 연습을 반복했다(그림 6-7, 빈센트 반 고흐의 예 참조).

그림 6-7. 빈센트 반 고흐, 〈씨 뿌리는 두 사람 스케치(Sketches with Two Sowers)〉, 생 레미(St. Remy), 1890, 빈센트 반 고흐 미술관 제공, 암스테르담(빈센트 반 고흐 재단)

그런데 여러분은 이것을 어떻게 그토록 쉽게 완성했을까? 답은 여러분이 숙련된 화가들이 한 일을 그대로 했기 때문이다. 즉 여러분은 그림판(이 사례에서 실제의 플라스틱 그림판을 사용했다.) 위에 여러분이 본 것을 "복사"한 것이다. (다음 장에서는 화가들의 **상상** 그림판을 충분히 설명할 것이다. 학생들은 실제 그림판을 사용해 본 다음에 설명을 듣고 더 잘 이해했다.)

앞으로의 연습을 위해 나는 여러분이 젖은 휴지로 그림판에 펠트촉

《예술 보따리, 주요 정의/주요 스타일(The Art Pack, Key Definitions/Key Styles, 1992)》에 나오는 "그림판"의 훌륭한 정의: "그림판: 가끔 그림의 물리적 표면을 지칭하는 것으로 잘못 사용되고 있지만, 그림판은 사실 가상적인 유리의 평면처럼 상상의 개념이다… 알베르티(Alberti, 이탈리아의 르네상스 예술가)는 그림판을 보는 사람과 그림 자체를 분리하는 '창'이라고 했다…"

16. 사실주의는 대체로 자연주의적 표현에 대한 찬사로 19세기의 미술 운동에 속한다. 나는 이것을 어린이 미술과 그 어떤 지도를 받든지 향상될 수 있는 성인들에게 예술적 훈련을 시키는 유효한 기본 단계로 사용할 것이다. 한 사람의 지각을 그리는 방법을 배우는 것은 아직까지 모든 시각예술과 또한 추상적인 현대미술이나, 비구상 또는 현재의 미술 조류에 비추어 개념 미술 작가들의 유용성의 논쟁 속에서도 기초로 인정한다. 앞에서도 말했듯이, 나의 견해는 이 지식이 절대로 해롭지 않다는 것이다.

마커로 그린 그림을 깨끗이 지우고 매번 다른 위치에서 여러분의 손을 그려 보기를 바란다. 윤곽선이 아주 뚜렷한 그림을 그리려면 복잡할수록 더욱 좋다. 이상한 일이지만 단순한 손이 그리기가 더 어렵고 복잡한 위치일수록 더 쉽다. 따라서 손가락을 꼬고, 휘고, 엇갈려 보고, 또 꽉 움켜쥐는 등 여러 가지로 해 보자. 단축법을 약간 가미하는 것도 좋다. 이런 연습을 많이 할수록 발전이 빠를 것이다. 다음 번 연습을 위해 맨 마지막 그림이나 제일 잘 된 그림은 남겨두도록 하자.

여기서 잠깐 멈추고 이해를 돕기 위해 모든 의문에 대한 답을 보자: 그림판과 실제의 그림과는 어떤 연관이 있는가?

짧게 빠른 해답을 되풀이하자면 **실제의 그림은 그림판 위에 여러분 자신이 본 것을 복사"** 한 것이다. 자신의 양안이 아닌, 한 쪽 눈을 감고서 방금 그린 그림은 여러분 손이 그림판 위에서 "평평해진" 모양을 그대로 "복사"한 것이다.

그런데 여기 의문에 대한 더 완벽한 답이 있다. 여러분의 그림은 2차원의 평면(대체로 종이)에 실제 3차원의 사물, 정물, 풍경, 초상을 재생시킨 것이다.[16] 믿을 수 없을 만큼, 선사시대 동굴화의 예술가들은 깊은 동굴 속 벽에 그들에게 기억된 동물들의 사실적인 이미지를 그렸다. 그러나 그리스나 로마시대까지는 이러한 3차원 형태의 사실적인 그림이 활기를 띄지 못했다. 이러한 기술은 15세기 초 이탈리아의 르네상스시대까지는 어둠의 시대로 예술가들이 그들이 지각한 것을 정확하게 표현하는 기술이 길을 잃었다.

그러자 르네상스 초기의 미술가 필리포 브루넬레스키(Filippo Brunelle-schi)가 직선원근법으로 초상화를 그렸고, 레온 바티스타 알베르티(Leon Battista Alberti)는 창문 너머로 자기가 본 풍경을 창문 유리판에 직접 그림으로써 원근법을 발견하게 되었다. 1435년에 알베르티가 쓴 책과 그림과 그 뒤에 레오나르도 다빈치의 같은 주제의 책에서 영감을 받아 16세기 독일의 미술가 알브레히트 뒤러가 그림판 개념을 발전시켰고, 실제로 그림판 장치를 고안해 만들었다. (131쪽, 그림 6-11 참

조.) 뒤러의 글은 19세기 네덜란드 화가 빈센트 반 고흐에게 영감을 주었고, 반 고흐는 자신이 "원근법 장치"라고 이름 붙인 장치를 힘들게 독학으로 그림을 그리며 직접 만들었다. (131쪽, 그림 6-12 참조.) 나중에 고흐는 가상의 그림판 그림에 숙달한 후에 이 장치를 해체해 버렸다. 여러분도 그렇게 될 것이다. 반 고흐의 그림판 장치는 무려 13.6kg이나 나가는 것이었다. 나는 그가 이것을 사용하기 위해 힘들게 부품들과 그림 재료들과 꾸러미를 들고 먼 길을 따라 바닷가로 가서 짐을 풀고, 장치를 조립해 세우고, 또다시 같은 일을 반복하고서 밤중에 돌아와야 했던 것을 마음의 눈으로 그려 볼 수 있다. 이것은 우리에게 반 고흐가 얼마나 굳은 의지를 가지고 그림의 성취를 위해 공을 들였는지를 성찰하게 한다.

또 다른 유명한 미술가로, 누구의 도움도 받지 않았던 16세기 네덜란드 화가 한스 홀바인 역시 실제의 그림판을 사용했다. 미술사가들은 최근에 그가 영국 헨리 8세의 궁정에서 살 때 과도하게 많은 초상화를 그리는 동안 유리판을 사용했음을 밝혀냈다(그림 6-8 참조). 미술사가들은 미술사에서 위대한 데생 화가 중 한 사람으로 꼽던 그가 이렇게 함으로써 시간을 절약했다고 추측하는데, 유리 위의 그림을 종이 위에 빨리 옮겨 그리고 나서 그는 다음 초상화를 그렸다.

마음속에 상상의 그림판 만들기

반 고흐나 홀바인처럼 우리는 실제의 그림판을 사용했지만, 일단 여러분이 그 과정을 배웠기 때문에 이제는 **마음속의 판**을 만들기 위해 실재의 판은 버려야 한다. 이 상상의 또는 "마음의" 그림판의 개념은 추상적이고 설명하기 어려운 점이 있다. 그러나 이 개념은 그림을 배우는 데 가장 중요한 개념이기 때문에 나를 따라야 한다.

여러분의 "마음의 눈"으로 이것을 보자. **상상**으로 투명한 그림판이 마치 틀이 있는 창문의 유리처럼 항상 자신의 두 눈앞에 평행하게, 그리고 얼굴 앞에 걸려 있다고 상상을 하자. 만약 화가가 돌아서면 그림판도 따라 돌게 된다. "그림판 위"에 화가가 보는 것이 실제로 바로 뒤

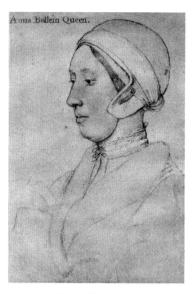

그림 6-8. 〈영국 헨리 8세의 부인, 왕비 앤 볼린(Queen Anne Boleyn, 1507-1536)〉. 1533년경. 한스 홀바인(Hans Holbein)의 그림

존 엘섬(John Elsum)은 그의 1704년도 저서인 《이탈리아 양식 이후의 회화 (The Art of Painting After the Italian Manner)》에서 '간편한 도구(초기의 그림판)'를 만드는 방법을 알려 주었다. "30cm 정도의 정사각형 나무틀 위에 작은 격자를 만들어 가로질러서 최소한 12개의 완전한 정사각형을 만든 다음, 이것을 여러분의 눈과 물체 사이에 놓는다. 이 격자로 여러분의 그림판 위에 물체의 진짜 위치를 가상한다. 이렇게 하면 실수하지 않는다. 작업이 단축될수록 정사각형이 작아질 것이다."

— 《예술가의 명언 모음집(A Miscellany of Artists' Wisdom)》, 다이아나 크레이그 (Diana Craig) 편집, 필라델피아 러닝(Running) 출판사, 1993

그림 6-9. 그림판은 상상 속의
수직면으로 창문과 같이 그것을 통해
여러분이 사물을 바라보는 것이다.
이런 방법으로 여러분은 세상의
3차원적 모습을 여러분의 도화지에
2차원으로 그리는 것이다.

그림 6-10. 수십 점의 그림판과 인식
도구들이 미국 특허청에 등록되어 있다.
여기에 두 가지 예가 있다.

사진술이 그림으로부터 나왔다는
사실을 깨달으면 그림판을 이해하는 데
도움이 될 것이다.

사진술이 발명되기 전 오랫동안 거의
모든 화가들이 그림판의 개념을
이해하고 활용했다. 화가가 그림으로
그리려면 몇 시간, 며칠, 몇 주일이 걸릴
수 있는 상을 사진이 일순간에 카메라의
유리판에 포착하는 것을 본 화가들의
흥분(그리고 아마도 실망)을 여러분은
상상할 수 있을 것이다.

19세기 중반 사진술이 보편화되고 사실
묘사를 위해 화가가 필요 없어지자,
그들은 인상주의에서 순간순간 변하는
빛의 특성을 포착하는 것과 같은 지각의
다른 측면을 탐색하기 시작했다. 점차
그림판의 개념은 사라져 갔다.

"사랑하는 테오에게, 지난번 편지에서 내가 언급했던 인식 틀의 작은 스케치를 너는 알 것이다. 난 지팡이용 쇠꼭지나 창틀의 쇠로 만든 귀퉁이를 만드는 대장장이로부터 돌아온 것뿐이다. 이것은 두 개의 긴 모루로 되어 있는데 단단한 나무못으로 그 양쪽에 틀을 붙일 수 있다."

"그래서 해변에서나 목장에서 혹은 들판에서 사람들은 그것을 통해 **창문처럼** 화가가 강조하는 것을 볼 수 있다. 틀의 수직선과 수평선, 대각선, 교차면이나 사각형으로 나눈 구역은 분명히 사람이 고른 그림을 그리도록 한다. 그리고 주요한 선과 분할을 표시한다든지 하는 것과 왜 그리고 어떻게 원근법이 선의 방향과 평면의 크기 및 전체 부피에 변화를 주는지에 대한 내용을 제공할 것이다."

"꾸준하고 지속적인 연습을 하면 번개처럼 빠르게 그림을 그릴 수 있게 되고, 마침내 확실하게 그림을 완성하고 번개처럼 빨리 칠할 수 있게 된다."

— 《빈센트 반 고흐의 편지 모음(The Complete Letters of Vincent Van Gogh)》, 편지 223, 코네티컷 주 그리니치, 뉴욕 그래픽 소사이어티 출판사, 1954, pp.432-433

그림 6-11. 알브레히트 뒤러(Albrecht Dürer), 〈여인의 투시도를 그리는 제도사(Draughtsman Making a Perspective Drawing of a Woman)〉(1525), 뉴욕 메트로폴리탄 미술관 제공, 펠릭스 M. 바르부르크(Felix M. Warburg) 기증, 1918

왼쪽: 그림 6-12. 빈센트 반 고흐의 원근법 장치
위: 그림 6-13. 해안에서 자신의 도구를 사용하는 화가.
《빈센트 반 고흐의 편지 모음》, 그리니치: 뉴욕 그래픽 소사이어티,
1954, 뉴욕 그래픽 소사이어티 제공

에 거리를 두고 멀리까지 확장된다. 그러나 이 판은 깨끗한 유리판의 뒷면에서 신비하게도 납작하게 눌려진 것처럼 화가가 눈앞의 장면을 보게 만든다. 달리 말하면 틀이 있는 창문 뒤에 있는 3차원 형상이 2차원의 납작한 영상으로 바뀌는 것이다. 그러면 화가는 판에 보이는 것을 납작한 그림 종이에 그대로 옮기는 것이다. 결과는 사실적인 그림이 된다.

이러한 화가의 마음속의 기교는 말로 설명하기가 참으로 어렵고, 초보 학생들이 스스로 터득하기는 더더욱 어렵다. 그래서 그림을 배우려면 가르침이 필요한 것이다. 이 과정에서는 플라스틱으로 된 실재의 그림판과 창틀(뷰파인더)을 도구로 사용하여 마술처럼 지각된 사물이나 사람 등의 기본 성격을 이해하게 하여 학생들에게 그림이 무엇인지를 알게 한다는 것이다.

초보자를 위해 좀 더 도움이 되려면 플라스틱 그림판에 십자로 수직과 수평의 격자선(십자선)을 그린다. 화가들은 이 두 개의 변치 않는 수직선과 수평선을 기준으로 대상과의 관계를 가늠하게 되는 것이다. (강의 초기에 내가 여러 개의 격자선을 사용했을 때 학생들은 이 "두 칸 건너서 세 칸 아래로." 하면서 그 수를 세고 있었다. 이것은 바로 우리가 바라지 않는 L-모드의 활동이다. 격자의 수를 가로세로로 한 줄씩 줄인 것으로 충분했다.)

여러분은 차츰차츰 격자선이 없는 플라스틱 그림판이나 뷰파인더만으로 충분할 것이다. 여러분은 이런 기술적 도구를 다른 모든 미술가들이 의식적으로나 무의식적으로 사용하는 것처럼 상상으로 내면의 정신적인 그림판으로 대체하게 될 것이다. 실재의 그림판(여러분의 플라스틱 그림판)과 실재의 뷰파인더는 다만 여러분이 그림을 배우는 동안에 매우 효과적인 도구가 될 것이다.

이렇게 해 보자. 여러분의 큰 뷰파인더를 그림판 위에 붙이자. 한 쪽 눈을 감고 그림판/뷰파인더를 자신의 얼굴 앞에 들어 올린다. (그림 6-13 참조.) 무엇이건 자신의 한 쪽 눈앞에 보이는 "틀" 속의 이미지를 보자. 여러분은 마치 카메라의 뷰파인더가 작용하듯 뷰파인더를 가까이 또는 멀리 조절하면서 "구도"를 바꿀 수 있다. 천정의 각도나 테이

그림 6-13. 자신의 그림판 사용하기

블 등을 수직과 수평으로 된 격자선을 기준으로 살펴보자. 이 각도들은 여러분을 놀라게 할지도 모른다. 다음은, 바로 펠트촉 마커로 자신의 손을 그렸던 것처럼 여러분이 그림판 위에 보고 있는 것을 그린다고 상상해 보자. (그림 6-14 참조.)

이제는 돌려서 다른 방향에서 보고, 또다시 다른 방향으로 돌리며 한 쪽 눈을 감은 채 항상 그림판이 자신의 얼굴과 평행이 되게 하여 그림판 위에서 여러분의 눈을 3차원의 세계에서 2차원의 세계로 전환시킨다. 이제는 그림판을 내려놓고 한 쪽 눈을 감은 채 상상의 그림판을 사용해 마음속으로 마치 미술가의 눈으로 보는 것처럼 조절한다.

또 하나 중요한 점은 "소묘"의 의미란 한 쪽 눈으로 본 한 장면을 그린 것이란 점이다. 여러분이 플라스틱 그림판에 직접 손을 그렸을 때 그림판에서만 본 장면을 보기 위해 손과 머리를 고정시키도록 요청한 것을 돌이켜 보자. 손이나 머리가 조금만 움직여도 손의 모습은 달라진다. 때로 나는 학생들이 원래의 위치에서 볼 수 없는 것을 보기 위해 머리를 숙이는 것을 본다. 절대로 그렇게 하지 말아야 한다. 네 번째 손가락을 볼 수 없다면 그리지 말아야 한다. 반복하자면 손과 머리를 움직이지 않도록 하고, 본 것만을 그리라는 것이다. 같은 이유로 하나의 장면만을 보기 위해 한 쪽 눈을 감았다. 한 눈을 감으면 여러분은 두 눈으로 보는 것(양안 시야)을 막을 수 있는데, 두 눈으로 보게 되면 양쪽 눈의 편차로 영상에 약간의 차이가 나게 된다. 이것을 "양안 부동"이라고 말하고 두 눈을 뜨고 볼 때 이런 현상이 나타나는데, 이런 "양안 시야"에서는 "깊이의 지각"이라고도 말하고 우리가 세상을 3차원적으로 볼 수 있게 한다. 여러분이 한 눈을 감았을 때 단일 장면은 2차원적이다. 이것은 평평하고, 마치 사진과 같고, 그래서 평평한 종이 위에 "복사"가 가능한 것이다.

여러분은 아마도 "그렇다면 우리가 그림을 그리려면 항상 한 쪽 눈을 감아야 한단 말인가?" 하며 궁금해 할 것이다. 반드시 그렇지는 않다. 그러나 많은 화가들이 그림을 그릴 때 한 눈을 감고 본다. 보이는 대상이 가까이 있을수록 더욱 한 쪽 눈을 감는다. 멀리 있는 대상은 한 눈을 감는 경우가 줄어드는데, 이유는 거리가 있으면 이러한 "양안 부

그림 6-14. 그림판 위에 보이는 각도대로 그린다.

UCLA 대학의 미술교수 엘리엇 엘가트(Elliot Elgart)는 나와의 대화 중에, 그림을 시작하는 학생들을 많이 보았는데 처음에 이들에게 기대어 누워 있는 모델을 그리게 했더니 그림을 그리는 동안 머리를 한 쪽으로 기울이더라고 했다. 그 이유는 이들이 서 있는 모델을 보는 데 익숙해져 있었기 때문이다.

동"의 편차가 줄어들기 때문이다.

이제 여러분은 그림에서 여러 가지 역설을 알게 되었다. 여러분이 본 평평한 2차원의 영상을 한 쪽 눈을 감고 그림판 위에 직접 그렸고, 그것을 종이 위에 그대로 복사해 그렸을 때 다른 사람이 여러분의 그림을 보게 되면 마치 기적처럼 3차원으로 "보인다." 그림을 배우는 동안 반드시 필요한 과정으로 이러한 기적이 일어나는 것에 확신을 가져야 한다. 가끔 학생들이 그림을 그리면서 "어떻게 하면 이 손가락이 나를 향해 구부러지게 그릴 수 있을까?" 또는 "어떻게 하면 이 테이블이 공간 속에 멀리 떨어져 있어 보이게 할 수 있을까?"라고 애를 태운다. 해답은 오직 여러분의 그림판 위에 평평해진 이미지를 복사해 그리는 것뿐이다! 그렇게 해야만 그림은 3차원의 공간으로 "이동"된 것으로 납득이 될 만큼 묘사된다(그림 6-15).

왜 그리는가?

사실적인 그림의 기본 관념은 아주 단순하게 보이는 그림판 위에 보이는 것을 복사하는 것이다. "만약 그렇다면" 여러분은 "그럼 왜 사진을

그림 6-15. 브라이언 하킹(Brian Harking)

찍지 않는가?"라고 이의 제기를 할 것이다. 그러나 한 가지 대답은, 사실적인 그림의 목적이 단순하게 여러분이 보는 정보를 기록하는 것이라기보다 자신만의 독특한 지각과, 사물을 개인적인 시각으로 어떻게 보는지, 더 나아가 여러분이 그리는 것을 어떻게 이해하고 있는지에 있다. 천천히 그리고 아주 가까이 어떤 대상을 관찰하면 짧은 순간의 포착에서 나타나지 않던 개인적인 표정이나 내포된 함축성이 드러나게 된다. (물론 이것은 전문 사진작가의 사진이 아닌 일반적인 사진의 경우이다.)

또 자신만의 선, 강조할 부분에 대한 선택, 무의식적인 과정 등, 말하자면 자신의 개성이 그림에 반영된다. 이렇게 함으로써, 다시 한 번 역설적으로, 대상에 대한 면밀한 관찰과 표현은 보는 이에게 대상의 이미지를 보여줄 뿐만 아니라 자신에 대한 통찰력까지 갖게 한다. 이렇게 먼 선사시대 때부터 인류의 창작 활동이 비롯된 것처럼 자기 자신을 표현하게 되는 것이다.

다음 단계: 변형 윤곽 소묘와 완전히 구현한 첫 그림

준비물:

+ 펠트촉 마커로 자신의 손 그림을 그린 플라스틱 그림판
+ 여러 장의 그림 종이
+ 흑연 막대와 몇 장의 종이 냅킨이나 종이 수건
+ #2 필기 연필과 뾰족하게 깎은 #4B 소묘 연필
+ 지우개 3개
+ 1시간의 방해받지 않을 시간

시작하기 전에 모든 지시 사항을 읽기 바란다.

이번 그림에서는 순수 윤곽 소묘의 지시 사항을 변형시킬 것이다. 여러분이 그리는 그림의 과정을 흘깃 지켜볼 수 있도록 보통의 자세로 앉는다(그림 6-16 참조). 그렇다 해도 순수 윤곽 소묘 때와 같이 집중

그림 6-16. 변형 윤곽 소묘의 위치는
일반적인 그림그리기 위치이다.

그림 6-17. 종이에 흑연을 칠한다.

그림 6-18. 흑연을 고르게 문지른다.

해야 한다.

1. 화판 위에 여러 장의 종이를 겹쳐 종이가 넘겨지지 않도록 4면
 모두 테이프로 잘 붙인다. 한 손은 "포즈"를 위해 움직이지 말고
 고정시켜야 한다. 다른 한 손은 그림을 그리거나 지우는 작업을
 할 것이다. 만약 종이가 젖혀지거나 하면 산만해질 것이다.

2. 종이 위에 뷰파인더의 안쪽 선으로 판형을 그린다.

3. 다음 단계는 종이에 톤(바탕색)을 만든다. 종이가 여러 장 겹쳐져
 있는지 확인하자. 이제 그림 종이에 흑연 막대의 옆면으로 엷게
 문질러 판형의 선 안쪽까지 바탕을 만든다. 아주 엷고 고르게
 바탕을 만들고 혹시 판형 밖으로 넘어갔더라도 나중에 지우면
 되니 걱정할 필요가 없다(그림 6-17).

4. 일단 흑연 막대로 가볍게 다 칠하고 나면 종이 수건으로 판형의
 안쪽까지 원형의 움직임으로 고르게 문질러 톤을 만든다. 아주

부드러우면서 은빛 같은 톤이 될 것이다(그림 6-18).

5. 다음은 바탕이 만들어진 종이 위에 살짝 십자의 격자선을
 긋는다. 이 선은 그림판에 그렸듯이 종이의 중심에서 만나야
 한다. 플라스틱 그림판에 그려진 십자를 사용해 종이 위에
 표시를 하고 그리면 된다. 주의할 점은 너무 진한 선을 긋지
 말기 바란다. 이 선들은 단지 가이드라인일 뿐 나중에 없애
 버리고 싶을지도 모른다.

6. 이 과정의 처음에 펠트촉 마커로 그렸던 그림판을 재사용하거나
 새로 그려도 좋다(그림 6-21). 이젠 판을 밝은 면 위나 종이 위에
 올려놓아도 된다. 그러면 플라스틱판의 그림이 선명하게 보일
 것이다. 이 이미지는 다음에 여러분이 종이에 그릴 손에 작용할
 것이다.

7. 중요한 다음 단계에서는 플라스틱판 위 그림의 중요한 지점 및
 윤곽선을 종이에 옮겨 그릴 것이다(그림 6-22). 판형은 같은
 크기라서 1:1 비율로 옮겨진다. 십자선을 이용해 여러분 손의
 가장자리가 틀과 만나는 곳에 점을 찍는다. 이런 점을 여러 개
 찍어 둔다. 그런 다음 여러분의 손, 손가락, 손바닥, 주름의
 가장자리와 여러분이 찍은 점들을 연결한다. 이것은 단지 틀

그림 6-19. 흑연을 문지른 종이에 십자선을
희미하게 그린다.

그림 6-20. 새로 그림을 다시 그릴
수도 있다.

그림 6-21. 새로 그린 그림이 잘 보이도록
종이 위에 놓는다.

그림 6-22. 플라스틱판 위에 있는 그림의
중요한 지점 및 윤곽선을 종이에 옮겨
그린다.

대부분의 학생들은 종이에 색을 넣는 이
과정을 매우 즐기며, 색조가 서서히
완성되는 물리적 과정은 학생들이 그림을
시작하도록 돕는다. 그 이유는 종이에
표시를 하고 자신의 것으로 만들면서
이들은 차츰 자신들을 바라보는 흰 종이의
여백이 주는 두려움에서 벗어나기
때문이다.

안에서 여러분의 손의 위치를 잡아 주는 데 도움을 주는 가벼운
스케치일 뿐이다. 이 그림은 단지 그림판에 보이는 그림을
복사하는 것임을 상기하자. 이 그림을 위해서 이젠 익숙해진
과정을 실제로 진행할 것이다. 만약 선을 수정해야 한다면
바탕이 지워지는 걸 걱정할 필요가 없다. 지운 다음 지워진
부분을 손가락이나 종이 수건, 휴지로 문지르기만 하면 지운
자국은 사라져 버릴 것이다. 톤이 된 바탕은 아주 편하게
지울 수 있다.

8. 일단 좀 거칠고 가벼운 스케치가 완성되면 그림을 그릴 준비가
된 것이다.

9. 플라스틱 그림판의 그림을 설치하는데, 그림을 참조할 수 있는
자리에 놓는다. 자리를 제대로 잡기 위해 플라스틱 그림판 위의
그림을 이용해 자기 손의 "포즈"를 다시 잡도록 한다.

10. 다음은 한 눈을 감고 포즈를 취한 손의 가장자리 위의 어느
한 점에 초점을 맞춘다. 어느 지점이라도 상관없다. 연필 끝을
그림에서 손의 지점과 같은 지점에 둔다. 그런 다음 손을 그릴
준비가 되었으면 이 지점을 다시 한 번 바라본다. 이렇게
함으로써 L-모드를 조용하게 만들고 모든 반대를 막아 주어
R-모드로 전환하게 된다.

11. 그림을 그리기 시작하면, 여러분의 눈은 윤곽을 따라 천천히
움직일 것이고 여러분의 연필은 눈이 움직이는 대로 천천히
지각한 것을 따라 기록하게 될 것이다. 순수 윤곽 소묘에서
한 것처럼 각 가장자리의 약간의 변동마저도 지각하고
기록하도록 노력하기 바란다(그림 6-23). 지우개는 언제라도
필요하면 사용하고 각 윤곽선에서 약간의 수정을 해도 된다.
한 쪽 눈을 감는 것을 기억하고, 자신의 손을 바라보며 어느
지점이든 그림판의 십자선과 비교해 각도를 가늠해 본다.
이 각도를 먼저 그렸던 그림판 위의 그림도 점검해 보면서, 또한
손 위를 왔다 갔다 하는 이들 그림판의 선과 여러분을 유도해 줄
그림판의 경계와 십자선과의 관계도 살펴보기 바란다.

12. 주어진 시간의 약 90%는 자신의 손을 바라보기 바란다. 여러분에게 필요한 정보를 여기서 찾을 수 있다. 실은 여러분이 정말 멋진 손을 그리기 위한 정보는 모두 여러분 눈앞에 있다. 여러분의 지각을 연필이 기록한 것, 크기나 각도의 관계 등을 점검하거나 새로 시작한 윤곽선의 지점을 선택하기 위해서만 그린 것을 흘깃 보자. "이 부분은 저것에 비해 얼마나 넓은가? 이 각도는 저것에 비해 얼마나 가파른가?" 등등 말없이 느끼면서 여러분이 본 것에만 집중한다.

그림 6-23. 각 가장자리의 작은 변동까지도 지각하고 기록하도록 노력한다.

13. 윤곽선에서 인접한 윤곽선으로 움직인다. 만약 손가락 사이에 공간이 있다면 "손가락 모양에 비해 얼마나 넓은가?" 등과 같은 해당 정보를 잘 사용한다. (손톱, 손가락, 엄지, 손바닥 같은 이름을 말해선 안 된다는 사실을 기억하라. 그것들은 모두 경계이고 공간이며, 형태, 관계들이다.) 얼마 동안은 한 쪽 눈을 감아야 하는 것을 잊지 말자. 여러분의 손은 눈에서 가까이 있고, 양안 시야는 여러분을 두 개의 영상으로 인해 혼란을 줄 것이다. 각 부분에 왔을 때 예를 들어 손가락, 손톱 등의 이름이 다가오면 그것들로부터 탈출하도록 노력하자. 이럴 때는 좋은 전략으로, 손톱 주변의 살에 초점을 둔다. **이 모양들은 손톱과 경계를 나눈다. 그래서 여러분이 손톱 모양의 주변을 그리면 여러분은 또한 손톱의 경계를 그리게 된다. 그렇지만 이것은 바로 양쪽 모두를 다 올바르게 그리게 되는 것이다!** (그림 6-24 참조.) 사실 정신적 갈등이 어느 부분에서 일어나면 "공유된 경계"의 개념을 기억하면서 인접한 공간이나 형태로 옮겨 가면 된다. 그런 다음 어려워 보이는 부분에선 나중에 "새로운 눈"으로 다시 접근해 보자.

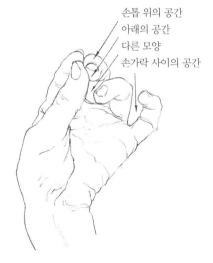

손톱 위의 공간
아래의 공간
다른 모양
손가락 사이의 공간

그림 6-24. 형태와 공간을 사용해 손 그리기

14. 여러분은 손 주위의 공간을 지워 버리고 싶을지도 모른다. 이것은 여백으로부터 손이 밖으로 "튀어나오게" 해 줄 것이다. 여러분이 포즈를 취한 손에 빛이 비추는 곳은 밝게(highlights), 그리고 그림자를 넣어 줌으로써 명암이 드러나게 된다. 하이라이트는 지우개로 지우고, 그림자는 어둡게 칠한다.

15. 마침내 그림이 여러분의 연필 아래서 점점 모양을 갖추어 가게 된다. 복잡하고 아름다운 퍼즐처럼 아주 재미있어질 때 여러분은 깊은 R-모드에서 진정으로 그림을 그리고 있는 것이다.

완성한 뒤

완성된 그림은 여러분이 그린 최초의 진정한 그림이다. 나는 여러분이 결과에 대해 만족할 것임을 확신한다. 그리고 내가 그림의 기적에 대해 말한 것이 무슨 뜻이었는지 이제는 여러분도 알게 되었길 바란다. 왜냐하면 여러분은 납작한 그림판 위에 자신이 본 것을 그린 그림이 확실하게 3차원으로 나타났기 때문이다.

더 나아가 일부 매우 모호한 특성들이 여러분 그림에 나타나게 될 것이다. 예를 들면 양감(volume)으로, 3차원적인 두께에서 특정 근육의 긴장 상태나 어떤 손가락이 엄지손가락을 누르고 있는 것 등의 묘사이다. 그리고 이 모든 것은 간단히 자신이 본 것을 그림판 위에 그린 그림으로부터 온다.

140쪽과 141쪽의 그림들 중 어떤 것은 학생들의 그림이고, 어떤 것은 수업을 위해 시범으로 그린 교사의 그림이다. 모든 그림에서 손은 3차원적이고, 믿을 수 있는 것이고, 또 진짜다. 그것들은 모두 진짜 살과 피부와 뼈와 같다. 여전히 근육의 긴장감이나 피부의 질감까지도 신비롭게 잘 묘사되었다. 그리고 그림에서 개인의 스타일까지도 보인다.

다음 단계로 가기 전에 손을 그리는 동안 여러분의 정신적 상태를 다시 한 번 생각해 보자. 여러분은 시간 가는 줄을 몰랐는가? 그림의 어느 시점에서 흥미로워졌는지, 또는 매혹적이었는지? 자신의 언어 체계에서 산란함을 느꼈는지? 그랬다면 어떻게 그것에서 빠져나올 수 있었는지?

또한 그림판의 기본 개념과 그림에 대한 우리의 정의, 즉 여러분이 본 것을 그림판 위에 "복사"한다는 것을 다시 생각해 보자. 이제부터는 매번 여러분이 그림 그리는 연필을 잡을 때마다 그림에서 배운 전략은

더욱 잘 통합되고 점점 더 "자동"으로 적용될 것이다.

　두 번째 변형 윤곽 소묘로 그린 여러분의 손이 도움이 되었을 텐데, 이번에는 구겨진 손수건, 꽃, 솔방울, 안경 같은 복잡한 물건을 쥐고 있는 손을 그려 보자. 이 그림에서는 다시 가볍게 바탕을 칠한 위에 그리거나 바탕색 없이 "선"만으로 그려도 좋다(139쪽, 그림 6-24). 연습을 많이 할수록 더 빨리 여러분의 두뇌 신경 지도가 영구적이 된다는 것을 기억하라.

다음 단계: 빈 공간으로 L-모드 속이기

드디어 우리는 지배적인 왼쪽 두뇌를 따돌리는 여러 가지 방법을 발견했다. 왼쪽 두뇌는 꽃병/얼굴 그림 같은 거울 이미지를 이해하지 못했고, 거꾸로 된 정보(스트라빈스키 그림)는 거부했다. 아주 느리거나 복잡한 지각 정보는 받아들이지 않는다(순수 윤곽 소묘나 변형 윤곽 소묘처럼). 다음 수업에서는 여백을 통한 우리의 주요 전략으로 아동기의 그림에서 구도의 통일성을 확장시킬 것이다.

공간의 지각

빈센트 반 고흐(Vincent van Gogh, 1853-1890),
〈땅을 파는 사람(Digger)〉, 1885. 반 고흐 미술관,
암스테르담(빈센트 반 고흐 재단).
이 그림에서는 특히 인물 가까이의 여백을 매우
강조했다. 이 공간들이 얼마나 다양하면서도
흥미로운지, 또 얼마나 단순한지 그리고 어떻게
인물과 땅을 통일감 있게 그렸는지에 주목하자.

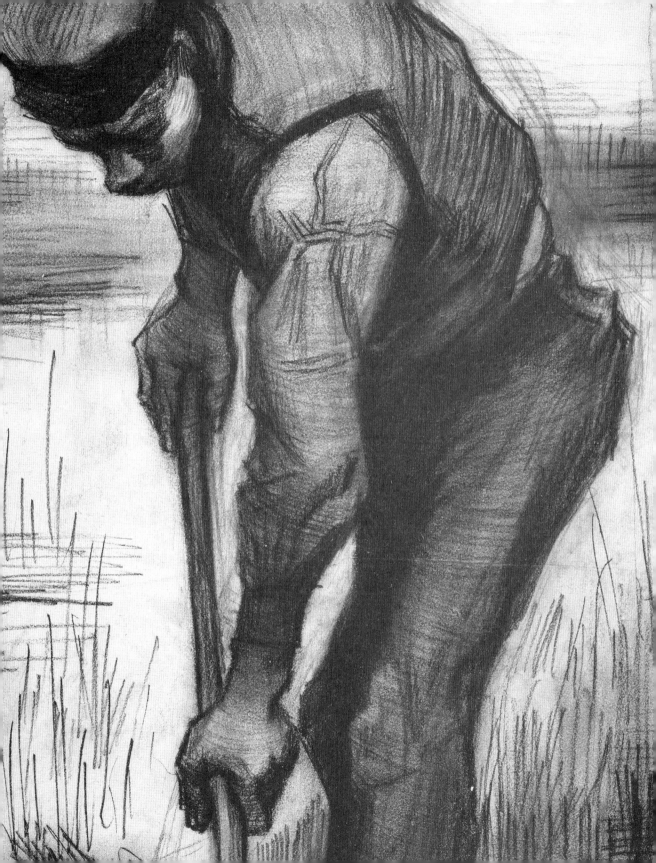

복습:
그림그리기의 기본 기술을 위한 구성
요소는 다음과 같다.:
+ **경계** (윤곽선, 그림의 선)
+ **공간** (여백)
+ **관계** (비례와 원근법)
+ **빛과 그림자** (명암)
+ **형태** (사물의 객관적 실재성)

기억할 것: 우리의 기본 전략은 오른쪽
두뇌의 R-모드가 일을 할 수 있도록
임무를 가진 왼쪽 두뇌의 L-모드를 꺼
버리게 하는 일이다.

두 번째 소묘의 기본 요소인 여백의 지각은 많은 학생들에게 새로운 배움이고 즐거움이다. 왜냐하면 그것은 색다르고 기발하기 때문이다. 어떻게 보면 여러분은 거기에 없는 어떤 것을 보고, 그리는 것이다. 공간의 중요성을 깨닫는 것은 미국인의 생활에서는 낯선 일이다. 미국인들은 주로 물체에 집중하는 경향이 있는 **객관적인** 문화 속에 살고 있다. 문화에서, 가령 아시아 문화에서 "여백 안에서" 일한다는 것은 실제로 아주 일상적이고 또 잘 이해가 되는 일이다. 나의 목표는 이 "여백"을 여러분에게 "실재"가 되도록, 실재의 형태로 보고 그리는 것을 경험하게 해 주는 일이다.

여백과 실재의 형태

미술에서 **여백(비어 있는 공간)과 실재의 형태**라는 두 단어는 전통적으로 사용되어 왔다. **비어 있음**은 살짝 부정적인 느낌을 암시하기 때문에, 쓸데없는 일이긴 하나 더 나은 말을 찾아봤음에도 나는 이 용어를 쓰기로 했다. 두 용어는 사용하면서 기억하기 쉬운 이점이 있기도 하지만 결국은 미술 전반에 걸쳐 보편적으로 사용되고 있다.

여백 개념에 대한 명확한 비유

소묘에서 여백이란 실제이다. 이것은 단지 "비어 있는 부분"만이 아니다. 다음의 비유는 도움이 될 것이다. 여러분이 벅스 버니(Bugs Bunny) 만화를 보고 있다고 가정해 보자. 벅스 버니가 긴 복도를 따라 달려 내려가고 있고 그 끝에는 닫힌 문이 있다. 그는 문을 뚫고 지나가고 문에는 벅스 버니 모양의 구멍이 남는다. 이 때문에 남은 부분이 여백이다. 이 문은 틀을 가진 외곽 윤곽선을 가지고 있다. 이 가장자리가 바로 여백 형태의 외곽선이다(즉 판형). 이 비유에서 문에 난 구멍은 실재의 형태(벅스 버니)가 되는 것이다. 이제 증명이 됐는지? 이 비유의 요점은 소묘에서 비어 있는 공간도 실재의 형태만큼 중요하다는 점이다. 그림을 처음 배우는 사람들에게는 더욱 중요할 것이다. 왜냐하면 **여백이 어려운 그림을 보다 쉽게 만들어 주기** 때문이다.

아무것도 없는 것보다 더 실재적인 것은 없다.

— 아일랜드 작가 사뮈엘 베케트(Samuel Beckett, 1906–1989)

그림 7-1. 양의 그림에서 "어려운" 부분은
뿔과 다리를 그리는 일일 것이다.

그림 7-2. 뿔을 그리지 말고 비어 있는
공간을 그리자!

그림 7-3. 여백을 그리고 나면 실재의 형태는
훨씬 더 보기 쉽고 그리기 쉽다.

　　설명하자면, 제6장에서 여러분은 경계가 나누고 있다는 것을 배웠
다. 실재 형태의 경계가 여백과 그 경계를 나누고 있다. 만약 여러분이
그 어느 하나를 그린다면 동시에 다른 쪽까지도 그린 것이 된다. 예를
들면 큰 뿔이 있는 양 그림에서 양은 "실재의 형태"이고 배경의 하늘과
아래쪽 땅은 "비어 있는 공간"이다. 첫 번째 그림(그림 7-1)은 양에 초
점이 맞춰져 있고, 두 번째와 세 번째 그림은 여백에 맞춰져 있다. 양
그림에서 "어려운" 부분은 아마도 뿔일 것이다. 이것은 단축법으로 단
축되어 있고, 구부러져서 뜻밖에도 공간 속에 묻혀 버려 관찰하거나
그리기에 힘들게 되어 있다. 다음으로 어려운 부분은 단축법으로 배열
된 동물의 다리일 것이다. 그러면 어떻게 해야 할까? 뿔이나 다리는
그리지 말라. 한 쪽 눈을 감고, 뿔과 다리의 여백에 초점을 맞추고 그
것을 그리자(그림 7-2 참조). 그러면 저절로 뿔과 다리도 그려져 버린
다! 더구나 여러분은 그것을 정확하게 잘 그리게 될 것이다. 왜냐하면
그 형태들은 이름이 없고, 사전에 가졌던 불러낼 상징이 전혀 없고 왜
그렇게 생겼는지에 대한 아무런 지식도 없기 때문이다. 그것들은 그저

그림 7-4. 이 학생의 그림에서 노력한 흔적을 주목하라.

형태일 뿐이다.

이것이 바로 여백이 주는 기쁨이고 엉뚱함이다. 이렇게 될 것 같지 않은 예상 밖의 방법이 여러분에게 가장 어려운 형태를 그리는 것을 가능하게 할 것이고, 이 그림을 보는 사람들은 "어떻게 저렇게 진짜처럼 잘 그릴 수 있지?"라며 놀랄 것이다. 그림을 그려 본 사람들은 "어려운 부분"은 제쳐 두고 "쉬운 부분", 즉 여백을 먼저 그리게 된다. 그러다 보면 실재의 형태는 저절로 그려져 버리게 된다.

이 방법은 왼쪽 두뇌를 임무에서 제외시켜 버리는 우리의 전략에 딱 맞는 것이다. 여러분이 **아무 것도 아닌 것**에 초점을 맞추고 아무 것도 아닌 것을 그리는 것을 보고 L-모드는 "나는 아무 쓸모없는 것과는 상대하지 않을 거야. 그건 **아무 것도** 아니야! 만약 네가 계속 거기에 매달려 있겠다면 난 그만둘 거야."라고 말할 것이다. 훌륭해! 바로 우리가 원하는 바이니까. R-모드에게는 여백이나 형태나 모두 흥미롭고, 특이한 형태일수록 더 좋을 뿐이다.

지각의 인식 투쟁

그림 7-5. 여백에 초점을 맞추면 그리기가 쉬워진다.

그림 7-4와 그림 7-5는 프로젝터와 수레를 그린 학생의 그림으로, 정신적 갈등과 그것의 해결을 보여 주는 아주 흥미로운 기록이다. 그림 7-4에서, 학생은 자신이 실제로 보고 있는 것과 이미 저장되어 있는 지식으로 "무엇과 같은" 물체와의 사이에서 큰 어려움을 겪고 있다. 수레 다리는 모두 길이가 같고, 바퀴는 각기 다른 방향인데도 같은 상징을 사용했는데 이들을 둘러싼 언어적 지식에 따라 정신적 갈등을 겪었음을 주목해야 한다.

학생들이 단지 여백만을 그리기 위해 두뇌를 전환시켰을 때는 훨씬 더 성공적이다(그림 7-5). 시각 정보가 명확해질수록 그림은 더욱 자신 있고 쉽게 그려진다. 그리고 실은 여백을 이용했을 때 지각에서 개념과 일치하는 것이 없어 정신적 긴장으로부터 탈출할 수 있기 때문이다.

시각 정보들이 사물보다 공간에 눈이 모아지면 긴장이 훨씬 덜 되거

나 그림그리기가 쉬워진다는 것은 아니다. 공간은 결국 형태와 경계를 나눈다. 그러나 공간에 초점을 맞추면 우리의 R-모드를 지배적인 L-모드로부터 해방시켜 준다. 달리 말하면, 언어 체계의 양식에 맞지 않는 정보에 초점을 맞추다 보면 바로 그곳에 있는 그대로를 보고, 그리는데 적절한 모드로 전환시켜 일을 R-모드로 넘겨주게 된다. 그러므로 갈등은 사라지고 R-모드 상태에서 두뇌는 공간적이고 연계된 정보를 아주 쉽게 처리하게 된다.

그림그리기를 쉽게 만드는 것 외에, 여백을 관찰하고 그리는 것이 왜 중요한가?

제5장에서 어린이가 아주 중요하게 자신의 그림 종이에 윤곽선을 그리는 것을 보았다. 이 강렬한 의지는 판형이 공간과 형태의 배치를 좌우하며, 어린이들은 아주 자연스럽게 구도를 만들어나가는 것을 조절하고 있다. 그림 7-7에서 6세 어린이가 그린 그림의 구도는 그림 7-6의 스페인 화가 호안 미로의 그림에 비해 손색이 없다.

그림 7-6. 호안 미로(Joan Miró), 〈별과 같이 있는 인물들〉, 1933. 시카고예술대학 제공

그림 7-7. 여섯 살짜리 어린이가 그린 이 그림의 구도는 그림 7-6의 스페인 화가 호안 미로의 구도와 비교해볼 수 있다.

여러분이 본 것처럼 이런 능력은 불행하게도 청년기 무렵이 되면 사라지는데, 어쩌면 좌우 뇌를 같이 사용하거나 **사물**의 이름을 인지하고 분류하는데 왼쪽 두뇌를 선호하기 때문인지도 모른다. 단일 목표에 집중하는 것은 마치 어린이들이 세상을 보는데 하늘의 빈 공간이나 땅과 공기마저도 모든 것이 다 중요해 총체적으로 넓게 보도록 만드는 것처럼 보인다. 대체로 학생들에게 판형 안에서 형태와 똑같은 비중으로 여백에도 주의를 기울이고 집중해야 한다는 사실을 이해시키고 화가들처럼 경험하게 하려면 오랜 시간이 필요하다. 초보 학생들은 일반적으로 자기 그림 속에 사물이나 사람 형태 등에 주의력이 쏠려 있어 거의 "배경 안을 가득 채운다." 지금 당장은 믿기 어렵겠지만, 만약 여백에 주의와 조심성이 흩어져 버리면 형태는 자기들끼리 부딪쳐야 되고 구성 요소들은 엄청나게 추가된다.

구도의 정의

미술에서 **구도**란 미술 작업의 중심이 되는 요소들을 틀(작업의 가장자리의 한계) 안에서 실재의 형태(사물이나 사람)와 여백(비어 있는 공간)을 알맞게 배열하는 방법을 뜻한다. 작가가 작업을 구상할 때 처음에 작업을 할 틀의 **모양**(다양한 판형을 위해 그림 7-8 참조)을 결정한 다음 틀 안에서 통일성 있는 구성을 목표로 형태나 여백을 서로 잘 맞도록 배치한다.

틀 안에서 형태와 공간 구성의 중요성

틀은 구도를 좌우한다. 달리 말하면 그림 그리는 면의 모양(대체로 직사각형)은 화가가 그릴 형태와 공간을 제한된 틀 안에 어떻게 분배시키는가에 큰 영향을 미친다. 보다 명확히 하기 위해 여러분의 R-모드로 나무, 크리스마스 트리를 떠올려 보자. 그리고 그림 7-8의 각각의 틀 안에 이 나무를 잘 맞게 넣어 보자. 아마도 한두 개의 틀 안에는 잘 들어가지만 나머지 다른 틀에는 잘 맞지 않을 것이다. 이번 과정에서

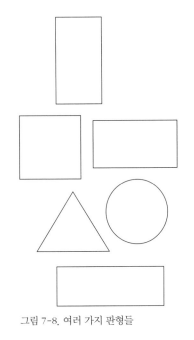

그림 7-8. 여러 가지 판형들

는 수업 지침을 간단하게 일상적으로 쓰던 직사각형의 종이를 세로 형태로 한 가지만 사용할 것이다. 틀은 그림판과 뷰파인더 그리고 그림 종이 겹받침을 반복해서 사용할 것이다. 이 특정 판형은 모든 연습에 적절한 하나의 크기만 쓰지만 나중에는 다른 여러 가지 판형을 즐겁게 사용할 것이다.

경험이 많은 화가들은 판형의 중요성을 충분히 잘 알고 있다. 그러나 초보 학생들은 종이의 모양이나 틀의 한계를 신기하게도 의식하지 못한다. 왜냐하면 그들의 주의력은 오로지 자신이 그리려는 사물이나 사람에만 쏠려 있기 때문이다. 그들은 마치 실제의 공간이 대상을 둘러싸고 그 경계가 없는 것처럼, 그림을 그리는 종이의 한계를 깨닫지 못하는 것 같다. 이것이 바로 모든 초보 학생들에게 구도의 문제를 일으키는 원인이다. 이런 이유로 나는 항상 그리기 전에 뷰파인더로 구도를 결정하게 한 다음, 종이 위에 뷰파인더를 사용해 그림판의 윤곽선을 판형 삼아 그리게 한다. 이 방법은 여러분이 그림을 그리기 전에 자신의 주의를 한정된 틀 안에 맞추게 한다.

제6장에서 여러분은 사물과 공간이 퍼즐 조각들(그림 7-9)처럼 잘 맞아 그림 속에서 서로 경계를 공유하는 것을 보았다. 형태나 공간의 모든 조각들은 다 중요하다. 모든 조각들은 4면의 경계선 안에 다 같이 채워져 있다. 이렇게 형태와 공간이 함께 잘 맞는 훌륭한 예로 빈센트 반 고흐의 그림 〈땅을 파는 사람〉(그림 7-10)과 폴 세잔(Paul Cézanne)의 정물화(152쪽, 그림 7-11)가 있다. 여백이 얼마나 다채롭고 흥미로운지, 그리고 기본적으로 얼마나 **단순**한지를 볼 수 있다. 그리고 반 고흐의 그림에서는 특히 인물 주변의 공간이 강렬하게 강조되어 있고, 세잔에게서는 더욱 미묘하게 공간과 형태들이 **일체감(통일)**을 이루고 있다.

요약, 여백의 세 가지 중요한 기능:

1. 여백은 어려운 그림을 쉽게 그리게 한다. 예를 들면, 단축법의 부분이나 그림판에서 우리가 알던 것과는 "다르게 보이는"

그림 7-9. 여백과 실재의 형태들이 마치 퍼즐 조각들처럼 잘려진 경계선과 같이 잘 짜 맞춰져 있다.

그림 7-10. 빈센트 반 고흐, 〈땅을 파는 사람(Digger)〉, 1885. 암스테르담 반 고흐 미술관 제공. 이 힘 있는 그림에서 여백은 인물 주위에서 특별히 강하다.

그림 7-11. 폴 세잔(Paul Cézanne, 1839-1906), 〈튤립 꽃병(The Vase of Tulips)〉, 시카고 미술관 제공. 몇 군데에 실재의 형태인 꽃잎이나 줄기 등이 닿게 하여 비어 있는 형태를 둘러싸게 하거나 분리되게 함으로써, 비어 있는 형태와 실재 형태가 서로 균형을 이뤄 훨씬 흥미 있는 구도를 느끼게 한다.

판판하게 된 복잡한 형태들을 쉽게 그리게 만든다. 이러한 그림의 부분들은 두뇌 전환을 통해 여백으로 쉽게 그릴 수 있는데, 왜냐하면 형태와 공간은 그 경계를 서로 공유하고 있기 때문이다. 하나를 그리면 저절로 다른 하나도 그려지게 된다. 의자 그림에서 여백이나 147쪽의 양의 뿔이 좋은 예이다.

2. 여백에 역점을 둠으로 그림과 구도를 **일체화**시키고 **강화**해 준다. 여백의 강조는 자동적으로 통일성을 주지만, 반대로 여백을 묵살하게 되면 미술 작업의 **통일성을 잃게** 된다. 이것을 말로 하기는 힘들기 때문에 우리는 단지 그림에서 여백을 강조해 그림을 볼 수밖에 없다. 어쩌면 이것은 우리가 세계를 통일시키기를 갈망하거나, 실제로는 우리가 세상을 둘러싸고 있는 모든 것들과 하나이기 때문인지 누가 알겠는가.

3. 가장 중요한 점은 여백에 주목하는 것을 배우면 여러분의 지각 능력이 풍요롭고 확장된다는 것이다. 여러분 주위의 모든 여백을 보면서 흥미로워지는 자신을 발견할 것이다.

다음 연습: 의자 그리기

학생들은 가끔 이번 연습의 핵심 주제를 의자로 선택한 것에 놀란다. 우리는 과일, 꽃병, 유리병, 화분, 꽃과 같은 다른 정물 주제들을 시도해 봤지만 누구든 확실하게 주의를 기울여 알아차리기에는 어려운 주제였다. 의자를 주제로 사용하면서 이 문제는 해결이 되었다. 만약 여백이 틀렸을 때는 의자가 변형되어 학생이나 교사나 부정확하다는 것을 금세 찾아내게 된다.

따라서 의자를 그리는 것은 또다시 우리의 주목적인 왼쪽 두뇌가 의자에 대한 지식을 치워 버리게 할 수 있는 좋은 기회이다. 그림의 초보자들은 의자에 관해 너무나 많은 왼쪽 두뇌적인 것들을 알고 있다. 예를 들면, 앉기 위해서는 충분히 깊어야 하고 넓어야 한다든가, 네 개의 의자 다리의 길이가 모두 같다든가, 의자의 다리는 수평의 바닥에 놓인다든지, 의자 등받이는 의자 바닥 넓이만큼 넓다든지 등등. 이러한

언어 정보는 전혀 도움이 안 되고 실은 의자를 그리는데 방해가 될 뿐이다.

왜냐하면 다른 각도에서 의자를 봤을 때 시각 정보는 우리가 아는 것들과 일치하지 않는다. 시각적으로 그림판 위에서 납작해 보이는 의자의 앉는 자리는 어쩌면 앉기에는 충분하지 못한 좁은 폭으로 보인다(그림 7-12 참조). 의자 등받이의 곡선은 반드시 이래야만 된다는 우리의 생각과는 전혀 다르게 나타날 것이다. 더구나 의자 다리는 모두 길이가 다르고, 만약 의자 아래에 카펫이 깔려 있다면 우리가 알기로 카펫은 의자의 좌석과 평행으로 깔려야 하는데 각도가 삼각이 될 수도 있다.

우리는 어떻게 해야 할까? 우리는 절대로 의자를 그려서는 안 된다! 대신에 쉬운 부분 즉 비어 있는 공간을 그려야 한다. 왜 비어 있는 공간이 쉬울까? 왜냐하면 언어적으로는 이 공간에 대해 아는 것이 없기 때문이다. 여러분에게는 이 공간에 대해 저장된 사전 지식이 전혀 없고, 따라서 여러분은 그것을 명확하게 볼 수 있고 정확하게 그릴 수 있다. 그리고 더욱 중요한 것은 비어 있는 공간(여백)에 초점을 맞추면 잠시 L-모드의 방해를 받더라도 곧 그 임무를 포기하게 될 것이고, 다시 명확하게 볼 수 있게 된다.

자, 이제는 여러분의 플라스틱 그림판과 그 위에 뷰파인더를 집게로 고정시키고 가능하면 의자의 나무판이나 고리 모양 부분들을 살펴본다. 한 쪽 눈을 감고 마치 스냅사진을 찍듯이 뷰파인더를 앞뒤로, 아래 위로 조절해 본다. 마음에 드는 구도를 찾게 되면 뷰파인더를 확실하게 고정시킨다. 한 쪽 눈을 감고 납작하게 된 의자 사이의 공간을, 어쩌면 의자의 두 나무판 사이의 공간을 응시하면서 의자가 마치 마술처럼 가루가 되어 버리거나, 벅스 버니처럼 사라져 버려서 단지 여러분이 바라보고 있는 여백과 나머지 공간만이 남겨져 있다고 상상하자. 그것들은 실제이다. 그것들은 실제의 모양을 가지고 있고, 마치 벅스 버니는 사라지고 문만 남아있는 것과 같은 것이다. 여러분이 공간의 윤곽(이것은 공유하는 경계이다)을 그리게 되면 동시에 의자도 그려지게 되고, 의자가 드러나면서 정확하게 그려진다.

그림 7-12. 학생 잔 오닐(Jeanne O'Neil)이 그린 의자의 여백 그림. 옆으로 볼 때 우리가 아는 의자와 이 그림의 시각적 이미지는 잘 맞지 않는다. 예를 들어 의자의 앉는 부분은 앉기에 충분히 넓어야 한다. 여백 그림이 이런 인지의 불일치를 해결한다.

통일성: 예술의 가장 중요한 원칙

여백에 실재 형태와 같은 중요성을 부여하면 그림의 모든 부분이 흥미롭게 느껴지고 모든 부분이 같이 참여해 하나의 통일된 이미지를 만든다. 다른 한편 실재 형태에만 초점을 두면 실재의 형태를 아무리 아름답게 묘사했더라도 그림은 재미없고 통일성도 없으며 심지어 지루하게 느껴진다. 여백에 특별히 초점을 두면 이 기본 교습 그림들이 구성에 강하고 보기에 아름답게 느껴질 것이다.

틀에 한계선을 그린 것 때문에 의자의 윤곽선 바깥쪽은 여백이 되고 따라서 의자 형태와 공간의 모양은 함께 틀 안을 완전히 채우게 되고, 여러분의 구도는 탄탄해지게 된다. 미술 교사들은 힘들게 학생들에게 "구도의 원칙"을 가르치려 든다. 그러나 나는 학생들이 자신의 그림에서 여백에 주의를 깊이 기울이면 여러 가지 구도의 문제들이 저절로 해결된다는 것을 알았다.

나는 물체의 주변 공간에 초점을 맞추고 대상을 그리면 여러분의 그림이 향상된다는 생각이 비상식적임을 알고 있다. 그러나 단순히 그림에 대한 또 다른 하나의 역설일 뿐이며, 자기 자신에게 그림그리기를 가르치는 것이 왜 그렇게 어려운지 설명하는 데 도움이 될 수도 있다. 그렇다고 그림의 여러 전략들, 예를 들어 여백을 이용해 그림을 쉽게 그리게 하는 것이 "자신의 왼쪽 마음"에서 누구에게나 일어나는 것은 아니다.

다음번에 해야 할 준비는 "기본단위"를 정의하는 일이다. 그것은 과연 무엇이며, 어떻게 그림에 도움이 되는지 알아볼 것이다.

그림을 그릴 때 기본단위 선택하기

그림을 막 시작한 초보 학생들은, 완성된 그림을 보면서 화가들은 그림의 시작을 어떻게 결정하는지 궁금해 한다. 이것은 학생들을 괴롭히는 매우 심각한 문제 중 하나이다. 이들은 "내가 무엇을 그릴지 결정한 다음엔 어디서부터 시작을 해야 할지를 어떻게 알 수가 있지?" 혹은 "너무 크게 아니면 너무 작게 시작을 하면 어쩌지?"라고 묻는다. 그림을 시작하기 전에 기본단위를 사용하는 것은 이런 의문에 대한 대답으로, 그림을 시작하기 전에 신중하게 결정한 대로 구도를 마무리하게 해 줄 것이다.

여러 해 전, 내가 고등학교에서 가르치던 때에 어느 학생에게 친구들을 위해 의자에 옆으로 앉아 모델을 서 주지 않겠느냐고 물었다. 그 학생은 아주 멋지게 디자인이 된, 당시에 유행하던 가죽 부츠를 신고 있었다. 반의 학생들은 모두 그림을 그리기 시작했고, 교실은 조용했

다. 반 시간쯤 지나자 한숨과 신음 소리가 들려왔다. 무슨 일이냐고 물어 보자, 한 학생이 불쑥 "저는 부츠를 그릴 수가 없어요."라고 내뱉는다. 내가 교실을 돌면서 그림을 보았을 때 거의 모든 학생들이 머리를 크게 그리기 시작했거나 판형의 아래쪽에서 그리기 시작했다. 머리와 상체가 너무 커져서 부츠는 집어넣을 수 없었다. 부츠는 종이 밖으로 나가야 하는데 한 학생은 이런 문제점을 무시하고 일단 구겨서 그림 안에는 넣었다. 하지만 이것은 비례가 완전히 왜곡되어 우리는 물론 그린 학생마저 재미있어 했다.

이것은 아주 흔한 문제였다. 학생들이 처음 그림을 배우게 되면 기를 쓰고 종이 위에 무언가를 하려 한다. 학생들은 앞서 모델의 머리 크기로 인한 사고처럼, 흔히 눈앞의 장면에서 보이는 어떤 부분의 크기와 틀의 크기와의 관계에는 주의를 기울이지도 않고 그리기에 덤벼든다. 그러나 처음 형태의 크기가 **이후 그림에서의 모든 크기를 좌우한다.** 만약 처음의 형태가 우연히 아주 크게 또는 아주 작게 그려졌다면, 결과는 처음 자신이 목표로 했던 것과는 완전히 다른 구도가 될 것이다.

학생들의 이러한 실망감은 그들이 보는 장면 속에서 흥미로웠던 것(부츠)이 종이의 "경계선 밖으로" 나가 버리게 되기 때문이다. 이것은 자신이 그린 처음의 형태가 너무 커서 그 부분을 그릴 수 없게 된 것이다. 반대로 만약 처음의 형태가 너무 작으면 학생들은 그 틀을 "채우기" 위해 흥미 없는 것들도 담아야 한다.

내가 워크숍을 열고 그림을 가르친 지 수년이 지나서, 그림을 시작하는 방법에 대해 말로 어떻게 설명해야 할지 고민하게 되었는데, 나의 친구 브라이언 보마이슬러와 나는 마침내 훈련된 미술가가 어떻게 시작하는지를 전달할 방법을 찾았다. 우리는 주의 깊게 우리가 그림을 시작할 때 무엇을 하는지를 성찰했다. 그리고 다음은 그 과정을 어떻게 가르칠 것인지를 생각해냈는데 그것은 기본적으로 비언어적이며 극히 빠른 속도로 "자동으로" 되는 것이었다. 우리는 이 방법을 "기본단위의 선택"이라고 불렀다. 이 기본단위는 선택된 구도 내에서 모든 관계를 풀어 주는 열쇠로, 모든 비례는 "시작의 형태"인 기본단위와 비교해 봄으로써 알 수 있다.

그림 7-13. 앙리 마티스(Henri Matisse, 1869-1954), 〈붉은색 배경에 흰 옷을 입은 젊은 여인(Young Woman in White, Red Background)〉, 1946. 프랑스 리옹 미술관

프랑스 화가 앙리 마티스에 대한 에피소드는 이러한 견해와 기본단위를 찾는 과정에 대한 거의 잠재의식적인 과정을 보여 준다. 전 뉴욕 현대미술관의 회화와 조각 담당 큐레이터인 존 엘더필드(John Elder-field)는 1992년 마티스 회고전의 멋진 카탈로그에서 이런 얘기를 했다. "1946년 필름에 마티스는 〈붉은색 배경에 흰 옷을 입은 젊은 여인〉(그림 7-13 참조)을 그리고 있었습니다. 마티스는 슬로우 모션의 연속 장면을 보면서 갑자기 자기 자신이 벌거벗은 느낌이라고 말했습니다. 왜 냐하면 그가 모델의 머리를 그리기 전에 자신의 손이 공중에서 이상한 손놀림을 하는 것을 보았기 때문입니다. 그것은 주저하는 행동이 아니 었습니다. 마티스는 고집스럽게 '나는 무의식적으로 내가 막 그리려는 대상과 종이 크기와의 관계를 설정하려는 것이었어.'라고 말했습니다." 엘더필드는 이어서 "이것은 그가 특정 부분을 표시하기 위해서 그 전에 구도를 잡고 있는 그림의 전체 영역을 알고 있어야 한다는 것이 었습니다."라고 했다.

분명히 마티스는 자신의 그림에서 전체 모습을 보여 주기에 적절한 크기를 잡도록 '시작하는 형태'로 모델의 머리를 찾고 있었다. 마티스 의 말 중에서 궁금한 것은 그가 처음 시작의 형태를 얼마나 크게 해야 할지를 가늠하는 모습을 보았을 때 갑자기 벗은 느낌을 받았다는 것이 다. 나는 이 과정이 바로 잠재의식적으로 완전히 자연스러운 것이라고 생각한다.

기본단위란 무엇인가?

모든 구도의 부분(여백과 형태)들은 틀의 경계선 안쪽에 모두 갇혀 있 다. 사실적인 그림을 위해 미술가는 모든 부분들이 서로 맞춤 관계에 묶여 있다. 부츠를 그렸던 학생이 했던 것처럼, 미술가는 비례 관계를 바꾸는 것에 자유롭지 못하다. 한 부분을 바꾸려면 반드시 다른 어떤 것도 바꿔야 한다는 것을 여러분은 알고 있을 것이다.

빈센트 반 고흐의 그림 〈반 고흐의 의자〉(158쪽, 그림 7-14)는 기본 단위의 이용에 대한 설명에 도움이 될 것이다. 이것은 "시작하는 형태"

또는 "시작하는 단위"로 뷰파인더를 통해 바라보는 장면 속에서 여러분이 선택하는 것이다. 여러분은 틀과 비교해서 너무 작거나 너무 크지 않은 중간 크기의 단위를 선택하는 게 좋다. 그것은 실재 형태일 수도 혹은 여백일 수도 있다. 〈반 고흐의 의자〉에서, 예를 들면 여러분은 의자 뒤의 위쪽 여백을 선택할 수도 있다(그림 7-14). 기본단위는 큰 전체의 형태(앞서 예를 들었던 모델의 머리 형태나 반 고흐의 의자에서처럼 여백 전체)일 수도 있고, 또는 단순한 경계로 한 지점에서 다른 지점(여백의 꼭대기 경계)까지일 수도 있다. 선택은 오로지 가장 보기 쉽고, 기본단위로 사용하기에 무엇이 가장 쉬운 것인지에 달려 있다.

다음 단계는 여러분의 틀 안에 첫 형태를 배치하는 일이다. 만약 반 고흐의 그림 위에 격자 모양을 상상한다면 여러분은 쉽게 그 첫 여백을 어디에 배치할 것인지, 크기는 얼마쯤 잡아야 할 것인지 쉽게 알 수 있을 것이다(그림 7-16). 일단 첫 기본단위를 배치하고 그린 다음 나머지 다른 모든 비례는 이 기본단위와의 관계에서 결정된다. 이 기본단위는 항상 "1"이라고 부른다. 여러분은 연필을 반 고흐의 의자 위에 눕혀서 관계를 비교해 볼 수 있다. 예를 들면 이젠 자신에게 "저 의자 등받이 안에 있는 세 개의 여백은 넓이가 다 같은가?"라고 물어 볼 수 있다. 확인해 보자. 각각의 비례를 살펴보고 다시 자신의 기본단위로 돌아가 연필로 재어 본 다음, 다른 의자 등받이 안의 다른 여백과 비교해 본다. 이 측정은 바로 "1"과의 관계로 나타내거나 보다 기술적으로 할당하듯이 다음과 같이 나타낼 수 있다.

+ 여백은 기본단위 바로 아래쪽 약 1:7/8
+ 다음 공간 아래는 약 1:3/4

자신의 그림도 마치 반 고흐의 그림을 연필로 잰 것처럼 살펴보자. (이것은 자로 잰 듯한 정확성이 아니라 근사치를 말하는 것이다.)

나는 여러분이 이 논리적 방법으로 보는 것과 어떻게 비례 안에서 그릴 수 있게 되는지를 이해할 것이라 믿는다. 기본단위에서부터 시작하기 때문에 여러분은 반 고흐의 구도 안의 모든 여백을 그릴 수 있고,

그림 7-14. 빈센트 반 고흐, 〈반 고흐의
의자(Van Gogh's Chair)〉, 1888. 캔버스에
유화, 91.8×73cm ⓒ 런던 국립미술관.
이 유명한 그림의 모든 비례는 올바른
관계를 유지하고 있는데, 이것은
이 그림의 모든 부분을 화가가 지정한
시작하는 형태의 크기, 위치, 비례와
관련을 맺도록 했기 때문이다.

그림 7-15. 〈고갱의 의자(Gauguin's Chair)〉,
1888. 이것은 프랑스 화가 폴 고갱(Paul
Gauguin)의 〈반 고흐의 의자〉에 대한 동반
작품이다. 두 의자의 다른 "인간성"에
주목하라. 캔버스에 유화, 90.5×72.5cm.
암스테르담 반 고흐 미술관

그림 7-16. 〈반 고흐의 의자〉의 여백 그림. 의자 아래 부분의 여백들은 그림 맞추기 퍼즐의 조각들과 같은 것을 볼 수 있다. 이 조각들을 맞추면 의자의 가로대를 형성한다. 여백을 그리는 것이 가로대를 그리는 쉬운 방법이다.

동시에 의자도 그리게 된다(그림 7-16).

　이 시작 방법이 조금은 지루하거나 기계적으로 보일 수 있다. 그러나 이것은 시작 단계의 문제점과 구도에서 여러 비례 관계의 문제점 같은 것을 포함해 많은 것을 해결해 준다. 곧 이것은 거의 자동으로 이루어질 것이다. 실은 이 방법은 가장 숙달된 미술가들이 쓰는 방법이지만 그들은 이것을 마치 다른 사람들이 보기에 "바로 시작해 버리는" 것처럼 아주 빠르게 하고, 어쩌면 마티스의 일화처럼 잠깐의 멈칫거림으로 시작할 수도 있다.

　나중에는 여러분 역시 빠르게 "시작하는 형태"나 자신의 "1번"이라거나, 마음대로 부르게 될 기본단위를 결국은 찾아낼 것이다. 이러한 방법은 약간의 연습만으로 아주 빠르게, 그리고 아주 쉬워질 것이다. 결국 여러분은 그동안 그림판이나 뷰파인더 같은 그림 도구들을 버리고 대충 뷰파인더처럼 자신의 손을 쓰게 될 것이고(그림 7-17), 빠르게 시작할 형태를 찾게 되고, 틀과의 관계로 크기와 위치를 정할 것이

그림 7-17

며, 다음엔 틀 안에서 자신이 선택한 구도대로 정확하게 시작할 형태의 크기와 위치를 잡게 될 것이다. 그리고 누군가가 여러분을 볼 때는 "그림을 바로 시작했다."고 생각할 것이다.

잘 시작하는 방법: 의자의 여백 그림

준비물:

+ 큰 구멍의 뷰파인더
+ 그림판
+ 펠트촉 마커
+ 마스킹 테이프
+ 그림 종이 여러 장
+ 화판
+ 잘 깎은 연필
+ 지우개
+ 흑연 막대와 종이 수건이나 종이 냅킨
+ 1시간 이상의 방해받지 않을 시간

일반적인 준비 과정

여러분은 몇 가지 사전 준비가 필요하기 때문에 시작하기 전에 모든 지시 사항을 읽어 보기 바란다. 다음은 이 과정에서 하게 될 모든 연습의 예비 과정의 요약이다. 이 단계들은 일단 한번 배우면 단지 몇 분밖에 걸리지 않는다.

+ 틀을 선택하고 그림 종이에 그린다.
+ 배경을 칠하기 원한다면 바탕을 칠한다.
+ 십자선을 긋는다.
+ 그림판과 뷰파인더를 사용해 구도를 정한다.
+ 기본단위를 선택한다.
+ 펠트촉 마커로 그림판에 기본단위를 그린다.

+ 그림 종이에 기본단위를 옮겨 그린다.

+ 그림을 시작한다.

다음은 의자의 여백 그리기의 특별 단계이다.:

1. 첫 단계는 종이에 틀을 그린다. 의자의 여백을 그리기 위해선
 뷰파인더의 **바깥쪽 경계**를 이용하거나 플라스틱 그림판을
 이용한다. 그림은 여러분의 뷰파인더 구멍보다 약간 커질
 것이다.

2. 두 번째 단계는 종이에 배경을 칠한다. 흑연 막대의 단면으로
 가볍게 칠한 다음 그림판 안까지만 차도록 문지른다. 일단
 흑연으로 다 칠한 다음엔 틀 안쪽까지 원형의 움직임으로 골고루
 같은 힘으로 문지른다. 아주 부드러운 은빛의 배경이 만들어질
 것이다.

3. 다음은 배경이 칠해진 종이 위에 가볍게 수직과 수평의 십자선을
 그린다. 십자선은 그림판에 그린 것처럼 틀의 중심에서
 교차되어야 한다. 이 십자선을 이용해 톤이 된 틀 안의 종이 위에
 십자선 표시를 한다. 주의할 점은 이 표시는 단지 가이드라인일
 뿐 나중에 지워야 할지도 모른다.

4. 의자를 여러분의 그림 주제로 선택한다. 사무실 의자나 단순한
 의자, 스툴이나 카페테리아 의자이거나 어떤 의자라도 상관없다.
 만약 여러분이 원한다면 다른 흥미로운 흔들의자나 휘어진 나무
 의자나 아주 복잡한 의자를 선택할 수도 있다. 그러나 아주
 단순한 의자도 상관은 없다.

5. 의자는 아주 단순한 배경 앞이나 빈 방의 한 구석에 두면 더욱
 좋다. 비어 있는 벽은 아주 멋진 그림을 만들어 주겠지만 어디에
 두든 그것은 여러분의 선택에 달려 있다. 조명이 의자 옆에
 가까이 있다면 벽이나 바닥에 멋진 그림자를 만들어 줄 것이고,
 그림자 역시 여러분의 구도 중 하나가 될 수 있다.

6. 여러분의 "정물"인 의자를 선택한 구도대로 놓고 약 2~3m의
 편한 거리를 두고 그 앞에 앉는다. 펠트촉 마커의 뚜껑을 벗겨

+ 종이 위에 배경을 칠한 판형은 뷰파인더 개구부의 판형보다 크다. 크기는 달라도 두 판형의 비례, 즉 폭과 길이의 관계는 같다.

+ 펠트촉으로 그린 플라스틱 그림판 위의 기본단위 그림은 배경을 칠한 종이에 그린 그림과 같다. 그러나 종이에 그린 그림이 약간 크다.

+ 다른 말로 하면, 이미지는 같지만 축척이 다르다. 이번 예에서는 축척이 올라갔지만 다른 경우에는 축척이 내려갈 수도 있다는 것을 주목한다.

옆에 가까이 둔다.

7. 다음은 뷰파인더를 이용해 구도를 잡는다. 뷰파인더는 그림판 위에 클립으로 고정시켜 둔다. 이 뷰파인더/그림판을 자신의 얼굴 가까이에 대고 한 쪽 눈은 감은 채, 도구를 멀리 또는 가까이, 그리고 아래위로 움직여 의자를 마음에 드는 구도 안에 넣는다. (많은 학생들이 직관적으로 이러한 감각을 갖고 있는 듯이 아주 잘한다. 어쩌면 사진 찍는 경험에서 온 것일 수도 있다.) 여러분이 원하면 의자가 거의 경계에 닿거나 그래서 "공간을 가득 차게" 하거나(그림 7-15 〈고갱의 의자〉 참조), 의자 주변에 약간의 여유를 남겨 놓을 수도 있다(그림 7-14 〈반 고흐의 의자〉 참조).

8. 뷰파인더를 단단히 잡고 의자 안의 빈 공간을 응시하자. 두 개의 등판 사이가 될 수도 있다. 마술처럼 벅스 버니가 사라진 것처럼 의자가 사라져 버렸다고 상상하자. 남겨진 것은 여백뿐이다. 그것들은 마치 문의 비유처럼 실제이다. 이 여백-형태가 바로 여러분이 그리게 될 것들이다.

그림 7-18. 그림판을 사용해 의자의 여백에 초점을 맞춘다.

기본단위 선택하기

1. 펠트촉 마커를 집어 든다. 자신이 선택한 구도를 뷰파인더/그림판으로 틀에 넣어 고정시키고, 그림 안에서 여백을 선택한다. 어쩌면 둥근 고리나 의자 등판 사이 공간의 모양일 수도 있다. 이 공간의 모양은 아주 작거나 크지도 않은 가능하면 단순한 것이 좋다. 여러분이 명확히 잘 볼 수 있는 형태와 크기로 다루기 쉬운 단위가 좋다. 이것이 여러분의 기본단위이고 "시작하는 형태"이며, 여러분의 "1"번이다. 예로 그림 7-18 참조.

2. 한 쪽 눈을 감고 이 특별한 여백인 기본단위에 초점을 맞춘다. 한 쪽 눈을 그곳에 고정시키고 그것이 형태로 "튀어나올" 때까지 응시한다. (이것은 시간이 조금 걸릴 수도 있지만 아마도 L-모드가 반항하는 시간일지도 모른다. 그리고 약간의 기쁨은

R-모드가 임무를 맡게 되어서일 것이다.)

3. 펠트촉 마커로 플라스틱 그림판 위에 조심스럽게 기본단위를
 그린다. 이것이 여러분의 기본단위 형태이다(그림 7-19).

4. 다음 단계는 이 기본단위를 배경이 칠해진 종이 위에 옮겨
 그린다. 십자선을 이용해 위치를 잡고 정확한 크기를 정한다.
 (이것을 "확대하기"라고 하는데, 162쪽 설명 참조.) 그림판 위의
 그림을 보면서 이렇게 말해 본다. "틀과 중앙 십자선에 대해,
 가장자리는 어디에서 시작하는 걸까? 옆면에서부터 얼마나
 떨어져 있나? 십자선에서부터인지? 아니면
 아래쪽에서부터인지? 이러한 평가는 여러분이 기본단위를
 올바르게 그리는데 도움이 될 것이다. 다음의 세 가지 방법으로
 검토해 보자. 배경이 칠해진 종이 위의 형태, 실제 의자의 형태,
 그리고 그림판 위의 형태는 모두 같은 비례여야 한다.

그림 7-19. 자신이 선택한 기본단위의
여백에 초점을 맞춘다. 그 형태를
그림판에 그린다. 그리고 다시 배경을
칠한 종이에 옮겨 그린다.

5. 같은 방법으로 기본단위에서의 각도를 위와 같은 세 가지
 방법으로 점검한다. 각도를 가늠하려면 속으로 "수직이나 수평의
 십자선에 대해 어떤 각도인가?" 다음엔 틀의 가장자리 수직선과
 수평선을 이용해 기본단위의 각도를 평가한다. 그러면 여러분이
 본대로 공간의 윤곽을 그리고, 동시에 여러분은 의자의 윤곽도
 그리는 것이다. (그림 7-20 참조.)

6. 한 번 더 여러분의 기본단위의 그림을 점검해 본다. 첫째로 실제
 의자를 보고, 둘째는 플라스틱 그림판 위의 스케치로, 그런
 다음엔 자신의 그림을 점검한다. 각기 그 크기가 다르다 해도
 연관된 비례나 각도는 모두 같을 것이다.

7. 여러분의 기본단위가 정확한가를 확인하는 일은 필요하다.
 일단 여러분의 첫 여백 형태의 크기나 위치를 틀 안에서
 정확하게 잡고 나면, 그림의 나머지 부분은 처음의 형태와의
 관계를 가지고 그려질 것이다. 여러분은 그림의 아름다운
 논리를 경험할 것이며, 신중하게 선택한 첫 구도로 그림을
 마치게 될 것이다.

그림 7-20. 강사 브라이언 보마이슬러의
시범 그림

의자의 나머지 여백 그리기

1. 단지 여백의 형태에만 집중해야 한다. 의자는 사라졌다고 자신을 설득하자. 단지 공간만이 실재할 뿐이다. 그리고 스스로에게 이들은 왜 이런 식인 건지, 예를 들면 공간의 모양은 왜 이래야 하는지 묻거나 말을 하지 않도록 하자. 자신이 보는 대로 그리자. 즉 L-모드의 논쟁인 "생각"을 하지 않도록 노력하자. 여러분에게 필요한 모든 것은 바로 여러분 눈앞에 있고 "알아내려고" 하지 말자. 또한 어떤 문제가 있는 부분에서는 언제라도 다시 그림판으로 돌아와서 한 쪽 눈을 감고 골칫거리 부분을 그림판 위에 직접 그리자.

2. 의자의 공간 부분을 하나씩 그려 나간다. 여러분의 기본단위로부터 바깥쪽으로 그려 나가면 모든 공간은 마치 퍼즐처럼 맞아 들어갈 것이다(그림 7-21).

3. 다시 한 번, 만약 가장자리가 각을 이루고 있으면 스스로에게 "저 각도는 수직선(또는 수평선)에 비해 얼마나 되지?" 물은 다음 자신이 본 대로 그리면 된다.

4. 그림을 그리면서 자신의 정신 상태가 시간 가는 것을 잊고 있는지, 이미지에 "몰입"해 있는지, 자신이 지각하고 있는 것에 대한 아름다움에 도취되어 있는지 등을 의식적으로 확인하자. 이 과정을 통해 여러분은 여백의 기묘함과 복잡함 때문에 흥미로워지기 시작할 것이다. 혹시 여러분이 어느 부분을 그리면서 문제가 생기면 자신이 알아야 할 모든 것은 다 거기에 있고 언제라도 쓸 수 있다는 것을 잊지 말자.

5. 그림을 그리는 동안 각도와 비례 등의 관계를 계속 검토해 가면서 그린다. 여러분의 앞에 있는 이미지는 **그림판 위에 납작해진 것**임을 상기하자. 필요할 때마다 한 쪽 눈을 감는다. 그림을 그리는 동안은 스스로에게 관계의 언어만을 사용한다. "내가 방금 그린 공간과 비교하면 얼마나 넓은가?" "수평선에 비교해 이 각도는 얼마나 되는가?" "틀 전체에 비해 저 공간은 얼마나 멀리 있는가?" 이제 그림은 부분들이 함께 잘 맞추어진

그림 7-21. 자신의 기본단위로부터 밖으로
나가면서 작업을 진행하면 여백들이 조각
맞추기 퍼즐처럼 서로 잘 맞춰진다.

그림 7-22

그림 7-23. 여백을 지우개로 지워 의자를
검게 보이게 할 수 있다.

그림 7-24. 의자를 지워 여백을 종이의
어두운 색으로 만들 수도 있다.

저자가 그린 예제 그림

매력적인 퍼즐같이 완전히 만족스러운 조화를 이룰 것이다(그림 7-21).

6. 여러분이 공간의 윤곽 그리기를 끝마치고 나면, 배경에 의자만 남겨두고 의자 그림의 배경을 지우개로 살짝 지우면서 의자가 조금 더 "살아나게" 하고 싶을 수도 있다(그림 7-22, 그림 7-23). 또는 반대로 의자는 지우고 칠해진 여백만을 남겨 둘 수도 있다. 만약 바닥이나 벽에 그림자를 보게 되면 그림에 추가할 수도 있다. 연필로 칠하거나 지우개로 배경의 그림자에서 여백을 살짝 지워 줄 수도 있고, 또는 실내의 다른 윤곽선을 추가해 의자의 양감을 살릴 수도 있다(167쪽, 예 참조).

완성한 뒤

여러분이 자신의 그림에 만족할 것이라 믿는다. 이 여백 그림의 놀라운 특징 중 하나는 아무리 평범한 의자나 거품기, 사다리 등이라 해도 그림이 아름답게 보인다는 것이다. 여러분은 동의하지 않는가? 어떤 이유로든 우리는 단순히 공간과 대상의 동일한 강조를 통해 탄탄한 구도와 모든 이미지가 통일된 그림을 보게 되기를 바란다.

이러한 간단한 연습만으로 여러분은 어디에서나 여백을 볼 수 있게 되었다. 나의 학생들은 이것을 아주 엄청나고 즐거운 발견이라고 생각했다. 여러분은 혹시 페덱스(FedEx) 트럭 옆에 여백의 화살표를 본 적이 있는지? 높은 건물 사이로 눈앞에 튀어나오는 여백을 본 적이 있는지? 여러분의 일상에서 여백을 탐색해 보는 연습을 하고, 아름다운 그 모양들을 그린다는 상상을 해보자. 이러한 이상한 순간의 정신적 훈련은 지각 능력을 "자동"으로 가동시키고 준비된 자신이 가진 학습 능력을 향상시키는 데 큰 도움이 될 것이다.

저자가 그린 예제 그림

여백의 모든 방법 제시

166쪽과 167쪽의 그림들은 보면 즐겁고 흥미로울 뿐 아니라 그림 7-25의 농구 골대 그물망 같은 재미없는 형태까지도 그렇다. 우리는

이 기법이 실재의 형태와 여백의 형태, 실재의 공간과 여백의 공간 간의 통일을 의식적 단계로 끌어올려 주기 때문이라고 추측한다. 또 다른 이유로는 틀 안에서 아주 흥미롭게 형태와 공간을 나눔으로 탁월한 구도를 만들어 내는 결과를 가져 오는 기법이라는 점이다.

다음 장에서는 여러분의 마음이 이끄는 대로 여러 가지 방법으로 관계에 대한 지각을 다룰 것이다. 그림을 통해 명확하게 보는 방법을 배우는 것은 여러분이 문제점을 명확하게 살펴보고, 대상을 보다 균형 감각을 가지고 볼 수 있는 능력을 향상시켜 줄 것이다.

학생 마사코 에바타(Masako Ebata)의 그림

그림 7-25. 아주 평범한 농구 골대 그물망이라 해도 여백을 이용해 그리면 아름다워 보인다.

데릭 캐머런(Derrick Cameron)의 스툴 그림, 2011년 4월 5일, 뉴욕 시

원슬로 호머(Winslow Homer, 1836-1910), 〈버들가지 의자에 앉아 있는 아이(Child Seated in a Wicker Chair)〉, 1874. 스털링과 프랜친 클라크 예술연구소(Sterling and Francine Clark Art Institute) 제공

원슬로 호머가 의자에 앉은 어린이 그림에서 여백을 사용한 방법을 관찰해 보자. 이 그림을 복제해 그려 보자.

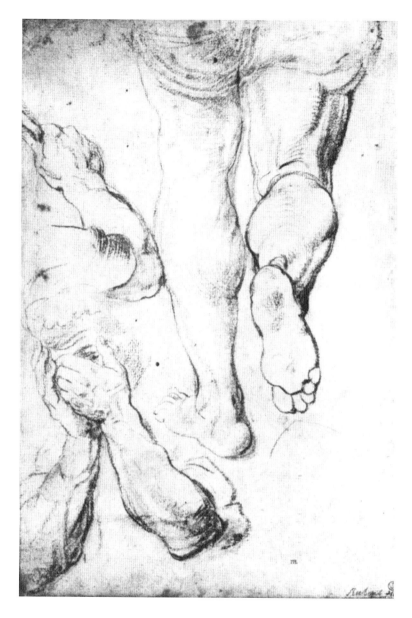

페테르 파울 루벤스(Peter Paul Rubens, 1577-1640), 〈팔과 다리 연구(Studies of Arms and Legs)〉. 로테르담 보이만-반 뵈닝헨 (Boyman-Van Beuningen) 박물관 제공

모사해 보자. 그의 그림을 거꾸로 놓고 여백을 그린 다음 다시 그림을 바로 놓고 세부 형태를 그려 완성시킨다. '어려운' 원근 속의 형태들은 그것을 둘러싸고 있는 공간에 초점을 맞추고 주력하여 그리면 아주 쉽게 그려진다.

관계의 지각

사진 ⓒ 2012 보스턴 미술관. 존 싱어 사전트(John
Singer Sargent, 미국, 1856-1925). 〈원형 홀과 계단의
건축 스케치〉, 종이에 목탄과 연필, 47.5×62cm,
보스턴 미술관. 사전트 소장품. 에밀리 사전트(Emily
Sargent)와 바이올렛 오먼드(Violet Ormond) 여사가
오빠 존 싱어 사전트를 기리기 위해 기증

1920년대 초반에 저명한 미국 작가 존 싱어
사전트는 보스턴 미술관 원형 홀의 열주를 다시
설계했다. 여기서 그는 동일 간격으로 배치된
중후한 기둥들을 넓은 간격의 가벼운 기둥으로
교체하여 벽화를 전시할 수 있는 공간을 마련했다.
이 작품들은 1999년 복원돼 보존되고 있다.
이 그림은 그의 건축 스케치 중 하나로
단일 시점 투시도의 훌륭한 예이다.
다음 페이지의 그림을 자세히 보면 계단 위에
아주 작은 원이 있다. 이 작은 원이 작가의
눈높이선(그의 수평선)을 표시한다.

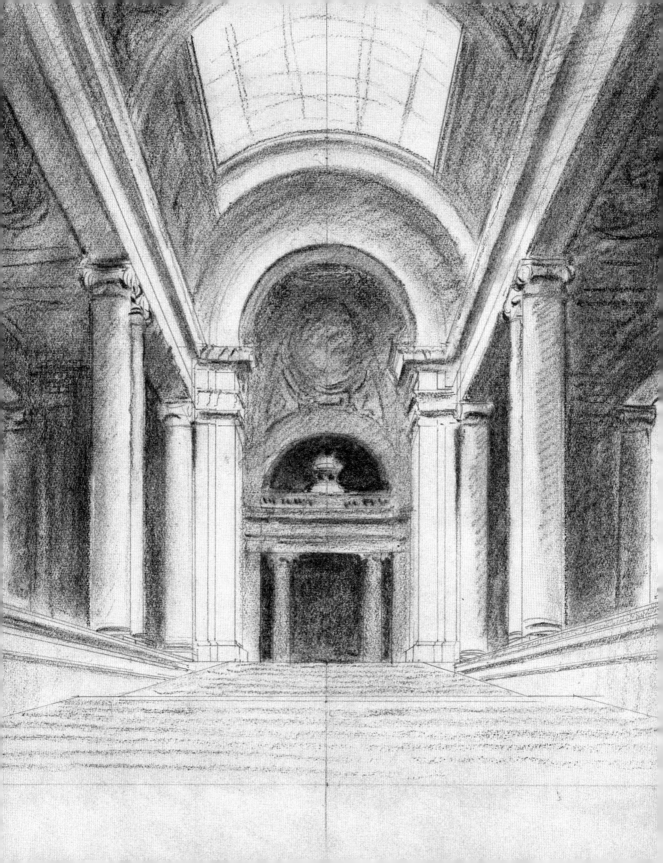

그림그리기는 다음 다섯 가지 요소를
인지할 수 있는 종합 기술이다.

+ 경계 (윤곽선)
+ 공간 (여백)
+ 각도와 비례의 관계 (두 시점
 투시도 기술)
+ 빛과 그림자 (명암)
+ 형태 (부분의 합보다 큰 전체)

그림그리기의 주요 전략:

오른쪽 두뇌로 생각하는 모드로 접근하기
위해서 여러분은 자신의 두뇌에게 왼쪽
두뇌가 거부하는 임무를 제시해야 한다.

17. 빈센트 반 고흐의 편지 모음,
편지 136, 1880년 9월 2일

18. 편지 138, 1880년 11월 1일

그림 때문에 고민하던 빈센트 반 고흐는 1880년 9월, 브뤼셀에 있는 미술학교에 등록을 하기로 하면서 이렇게 말했다. "그림을 그리려면 적어도 이 정도는 알아야 하지." 그림에 대해 너무 부족하다고 좌절한 고흐는 그래도 향상시키기로 결심하고 그의 동생 테오(Theo)에게 "아무리 그렇다 해도 나는 다시 일어설 거야. 내가 이렇게 깊은 좌절로 의지를 잃었지만 그래도 다시 연필을 들고 계속 그림을 그릴 거야."라고 편지를 썼다.[17]

미술반에 등록한 고흐는 두 달 뒤에 동생 테오에게 보내는 또 다른 편지에 이렇게 썼다. : "그림을 잘 그리려면 **반드시 알아야 하는**(반 고흐가 강조하는) 원근법, 빛과 그림자, 비례 등에는 법칙이 있지. 이걸 모르면 아무런 결실 없는 노력일 뿐이고 아무것도 창조를 할 수가 없지."[18] 미술가는 그림을 위한 투쟁에서, 특별히 제8장에 중점을 두는 이 기법이 있기 때문에 홀로가 아니다. 그러나 노력가 반 고흐는 그의 걸작인 어려운 원근법 그림에서 오히려 기꺼이 힘든 노력에 도전했다.

여러분 역시 목표는 "투시도"를 배우는 것이다. 그런데 안타깝게도 많은 학생들은 그럴 필요가 없는데도 몹시 두려워하고 그래서 참패를 하게 된다. "원근법의 과학"이라는 말만으로도 장황하고 짜증나고 따분한 강의라는 아우라 때문에 단단히 결심한 학생들조차도 의욕이 시들어 버린다.

그럴 필요가 전혀 없다. 이 점에 대해서는 나를 믿기 바란다. 그렇다. 여기엔 반드시 알아야 할 기본 개념으로 시점, 그림판, 눈높이선 (수평선), 소실점, 집중선 등이 있다. 그러나 대부분의 미술가들은 이 기본 개념을 한번 이해하고 나면, "약식 원근법"이나 "직관적 원근법", 아니면 단순하게 단지 "관측"이라고도 부른다. 나는 여러분에게 먼저 약식 원근법의 사용에서 지시하는 대로 따라서 정식 원근법의 개념을 가르칠 것이다.

여기서 나는 구체적인 지식이 중요하지 않다는 얘기는 아니다. 다시 말하지만 내 생각으로는 절대로 지식은 해치지 않을 것이다! 그러나 정식 원근법을 완벽하게 교육받은 미술가들도 복잡한 소실점이나 집중선 등의 도식을 투시도에 정식으로 그리는 것을 꺼린다. 마음속으로

원근법의 개념을 가지고 있는 이상, 각도나 비례 등을 내가 가르치려는 방법으로 간단하게 볼 수 있다.

규칙 따르기

거의 모든 기술에서 투시도와 비슷한 요소들이 필요하다. 대부분의 스포츠엔 상당히 공정하고 복잡한 게임 규칙이 있고, 운전을 배우는 데에도 처음엔 지나칠 만큼 복잡하고 세세한 도로의 규칙들이 있다. 어느 누군들 운전면허 시험에서 어렵지 않게 넘어갈 수 있었겠는가? 그러나 적절한 방법으로 배우면 교통 규칙은 자동차 운전의 길잡이가 될 것이다. 연습을 계속 하다 보면 법칙은 자동으로 따라오고, 운전은 적법하게 되고, 즐거워지고, 스트레스에서 해방된다.

원근법을 배우는 것은 마치 독서와 글쓰기에서 문법 규칙을 배우는 것과 비교할 수 있다. 좋은 문법은 단어와 문장을 의도대로 명확히 소통하게 하고, 그림에서 정교한 각도나 비례의 지각은 명료하고 논리적으로 서로 잘 맞게 해 준다. 이 기법을 터득하게 되면 평면인 종이 위에서 3차원의 세계를 나타낼 수 있게 되고, 여러분의 그림에 공간의 환영으로 인한 강력한 힘을 얻을 것이다.

일단 배우고 연습을 하면 자동으로 되어, 여러분은 자신의 모든 그림에 실내만이 아니라 빌딩이나 거리의 장면까지도 자신의 기법을 사용하여 각도와 비례의 관계를 관측하게 될 것이다. 관측은 인물화에서나 정물화, 풍경화에까지도 실은 모든 주제의 핵심이다. 제8장에서 우리는 실내를 그리는 데 중점을 둘 것인데, 왜냐하면 정확한 관측은 이 주제에 큰 역할을 하고, 여러 가지 연관된 역설이 이 기법을 이해하는 데 유용하기 때문이다. 일단 이 기본적인 정식 원근법을 배우고 나면 여러분은 약식 원근법에 곧 마음이 끌리게 될 것이고, 학생들에 따르면 오히려 더 매혹적이라고 했다.

"투시도는 배워야 한다. 그리고 잊어버려야 한다. 그 다음 남는 것 - 투시도에 대한 감수성 - 은 개인의 감응도에 따라 정도의 차이는 있지만 지각을 도와준다."

— 네이선 골드스타인(Nathan Goldstein), 미국의 화가, 저술가, 레슬리대학교 보스턴 미술대학 회화 소묘 교수

역설:

　　1. **불합리하거나 모순된 것**: 일견 불합리하거나 모순돼 보이지만 사실은 참인 또는 참일 수 있는 진술, 명제, 또는 상황

　　2. **자기모순적 진술**: 자신과 모순되는 진술 또는 명제

　　― 《엔카르타 세계영어사전(Encarta World English Dictionary)》, New York: St. Martin's Press, 1999

원근법과 역설

원근 투시법을 배우려면 172쪽에서 상기시켰던 우리의 전략을 다시 적용해야 한다. 이유인즉 원근 투시법은 여러분의 왼쪽 두뇌가 싫어하는 역설을 극복해야 하기 때문이다. 그것은 여러분이 알고 있다는 것과 모순을 싫어한다는 것을 알고 있다. 또다시 육면체의 그림을 이용해 설명을 할 것이다. 육면체는 사각형과 직각으로 구성되어 있다. 이것은 반드시 인정해야만 하는 보편적인 지식이다. 그러나 여러분의 눈앞에 놓인 육면체를 투시법으로 그리기 위해서는 여러분의 그림판에 보이는 것을 그려야만 한다. 이 모양은 어느 것은 경사진 사각을 이루거나 옆면은 여러분의 왼쪽 두뇌가 육면체의 부분으로 받아들일 수 없는 각기 다른 넓이이다(그림 8-1). 왼쪽 두뇌는 거부할 것이고, 더욱이 "모든 육면체의 높이와 넓이는 같고, 모든 각은 직각이어야만 하고, 육면체란 항상 변할 수 없는 이러한 요소들로 이루진 것"임을 받아들일 수 없는 것이다.

　만약 여러분이 이러한 주장을 무시해 버린다면, 그리고 각도와 비례**를 여러분이 보이는 대로** 그리기만 한다면 역설적으로 육면체는 모두 맞는 각도와 같은 면의 육면체로 보이게 될 것이다. 왜냐하면 여러분은 육면체를 **원근 투시법**으로 그렸기 때문이고, 이것이야말로 **지각적으로 정확한 것**이다. 여러분이 이러한 역설을 받아들여야 하는 이유는 크게는 앞으로 원근법을 배우려면 많은 고통과 불안감이 따르기 때문이다. 왼쪽 두뇌의 입장에서, 원근법은 "진실"을 표현하기 위해 여러분에게 "거짓"을 그리도록 요구하는 것이다. 그러나 오른쪽 두뇌의 입

"실제 세계를 표현하려고 노력하는 화가는 그 자신의 지각을 초월해야 된다. 그는 이미지로부터 물체를 만들어 내는 두뇌의 사고 과정을 무시하거나 거부해야 한다. … 화가는, 눈과 마찬가지로, 마법의 거짓말을 하기 위해서 참된 이미지와 거리의 실마리를 제공해야 된다."

　― 콜린 블랙모어(Colin Blakemore), 《마음의 역학(Mechanics of the Mind)》, 1977

그림 8-1. 원근법으로 그려진 정육면체는 알고 있는 고유의 특성과는 다르다.

장에서 원근법은 지각하는 실재를 표현하기 위해 여러분에게 보이는 그대로를 그리도록 요구하는 것이다.

정식 원근법: 몇 가지 중심 개념

+ 시점
+ 그림판
+ 지평선
+ 소실점
+ 집중선

첫째, 시점. 투시도에서 미술가는 간헐적으로 한 쪽 눈을 감아 양안 시야의 깊이를 없애주므로 보이는 장면을 한 시점으로 그릴 수 있다. 이 시점이란 **고정**된 것으로 여러분은 이 시점을 바로 여러분의 눈이 고정된 그곳에 실제로 있다고 간주해야 한다. 이렇게 고정된 위치에 머물러 미술가는 절대로 고개를 돌리거나 옆으로 기대거나 해서는 안 된다.

둘째, 그림판. 나는 이미 제6장에서 그림판의 개념에 대해 어느 부분은 구체적으로 설명을 했었다. 다시 요약하자면, 한 쪽 눈을 감고 시점을 고정한 뒤에 항상 보는 사람의 눈과 나란히 되어 마치 판유리 같은 투명한 수직적 그림판을 통해 보이는 장면을 고정시켜 보게 된다. 한 쪽 눈을 감고 보게 되면 그림판을 통해 보이는 이미지는 **평면화**되어 마치 사진과 같이 된다. 이렇게 그림판에서와 같이 평행이 되게 해서 보는 규칙에 완전히 몰입해 영구히 흡수하도록 한다. 만약 여러분이 고개를 다른 쪽으로 돌리게 되면 그림판 역시 돌게 되고, 나른 시점에서 보게 되어 결과적으로 다른 그림을 그리게 된다. 여러분이 원근법을 배우기 위해 실제로 투명한 플라스틱 그림판 가장자리 테두리에 검정색을 칠하거나 테이프를 붙이고, 중심에 수직과 수평의 십자선을 그려서 항상 각도를 비교할 수 있는 그림판을 계속해서 사용해야 한다. 그러나 연습을 통해 조만간 이 그림판은 단지 상상의 그림판으로 바뀌게 될 것이다.

"예술은 우리가 진실을 깨닫게 해 주는 거짓말이다."
— 파블로 피카소(Pablo Picasso), 1923

"관점은 IQ 80의 가치가 있다."
— 앨런 케이(Alan Kay), 관점연구소 소장.
2004년 교토상 수상자,
저명한 컴퓨터과학 전문가

셋째, 지평선. 미술가의 고정된 시점으로부터, 투명한 그림판의 수직선을 통해 미술가의 눈으로 보는 상상의 지평선인 바닥면을 응시하면서 정면을 바라본다. 이 선은 "시점(**눈높이선**, eye-level line)"이라고도 부른다. 이 두 용어는 미술에서 같은 뜻으로 교체 사용할 수 있고, **지평선은 항상 시점인 눈높이선이다.**

이상하게도 지평선은 고정된 것이 아니라는 사실을 거의 모른다. 이것은 미술가가 어디에 서서 보느냐에 따라 달라진다. 예를 들면, 미술가가 뒤로 방해받지 않는 바닷가의 끝에 서 있다고 하면 실제의 지평선은 바다와 하늘이 만나는 지점이 미술가의 눈높이선이 될 것이다. 미술가가 해안의 절벽에 올라선다면, 지평선은 "높아져서" 미술가의 새로운 눈높이선이 될 것이다. 미술가가 절벽에서 내려와 해안을 굽혀서 바라본다면 지평선은 이번엔 "낮아져서" 다른 눈높이 선이 될 것이다(그림 8-2, 8-3, 8-4 참조).

> **반드시 기억해 둘 것**: 상상의 지평선이나 실제의 지평선은 여러분이 어디에 있든 서 있거나 앉아 있거나, 땅에 있거나 산 위에 있거나, 여러분이 실제로 보거나 보지 못하더라도 이것이 바로 여러분의 눈높이이다.

여기서부터 나는 두 가지 용어를 번갈아 사용할 것이다. 그러나 기억해 두어야 할 가장 중요한 점은 모든 그림에서 실제의 지평선은 보이지 않을 것이고, 여러분은 단지 상상의 지평선을 사용하여 눈높이선을 결정할 것이다.

가끔 그림을 처음 시작하는 학생들이 혼란스러워하는 것은, **그림에서 어디를 지평선으로 선택하느냐는 것이다.** 여러분은 어느 곳이나 선택할 수 있고, 종이의 꼭대기 지점이나 종이의 가운데, 바닥선에 가까운 지점, 종이의 아래에서 위까지 어느 지점이거나, 비야 셀민스의 그림(그림 8-5)처럼 그림의 꼭대기 너머라도 가능하다. 이것은 그림에서 무엇을 보여 주고 싶은가에 따라 그림판의 틀 안에 무엇을 선택해 포함시키느냐에 달렸다. 이것이 바로 **구도**이다.

앞쪽 바다의 예를 보면, 지평선의 결정을 그림의 꼭대기 가까이에

실제로 보이지 않는 지평선을 시각화하기 위해, 여러분이 서 있는 (또는 앉아 있는) 곳에 물이 차올라 수위가 여러분의 눈높이까지 도달하고 지평선까지 퍼진다고 상상하면 가끔 도움이 된다. 그것이 바로 여러분의 눈높이선(지평선)이다.

그림 8-2. 지평선은 **항상** 보는 사람의 눈높이에 있다. 해변에 서 있으면 지평선은 보는 사람의 눈높이에 있다.

그림 8-3. 더 높은 곳으로 올라가면 지평선도 보는 사람의 눈높이로 "상승한다."

그림 8-4. 앉아 있으면 지평선은 보는 사람의 새로운 눈높이로 "하강한다."

〈바다 풍경을 바라보는 해변의 여인〉. ⓒ 로버트 J. 데이(Robert J. Day)/〈뉴요커(The New Yorker)〉 소장/www.cartoonbank.com. 이 익살스러운 미술 분야의 〈뉴요커〉 만화 소장품은 항상 어느 다른 한 쪽과 비교하도록 연관되어 있다. 이 장면에서는 어떤 것과도 비교할 것이 없다.

그림 8-5. 그림에서 지평선을 어디에 두느냐 하는 것은 여러분의 자유이다.: 판형의 높은 곳에, 중간에, 또는 낮은 곳에-또는 미국 작가 비야 셀민스(Vija Celmins)의 바다 표면 그림에서처럼 판형의 외부에 있을 수도 있다.

선택한 결과, 구도는 바닷물과 파도와 해안선을 강조했다. 지평선을 중간에 설정했다면, 바다와 하늘을 같이 강조했을 것이다. 낮은 지평선을 선택했다면, 하늘과 구름과 일몰 등등이 강조되고 바다는 덜 강조되었을 것이다. 여러분의 뷰파인더나 손으로 틀을 정하고, 이 틀을 높이거나 낮게 함으로 구도를 정할 수 있게 된다.

넷째, 소실점. 고전적 단일 시점 투시도의 이미지는 지평선 위의 소실점으로, 길이 거리를 두고 후퇴하는 빈 공간의 풍경이었다(그림 8-6). 그 지점, 소실점은 지평선 위에 고정된 미술가의 시점이다. (두 시점 투시도는 확실히 각각의 대상이 두 개의 소실점을 가지고, 세 시점 투시도는 세 개의 소실점을 갖는다.) 우리는 얼마 동안, 좀 더 기본 개념의 이해를 돕기 위해 단일 시점 투시도에만 머물기로 한다.

다섯째, 집중선. 이것의 법칙은 단일 시점 투시법으로, **모든 경계가 바닥과 평행인 지평선의 한 점에 평행으로 나타나는 지평선 위의 단일 소실점의 투시도이다**(그림 8-6 참조).

만약 우리가 화면에 건물과 나무를 추가한다면, 땅과 평행인 모든 경계는 같은 단일 소실점을 향해 모여진다(그림 8-6).

중요한 메모: 수직적 윤곽인 인간의 구조물이나 **수직선을 유지하는** 건물의 윤곽을 관측하자(그림 8-6). 단일 시점이나 두 시점 투시도에서 여러분은 수직선의 윤곽을 위아래 직선으로 종이의 수직 경계선과 평행으로, 또한 각기 다양하게 그린다. 거기엔 약간의 예외도 있는데, 예를 들면 세 시점 투시도에서 높은 빌딩을 올려다보거나 높은 빌딩에서 내려다본다면, 여기에 적용하기엔 아주 희귀한 예외이다. 183쪽의 그림 8-10 참조.

여러분은 스스로 질문할 것이다. "내가 만약 고정된 단일 시점으로 소실점에 초점을 맞추고 있다면, 감은 눈을 바꾸지 않고 어떻게 나머지 전체를 볼 수 있을까?" 물론 분명히 볼 수 없다. 그리고 또 반드시 여러분은 그리

그림 8-6. 전형적인 투시도. 수직선은 수직각을 유지하고 있는 것을 주목하라.; 수평선들은 항상 작가의 눈높이에 있는 지평선 위의 소실점에 모인다. 이것이 단일 시점 투시도의 요지이다. 두 시점과 세 시점 투시도는 종이 경계선 밖으로 연장되기도 하는 여러 개의 소실점이 있으며 큰 제도판, T자, 직선자 등을 필요로 하는 복잡한 도법이다. 비정규적인 관측이 훨씬 쉬우며 대부분의 경우 충분히 정확하다.

고자 하는 부분으로 눈을 바꾸어 응시해야만 한다. 동시에 지평선 어느 지점에 소실점이 위치했는지를 알아두어야 하고, 여러분은 연필로 그 지점을 표시해 둠으로써 여러분의 집중선을 그곳으로 겨냥할 수가 있다.

이제 또다시 가장 중요한 점은 매우 간단해 보이지만 그림의 중간에서 놓치게 되는 문제이다.

+ 지평선보다 아래(길의 경계선과 같이)에 있는 수평의 경계선들은 지평선상에 있는 소실점을 중심으로 위로 모아진다.

+ 지평선상에 있는 수평의 경계선들은 수평으로 남는다.

+ 지평선 위에 있는 수평의 경계선들은 (그림 8-6에서 건물의 수평적 경계선과 같이) 지평선상의 소실점으로 아래쪽으로 모여든다.

일단 이것을 조금이라도 이해하고 나면 마음속에 영구적으로 새겨지게 될 것이고, 여러분은 이미 원근 투시법으로 그림을 그리게 됐다. 이해를 돕기 위해 다음의 단일 시점 투시법을 속성으로 관측하는 연습을 하기 바란다.

1. 복도를 찾는다. 길수록 좋다. 집이나 다른 건물이거나 문이 여러 개 있는 복도를 선택한다. 그림판과 연필을 가지고 간다.

2. 복도 양쪽 벽의 길이가 같은 지점의 한 쪽 끝에 선다. 똑바로 앞을 바라보면서 복도 벽 끝부분의 수평선 위에서 여러분의 시점을 찾는다. 시선을 수평선상의 단일 시점(소실점)에 고정시킨다(그림 8-7).

3. 다음은 그림판을 눈과 평행이 되게 양손으로 잡는다. 명확하게 하기 위해 그림판의 십자선 위로 여러분 시점의 수평선을 그린다. 이제는 한 눈을 감고 시점상의 소실점을 똑바로 바라본다. 다시 한 번 명확하게 십자선의 교차점 위지를 이용해 소실점을 표시해 둔다.

4. 이제는 눈과 평행이 되게 한 손으로 그림판을 잡은 다음 나머지 손으로는 연필을 들고 그림판 위에 왼손 쪽 복도의 경계가 천정과 닿는 부분의 선을 그린다. 여러분은 그 선이 여러분의 시점상의 소실점을 향해 (아래쪽으로 기울어진 각도) 아래로

실습실의 수석강사 브라이언 보마이슬러는 단일 시점 투시도에서 모든 모서리가 어떻게 지평선상의 소실점에 모이는지 학생들에게 보여 주기 위해 독창적인 방법을 사용한다.

복도를 내려다보면서 양손으로 그림판을 들어 올린다. 이 때 두 엄지손가락으로 연필을 그림판 위에 평평하게 놓고 길이 방향으로 잡는다. 연필이 지평선 위의 소실점과 교차해야 한다. 연필 끝을 소실점에 고정해 회전의 중심으로 사용한다. 연필의 다른 쪽 끝을 위에서 아래까지 오른쪽으로 회전하면서 천정에서 바닥까지의 모든 수평 방향 모서리와 "일직선"을 이루는 것을 관찰하라.

그 다음 연필을 그림판의 왼쪽으로 옮겨 회전을 반복하라. 다시 연필이 모든 수평 방향 모서리와 일직선을 이루는 것을 관찰하라.

이 방법은 학생들에게 단일 시점 투시도를 확실하게 이해시키는 데 유용한 것 같다. 그림 8-8 참조

그림 8-7. 우선 자신의 눈높이/지평선을 찾는다. 그 다음 눈을
소실점에 고정시킨다.

눈높이/지평선

소실점

그림 8-8. 그 다음, 그림판을 들어 올려 자신의
눈높이/지평선을 십자선의 수평선과 일치시키고, 소실점을
그림판의 십자선 교차점과 일치시킨다. 한 쪽 눈을 감고 연필의
방향을 벽과 천정이 만나는 모서리 방향과 일치시킨다.

내려오는 것을 알 수 있다(그림 8-8).

5. 같은 방법으로 반복해서 복도 오른손 쪽 벽과 천정이 만나는
 경계선을 그린다. 이 경계선 역시 시점의 소실점으로 **내려온다.**
 이 두 경계선들은 **소실점으로 모여진다.**

6. 다음은 출입구의 꼭대기 경계를 관측하자. 이들 역시 소실점을
 향해 아래쪽으로 모아질 것이다. 그러나 천정이나 벽 쪽보다
 살짝 덜 경사진 각도일 것이다.

7. 이젠 다시 아래쪽 벽과 마루가 만나는 경계를 같은 방식으로
 반복해서 그린다. 이 경계선은 올라가고 (위쪽을 향한 각도)
 여러분의 시점상의 소실점으로 모아진다.

8. 끝으로 모든 문과 열린 부분 등등의 **수직선**을 관측한다.
 이 관측을 그림판 위에서 연필로 시험해 본다.

이러한 관측 연습은 정식 투시법의 기본 개념의 도식이고, 약식 투시
법을 위해 필요한 사고방식이다. 다시 말하지만, 여러분은 반드시 역

설적인 정보들과 직면해야 하고 상대해야만 한다. 알다시피 복도의 천정과 바닥이 만나는 경계의 윤곽선은 아래로 처지거나 위로 향해 올라가는 직각이 아니다. 그것들은 수평이고 복도를 따라 정해진 같은 높이로 되어 있다. 그러나 투시법으로 이것을 그리려면 여러분은 역설적이게도 직각인 선을 그림판에서 보이는 대로 그려야 한다(그림 8-9 참조).

다음 단계 관측하기

1. 손에는 그림판과 연필을 들고 복도의 한 쪽 끝의 의자에 앉아 있거나 가능하다면 바닥에 앉는다.
2. 그림판을 통해 앞을 똑바로 바라본다. 여러분의 시점은 이제 복도의 벽 끝에 훨씬 낮게 있을 것이다.
3. 또다시 그림판을 보면서 수평의 직각이 지금은 여러분이 서서 봤을 때보다 다른 각도임을 발견할 수 있다. 위쪽의 경계선은 **더** 가파르게 아래로 향하고 아래쪽 경계선은 **덜** 경사지게 위로 향해 있다. 같은 경계선, 다른 각도는 **여러분 자신의 시점이 낮아져서**이고 여러분의 시점과 소실점을 바꿔 놓는다.

그림 8-9. 예를 들어 복도와 천정이 만나는 모서리의 각도와 같이 점차 소멸하는 형태의 각도를 보면 "그림판을 뚫고 싶은" 유혹이 생긴다. 이 각들은 **평면상에서** 관찰하지 않으면 안 된다. 역설적으로, 점점 소멸하는 형태는 그림에서 "공간으로 다시 돌아간" 것처럼 보일 것이다.

학생들이 연필을 밖으로 향하고 관찰하는 것을 보면 "평면을 떠나지 말고 남아 있어요!" 또는 "평면을 뚫지 말아요!"라고 주의를 준다. 나중에 관찰하는 방법을 배우고 실제 그림판을 사용하지 않더라도, 여러분은 상상의 그림판을 "뚫어서는" 안 된다는 것을 기억해야 한다.

여러분이 발판 사다리에서 자신의 시점을 높여 준다면, 여러분은 다시 수평의 경계선에 새롭고 다른 각도를 발견하게 될 것이다. 만약 여러분이 살짝 옆으로 옮겨 서서 앞을 바라본다면 시점은 달라질 것이고, 각도 또한 달라질 것이다. 모든 것은 여러분의 시점에 달려 있다. 그러나 변하지 않는 법칙은 있다.

▲ **시점 위 수평의 경계선은 아래쪽을 향해 시점/소실점으로 모아진다.**
▲ **시점으로 떨어지는 수평의 경계선은 수평을 유지한다.**
▲ **시점 아래 수평의 경계선은 위쪽을 향해 모아진다.**

전체적인 사고방식은 낯선 것이 아니다. 예를 들면, 자동차 운전을 할 때, 우리를 유사하게 지배하는 전체적인 사고방식이 있다.: 도로의 어느 쪽에서 주행해야 되는가로 시작되는 도로 규칙이다.

미국에서 사고방식의 일부는 도로의 오른쪽으로 주행하는 것이다. 도로의 왼쪽에서 주행하는 영국으로 간다면 우리는 지배적인 사고방식을 빨리 수정해야 한다.

내 생각으로는 이 무한대의 가능성을 가진 시점과 소실점으로 모아지는 직각의 경계들은 투시도의 지각에 있어 왼쪽 두뇌가 가장 방해받는 일이다. 같은 목표에서 끝없는 변화의 가능성은 우선권을 가진 왼쪽 두뇌의 사고에는 맞지 않는 일이다. 왼쪽 두뇌는 안정적이고 믿음직하며 한결같은 상태이기를 바란다. 2 더하기 2는 언제나 4이고, 천정과 바닥은 항상 수평이어야 하고, 복도의 높이는 복도 길이의 끝까지 같은 높이여야 한다. "복도의 크기가 처음과 끝이 다르다고 말하면 안 돼, 왜냐하면 절대로 그렇지 않다는 걸 내가 아니까."

이것이 투시도와 직면하게 되는 역설이다. 그리고 투시도의 각도는 끝없이 변화할 수 있기 때문이고, **이것은 다 각각 관측되어야 하는 것들이다.** 마침내 연습 끝에 많은 사람들이 성공적으로 "가늠하게" 되지만, 성공적으로 가늠하게 되려면 투시도의 역설을 받아들이고, 심지어 즐길 수 있는 분명한 투시도적 사고방식과 오른쪽 두뇌 모드로의 전환이 필요하다.

단일 시점 투시도를 위한 사고방식의 요약

+ 상상의 그림판 위에 상상의 지평선
+ 단일 시점/소실점
+ 지평선 위 수평의 윤곽선은 소실점 위로 모아져 아래로 내려온다는 것을 예상하며, 이 아래의 것들은 위로 향해 올라가서 같은 소실점으로 모여지고, 이 시점은 수평으로 남게 된다.
+ 수직 구조물의 수직선은 그대로 유지된다.

일단 전체의 사고방식을 갖게 되면 여러분은 단일 시점의 투시도를 그릴 준비가 된 것이다. 가장 좋은 지각적 사고방식의 연습은 여러분이 어디에 가 있든지, 어떤 장면이 눈앞에 나타나든지(가령, 어느 복도라든지) 간에 기본 개념을 단계적으로, 의식적으로, 그리고 끊임없이 관측하는 것이다.

단계적으로 관측하기

보이는 장면을 상상의 그림판에 평면화시켜 한 쪽 눈을 감고 주의 깊게 살핀다.

여러분의 시점/지평선을 찾는다.

여러분의 소실점을 찾아 점검한다.

시점 위로 수평의 경계가 내려오며 좁아지는 것을 관측하고 점검한다.

수평으로 남아 있는 시점 아래에 있는 수평의 윤곽을 관측한다.

시점 아래의 수평의 윤곽이 올라가는 것과 좁아지는 것을 관측하고 점검한다.

수직의 경계는 수직으로 유지하는 것을 관측하고 점검한다.

그림 8-10. 세 시점 투시도는 상당히 드물다. 이것은 고층 건물을 올려다보거나 건물 꼭대기에서 내려다보는 경우에 나타난다. 이러한 광경은 흔히 만화가들이 그들이 창조한 공간의 역동적 감각을 위해 이용한다.

제3의 소실점은 고층 건물의 수직선들이 모이는 것처럼 보이는 하늘 위의 상상적인 점이거나 지하의 어느 점이다.

여러분은 아직도 정신적 마찰과 대면하고 있을 것이다. 나는 복도 관측을 연습하기 위해 내가 위에서 주었던 개요를 가지고 단일 시점 투시법 사고로 연습을 하던 한 학생을 기억해냈다. 그 학생이 복도를 그리기 위해 앉았을 때 어쨌든 갈등은 시작됐다. 나는 그녀가 벽과 천정이 만나는 경계의 각도를 정확하게 관측하는 것을 지켜보았다. 그녀는 이 각도를 종이 위에 옮겨 그리기 시작했고 나는 그녀가 "이럴 수가 없어."라고 말하는 소리를 들었다. 그녀는 다시 정확하게 관측을 시작했고, 앞을 똑바로 바라보며 그녀가 그림판에서 본 각도를 따라 연필을 잡았다. 그리고 또다시 각도를 그리기 시작했고, 그녀가 "이럴 수가 없어."라고 말하는 소리를 들었다. 그녀는 다시 관측을 시작했고, 갈등은 다시 일어났다. 마침내 그녀가 말하는 소리를 들었다. "아, 이제 **됐어!**" 그녀는 각도를 그렸고, 그 다음을 계속해서 그려 나가고 또 그 다음을 그렸다. 마침내 그녀는 뒤로 기대어 자신의 그림에 대해 말했다. "아이고, 이제 됐군!"

여러분의 단일 시점 투시도

여러분의 마음속에 개념을 심어 주기 위해 복도에서 여러분이 관측한 단일 시점 투시도를 그려 보기 바란다. 그런 다음 우리는 다음 단계로 넘어갈 것이다.

두 시점 투시법과 세 시점 투시법

복잡한 세상에 사는 우리들에게 복도에서와 같은 단일 시점의 원근 투시 전경은 드문 일이고, 세 시점 투시조차도 흔한 일은 아니다. 단일 소실점의 단일 시점 투시법은 종이의 네 면 안에서 모든 선이 소실점을 향해 좁혀지는 투시도로 비교적 간단한 구도를 만든다. 그러나 모든 미술가들이 보고 그리는 가장 일반적인 전망은 두 시점 투시법이다. 이러한 전망은 보통 두 개의 소실점을 가지고 있다. 이들 전망은 적어도 두 개의 소실점을 가지고 있지만, 어쩌면 네 개, 다섯 개, 여섯 개, 여덟 개, 또는 구도 안에 몇 개의 건물과 얼마나 많은 대상들이 있느냐에 따라 다르다.

만약 육면체인 두 개의 휴지 상자가 테이블 위에 있다고 가정하고 투시도를 그리면, 하나는 다른 상자와 면을 나란히 하여 옆에 있고, 두 상자는 모두 테이블 선과 평행이 되게 전면에 같이 놓여 있다면, 여러분은 단일 소실점으로 단일 시점 투시도를 그릴 것이다(그림 8-11).

만약 이 두 육면체가 테이블에 나란히 놓이지 않고 각기 다른 각도로 놓인다면 그것들은 지평선상에 각기 다른 두 개의 소실점을 가지게 될 것이다. 여러분은 두 시점 투시도를 그리게 될 것이고, 더러는 4개 소실점 모두 종이 바깥으로 나갈 것이다(그림 8-12).

만약 거기에 세 개의 육면체가 제각기 놓였다고 하면 (이것 역시 두 시점 투시도), 이들 육면체는 각기 두 개의 소실점을 가지게 되고, 더러는 모두가 종이 밖으로 나갈 것이다.

스케치에서 보듯, 두 시점 투시법은 복잡한 여러 개의 소실점으로 인해 대체로 종이 밖으로 나가거나 아주 멀리 있게 되어 표시하기 위

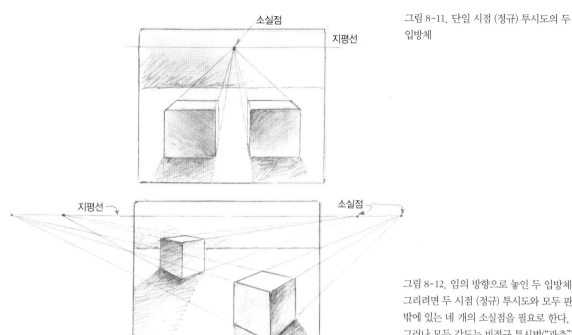

그림 8-11. 단일 시점 (정규) 투시도의 두 입방체

소실점

지평선

지평선

소실점

그림 8-12. 임의 방향으로 놓인 두 입방체를 그리려면 두 시점 (정규) 투시도와 모두 판형 밖에 있는 네 개의 소실점을 필요로 한다. 그러나 모든 각도는 비정규 투시법("관측")에 의해 관찰할 수 있다.

해 제도판에 아주 긴 자나 줄이나 압정 등을 써야 하는 어려움이 있다. 아무도 이런 걸 원하지 않는다! 그래서 약식 투시법이 더욱 납득이 간다. 탄탄한 정식 투시법의 개념을 가지고 있다면, 끊임없이 각도의 좁아짐이나 **수직선과 수평선과의 관계**에서 항상 각도를 재고, 그림판의 개념을 이용하고, 지평선과 소실점, 정신적 지표로서의 집중선 등을 간단히 **관측**하게 된다.

이러한 태도는 미술가들에게 폭넓은 **융합의 기대**에 도움이 될 것이다. 다시 반복하자면, 두 시점 투시도에서 상부와 하부의 수평적 면의 단일 형태는 상상의 소실점(여러분의 눈높이 시점)을 향해 좁혀질 것이다. 수평선 위의 각진 면은 상상의 지평선(틀의 연장선) 상에 있는 상상의 소실점(종이 바깥 어딘가에)을 향해 내려올 것이다. 지평선 아래의 각진 면은 위쪽의 같은 소실점/지평선을 향해 위로 향할 것이다. 수직적인 면은 수직을 유지하게 될 것이다. 이러한 예측은 엄청난 도움을 주고, 연습과 관측은 자동으로 되어 투시도에 대한 스트레스가

그림 8-13

그림 8-14

인공적인 구조물에서 수직선은 수직 상태를 유지한다. 수평선, 즉 지구면과 평행한 가장자리는 변하고 모이는 것으로 보이고 관찰되어야 한다. 그러나 여러분은 수직을 유지하고 있는 수직선에 많이 의존해야 한다. 여러분의 그림에서 이들은 도화지의 가장자리와 평행이 될 것이다. 물론 여기에는 예외가 있다. 여러분이 도로에 서서 높은 빌딩을 바라보면서 그린다면 이들의 수직 가장자리를 다시 관찰해야 한다. 그러나 이런 상황(세 시점 투시도)은 아주 드물다.

즐거움으로 바뀔 것이다. 미술가의 중요한 과제는 통합적인 예측에 따라 가능한 한 정확한 각도를 관측하는 것이다.

약식 원근 투시법: 미술가가 보는 방법으로 각도와 비례 보기

정식 투시법의 개념을 알고 있으면 약식 투시법은 보통 모든 미술가들이 사용하는 방법으로 간단히 "관측"이라고 부른다. 관측은 두 가지 기술로 나눌 수 있다. 양쪽 모두 각도나 비례를 정확하게 그리기 위한 정보를 제공해 주는 "관측 도구"이지만 각기 다른 정보를 탐색하게 된다.
관측하기:
+ 수직선과 수평선의 관계에서의 각도
+ 기본단위의 관계에서의 비례

첫째, 각도의 관측

어느 학생이 말한 것처럼 마치 미술가는 "구명 뗏목"에 매달리듯이, 각도는 항상 변함없는 이 두 가지 **수직선과 수평선과의 관계**에서 관측되어야 한다. "저기에 있는" 어느 각도를 가늠하려면 여러분은 언제나 한 쪽 눈을 감고 연필을 들고 **그림판**의 수직선과 수평선에 맞추고 있어야 한다. 또한 그림판의 가장자리와 가운데에 수직과 수평의 교차선이 나타나게 하고 각도를 가늠하게 한다. 더 나아가 **여러분은 종이의 가장자리에 수직선과 수평선을 나타내 그리고, 어떠한 각도도 그림에 옮겨 낼 수 있어야 한다. 옆의 가장자리 선은 수직선을 나타내 줄 것이고, 꼭대기와 바닥선은 수평선을 나타낼 것이다. 그래서 미술가들은 항상 수직선과 수평선상의 "구명 뗏목"에 정착해 있다.**

각도의 관측과 두 시점 투시법의 간단한 연습

1. 뷰파인더/그림판, 연필, 펠트촉 마커를 준비한다. 방의 구석에서 3~4m 떨어진 곳에, 가능하면 가구가 없어야 벽과 천정이 만나는 경계를 보기 쉬우므로 출입구 쪽으로 앉는다. 그림 8-13과 그림 8-14 참조.

2. 그림판을 손에 잡고 전망(그림판을 아래위로, 양옆으로 움직이면서 자신이 마음에 드는 구도를 고른다)을 조절한다.

3. 자신의 지평선/시점을 찾는다. 자신의 시점을 그림판 위의 교차선에 수평선으로 표시한다.

4. 천정과 벽 선이 만나 만드는 각도를 바라본다. 반드시 그림판을 자신의 두 눈과 평행이 되게 수직으로 잡도록 한다. 그림판은 절대 어느 쪽으로도 기울이지 말아야 한다.

5. 마커로 그림판 위에 수직의 구석(아래위로 직선의 윤곽)을 그린다.

6. 이제는 그림판 위에 천정과 두 벽이 만나는 경계를 그린 다음 뒤에 가구가 없다면 이번엔 바닥과 벽이 만나는 경계를 그린다.

7. 그림판을 종이 위에 놓고 그림을 볼 수 있게 하고, 그림 종이에 그 선들을 다시 옮겨 그린다.

8. 방금 여러분은 두 시점 투시도법의 구석을 그렸다. 소실점은 종이 밖에 있을 것이다. 여러분이 천정과 바닥 각도의 선을 종이의 양쪽으로 더 연장한다면, 이 각도의 선은 **그림틀 바깥**에 여러분의 시점 위에 두 개의 소실점으로 모아질 것이다.

다음은 연필을 이용해 구석의 각도를 관측하고 그릴 것이다.

1. 다시 구석 앞에 앉거나 다른 구석 쪽으로 자리를 옮겨도 좋다. 화판 위에 여러 장의 종이를 테이프로 고정시켜 놓는다. 이제 수직의 구석을 관측한다. 한 쪽 눈을 감고 연필을 구석에 정확히 수직이 되게 잡는다. 다시 확인한 다음 구석의 수직선을 그린다.

2. 다음은 여러분의 시점이 벽 모퉁이 신의 어디에 있는지를 확인하고 표시를 해 둔다.

3. 그 다음에 연필을 정확히 수평으로 잡고 그림판 위에서 천정의 각도가 수평선에 대해 어떠한가를 본다(그림 8-13). 반드시 **상상의 그림판**에서 각도를 관측한다. 절대로 **연필로 그림판을 뚫고 나가면** 안 된다. 이것은 단단한 그림판이다. 여러분은

두 가지 제안:

1. 나는 보통 학생들에게 각도를 지칭하는데 45도, 30도 등과 같은 도수를 사용하지 말라고 권한다. 사실 어떤 각도가 수직선 또는 수평선과 만드는 "파이" 모양을 기억하고 그림에 옮기는 것이 가장 좋은 방법이다. 처음에는 각도를 다시 점검할 필요가 있을지 모르나 나의 학생들은 각도를 시각화하여 기억하는 이 방법을 대단히 빨리 배운다.

2. 각도를 재는 기준선으로 수직선 또는 수평선 중 어느 것을 사용할지에 대해 의문을 가지는 학생들이 있다. 나는 둘 중 작은 각도를 발생시키는 기준선을 쓰라고 추천한다.

각도와 비례를 측정하기 위해 각도기나 캘리퍼스(측경기) 같은 여러 가지 도구를 사용해 봤다. 어떤 것은 도움이 됐으며 여러분도 즐겨 사용할 수 있다.

문제는 그림 그리는 도중에 이 도구를 집어서 사용하고 치운 후에야 연필을 다시 잡고 그림을 계속 그릴 수 있다는 것이다.

각도와 비례를 간단히 측정하는 도구로서 연필의 매력은 여러분이 측정을 하고 그림을 계속 그리는 동안 연필이 여러분 손 안에 그대로 있다는 점이다. 즉 다른 도구를 집고 치우는 동안에 생길 수 있는 작업 중단이 없다는 점이다.

19. 만약 여러분이 기본단위를 사용하겠다면 제7장 154쪽 참조

절대로 이것을 연필과 면에 나란히 두고 여러분 앞으로 가까이오거나 공간 쪽으로 "뚫고 들어갈" 수 없다. 여러분은 각도를 단지 그림판에 나타나는 대로만 가늠해야 한다(181쪽, 그림 8-9 참조).

4. 한 쪽 눈을 감고 수직선 구석에 연필을 수평으로 잡으면 연필 위의 천정 경계의 각도를 보게 될 것이다. 잠시 이 **삼각형의 각도**를 마음속으로 스냅 사진을 찍는다(그림 8-13).

5. 다음은 이 각도를 "바로 그곳에서" 본 삼각의 각도에 맞춰 사실대로 추정하여 종이에 그린다. 같은 순서로 다른 천정의 경계를, 다음은 바닥의 각도를(그림 8-14), **천정과 바닥의 각도가 여러분 눈높이의 소실점으로 좁혀진다**는 생각을 가진다. 이러한 예측은 여러분이 각도를 정확하게 보는 것에 도움이 될 것이다.

이러한 것들은 그림에서 기초적인 관측 방법이자 절차이다. 이것들은 일단 한 번 완전히 이해하고 나면 숙달하기 어려운 것이 아니다.

관측의 두 번째 부분: 비례

관측에는 두 가지 기술이 있다는 것을 기억하자. 여러분은 지금 첫 번째 부분인 각도의 관측을 배웠다. 비례의 관측에 있어서도 역시 연필이 관측 도구가 되며, "이것은 기본단위에 비교하면 얼마나 더 넓은가?" "기본단위와 비교해서 얼마나 더 높은가?"를 가늠하게 해 준다. 특히 **판 위**에서 단축된 형태는 속임수처럼 정확하게 지각하기가 어렵다.[19] 비례는 특히 여러분이 상상의 그림판에서 관측하기를 연습해 왔던 것처럼 "눈대중"으로 할 수 있는, 그다지 어려운 일이 아니다.

그러므로 비례를 관찰하고 그리는 일은 미술가들에게는 바로 그곳에 있는 그대로 정확한 비례를 지각해야만 그대로 그리게 되는 것이다. 이렇게 해야만 그려진 비례는 "바르게 보인다."

의문점은 미술가가 어떻게 "확인"할 수 있는가인데, 답변은 오로지 측정하고 크기를 비교하는 일이다. 그러면 미술가는 어떻게 측정하는

가? 아주 간단히 하나의 형태를 다른 형태와 비교하여 "관측"하는 것이다. 그러면 크기를 어떻게 비교하고 관측할 수 있는가? 간단히 다목적 도구인 연필을 사용하여 다른 것과 비교하고, 측정한다. 연필을 사용하여 비례를 측정할 때는 **항상 팔꿈치는 고정시키고 팔을 앞으로 쭉 뻗는다.**

모든 비례의 관측은 항상 여러분의 눈과 평행이 되어 있는 **상상의 그림판 위**에서 측정돼야 한다는 것을 기억하자! (나는 워크숍에서 항상 수없이 "그림판으로 보라", "팔꿈치를 고정시키라", "한 쪽 눈을 감으라."라고 반복시킨다!) 처음에는 기억하기 힘들겠지만 결국 이것은 새로운 학습이다.

비례 관측의 형식적 행위

그림에 있어 여러분은 항상 두 비례를 비교한다. 여러분의 기본단위의 넓이(또는 높이)에서 여러분은 관측이 필요한 각 형태의 넓이(또는 높이)와 비교한다. 모든 관측에서 여러분은 일단 다시 기본단위로 돌아가 먼저 그것을 측정하는데, 그것이 바로 여러분의 변치 않는 "제1번"이기 때문이다. 그림에서의 모든 비례는 기본단위와의 관계에 달렸다. 모든 비례적인 관계는 "1번과 (다른 무엇)"으로 마치 1:(무엇)의 비율과 같은 것이다.

비례적 관측은 오히려 형식적인 행위를 필요로 한다. 연필을 잡고, 팔을 앞으로 길게 뻗고, **팔꿈치를 고정**시킨다. 팔꿈치를 고정시키는 이유는 비례 측정에서 확실한 단일 축척을 사용하기 위해서이다. 팔꿈치를 이완시키면 축척의 흔들림으로 관측에서 약간의 오류가 생길 수도 있다.

한 쪽 눈을 감고, (상상의 그림판에서) 팔을 앞으로 뻗고 팔꿈치를 고정시킨 채 연필의 한 쪽 끝을 처음 형태(자신의 기본단위)의 한 쪽 면에 대고 엄지손으로 기본단위의 넓이(또는 길이)에 표시를 한다. 다음은 그대로 엄지손은 기본단위의 "1"의 넓이에 두고, 팔꿈치를 고정시킨 채로 한 쪽 눈은 감고, 마음속으로 비율의 관계에 주목한 다음,

다시 연필을 움직여 다른 형태에 대고 측정하기를 반복한다. 어쩌면 이것은 1:1(일 대 일, 넓이는 같다)이거나 아니면 1:2(두 번째 형태의 넓이는 두 배)이다.

이제는 "관측"한 것들을 그림 종이에 옮겨 그린다. 1:2라는 비율은 마음속에 담아 두고서 **처음에 연필에 측정한 것**을 지워 버린다! 여러분은 "그곳에 있는" 비례 관계를 발견한 것이다. 다음 단계는 이 비율을 그림에 "그곳에 있는" 것과는 다른 그것 자체의 축척대로 그리는 것이다.

다시 자신의 그림으로 돌아와서, 그림에서 연필과 엄지손가락을 이용해 기본단위를 측정한다. 이것이 바로 여러분의 그림에서 "1"이다. 이제는 다시 두 번째 형태로 이동해서 "하나, 둘"을 세어서 두 번째 형태의 넓이를 그림에 표시한다. 모든 형태는 그림판 위에서 사진처럼 평면화되었다는 것을 기억하라. 왜냐하면 여러분은 그림판 위에서 측정을 했고 이 "그림판을 뚫고 들어갈" 수 없기 때문이다. 사물이 앞으로 당겨지거나 뒤로 물러나는 것은 여러분이 그림판 위에서 **평면**으로 측정했기 때문이다.

비례 관측의 개요

+ 한 쪽 눈을 감고 팔을 앞으로 끝까지 뻗어 팔꿈치를 고정시키고 그림판 위로 연필을 잡는다. 그곳에 기본단위를 먼저 관측하고 이것을 두 번째 형태와 비교한다. **마음속으로 비례를 말하자면 1:2라고 하듯이 가늠해 둔다.**

+ **연필**에 측정했던 것은 지워 버린다!

+ 다시 그림으로 돌아와서 **그림**속의 기본단위를 측정하고 다른 두 번째 형태로 이동한다. 다시 "하나, 둘" 표시를 해 두고 두 번째 형태의 **비례**에 자신감을 가지고 그림을 계속한다.


우리 학생들 중 하나가 연필을 닦아내는 동작과 함께 "연필에서 (첫 측정을) 닦아내라!"라는 계율을 만들었다.

이것은 빛나는 계율이다. 학생들이 가장 자주 범하는 오류는 "외부"와 그림의 축척이 다르기 때문에 그림에서는 다시 측정해야 한다는 것을 망각하고 "외부"의 측정치를 그대로 그림에 적용하는 것이다.


두 시점 투시도

준비물:

+ 화판
+ 여러 겹의 그림 종이
+ 마스킹 테이프
+ 연필, 연필깎이, 지우개
+ 흑연 막대와 종이 수건
+ 플라스틱 그림판과 펠트촉 마커
+ 큰 뷰파인더

시작하기 전에

1. 160쪽(제7장)의 "준비 과정"을 따른다. 틀은 그림판의 바깥쪽 윤곽을 사용하여 그린다.

2. 그릴 주제를 선택한다. 가장 그리기 좋은 장소를 걸어 다니면서 뷰파인더를 통해, 마치 카메라를 통해 사진을 찍듯이, 자신이 마음에 드는 구도를 선택한다. 여러분이 그림그리기 쉬운 곳보다는 그림그리기에 흥미롭다고 생각되는 풍경이나 장소를 선택한다. 여러분은 이 기법들을 성취하고 싶을 것이고, 놀랍게도 이렇게 복잡하고 많은 각도들은 학생들의 성취감을 더욱 높일 수 있는 단계일 것이다. 198쪽 학생의 그림 참조.

가능한 장소들:

+ 부엌의 구석
+ 열려진 출입구에서 보이는 전망
+ 집의 어느 방안의 한 구석
+ 현관이나 발코니
+ 차나 벤치에 앉아 그릴 수 있는 모든 거리 모퉁이
+ 안이나 밖에서 볼 수 있는 공공건물의 현관 (주의할 점은 이상하게도 공공장소에서 그림을 그리거나 할 때 낯선 사람이

말을 걸거나 접근하지 않고 완전히 자유롭다. 이것은 기쁜
일이지만 그렇다고 이것이 R-모드로 유도해 주는 것은 아니다.)

여러분의 두 시점 투시도

1. 여러분이 선택한 장소를 그리도록 준비한다. 두 개의 의자가
 필요한데, 하나는 앉기 위한 것이고 하나는 그림 그릴 화판을
 놓기 위한 것이다. 만약 실외에서 그림을 그린다면 접이의자가
 편리할 것이다. 이제 여러분은 선택한 대상을 직접 눈앞에서
 그리게 된다는 것을 명심하자.

2. 큰 뷰파인더와 플라스틱 그림판을 집게로 같이 고정시켜 둔다.
 그림판에 뷰파인더의 열려진 안쪽 윤곽을 펠트촉 마커로 그려
 틀을 만든다. 한 쪽 눈을 감고 뷰파인더/그림판을 잡고 앞뒤나
 양옆으로 움직여 가며 가장 마음에 드는 구도를 찾는다.

3. 좋아하는 구도를 선택했다면 그곳에서 기본단위를 찾아내자.
 너무 크지 않은 중간 정도의 너무 복잡하지 않은 형태를
 선택하자. 이것은 창문이거나 벽에 걸린 그림이거나 출입문일
 수도 있다. 그리고 실재의 형태일 수도 있고 여백일 수도 있다.

그림 8-15

그림 8-16. 플라스틱 그림판에 문의
꼭대기를 그려라. 이것이 자신의
기본단위이다.

그림 8-17. 자신의 기본단위를 종이 위로
옮긴다. 이 때 자신의 종이가 그림판보다
약간 크기 때문에 축척을 키워야 한다.

또한 이것은 단일 선이거나 형태일 수도 있다. 플라스틱 그림판 위에 여러분의 기본단위를 펠트촉 마커로 그린다(그림 8-16).

4. 무엇을 그렸는지 잘 볼 수 있도록 뷰파인더/플라스틱 그림판을 흰 종이 위에 올려놓는다.

5. 여러분이 그린 기본단위를 배경이 칠해진 톤이 된 종이에 십자선을 가이드로 사용하여 옮겨 그린다. 그림판과 배경이 칠해진 종이에는 십자선으로 그림을 모두 4등분으로 나누게 된다. 여러분의 그림 부분도 역시 똑같은 모양이겠지만 칠해진 종이는 뷰파인더의 열린 구멍보다는 크기 때문에 조금 클 것이다. (조금 확장되었다.) 그림 8-17 참조.

그림을 시작하기 전 기억하고 주목해야 할 것들

대부분의 사람들이 그림을 배우는데 가장 힘든 부분은 각도와 비례에 대한 자신의 관측을 믿는 일이다. 여러 번 학생들이 관측하는 것을 지켜보았는데, 그들은 관측하고 머리를 흔든다. 그리고 다시 단일 시점 투시도를 그리듯이 관측을 하고 다시 머리를 흔든다. 그리고 심지어 큰 소리로 "그건(각도가) 저렇게 경사질 수가 없어." 또는 "(비례가) 저렇게 작을 수가 없어."라고 말한다.

조금 더 경험이 있는 학생이라면 그들이 관측해서 얻은 정보를 받아들일 수 있을 것이다. 여러분은 그대로 전체를 받아들여야 하고, 말하자면 두 번째 관측을 추측하지 말아야 한다. 나는 학생들에게 "여러분이 본 그대로를 그려라. 자신과 그 문제로 싸우지 말라."라고 말한다.

물론 관측은 가능한 한 정확하고 주의 깊게 되어야 한다. 내가 워크숍에서 시범을 보여 줄 때 아주 조심스럽게, 의도적인 동작으로 나의 팔을 뻗고 팔꿈치를 고정시킨 다음, 한 쪽 눈을 감고 주의해서 그림판 위의 각도나 비례를 관측한다. 그러나 여러분은 이러한 동작들이 아주 재빨리 거의 자동으로 마치 자동차의 브레이크를 부드럽게 밟아 차를 세우듯이, 또는 힘든 좌회전을 하듯이 된다는 것을 발견할 것이다.

가끔은 이렇게 그림판으로 "있는 대로" 각도나 비례를 다시 점검해

필요하다면, 어떻게 그림판에서 바탕색이 칠해진 종이 위에 사분할 면을 이용하여 옮겨 그리는지 그림 8-16과 그림 8-17을 참조하기 바란다.

여백을 강하게 강조하면 그림이 강화된다. 왜냐하면 그것이 판형 안에서 공간과 형태를 **통일**하기 때문이다. 통일성은 좋은 구도의 첫 번째 요소이다.

형태만 강조하는 것은 구도의 통일성을 파괴하는 경향이 있으며, 이상하게 그림을 지루하게 만든다. 우리는 예술 작품에서 통일성을 갈망하는 것 같다.

기본단위

그림 8-18. 자신이 그리는 광경을 보면서 엄지손가락으로 자신의 기본단위인 문 꼭대기의 폭을 연필에 표시한다. 이것이 자신의 "1"이다.

보는 것이 필요하다고 본다. 여러분의 구도를 다시 찾기 위해서는 간단히 뷰파인더/플라스틱 그림판을 잡고, 한 쪽 눈을 감고, 그림판을 앞뒤로 또는 양옆으로 움직여 가며 여러분의 기본단위가 "그곳에" 있을 때까지 찾아보고, 플라스틱 그림판 위에 펠트촉 마커로 그것을 그려 넣는다. 그런 다음, 여러분을 어렵게 만들지도 모를 각도와 비례를 확인한다.

투시도 완성하기

1. 다시, 여러분의 그림을 마치 매혹적인 퍼즐처럼 짜 맞출 것이다. 부분에서 인접한 부분들로, 항상 이미 그려진 부분들과 새로운 부분들의 관계를 점검하면서 작업한다. 그리고 윤곽은 이미 함께 경계를 나눈다는 개념과, 실재의 형태와 여백은 틀 안에서 구도를 만들어 간다는 것을 기억하자. 그리고 이 그림을 위한 모든 정보는 바로 여러분의 눈앞, 그곳에 있다는 것을 기억하자. 여러분은 미술가들이 이용하는 전략을 자유롭게 "열려진" 시각

기본단위

그림 8-19. 연필을 문의 수직선으로 돌리고 "1에서 1까지…" 잰다.

기본단위

그림 8-20. 연필을 아래로 떨어트려 다시 "1에서 2까지…" 잰다.

기본단위

비율은 1 : 2⅔

그림 8-21. 다시 연필을 아래로 떨어트려 다시 "2/3"를 잰다. 이제 여러분은 문의 폭과 길이의 관계를 안다. 그것은 1 : 2⅔, 또는 1 : 2⅔. 다음에 여러분은 이 관계를 그림에 적용해야 한다.

그림 8-22. 저자의 시범 그림

그림 8-23. 루페 라미레즈

그림 8-24. 강사 브라이언 보마이슬러의 그림

열린 복도는 그림을 관찰하는데 훌륭한 소재이다.

정보와 정확한 도구(그림판과 연필)들이 도와준다는 것을 이제는 알 것이다.

2. 그림 8-22에서처럼 여백도 그림에서 중요한 한 부분이라는 것을 명심하자. 여러분이 그림을 좀 더 강화하기 위해 여백을 이용해 작은 램프라든가 테이블, 도안화한 서명이라든가, 이런 작은 것 등을 추가해서 그릴 수 있다. 만약 단지 실재의 형태에만 초점을 맞춰 그린다면 그림을 약화시키는 경향이 있다. 만약 풍경화를 그린다면, 나무나 특별한 나뭇잎 등은 그것들의 여백이 강조되었을 때 그림은 훨씬 강력해진다.

3. 만약 바탕이 칠해진 종이에 작업을 한다면 이미 그려진 그림의 주요 부분에 빛과 그림자에 초점을 둘 수도 있다. "사시"로 본다면 세부가 약간 흐려져서 밝은 부분과 그림자 부분의 면이 더 크게 보일 수 있다. 또다시 여러분의 새로운 관측 기법으로 밝은 부분의 형태는 지우개로 지워 내고 그림자 형태는 연필로 더 칠해 준다. 이 형태들은 이미 관측된 다른 부분들과 정확히 똑같은 기법으로 관측되어진 것이다. "저 그림자의 각도는 수평선에 대해 어떤 각도인가? 저 밝은 면의 넓이는 창문의 너비에 비해 얼마나 되는가?"

그림 8-25. 〈뉴욕 타임스〉에서,
© 〈뉴욕 타임스(The New York Times)〉,
2010년 11월 10일

우리는 작가 알렉스 이번 마이어(Alex Eben Meyer)가 이 의욕을 돋우는 단일 시점 투시도 작업을 즐겨 하는 것을 상상할 수 있다.

4. 만약 그림의 어느 부분이 "틀려 버리거나" "망쳐 버렸다면" 투명 그림판으로 문제의 지점을 다시 점검하기 바란다. 그림판 위의 이미지를 보면서 (물론 한 쪽 눈은 감고) 번갈아 흘깃 보면서 각도와 비례를 재검토하기 바란다. 고치기 쉬운 것이라면 고치자.

완성한 뒤

축하한다! 여러분은 이제 막 많은 미술대학 학생들도 하기 버거운 일을 해냈다. 관측이란 적절한 기법이다. 여러분은 관측하고, 그림판 위에 실제로 나타나는 사물을 보는 것이다. 이 기법은 자신의 눈에 보이

는 모든 것을 그릴 수 있게 해 준다. 여러분은 "쉬운" 주제를 찾을 필요가 없다. 여러분은 어떤 것도 다 그릴 수 있다. 마치 빈센트 반 고흐가 원근법을 아주 잘 배웠듯이, "그림 그리는 데는 최소한의 정도만 알면 된다."

관측 기법을 숙달하기 위해서는 많은 연습이 필요하다. 그러나 곧 여러분은 관측을 하고 각도를 측정하거나 비례를 재지 않고도 자동으로 "그냥 그리고 있는" 자신을 발견하게 될 것이다. 이것은 말하자면 스스로 비례나 웬만큼 쉬운 것들은 성공적으로 "눈대중"을 하게 된 것이다. 그러나 아주 어려운 단축된 부분들과 만나게 되면 여러분은 단지 어려운 각도나 비례들이 드러나게 하는 기술이 필요할 것이다.

시각적 세계는 단축된 전망의 사람들, 거리, 건물들, 나무들, 다양한 사물들로 가득 차 있다. 초보자들은 가끔 이러한 "어려운" 전망을 기피하거나 대신 "쉬운" 전망을 찾는다. 이제 여러분이 가진 기술은 이러한 주제의 제한이 필요하지 않다. 윤곽과 여백, 관계 관측하기 등을 같이 하면서 단축된 형태를 그리게 해 줄 뿐만 아니라 순전히 즐길 수 있게 된다. 어떤 기술을 배울 때는 "어려운 부분"을 배울 때 더욱 도전적이고 신이 난다. 그림 8-25 참조.

미리 보기

사실적인 그림에서 지각된 주제들은 항상 같고, 항상 어떤 주제를 막론하고 이 과정에서 여러분이 배우고 있는 것과 같은 최저점의 기본적인 지각 기술을 필요로 한다. 차이점이라면 재료, 주제, 바탕, 크기일 뿐이다. 방금 여러분이 배운 관측법들은 인물화, 정물화, 단축된 동물 등등에서의 어려운 단축된 전망과 같다. 그것들은 모두 같고, 어떤 주제라 하더라도 언제나 같은 기법을 필요로 한다. 물론 이것은 또한 다른 세계적 기법과도 같은 것이다. 일단 읽을 줄 알게 되면 어떤 책이라도 읽을 수 있다. 운전을 배우고 나면 어떤 차라도 운전할 수 있다. 한번 요리를 할 수 있으면 다른 조리법으로도 따라 만들 수 있다. 그리고 한번 그릴 수 있게 되면 여러분은 무엇이라도 자신의 눈에 보이는 모

그림 8-26. 상당히 재미없는 산업체 복도의 광경이 멀어져 가는 공간을 강렬하게 표현한 흥미로운 단일 시점 투시도가 된다.

그림 8-27. 학생 신디 볼-킹스턴(Cindy Ball-Kingston)이 침대가 정돈되지 않은 이 침실에서 했던 것처럼, 여러분도 예상치 않았던 곳에서 재미있는 두 시점 투시도 구도를 발견할 수 있다.

든 것을 그릴 수 있다.

이제 우리는 세 가지 중요한 기본 지각 기술을 탐사했다. 경계(윤곽)를 관찰하고 그리기, 공간, 그리고 각도와 비례의 관계들이다. 다음은 여러분에게 가장 흥미롭고 도전적인 주제인 사람의 얼굴 그리기에서 경계와 공간, 각도와 비례적 관계 등의 지각 기술을 사용하여 옆얼굴 초상화를 그리게 될 것이다.

그림 8-28. 강사 브라이언 보마이슬러가 외부 광경을 그린 이 두 시점 투시도에서 한 것처럼,
시작하기 전 종이에 배경 칠을 함으로써 관찰 그림에 약간의 빛과 그림자를 넣을 수 있다.

CHAPTER 9

옆얼굴 초상화 그리기

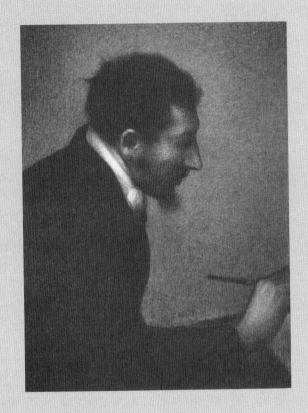

조르주 쇠라(Georges Seurat, 1859-1891),
〈아망-장(Aman-Jean)〉, 1882-83, 콘테 크레용,
62.2×47.5cm, 1960년 스티븐 C. 클라크 기증.
미국 뉴욕 메트로폴리탄 미술관/미술자료관

프랑스 화가 조르주 쇠라가 이 유명한 파리 미술대학
동료 학생이었던 아망-장의 옆얼굴 초상화를 그린
것은 겨우 스물세 살 때였다. 콘테 크레용을 사용하여
쇠라는 가장 어두운 흑색에서부터 창백한 담회색에
이르기까지의 색조를 표현했고, 칼라에서 종이의
원래 백색을 그대로 놓아두어 흑백조 색으로 전
범위의 표현을 완성했다. 이 그림은 아망-장의 깊은
몰입으로 가득 차 있으며, 그의 표정은 손에 붓을 들고
작업하는 데 온 정신을 집중한 열중감을 표현하고
있다. 우리는 또한 친구에 대한 쇠라의 따뜻한 감정을
읽을 수 있다.

지각한 물체나 인물을 그리는 것은 다섯 가지 부가 기술 요소로 구성된 종합 기술이다. 지금까지 여러분은 다음 항목의 보고 그리는 법을 배웠다.:

+ 경계, 그림의 윤곽 공유
+ 공간, 실재의 형태와 경계를 공유하는 여백
+ 각도, 수직선과 수평선 간의 관계, 그리고 서로 간의 비례

이번 장에서 이 세 가지 기술을 옆얼굴 초상화에 같이 사용한다.

그리고 별도의 설명이 필요 없는 기술:

+ **형태**, 면밀한 관찰의 결과 생기는 지각-전체는 부분의 합보다 크다는 것, 이해의 아하! 터득

우리의 주요 전략 상기하기: 지배적인 언어적 왼쪽 반구를 치워두기 위해서, L-모드 지각 처리 과정에 적합하지 않은 시각 정보에 집중할 필요가 있다. 거꾸로 된 이미지, 복잡한 경계, 여백, 역설적인 각도와 비례, 그리고 빛과 그림자

사람의 얼굴은 언제나 미술가들을 매혹시킨다. 그것은 아주 도전적이고, 닮게 그리고 싶고 겉모습으로 내면을 보여 준다. 더욱이 초상화는 외관만이 아니라 모델의 개성(형태)과 작가의 정신까지도 드러낸다. 역설적으로 모델을 자세히 볼수록 관람자는 더욱 명확하게 닮아 가는 작가를 보게 된다는 것이다.

이러한 유사성이 드러나는 것은 의도적인 것이 아니다. 이것은 단지 가까이, 끊임없는 관찰에 의한 결과로 걸러진 작가의 모습일 뿐이다. 그러므로 여러분이 그리게 되는 인물을 통해 자신만의 독특한 표현을 찾아내도록 다음 연습에서는 얼굴을 그리게 될 것이다. 여러분이 자세히 볼수록 더욱 잘 그릴 수 있을 것이고, 타인을 통해 자신을 더욱 잘 나타내게 될 것이다.

인물화는 닮아야 한다는 것 때문에 더 정확한 관찰이 필요하므로, 얼굴은 초보자에게 관찰과 그리기를 가르치기에 아주 효과적이다. 지각의 정확성의 결과는 인간의 얼굴이 가지는 일반적인 올바른 비례 등으로 인해 즉각적이고 확실하게 알 수가 있다. 그리고 우리가 모델을 알고 있다면, 더욱 지각의 정확도에 정밀한 판단을 얻을 수 있을 것이다.

왜냐하면 오른쪽 두뇌는 얼굴을 인식하는데 특화되어, 특별히 작은 세부까지도 전체적으로 종합해서 인식하기 때문에 초상화는 오른쪽 두뇌의 기능에 의식적인 접속을 활성화하는 데 적합한 전략이다. 뇌졸중이나 사고로 오른쪽 두뇌에 손상을 입은 사람은 그의 친구나 심지어 거울 속 자신의 모습마저도 인식하는 데 어려움을 겪는다. 왼쪽 두뇌에 손상을 입은 환자는 일반적으로 이런 증상을 보이지 않는다. 그러므로 초상화는 오른쪽 두뇌의 기능에 접속하기에 아주 적합하다.

초보자들은 가끔 초상화는 모든 그림 중에서 가장 어렵다고 생각한다. 사실은 그렇지 않다. 다른 주제들과 마찬가지로 모든 시각 정보들은 바로 그곳 여러분 눈앞에 있다. 다시 말하지만 문제는 어떻게 보는지를 알아야 하는 것이다. 이 책의 주된 전제는 그림이란 항상 같은 임무인, 즉 모든 그림은 여러분이 배우고 있는 기본적인 **관찰** 기술을 필요로 한다는 것이다. 복잡한 것을 무시해 버리면 하나의 주제는 다른

주제보다 그리기에 어렵거나 쉽거나 한 것이 아니다.

　어떤 특정 주제가 어려워 보이는 것은 보통 명확한 지각을 방해하는, 주로 상징으로 굳어 버렸기 때문에 다른 것보다 더 어려워 보인다. 초상화는 이러한 주제에 속한다. 대부분의 사람들은 유년 시절부터 사람의 얼굴을 그리고, 명확한 지각을 방해하는 집요한 상징체계를 가지고 있다. 예를 들면, 흔한 상징으로 눈은 두 개의 곡선이 가운데 동그란 홍채를 가지고 닫혀 있다. 우리가 제5장에서 언급한 유년 시절부터 기억되고 발전되어 온 바꾸기 힘든 여러분의 독자적인 특색으로 굳어진 상징이다. 이들 상징들은 실제 관찰을 거부하기 때문에 사실적인 사람의 얼굴을 그리는 것은 아주 드문 일이다. 알아볼 수 있는 초상화를 그리는 것은 더욱 힘든 일이다.

　요약하자면, 초상화는 우리의 목표를 위해 네 가지 이유로 아주 유용하다. 첫째로, 사람의 얼굴을 기억하고 변별하는 특별한 기능을 가진 오른쪽 두뇌로 접속하는 것이 닮게 그리기에 적합하다고 본다. 둘째로, 얼굴을 그리는 것은 여러분이 그림을 그리는 데 도움이 될 경계와 공간과 각도와 비례 등 초상화를 위한 지각 능력을 강화해 줄 것이다. 셋째로, 얼굴을 그리는 것은 자리 잡힌 상징체계를 피해가는 훌륭한 연습이 될 것이다. 넷째로, 믿을 만큼 닮게 그릴 수 있는 능력은 오른쪽 두뇌의 타고난 능력에 대해 비판적인 왼쪽 두뇌를 감히 설득시킬 수 있는 시범이 될 것이다.

　여러분은 일단 새로운 방법으로 보도록 두뇌를 전환시킨다면 초상화를 그리는 것이 어렵지 않음을 알게 될 것이다. 여러분이 지금까지 배운 기법에 강도 있게 집중한다면 여러분은 모델과 닮게, 그리고 그림 뒤에 숨겨진 독특한 성격과 개성과 같은 총체적인 모습을 그릴 수 있게 된다.

초상화에서 비례의 중요성

모든 그림은, 그 주제가 정물화, 풍경화, 인물화, 초상화이건 상관없이 비례와의 관계를 수반한다. 비례는 미술의 양식이 사실적이거나 추상

적이거나 완전히 비구상적인 것(인식할 수 없는 외부 세계로부터의 형태)이라 해도 모두 중요하다. 그러나 초상화에서 비례는 특별히 정확성에 크게 좌우된다. 그러므로 사실적인 그림은 비례의 관계를 있는 그대로를 보는 훈련에 효과적이다. 직업이 크기와 치수의 판단과 관련이 있는 목수나 치과 의사, 재단사, 카펫공, 외과 의사 들은 흔히 여러분이 배워서 알게 될 비례를 지각하는 재주가 상당히 발달되어 있다.

본 것에 대한 확신: 크기의 불변성

그림을 배우는 데 있어 가장 놀라운 측면은 두뇌가 독특한 정보를 기존의 개념이나 신념으로 받아들이기 위해 시각 정보를 전환시키는 능력이 있음을 발견한 것이다. 그렇다고 무슨 일을 하고 있는지 알려 주는 것은 아니다. 그것은 여러분 스스로 "무엇이 그곳에 있는지" 확인해야만 한다. 이러한 현상을 "시각의 불변성"이라고 말한다. 그러나 어쩌면 그림에서 가장 중요한 것은 **크기의 불변성**과 **형태의 불변성**일 것이다. 이러한 현상 때문에 우리가 익숙한 사물을 보면서, 그것이 가까이 있든 멀리 있든 익숙한 크기와 익숙한 형태로 본다. 거리가 멀어지면 사물의 크기와 형태가 줄어든다는 실제의 지각적 사실은 "시스템에 결함을 투

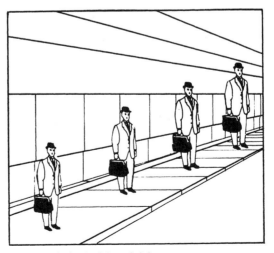

그림 9-1. 네 인물은 같은 크기이다.

입함"으로써 파악할 수 있는데, 이것은 실제 크기와 형태를 파악하기 위해 간섭 장치를 삽입한다는 의미이다. 그림에서 간섭하는 "결함"은 그림판 위에서 면밀하게 크기와 형태를 비교하고 측정하는 우리의 다목적 도구인 연필을 사용하여 우리 미술가들이 관측하는 방법이다.

여기서 특정 크기와 형태를 예로 들겠다. 각 예에서 우리는 실제 자유로운 크기와 형태를 측정하는 도구를 "돌발적"으로 사용할 것이다. 그림 9-1은 네 사람이 있는 풍경을 간략 도식으로 보여 준다. 제일 오른쪽 먼 곳의 남자는 넷 중에 제일 크게 보이지만 모두 정확하게 같은 크기이다. 측정할 작은 도구(그림 9-2)를 잘라서 타당성이 있는지 시험해 보기 바란다. 측정해 보고, 모든 크기가 같다는 것을 확인한 뒤에도 오른쪽 남자가 여전히 커 보일 것이다(그림 9-3).

여러분이 이 책을 돌려서 아래 위를 거꾸로 놓고 본다면 L-모드를 옆으로 치우게 되어 더욱 쉽게 인물은 다 같은 크기라는 것을 발견하게 된다. 거꾸로 된 그림이 같은 시각 정보에 제동을 걸어 다른 회답이 온다. 두뇌는 점차로 우리에게 거리를 둔 크기가 줄어드는 비례를 정확하게 보도록 언어 개념의 영향을 덜 받는 것 같다. 그러나 다시 책을 돌려 바르게 놓게 되면, 여러분의 의지와는 상관없이 먼 뒤쪽의 인물이 여전히 다시 커 보일 것이다.

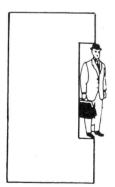

위: 그림 9-2. 종이에 한 인물의 크기를 표시한다.

오른쪽: 그림 9-3. 한 인물 크기의 조각을 오려내고 다른 인물들의 크기를 이 조각에 맞춰 잰다.

그림 9-4. 믿기지 않겠지만 이 두 탁자의 윗면은 그 크기와 모양이 정확히 같다. 이 놀라운 그림은 심리학자이며 인지과학자인 로저 N. 셰퍼드 (Roger N. Shepard)의 1990년도 책 《마음의 시야(Mind Sights)》에 나오며, 저자의 허가를 받고 전재했다.

이러한 오인은, 크기는 분명히 거리의 영향을 받는다는 과거의 경험으로부터 오는 이유일 것이다. 주어진 같은 크기의 두 사물이 하나는 가까이, 하나는 멀리 있다면 떨어진 곳의 사물이 작게 보일 것이다. 만약 두 개가 같은 크기로 보인다면, 멀리 있는 사물은 가까이 있는 사물보다 훨씬 커야만 한다. 이것이 이치에 맞고 우리는 이러한 개념을 두고 다툴 필요가 없다. 그러나 다시 네 사람의 인물로 돌아와 보면, 두뇌가 마치 크기를 실제보다 더 사실처럼 만들기 위해 먼 곳의 크기를 확대한 것처럼 보인다. 이것은 지나친 일이다! 이것은 실제 이미지를 다르게 변형시켜 우리에게 알지 못하게 하여 초보 학생들에게 비례에 대한 문제를 갖게 하는, 분명히 지나친 일이다.

두 개의 테이블

확실한 형태와 크기의 오류에 대한 충돌 사례 중 가장 중요한 예의 하나로, 인지지각심리학자로 널리 알려진 로저 셰퍼드의 두 개의 테이블 그림인 그림 9-4가 있다. 만약 내가 여러분에게 두 개의 테이블이 같은 크기와 형태라고 말한다면 여러분은 믿기 어려워도 의심하지 않을 것이다. 이런 주장을 시험하는 가장 좋은 방법은 여러분의 투명 플라

스틱 그림판에 펠트촉 마커로 왼쪽의 테이블 상판을 옮겨 그린다. 그 다음엔 그린 그림판을 오른쪽의 테이블 상판 위에 같은 방향으로 나란히 올려놓는다. 여러분은 둘이 정확히 같은 크기와 형태임을 알게 될 것이다. (그런데 로저 셰퍼드의 이 두 개의 테이블 그림은 거꾸로 놓거나 바로 놓거나 착시를 유지하는 아주 드문 예이다.)

　나는 크기와 형태의 지각을 방해하는 이런 현상에 대한 다양한 사례를 보여 주었다. 나는 프로젝터를 사용하여 두 개의 테이블 그림을 보여 주었고, 왼쪽 테이블 상판 위에 투명한 플라스틱판을 겹쳐 놓고 똑같은 크기로 잘라 냈다. 그런 다음 이 잘라 낸 플라스틱판을 오른쪽 테이블 상판 위에 올려놓았는데, 정확하게 들어맞자 관람자들은 믿을 수 없다는 듯 탄성을 질렀다. 나는 언젠가 디즈니사의 애니메이터들에게 이 놀라운 환각을 보여 주었다. 강의가 끝나자 작가 두 명이 내게로 내려와서 (물론 농담으로) 내가 사용한 "작은 플라스틱판"을 확인하고 싶어 했다.

머리의 크기

여기에 크기에 대한 확실한 오인을 방해하는 또 다른 사례가 있다. 많은 사람들이 있는 강의실이나 극장 같은 곳에서 사람들을 둘러보며 스스로에게 모든 사람들의 머리가 다 같은 크기로 보이는지 물어 보자. 종이를 말아서 직경 2~3cm 정도의 튜브(즉석에서 측정 도구가 된다)를 만든다. 그런 다음 이 튜브를 통해 아주 가까이 있는 사람을 본다. 필요하면 다시 만들어 사람의 얼굴이 튜브의 구멍에 딱 맞도록 한다. 그런 다음 이 구멍을 유지한 채로 이번에는 이 구멍을 통해 방에서 멀리 있는 사람의 머리에 맞춘다. 아마도 이번엔 가까이 있는 사람의 머리 크기보다 1/4 정도의 크기로 작아 보일 것이다. 그런데 여러분이 튜브를 치워 버리고 멀리 있는 같은 사람의 머리를 다시 본다면 크기는 바로 "정상"으로 돌아와 갑자기 "커져 보일" 것이다.

　왜냐하면 두뇌가 실은 여러분이 보고 있다고 생각하는 것에 기댈 수 없이, 자기가 분명히 알고 있던 사물의 크기로 맞추어 바꿔버리기 때

문이다. 두뇌는 사람의 머리 크기가 대개 다 비슷하다고 알고 있고, 두뇌는 거리 때문에 줄어든 크기를 인정하기를 거부한다. 그러나 우리는 여기에서 이중의 역설과 맞서게 된다.

> 만약 여러분이 두뇌의 방식을 인정하고 가깝거나 멀리 있는 머리를 거의 같은 크기로 그린다면, 두뇌는 그림이 잘못되었다고 생각할 것이다. 그러나 여러분이 만약 머리의 비례를 지각한 대로 정확하게 거리에 따라 줄어들게 그린다면 두뇌는 대체로 다 같은 크기라고 보통 때처럼 볼 것이다.

자신이 보는 것에 대한 불신

마지막 사례로, 거울 앞에서 팔 길이만큼 떨어져 선다. 거울 속 자신의 머리 크기는 얼마나 된다고 생각하는가? 자신의 머리와 같은 크기일까? 팔을 뻗어 펠트촉 마커로 거울에 비친 얼굴의 아래 위(머리의 바깥쪽 윤곽)를 표시해 둔다(그림 9-5). 가까이 다가가서 표시해 둔 크기를 보자. 아마도 여러분의 실제 머리 크기의 반 정도 되는 11~13cm 정도일 것이다. 이번에는 거울에서 길이의 표시를 지우고 거울에 비친 자신의 얼굴을 다시 보자. 얼굴 영상은 실제의 얼굴 크기와 같은 것처럼 보인다! 즉 여러분은 자신이 보는 것을 믿지 않고, 자신이 믿고 있는 것을 보고 있다.

사실에 가깝게 그리기

두뇌가 정보를 바꾸고도 그것을 알려 주지 않는다는 것을 알게 되면 그림그리기의 문제 중 여러 가지가 명확해진다. 또한 실제의 세계에 존재하는 무엇인가를 보는 법을 배우는 것이 흥미로워질 것이다. 이러한 인식 현상은 일상에서 필수인 것 같다. 이것은 입력되는 데이터의 복잡성을 감소시키고 안정적인 개념을 갖게 한다. 문제가 생기는 것은 우리가 실제성을 검토하거나 실제의 문제 해결을 위해서나 사실적인

그림 9-5. 팔 길이 정도의 거리에서 거울 앞에 서면 거울에 비친 자기 머리의 이미지 크기는 약 반밖에 안 된다. 그러나 이 크기의 축소를 보기는 대단히 어렵다. 크기의 불변성이라는 개념으로 인해 자신의 머리는 확실하게 정상적인 크기로 보인다.

모습으로 그림을 그리기 위해 실재하는 것을 보려고 노력할 때이다. 그리고 두뇌는 그것이 중요하거나 흥미롭거나 그렇지 않더라도 시각적 크기를 바꾸려 하지만, 이것은 지나친 일이며 우리는 사실을 파악하는 방법이 필요할 뿐이다.

잘려 나간 두개골과 잘못 배치된 귀의 수수께끼

인물의 옆얼굴을 소개할 때 나는 심각한 두 가지 관계에 집중할 것이다. 왜냐하면 처음 그림을 시작하는 학생들에게 사람 얼굴 길이의 비례에서 눈의 위치와의 관계와 옆얼굴에서 귀의 위치를 정확하게 지각하는 것이 어렵기 때문이다. 이것은 두뇌가 시각 정보를 자신의 개념에 맞추려는 경향 때문에 생기는 두 가지의 지각적 오류 사례이다.

풍경화에서 "눈높이선"은 "지평선"과 같은 의미로 쓰인다. 초상화에서 "눈높이선"은 머리 전체의 길이에서 눈이 상대적으로 어느 위치에 있는가를 말한다. 성인에게서 눈높이선은 거의 예외 없이 두개골/머리카락의 최상단과 턱뼈의 최하단 사이의 **중간** 위치에 있다. 이 비례는 크기의 불변성이라는 개념 때문에 대단히 보기 어렵다.

그림 9-6. 머리 하반부와 상반부의 1:1
비례 대신에, 이 학생의 그림은 1:1/4이다.

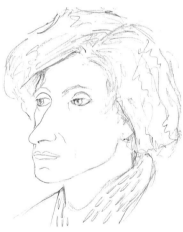

그림 9-7. 학생의 허락을 받고 나는 이
그림의 하반부만을 복사했다. 그 다음
머리의 상반부를 정상적인 1:1 비례로
확대했다. 보는 바와 같이 사소한 수정을
거쳐 이 그림은 전혀 다르게 변했다.

잘려 나간 두개골의 오류

사람의 얼굴을 보면, 많은 사람들이 얼굴에서 눈의 위치가 대략 얼굴 위에서부터 아래로 1/3 지점에 있다고 생각한다. 그러나 실제로 측정하면 얼굴의 절반 지점에 있다. 이런 잘못된 지각은 인물의 중요한 시각 정보가 이마나 머리 부분이 아니라 인물의 이목구비에 있기 때문에 나타난다고 생각한다. 머리의 위쪽 절반은 덜 주목받게 되는데, 이목구비가 더 크게 부각돼 머리 위쪽 부분은 흐려지게 된다. 이러한 오류는 우리가 "잘려 나간 두개골의 오류"라고 부르는, 일반적으로 초보자들에게 일어나는 지각적 오류의 결과이다(그림 9-6, 그림 9-7).

여러 해 전 대학에서 처음 그림을 배우는 학생들을 가르칠 때 이러한 오류를 보고 깜짝 놀랐다. 학생들은 초상화를 그리고 있었고, 한 학생과 또 다른 학생이 모델의 "두개골을 잘라 낸" 그림을 그리고 있었다. 나는 언제나 그랬던 것처럼 "눈의 위치(상상의 수평선은 눈 안쪽 끝을 지나간다)는 머리꼭대기에서부터 턱 아래까지 사이의 절반 지점이라는 것이 보이지 않는가?"라고 물었고, 학생들은 "아니요, 우리는 그게 안 보이는데요?"라고 말했다. 나는 학생들에게 연필을 사용해 모델의 머리에서 눈의 위치를 측정해 보라고 하고, 다시 자신의 머리에서도 측정해 보라고 했다. 다음엔 서로의 머리에서 눈의 위치를 측정해 보도록 했다. "측정 비율이 1:1인가요?"라고 물었고, "네."라고 대답했다. 그럼 이제 "모델의 머리에서 비례 관계는 1:1이라는 것이 보이고, 맞나요?" 학생들은 "아니요."라고 답했다. "우리는 아직 보이지 않아요." 한 학생은 심지어 "우리가 믿을 수 있게 되면 그때 보일 거예요."라고 했다.

이 작업은 어두워질 때까지 이어졌고 내가 "여러분은 정말 비례 관계가 보이지 않나요?"라고 물었을 때 "네."라고 대답했고, 학생들은 "우리는 정말 안 보여요."라고 했다. 여기서 나는 두뇌에서 진행되는 과정이 정확한 인식을 방해하고 있으며, "잘려 나간 두개골의 오류"를 일으킨다는 것을 확실히 알게 되었다. 일단 학생들이 이러한 현상을 이해하고 수긍하게 되면 자신의 관찰 결과를 받아들여 문제가 해결되었다. 이제 거부할 수 없는 증거를 제시함으로써 여러분은 자신의 두

뇌를 논리와 함정에서 벗어나게 하여 머리의 비율에 대한 관측을 받아
들이게 될 것이다.

중요한 것은 결국 얼굴 위 절반

우리의 기대와는 반대로 대부분의 학생들이 인물화를 배우기 위한 관
측과 그리기에서 몇 가지 문제점을 가지고 있었다. 나는 학생들에게
시범으로 몇 장의 그림(그림 9-8 a, b, c와 그림 9-9 a, b, c)을 그려서,

그림 9-8a. 생김새만 그린 그림

그림 9-8b. 같은 생김새에 그린 잘려 나간
두개골의 오류

그림 9-8c. 같은 생김새에, 이번에는
온전한 두개골을 그린 그림

그림 9-9a. 생김새만 그린 그림

그림 9-9b. 같은 생김새에 그린 잘려 나간
두개골의 오류

그림 9-9c. 같은 생김새에, 이번에는
온전한 두개골을 그린 그림

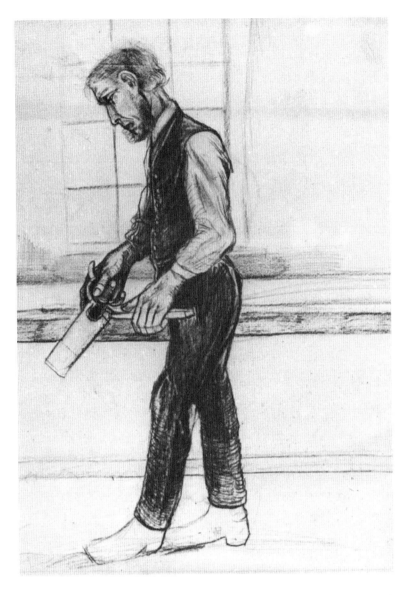

그림 9-10. 빈센트 반 고흐,
〈목수(Carpenter)〉, 1880. Rijksmuseum
Kröller-Müller Otterlo 제공

고흐는 그의 생애 중 마지막 10년간인
27세부터 37세까지만 전업 화가로
활동했다. 게다가 그 처음 2년간은 그림
그리는 법을 배우는 그림만을 그렸다.
〈목수〉에서 볼 수 있듯이 그는 비율과
형태의 배치 등에 어려움을 겪었다.
그러나 2년 후인 1882년의 작품
〈책 읽는 노인〉에서 확인되듯이 그는
이런 어려움을 극복해 냈고, 탁월한
표현력을 발휘했다.

여러분의 두뇌가 덜 중요하다고 여겨 여러분이 작게 보도록 만들어서
머리꼭대기가 잘려 나가지 않도록 두개골 전체를 그리는 것이 얼마나
중요한가를 보여 주기로 했다. 왼쪽은 두개골 부분이 없는 얼굴만 그
렸고, 가운데는 얼굴을 알아볼 수는 있지만 두개골이 잘못된 그림이
다. 오른쪽은 다시 알아볼 수 있는 얼굴이면서 아래쪽 절반의 비례가
제대로 맞는 전체 얼굴을 그렸다.

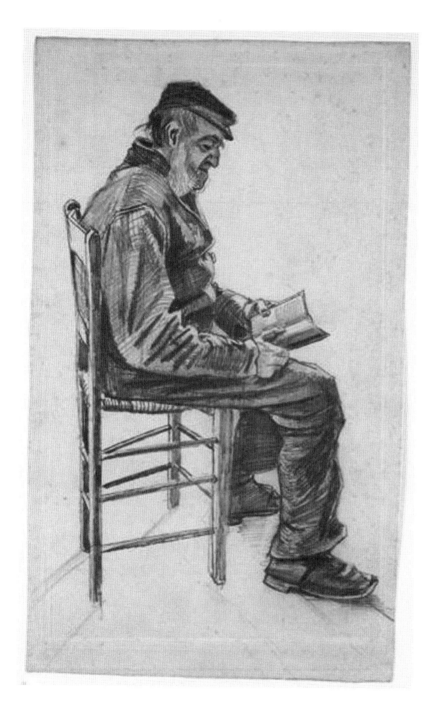

그림 9-11. 빈센트 반 고흐,
〈책 읽는 노인(Old Man Reading)〉, 1882,
암스테르담 반 고흐 미술관, 네덜란드

화가가 머리의 비례를 포함해 비례에
대한 대부분의 문제를 해결한 2년 뒤인,
1882년 12월 작품

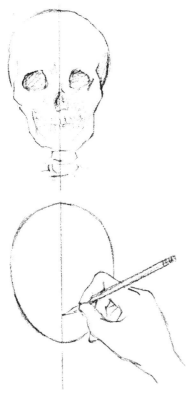

잘못된 그림의 문제점은 잘못된 비례에 있는 것이 아니라 바로 두개골에 있다는 것을 알게 되었다. 빈센트 반 고흐가 그린 그림 9-10을 보면 목수의 머리에서 분명하게 "두개골이 잘려 나간" 잘못된 예를 볼 수 있다. 이 그림을 그린 시점은 작가가 그림 때문에 고심하고 있을 때였다. 1882년경에 그린 〈책 읽는 노인〉의 그림을 보면 머리의 비례를 포함해서 지각의 문제점을 많이 극복한 것을 알 수 있다(그림 9-11). 이 두 그림을 가까이서 자세히 살펴보기 바란다.

여러분은 납득이 되었는가? 여러분의 논리적인 왼쪽 두뇌도 납득이 되었는가? 그렇다면 여러분은 이것으로 그림의 기초에서 계속 잘못 그렸을지도 모를 시간을 절약할 수 있게 되었다!

1. 불변의 크기의 영향을 극복하기 위해 얼굴에서 이목구비를 뺀 빈 얼굴판(blank)을 먼저 그린다. 그림 9-12에서 보여 주는 타원형의 사람을 그릴 때 미술가들이 사용하는 도형으로, 인간의 정면 두개골 형으로 "블랭크"라고 부른다. 이 블랭크의 중심에 수직선을 그어 블랭크를 둘로 나누고, 이 선을 **중앙 축선**이라고 한다.

2. 다음은 블랭크의 중심에 수평으로 수직의 중앙 축선과 직각으로 교차되게 그린다. 이 블랭크의 절반 되는 중간 지점이 눈의 위치다. 이 눈의 위치가 정확한지 그림 9-13처럼 자신의 얼굴을

그림 9-12. 달걀 모양("블랭크"라고 부른다)을 그리고 "중앙 축선"을 표시하는 수직선으로 양분한다.

그림 9-13. 연필로 자신의 머리에서, 눈높이로부터 턱 하부까지의 길이를 잰다.

그림 9-14. 다음은 눈높이에서 머리 상부까지의 길이를 잰다. 여러분은 원칙이 맞다는 것을 확인할 것이다.: "눈높이에서 턱까지는 눈높이에서 머리꼭대기까지와 길이가 **같다.**"

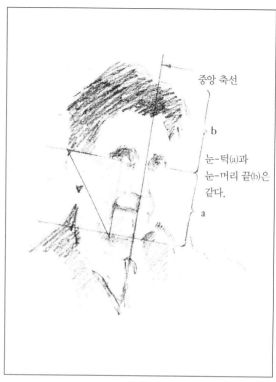

그림 9-15

측정해서 확인하기 바란다. 연필을 사용해서 자신의 눈 안쪽에서
턱선까지의 길이를 잰다. 여러분의 눈을 보호하기 위해 연필
끝의 지우개 쪽이 눈으로 향하게 하고 엄지손가락으로 턱뼈까지
표시하여 잰다. 다음은 이대로 잡고 그림 9-14와 같이 처음의
눈에서 턱까지의 거리와 눈에서부터 머리꼭대기까지의 길이를
비교해 본다. 연필 끝을 머리 너머 제일 꼭대기 쪽으로 향하게
하는 게 좋다. 여러분은 이 두 측정이 같다는 것을 발견할
것이다.

3. 이번에는 거울 앞에서 거울 속에 비친 머리를 통해 다시 측정해
 본다. 이것이 1:1의 비율인지 보도록 한다. 그런 다음, 다시 한
 번 이 측정을 반복해 보자.

4. 가까이에 신문이나 잡지가 있다면 그 속의 인물 사진으로
 얼굴의 비례를 점검해 보거나 그림 9-15의 영국 작가 조지

오웰(George Orwell)의 사진으로 연필을 사용해 점검해 보자. 여러분은 **눈높이에서 턱까지의 길이와 눈높이에서 머리꼭대기까지가 같다**는 점을 발견할 것이다. 나는 여러분이 이것을 하나의 규칙으로 기억하길 바란다. 이 비례는 대부분 절대로 다르지 않을 것이다.

5. 텔레비전을 켜고 프로그램에 나오는 사람의 얼굴을 화면의 평면 상태에서 연필로 눈높이에서 턱까지, 그리고 눈높이에서 머리꼭대기까지 측정해 보자. 그런 다음 연필을 치우고 그대로 다시 보자. 이제는 여러분도 비례를 확실하게 볼 수 있는가?

마침내 여러분이 보는 것을 믿게 되면 여러분은 사실상 어떤 얼굴을 보더라도 눈의 높이는 대략 절반의 위치라는 것을 알게 된다. 거의 다 절대로 절반보다 낮지 않다. 이것은 즉 눈에서 턱까지의 거리가 눈에서 머리꼭대기까지의 거리보다 거의 절대로 가깝지 않다는 것이다. 만약 머리카락이 조지 오웰의 사진처럼 두텁거나 아니면 머리를 치장했을 때는 아래쪽 반보다 높을 수 있다.

이 "잘려진 두개골"은 어린이들의 그림에서 원시미술이나 민족주의 미술이라고 부르는 추상적이고 표현주의적인 가면 같은 이목구비를 만들어 내는 것을 보게 된다. 이러한 가면 같은 이목구비는 두개골의 크기에 비해 얼굴 모습이 크게 보이며, 피카소, 마티스, 모딜리아니나 다른 문화 속의 작품에서 보듯이 강렬한 표현으로 인상적인 모습을 나타낸다. 여기 대가들의 작품에서 주의해야 할 점은, 이들의 캐리커처나 만화가 특히 우리 시대와 문화에서 잘못 그려진 것이 아니라 스스로 선택한 것이라는 점이다. 후에 여러분도 어쩌면 의도적으로 비례를 바꿀 수 있겠지만, 지금의 여러분은 바로 저기에 무엇이 있는지를 보는 훈련을 받아야 한다.

옆얼굴 블랭크에 또 다른 선 긋기

이번에는 두 번째로 옆얼굴 블랭크를 그릴 것이다(그림 9-16). 이 옆

그림 9-16. 옆에서 본 사람 머리의 블랭크 도형

얼굴 블랭크는 약간 다른 모양으로 비뚤어진 달걀 모양이다. 왜냐하면 사람의 두개골은 측면에서 보면 정면에서 보는 것과는 다르게 보이는데, 그것은 정면에서보다 넓기 때문이다. 이것을 정확하게 그리려면 아래쪽 부분의 여백이 다르기 때문에 아래쪽 여백을 잘 관찰하면 그리기가 쉽다(그림 9-16).

처음에 그린 블랭크의 절반 지점에서 눈 위치를 확인하자(다시 측정하기!). 여러분은 블랭크 안에 이목구비를 그릴 수도 있다(그림 9-16 참조). 첫째로, 옆얼굴에서 이목구비가 전체 머리에 비해 얼마나 **작은** 부분인가를 알 수 있다. 관계를 비교하기 위해 얼굴의 이목구비 부분을 손가락이나 연필로 가린다. 여러분은 이목구비 각각이 전체 두개골에 비해 얼마나 작은 부분인가를 알게 될 것이다. 뜻밖에도 사람을 관찰할 때 이 점을 인식하기가 어려운데, 두뇌가 이목구비 부분을 가장 중요하다고 전달해 확대하기 때문이라고 본다.

또 다른 일반적 오류: 옆얼굴에서 잘못된 귀의 위치

다음은 여러분이 귀의 위치를 인식하는 데 도움이 되는 아주 중요한 측정이다. 이것은 두개골의 뒤쪽을 파먹게 되는 것을 막아 줄 옆머리의 넓이를 정확하게 지각하는 데 도움이 될 것이다.

옆얼굴을 그릴 때 대부분의 초보 학생들은 귀를 안면에 너무 가까이 그리고, 따라서 두개골의 넓이 또한 잘못 지각되어 이번엔 뒤쪽의 두

나는 한 쪽 귀가 없이 태어난 소년을 개인적으로 알고 있다. 성형외과 의사가 귀를 만들어 소년에게 붙였다. 그런데 거짓말 같겠지만 귀를 너무 앞쪽에 붙여 버렸다. 이것은 수많은 초보 학생들이 흔히 범하는 지각적 오류이다.

또한 놀랍게도, 오늘날까지 미용 성형외과 의사들은 그림그리기의 기본 지각 기술 훈련을 받지 않고 있다.

그림 9-17. 귀의 정확한 위치를 결정하기 위해, 우선 눈높이에서 턱까지의 길이를 연필로 잰다.

그림 9-18. 잰 길이를 표시한 연필을 잡고, 다음에는 눈꼬리에서 귀 뒤까지를 잰다. 두 측정 길이는 같다.

그림 9-19. 실측으로 귀 뒤의 위치를 정확히 결정했다. 귀의 위치를 너무 앞으로 잡는 것은 흔한 오류이다.

개골을 한 번 더 파먹게 만든다. (반 고흐의 그림 9-10, 그림 9-11에서 목수의 잘못된 귀의 위치와 〈책 읽는 노인〉의 그림에서 문제가 해결된 예를 다시 보자.) 또다시, 이 흔한 모순은 불변의 크기와 연관된 까닭일 것이다. 아마도 두뇌는 넓은 뺨과 턱을 흥미롭지도 않고 따분하다고 보고, 그래서 눈과 귀 사이를 잘못 지각하는 것 같다.

앞에서처럼 측정이나 관찰에 끼어들고, 그래서 **자신이 보는 것을 믿는 것**이 이런 흔한 오류를 위한 해결책이다. 여러분 자신의 머리에 연필을 들고 다시 한 번 눈높이에서부터 턱 아래까지를 재어 본다(그림 9-17). 이제는 측정 결과를 가지고 연필지우개 끝을 눈꼬리에서 얼굴의 눈높이선에 수평으로 눕혀 잰다(그림 9-18). 여러분은 이 측정이 여러분 귀 뒤와 일치한다는 것을 알 수 있다. 귀의 위치는 머리에서 머리까지로 그렇게 다르지 않다. 귀의 **크기**는 아주 다양하나 귀의 위치는 거의 다르지 않다.

이것을 항상 기억하자. **눈높이에서 턱까지는 눈꼬리에서 귀 뒤까지와 같다.** 여러분이 이렇게 언어 연상법을 배우면 사람의 얼굴을 그릴 때의 완고한 문제점을 해결할 수가 있다. 문제는 거리를 관찰하기 어려울 뿐만이 아니라 두뇌가 짐작으로 처리하는 것을 여러분이 통제할 수 없기 때문이다(그림 9-19).

똑같은 크기의 측면의 직각과 삼각(이등변삼각형)의 시각화는 귀의 위치를 더 정확하게 정하는 데 또 다른 유용한 기술이며, 더더욱 시각적인 R-모드 양식이다. 이제 여러분이 눈높이선에서 턱 끝까지의 길이와 눈꼬리에서 귀 뒤까지의 길이가 같다는 것을 안 이상, 세 끝 지점을 연결하는 직각삼각형을 그림 9-20에서 시각화해 볼 수 있다. 이 방법으로 귀의 위치를 아주 쉽고 정확하게 결정할 수 있다. 이등변삼각형은 모델에서 시각화할 수 있다. 다시 여러분의 옆얼굴 블랭크로 돌아가서 귀 뒤를 표시한 자리에 삼각형을 그려 보자. 이 시각적 기억 장치 역시 여러분이 옆얼굴을 그릴 때 많은 장애를 막아 줄 것이다.

우리는 옆얼굴 블랭크에서 두 가지를 더 측정할 것이다. 연필을 수평으로 잡고 한 쪽 귀 아래로 그림 9-21처럼 연필을 밀어 넣는다. 그런 다음 여러분의 코와 입 사이로 가지고 온다. 이것이 여러분 귀 아래

높이의 선이다. 블랭크에 표시를 해 두자. (이것은 귀의 크기가 다양해도 거의 정확한 측정 방법이다.)

다음엔, 두개골과 목이 만나는 지점을 정해야 한다. 이 지점은 여러분이 생각했던 것보다 위에 있다(그림 9-22 참조). 유년 시절의 그림에서 일반적으로 아주 가느다란 목을 바로 타원의 머리 아래에 직접 그렸다. 이것이 여러분의 그림에서 목이 가늘게 되는 문제의 원인인데, 다시 211쪽 가운데의 그림 9-8b와 그림 9-9b를 보라. 연필을 수평으로 잡고 귀 아래에서 목 뒤로 향한다. 이 지점은 두개골과 목이 만나는 곳으로, 목이 휘어져 들어간 곳과 만나게 된다(그림 9-22 참조). 이 지점을 표시해 둔다.

이제는 이것을 지각하는 훈련이 필요하다. 사람의 얼굴을 지각하고 상호 관계를 관찰하며 두뇌의 변화를 느껴 보자. 실제의 비례들과 관계들의 지각 훈련을 통해 여러분은 곧 개개인이 가진 놀라운 특성과

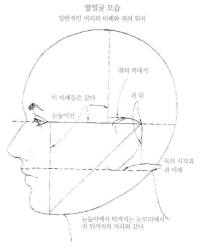

그림 9-20. 이등변삼각형을 상상한다 ("눈높이에서 턱까지와 눈꼬리에서 귀 뒤까지의 거리는 같다"). 이것은 귀의 자리를 정확히 잡는 데 도움이 된다.

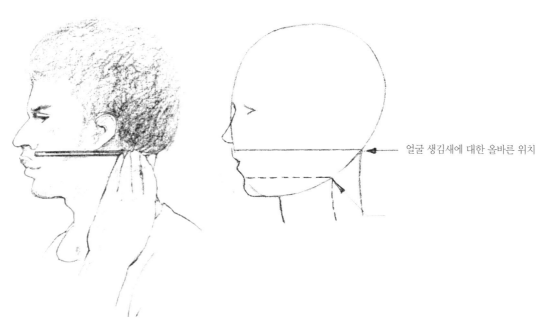

얼굴 생김새에 대한 올바른 위치

그림 9-21. 얼굴 생김새에 대한 귀 아래의 위치를 결정하기 위해 연필을 한 쪽 귀 아래에 대고 앞으로 민다. 이 비례는 사람마다 다르기 때문에 모델마다 측정해야 한다.

그림 9-22. 공통의 오류: 목과 두개골이 만나는 지점을 잘 정하지 못한다. 연필을 수평으로 밀어서 윗입술과 같은 높이에 있는 목과 두개골이 만나는 지점의 위치를 정한다.

독특한 개성을 발견할 것이다.

이제 여러분은 옆얼굴 초상화를 그릴 모든 준비가 되었다. 지금까지 배운 모든 기법을 사용하여 그릴 것이다.

+ 복잡한 윤곽과 여백에 집중해 의식 상태에서 오른쪽 두뇌가 주도하여 왼쪽 두뇌가 조용해지도록 몰입한다. 이러한 과정은 여러분에게 방해받지 않는 시간임을 상기하자.

+ 종이 가장자리에서 확보할 수 있는 수직선과 수평선을 이용해 각도를 측정한다.

+ 그림판 위에서 "다른 것과 비교해 얼마나 큰가?" 등 크기의 관계를 측정한다.

+ 자신의 측정을 믿고 형태에 언어적 이름을 붙이거나 확인시키려고 하지 말고 오로지 자신이 보는 것만을 그린다.

+ 유년 시절의 그림에서 기억된 상징들은 치워 두자.

+ 마지막으로 이목구비의 어느 부분이 중요하다든가 하는 선입견으로 시각 정보를 수정하거나 변경하지 말고, 모든 세부를 지각하자. 모든 것은 다 중요하다. 그리고 모든 부분들은 다른 부분들과의 관계에서 각기 완전한 비례가 이루어진다. 이것은 여러분이 두뇌가 무엇을 했는지 말하지 않고 입력되는 정보를 바꾸려는 두뇌의 경향을 무시하도록 해 준다. 관측 도구인 연필은 여러분이 실제의 비율에 접근하도록 도와줄 것이다. 대신 여러분은 이것을 확실히 믿어야 한다.

만약 여러분이 여기서 어떤 기법이라도 더 배워야겠다면 자신의 기억을 새롭게 하기 위해 다시 제8장을 읽어 보기 바란다. 연습을 거듭하는 동안 여러분의 새로운 기법은 더욱 강화될 것이다. 짧은 과정의 순수 윤곽 소묘는 특별히 왼쪽 두뇌를 조용하게 만들고, 오른쪽 두뇌의 활동을 강화해 주는 효과적인 방법이다.

모델의 생김새에 대해서 언어적 판단을 내리는 것은 지각에 영향을 미칠 수 있으며 따라서 그림에도 영향을 미친다.

남성 모델의 옆얼굴 초상화를 그리던 한 학생이 생각난다. 그녀에게로 가서 그림을 점검해 보니 비례가 틀려 있었다.: 얼굴의 하반이 상반보다 훨씬 길었다. 비례를 정확히 측정하고 그림을 수정하라고 말했다. 그녀가 비례를 정확히 측정하는 것을 봤다. 그 다음 그녀는 잘못 그린 부분을 지우고 새로 그리기 시작했다.

다시 돌아와 그녀의 그림을 점검하자 나는 그녀가 전과 같이 틀린 비례로 다시 그렸다는 것을 발견했다. 나는 물었다. "학생은 이 모델에 대해 자신에게 무언가를 얘기했어요?"

그녀는 대답했다. "글쎄요, 그의 얼굴은 그렇게 긴데요."

그림 9-23. 존 싱어 사전트(John Singer Sargent), 〈피에르 고트로 부인(Mme. Pierre Gautreau)〉, 1883. 존 싱어 사전트가 "마담 X"라고 제목을 붙인 이 습작은, 파리 은행가와 결혼한 미국 국외 거주자 버지니 아베그노 고트로의 전신 초상화를 위한 예비 스케치이다. 그녀는 1880년대 파리의 사교계에서 대단한 미인으로 알려져 있었다.

이 초상화가 지금은 익숙하지만, 전시가 되었을 당시에는 그녀의 가운 끈이 어깨로 살짝 흘러내린 깃 때문에 상당한 물의를 일으켰다.

파리에서 사전트의 스캔들은 끝나 버렸고, 얼마 후 런던으로 옮겨갔다. 그럼에도 불구하고 작가의 걸작인 초상화는 높은 평가를 받았다. 1916년 그는 이 작품을 뉴욕 메트로폴리탄 미술관에 팔았고, 지금까지 남아 있다.

사전 연습

초상화 그리기에서 경계와 공간과 관계를 확실히 연습하기 위해 1883년에 존 싱어 사선트가 그린 〈피에르 고트로 부인〉의 아름다운 옆얼굴 초상화를 따라 그려 보기를 권한다(그림 9-23).

이 대가의 그림은 수세기 동안 그림 연습을 위해 모사하도록 추천되었다. 그러나 20세기 중반부턴 많은 미술학교에서 대가의 그림들을 모사하는 이런 전통적인 방법을 거부해 왔다. 그러다 최근에 와서 모사는 다시 미술 교육에서 눈을 훈련시키는 방법으로 선호되고 있다. 결

국은 대가들이 습득한 방법을 그대로 따라서 배우게 된 것이다.

내 생각에 이러한 좋은 작품의 모사는 초보 학생들에게 아주 유용하다고 본다. 모사 과정은 실제로 작가가 본 것을 천천히 똑같이 보게 해준다. 나는 실제로 훌륭한 작품을 모사하는 것이 여러분 기억 속에 영상으로 영원히 남을 거라고 확신한다. 따라서 여러분이 모사한 작품은 영구적으로 기억 속에 남기 때문에 나는 대가들의 작품만을 모사하기를 권한다. 오늘날 우리는 유명 작품의 사본을 쉽고 값싸게 책으로나 다운로드하여 구입할 수 있기 때문에 행운이다.

"마담 엑스(Madame X)"로도 알려진 사전트의 〈피에르 고트로 부인〉 초상화를 모사하기 전에 연습을 어떻게 할 것인지 잘 읽어 보기 바란다.

준비물:

+ 겹친 그림 종이
+ 잘 깎은 #2 필기 연필과 #4B 소묘 연필, 지우개
+ 여러분의 판형에 그림의 본뜨기로 사용할 플라스틱 그림판
+ 1시간 정도의 조용한 시간

경계와 공간과 관계를 관찰하기

1. 항상 그랬던 것처럼 그림을 시작하기 전에 먼저 틀을 그린다. 종이 위에 그림판과 중심선을 맞추고 이 틀의 바깥쪽 경계를 그린다. 그런 다음 가볍게 종이의 가운데에 십자선을 그린다.

2. 원화는 선으로 된 그림이기 때문에 종이에 바탕을 칠하지 않는다. 이 연습에서는 관계가 없다.

3. 투명한 그림판을 직접 사전트의 그림 위에 올려놓고 어디에서 십자선이 만나는지를 봐 둔다. 여러분은 바로 이것이 이 그림을 시작하고 기본단위를 정하는데 얼마나 도움이 되는지를 알게 될 것이다. 여러분은 원작과 비례 관계를 점검하고 이것을 바로 자신의 모사 작업에 옮긴다.

4. 시작의 형태나 크기로 기본단위(귀의 길이나 코 또는 눈높이에서

턱까지의 길이)를 정하고 이것을 그림으로 옮긴다. 이것은
여러분의 그림을 틀 안에 정확한 크기로 자리 잡게 하고, 이
기본단위는 측정의 비교를 위한 불변의 단위가 될 것이다.

그림 9-24에서 숫자 1~9의 단서가 되어 줄 지각들을 점검하기 바란다.
모든 경계와 공간, 형태들은 모두 십자선과의 관계 속에서 자리 잡고
있으며 틀의 경계와 모든 것은 **그림판 위**에서 관측되고 있다는 것을 기
억하자.

1. 이마와 머리카락이 만나는 경계와 지점은 어디인지?
2. 코의 가장 튀어나온 곡선의 지점은 어디인지?
3. 이마의 각도와 곡선은 어느 정도인지?

그림 9-24. 사전트의 고트로 부인 옆얼굴
초상화에서 비례를 관측하기 위해 제안된
단계

4. 코의 가장 튀어나온 끝부분과 가장 앞으로 나온 턱의 곡선 사이를 그린다면 이 선은 수직선에 비해 또는 수평선에 비해 각도는 얼마나 될까?

5. 이 선에 대한 여백의 형태는 어떤 것인가?

6. 십자선과의 관계에서 목의 앞쪽 곡선은 어떤 것인가?

7. 턱과 목이 만들어 낸 여백은 어떤 것인가?

8-10. 귀의 뒤쪽과 목의 굴곡, 등쪽으로 기울어진 경사는 어떤가?

이런 방법으로 퍼즐처럼, 귀는 어디 있는지? 기본단위와 십자선에 비해 얼마나 큰지? 목 뒤의 각도는 얼마나 되는지? 목 뒤의 여백은 어떤 모양인지? 그리고 머리는? 등등 이런 식으로 그림을 짜 맞춰 본다. 이렇게 여러분의 기본단위와 비교하여 딱 여러분이 본 것만큼만 그리자.

코에 비해 눈은 얼마나 작은지? 그리고 눈과의 관계에서 입의 크기는 어떤지를 관찰하자. 여러분이 전체 두개골과 안면의 비례를 진정으로 터득하게 된다면 나는 여러분이 정말로 놀랄 것임을 확신한다. 사실은, 만약 여러분이 연필을 이목구비에 눕혀놓고 본다면 전체 형태에서 이목구비가 차지하는 비율이 얼마나 낮은지 알 것이다.

모두 마치게 되면 이제 책과 거꾸로 된 그림은 돌려놓자. 그리고 두 그림을 비교해 보자. 사전트의 그림에서 어떤 실수는 없었는지 점검해 보고(거꾸로 놓으면 더욱 쉽게 볼 수 있다), 필요하면 수정을 하자.

이제, 실제의 옆얼굴 초상화 그리기

이제 여러분은 사람의 초상화를 그릴 준비가 되었다. 윤곽선의 복잡함을 볼 수 있고, 독특하고 창조적인 여러분의 창작물인 선(Line)을 통해 발전된 자신의 그림을 보게 될 것이며, 보고 그리는 과정을 통해서 여러분의 기량을 확인할 수 있을 것이다. 여러분은 예술가적인 모드에서 보게 되어, 상징화되거나 분류되지 않은, 그리고 분석되거나 그대로 굳어져 버리지 않은, 있는 그대로의 사물에 대해 경탄하게 될 것이

다. 여러분의 눈앞에 있는 것을 명확하게 보도록 문을 열고 보는 방법을 터득함으로써, 관람자에게 자신이 알려지는 그림을 그리게 될 것이다.

내가 만약 옆얼굴 초상화를 그리는 과정을 보여 주게 된다면 나는 절대로 부분들의 이름을 말하지 않을 것이다. 대신에 얼굴의 여러 곳을 손으로 지적하면서, 예를 들면 "이 형태, 이 윤곽, 이 각도, 이 형태의 곡선" 등으로 표현할 것이다. 그렇지만 이렇게 글로 표현하는 과정에서는 명확하게 전달하기 위해 어쩔 수 없이 부분마다 이름을 붙여야 한다. 이런 과정을 글로 표현하면 성가시고 복잡하게 보이지나 않을까 걱정이다. 그러나 여러분의 그림은 신기하게도 끝과 다음으로 연결된다는 새로운 인식과 함께 말이 필요 없으며 색다른 춤이나 신나는 탐색과 같을 것이다.

그리는 부분들의 이름을 피하는 것 등을 염두에 두고, 시작하기 전에 모든 지시 사항을 읽어 본 다음 중간에 멈춤이 없이 그리도록 한다.

준비물:

1. 옆얼굴 초상화를 위한 모델. 모델을 찾기는 쉬운 일이 아니다. 대부분의 사람들은 꼼짝 않고 앉아 있는 것을 싫어한다. 한 가지 해결 방법은 텔레비전을 보고 있거나 책을 읽는 사람을 그리는 것이다. 또 다른 가능성은 흔히 볼 수 있는 일은 아니지만 의자에 똑바로 앉아 잠든 사람을 찾는 일이다!

2. 투명 그림판과 펠트촉 마커

3. 화판에 2~3장의 그림 종이를 테이프로 붙여 둔다.

4. 소묘 연필과 지우개

5. 하나는 앉고, 하나는 화판을 올려놓을 의자 두 개. 그림 9-25를 참조하여 준비한다. 또 다른 작은 테이블이나 스툴, 의자가 있다면 여러 가지 연필, 지우개 등 도구들을 올려놓기에 유용할 것이다.

6. 1시간 이상의 조용한 시간

그림 9-25. 옆얼굴 그림을 위한 자리 배치

작업 내용:

1. 항상 먼저 그림판의 외곽선을 이용해 그림틀을 그린다.

2. 가볍게 바탕색을 칠한다. 이렇게 함으로써 밝은 부분은 지워 내고 그림자 부분은 흑연 막대로 어둡게 더 칠해 준다. (명암을 지각하는 네 번째 지각 기술에 대해서는 제10장에서 자세히 설명할 것이다. 여러분은 이미 명암에 대해 약간의 경험을 했고, 학생들은 명암을 주는 연습을 아주 즐거워했다.) 한편으로 사전트가 그린 고트로 부인의 초상화처럼 여러분은 종이에 바탕을 칠하지 않고 선으로만 그리는 것을 더 선호할 수도 있다. 종이에 바탕색을 칠하든 칠하지 않든 십자선은 반드시 그려야 한다.

3. 모델에게 포즈를 취하게 한다. 모델은 오른쪽이나 왼쪽 중 어느 한 쪽을 보면 된다. 여러분이 오른손잡이일 경우에는 여러분의 왼쪽을 보게 하고, 왼손잡이일 경우에는 오른쪽을 보게 하는 것이 좋다. 이렇게 하면 여러분은 두개골, 머리카락, 목과 어깨를 그릴 때 얼굴을 가리지 않게 된다.

4. 가능한 한 모델과 가까이 앉도록 한다. 60~120cm 정도가 바람직한데, 화판을 놓은 의자로 거리를 조절할 수 있다. 그림 9-25를 보고 자세를 확인하기 바란다.

5. 다음은 플라스틱 그림판으로 그림의 구도를 조절한다. 한 쪽 눈을 감고 뷰파인더에 부착한 그림판을 잡는다. 그림판을 앞뒤로 움직여 모델의 머리 부분이 틀 안에 잘 들어올 때까지 움직인다. 가장자리 여백이 너무 복잡하지 않게, 그리고 목이나 어깨가 머리를 충분히 떠받치도록 구도를 잡는다. 여러분이 피해야 할 구도는 모델의 턱을 틀의 아래쪽 가장자리에 앉히는 것이다.

6. 구도를 잡게 되면, 그림판을 단단히 잡는다. 이제 그리기 적당한 크기와 모양의 기본단위를 선택한다. 나는 보통 모델의 눈높이에서부터 턱 사이를 사용한다. 그러나 여러분은 이를 테면 코의 길이나 코 밑에서부터 턱 아래쪽까지를 선택할 수도 있다(그림 9-26).

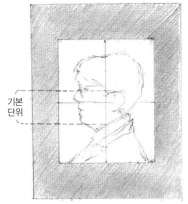

기본
단위

그림 9-26. 자신의 기본단위를 선택하라. 아마도 눈높이에서 턱 밑까지, 또는 더 작은 기본단위로 코 밑에서 턱 밑까지.

그림 9-27. 펠트촉 마커로 자신의 기본단위를 그림판에 표시하라. 원한다면, 머리카락의 상단, 머리카락의 뒤 끝, 목의 뒤와 같은 모델 머리의 주요 지점에 대한 비례를 표시해도 좋다. 다음, 기본단위와 추가 지점에 대한 표시를 종이로 옮긴다.

그림 9-28. 한 눈을 감은 상태에서 연필을 잡고(평면 위에서), 코끝에서 턱까지의 각도를 볼 수 있다. 이렇게 하면 작은 여백이 생겨 얼굴 아랫부분의 윤곽선을 보고 그리는 데 도움을 준다.

7. 여러분의 기본단위를 선택하면, 플라스틱 그림판에 직접 펠트촉 마커로 기본단위를 표시한다. 그런 다음 기본단위를 그림 종이에 옮기는데, 여러분이 이전에 연습하면서 배운 과정을 이용한다. 복습이 필요하다면 192쪽의 그림 8-15, 그림 8-16, 그림 8-17을 다시 보자. 또한 머리카락의 위쪽 그리고 눈높이의 반대쪽 머리 뒤를 표시할 수도 있다. 여러분은 이것을 종이에 옮겨 그려 머리 전체를 그리는데 간단한 지표로 사용할 수도 있다(그림 9-27).

8. 여기서 그림그리기를 시작할 수 있는데, 조심스럽게 선택한 구도를 가지고 그림을 완성할 수 있을 것이다(그림 9-29).

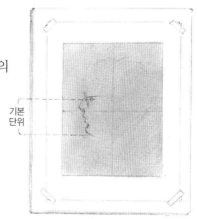

기본 단위

그림 9-29. 이 시점에서 여러분은 자신이 면밀하게 선택한 구도를 완성할 수 있다는 확신을 가지고 그림그리기를 시작할 수 있다.

처음에는 이런 과정들이 귀찮을지 모르지만 나중에는 자연스럽게 이루어져 어떻게 그림을 그리기 시작했는지조차 거의 알지 못하게 될 것이다. 완성하는 여러 복잡한 과정에서 단계별 방법은 생각하지 말고

되새겨 보자. 달걀을 깨뜨려 흰자위에서 노른자위를 분리하기, 정지등이 없는 복잡한 교차로에서 길 건너기, 저녁 식탁 차리기 등, 이것들 하나하나를 가르치려면 어떠한 기술이 필요할지 상상해 보자.

연습이 거듭되면 여러분은 그림을 그리기 시작하는 것이 거의 자동으로 되며, 모델과 구도 잡는 것에만 집중하게 될 것이다. 여러분은 기본단위를 선택한다든지 크기를 정하고 그림판에 옮기는 것을 거의 인식하지 못하게 될 것이다. 한 학생이 자신이 "그저 그림을 그리고 있었음"을 깨닫고는 "내가 하고 있어!"라고 외쳤던 일을 기억한다. 시간이 지나고 나면 연습을 통해 여러분도 마찬가지일 것이다.

9. 앞에 있는 옆얼굴의 여백을 바라보고 여백을 그리기 시작하자. 수직선에 대한 코의 각도를 점검한다. 연필을 수직으로 잡거나 뷰파인더를 사용하여 점검해 볼 수도 있다. 여백 형태의 외곽선은 틀의 외곽선임을 기억하자. 그러나 여백을 쉽게 볼 수 있도록 가운데 윤곽선을 새롭게 그릴 수도 있다. 그림 9-28에서 코끝과 턱의 바깥 곡선에 대해 판 위에서 연필로 각도를 잡아 점검하는 방법을 알아보자.

10. 머리 주변의 여백을 지워 나갈 수도 있다. 이렇게 하면 머리를 전체로 보아 머리를 배경과 분리해서 잘 볼 수 있게 된다. 반면에 머리 주변의 여백을 검게 하거나 바탕 색조를 그대로 두고 머리 부분에서만 작업을 할 수도 있다. (제9장의 마지막 예시 그림을 보자.) 많은 사람들처럼 이러한 것은 이 그림에서 여러분이 선택할 수 있는 미적 요소이다.

11. 모델이 안경을 쓰고 있다면 안경 외곽 윤곽선 주변의 **여백**을 이용한다(한 쪽 눈을 감는다는 것을 기억하며 모델의 2차원적 이미지를 보자). 안경은 그림판에서 평면화되어 측면에서 보이고 여러분이 알던 것과는 전혀 다른 모습으로 보일 것이다(그림 9-30).

12. 여백 형태로 콧구멍 아래의 형태를 이용한다(그림 9-31).

13. 콧등의 제일 안쪽 곡선과 비교해 눈의 위치를 잡는다. 수평선과 비교해서 눈꺼풀의 각도를 점검한다(그림 9-32).

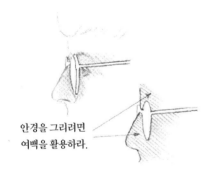

안경을 그리려면 여백을 활용하라.

그림 9-30. 안경을 그리려면, 안경 주위의 여백을 보고 그린다. 옆으로 보면 안경은 여러분이 알고 있는 둥근 모양과는 전혀 다른 모양이다.

그림 9-31. 콧구멍 아래 공간의 모양을 살펴보라. 이 모양은 모델에 따라 다르며 개별적으로 관찰해야 한다.

14. 입과 중심선의 각도(입술과 윤곽이 만나는 지점)를 점검한다. 입술의 색이 달라지는 아래 윗입술의 윤곽선이 바로 입의 경계선이다. 특히 입술의 색이 변하는 남자 초상화를 그릴 때, 입술 선은 약하게 그리는 것이 좋다. 초상화에서 진짜 외곽선이라고 말할 수 있는 입의 중앙선의 각도와 수평선과의 관계에 주목하자. 여러분이 본 대로 그리는 것을 주저하지 말자(그림 9-32).

그림 9-32. 연필을 수평으로 잡고 위 눈꺼풀의 처진 각도와 옆으로 볼 때 처지게 보이는 입 중심선의 각도를 점검하라.

15. 연필을 사용해 측정하고(그림 9-33), 만약 보인다면 귀의 위치를 점검하자. 옆얼굴 그리기에서는 귀의 위치를 제대로 잡기 위해 **눈높이선에서 턱까지의 길이가 눈꼬리에서 귀 뒤까지의 거리와 같다**는 것과 이 측정은 모델에게서도 시각화할 수 있지만 이등변삼각형임을 기억하자(그림 9-34).

16. 귀의 길이와 넓이를 점검하자. 귀는 항상 여러분이 생각했던 것보다 크다. 옆얼굴 이목구비의 크기를 점검해 보자 (그림 9-34).

17. 모델이 머리를 완전히 깎아버렸거나 머리숱이 적은 경우 머리꼭대기 곡선의 높이를 점검하자(그림 9-35).

18. 머리 뒤쪽을 그릴 때는 다음 사항에 따라 관측한다.

　+ 한 쪽 눈을 감고, 연필을 완전 수직으로 잡고 팔을 길게 뻗은 다음 팔꿈치를 고정시키고 눈높이에서 턱까지를 관측한다.

　+ 다음은 측정한 것을 그대로 가지고 연필을 수평으로 돌려 머리 뒤쪽까지 얼마나 되는지 측정한다. 아마도 귀 뒤까지 1:1이거나 1:1.5, 아니면 머리숱이 두터우면 1:2일 수도 있다. 이 비율은 마음속에 가지

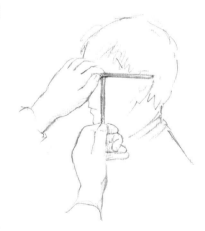

그림 9-33. 귀의 위치를 정확히 잡기 위해 우리의 기억법을 상기하라.: "눈높이에서 턱까지는 눈높이에서 귀 뒤까지와 **같다.**"

그림 9-34. 또한 우리의 기억법을 이등변삼각형으로 시각화하는 것이 귀 뒤의 위치를 정확히 결정하는 믿을 만한 방법임을 기억하자.

고 연필의 측정 표시는 지워 버린다.

+ 이 비율을 종이에 옮겨 그리도록 그림으로 돌아온다. 연필을 가지고 다시 한 번 눈에서 턱밑까지를 측정한다. 엄지손가락으로 이 비율을 유지시키면서 연필을 수평으로 돌려서 눈꼬리에서 귀 뒤로, 그리고 머리나 머리카락 뒤쪽으로 측정한 다음 표시를 해 둔다. 아마도 여러분은 자신의 관측 결과를 믿지 못할 것이다. 그러나 주의 깊게 살펴보았다면 이것은 사실이고, 여러분이 해야 할 일은 자신의 눈이 말하는 것을 믿는 일이다. 자신의 인식 내용을 믿는 것을 배우는 일은, 그림을 잘 그리는 중요한 방법 중의 하나인 것이다.

19. 그림에서 여러분은 모델의 머리카락은 그리지 않으려고 한다. 학생들은 자주 이런 질문을 한다. "머리카락은 어떻게 그리는 건가요?" 내 생각에 이 질문의 진정한 대답은, "머리카락이 멋있게 보이도록 빨리, 쉽게 그리는 법을 말해 달라."는 것이다. 그러나 이 질문의 대답은 "모델의 독특한 머리를 주의 깊게 바라보고 보이는 것을 그리라."는 것이다. 모델의 머리카락이 복잡한 곱슬머리 덩어리라면 학생들은 또 이렇게 말할 것이다. "이럴 수는 없지! 이걸 다 그리라고?"

그림 9-35. "눈높이에서 턱까지는 눈높이에서 두개골 꼭대기까지와 같다."라는 우리의 또 하나의 원칙에 따라 가장 꼭대기의 머리카락 위치를 점검한다. 머리카락은 두께가 있고 모델마다 다르므로 각자 따로 측정해야 한다.

그러나 머리카락의 전부와 구불거림을 모두 다 그릴 필요는 없다. 관찰자가 원하는 것은 머리의 성격을 나타내기를 바라는 것이며, 특히 얼굴과 가까이 있는 부분의 표현을 원한다. 머리카락이 갈라져서 어두워 보이는 부분은 여백으로 간주한다. 여기서 제일 주된 흐름의 방향과 정확하게 갈라진 가닥이나 곡선을 찾아본다. 오른쪽 두뇌는 복잡한 다양성을 좋아함으로 머리카락의 지각으로 쏠리게 되고, 〈거만한 메이지〉처럼 이 초상화에서 아주 인상적인 효과를 주는 지각의 기록이 될 수 있을 것이다(그림 9-36). 피해야 할 것은 머리카락을 가늘고 능숙하게 상징적으로 표시하는 것으로, 이것은 마치 두개골에 글자로 "머리카락"이라고 써버리는 것과 마찬가지이다. 충분한 실마리가 주어지면 관찰자는 얻어진 정보를 바탕으로 추정을 할 수 있고, 사실은 전체적인 질감과 머리카락의 성격을 은유적으로 추정하는 것을 즐기

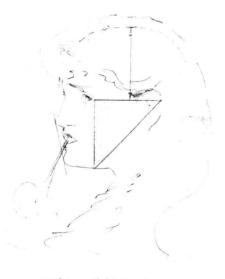

그림 9-36. 작가가 거만한 메이지의
머리카락을 어떻게 감지하고 표현했느냐
하는 것은 이 그림에서 중요하며, 이 그림을
보고 즐기는 데 큰 역할을 한다. 주저하지
말고 모델의 머리카락을 그리는 것에 시간을
더 할애한다. 우뇌는 시간이 경과하는 것에
무감각하며 복잡한 것에 대해서 호의적으로
반응한다는 것을 기억하자.

앤서니 프레더릭 오거스터스 샌디스
(Anthony Frederick Augustus Sandys, 1829-1904),
〈거만한 메이지(Proud Maisie)〉, Victoria and
Albert Museum, London 제공

그림 9-37. 샌디스의 그림으로
이등변삼각형을 시각화하는 연습을 하자.
그리고 거만한 메이지 머리카락의 뒤쪽
끝이 얼마나 뒤로 가 있는지 주목한다.
눈높이에서 턱까지의 길이에 비하면 그
비례가 약 1:1⅔이다.

게 된다.

몇 가지 특별한 제안이 있다.

전반적인 두개골/머리카락의 형태에 주목하고 자신의 그림과 비교
해서 맞는지 점검하자. 모델의 머리카락에 초점을 맞추고 눈을 가늘게
떠서 세부를 흐릿하게 응시하면서 밝은 하이라이트의 큰 부분과 어두
운 그림자가 떨어지는 큰 부분을 본다. 특별히 머리카락의 개성 있는
부분에 주목한다(명확히 하려면 내가 말을 해야 하지만, 물론 침묵으

로). 머리카락이 곱슬곱슬한지, 숱이 많은지, 부드럽고 윤이 나는지, 제멋대로 구불거리는지, 짧고 뻣뻣한지. 머리카락과 얼굴이 만나는 지점의 세부와 밝고 어두운 무늬를 복사하고 머리카락의 갈라진 여러 부분에서 각도와 곡선의 방향을 그린다. (제9장 마지막에 있는 예제 그림 참조.)

20. 마지막으로 여러분의 옆얼굴 초상화를 마치기 위해 이 옆얼굴의 머리를 받쳐 주는 목과 어깨를 그린다. 옷을 얼마나 자세히 그려야 할지는 또 다른 미적 선택 사항이므로 아무런 제약이 없다. 중요한 목표는 여러분의 그림에서 옷의 세부를 더 그려 넣어도 그림에 손상을 주지 않는지를 확실히 하고 모든 것이 머리와 잘 어울리도록 해야 한다. 그림 9-36의 〈거만한 메이지〉 참조.

추가 조언

눈: 눈꺼풀이 두께를 가진 것을 관찰한다. 안구는 눈꺼풀 뒤에 있다(그림 9-38). 눈동자(색깔이 있는 부분)는 그리지 말자. 대신에 눈동자와 경계를 나누고 있는 흰자위 부분(그림 9-38)을 여백으로 그린다. 흰자위 부분을 그리게 되면 눈동자는 저절로 그려지게 되고, 여러분이 기억하고 있는 눈동자의 상징으로부터 피할 수 있게 된다. 이러한 피해 가는 방법이 다른 모든 "그리기 어려운" 것에도 적용될 수 있다. 인접 형태의 윤곽선을 대신 그림으로 해서 "쉬운 부분"을 먼저 그리면서 "어려운 부분"을 저절로 얻는 방법이다.

위쪽 속눈썹은 아래를 향해 자라고 더러는 위를 향해 구부러진다. 눈 전체의 각도가 옆얼굴의 전면에서 얼마나 기울어졌는지를 관찰한다(그림 9-39). 안구는 골격 구조로 둘러싸여 있기 때문이다. 모델의 눈을 관찰해 보자(눈은 모델마다 다양할 것이다). 이것은 아주 중요한 세부이다.

목: 목의 윤곽선을 턱 아래로부터 목 앞쪽의 여백의 모양을 이용해 지각한다(그림 9-40). 수직선에 비교하여 목 앞쪽의 각도를 살펴본다.

그림 9-38. 눈꺼풀에 두께가 있다는 것을 주목하라. 또한 눈의 홍채는 옆얼굴 그림에서도 강한 원형의 상징적 형태를 유발한다. 이 오류를 피하려면, 우선 눈의 흰 부분을 여백 형태로 그린다.

그림 9-39. 눈썹은 눈꺼풀로부터 아래 방향으로 자라다가 어떤 때는 위로 다시 말려 올라가기도 한다는 것을 관찰한다. 또한 위 눈꺼풀은 뒤쪽으로 수평 방향과 각도를 이루고 기울어져 있다. 이 각도는 모델마다 다르다.

그림 9-40. 목의 각도를 보기 위해서는 목 앞의 여백을 활용한다. 목을 수직선으로 그리려는 경향이 있지만 실제 모양은 기울어져 있다.

그림 9-41. 칼라는 종종 상징적인 뾰족한 형태를 연상시킨다. 이 오류를 바로잡기 위해서 칼라 주위와 아래의 여백을 그린다.

그리고 목 뒤쪽 두개골의 어느 지점과 연결되는지 확인하자. 이것은 대개 코의 높이와 입의 선 위치에서 만나게 된다.

칼라: 칼라는 그리지 말자. 왜냐하면 칼라는 역시 강한 상징성을 가지고 있기 때문이다. 대신에 목을 여백으로 간주하여 칼라의 꼭대기를 먼저 그린다. 그리고 칼라의 끝과 열린 부분, 목 아래의 윤곽선을 그림 9-40과 그림 9-41처럼 그린다. (이 피해가기 기법은 칼라 주변의 공간을 변형시켜 이름으로 말하거나 상징을 불러오기 어렵게 작용한다.)

완성한 뒤

여러분의 첫 번째 옆얼굴 초상화의 완성을 축하한다! 여러분은 이제 지각 기법의 사용에 대해 어느 정도 신뢰를 가지고 그리게 되었다. 만나는 사람들의 얼굴 각도와 비례를 보는 연습을 끊임없이 하자. 텔레비전은 연습을 하는 데 훌륭한 모델을 제공한다. 텔레비전 화면은 심지어 "그림판"이 되기도 한다. 만약 텔레비전에 화면 정지 장치가 없어 텔레비전의 공짜 모델이 빨리 지나가 버려 그릴 수 없다고 해도, 그런대로 여러분은 공간과 각도와 비례 등을 관찰할 수가 있다. 이런 지각들을 여러분은 머지않아 자동으로 행할 수 있고, 크기에 대한 고정관념에도 두뇌의 변화를 가져올 것이다.

그림 9-42. 그림의 두 가지 다른 예제.
강사 브라이언 보마이슬러(Brian
Bomeisler)와 내가 강사 중 한 명인
그레이스 케네디(Grace Kennedy)의 양쪽에
앉아서 학생들을 위해 이 예제 그림을
그렸다. 우리는 같은 모델을 동일한 명암
환경에서 그렸다.

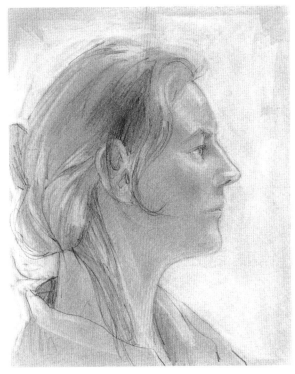

저자의 예제 그림

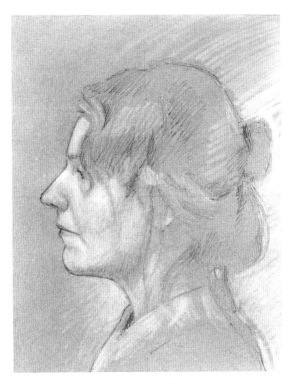

강사 브라이언 보마이슬러의 예제 그림

옆얼굴 초상화의 예

이 그림들을 연구해 보자. 다양한 스타일임을 알 수 있을 것이다. 연필
을 가지고 비례를 측정하면서 검토해 보자.

다음은 네 번째 소묘 기법인 명암의 지각을 배울 것이다. 주된 연습
은 색조와 양감이 충분한 자화상을 배우게 되며, 여러분의 "학습 이전"
의 자화상으로 완전히 한 바퀴 돌아가 비교하게 될 것이다.

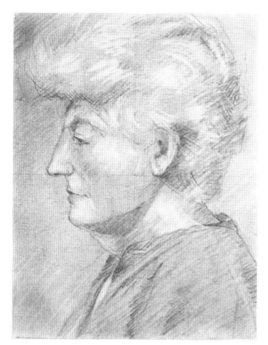

더글라스 리터(Douglas Ritter)의 그림

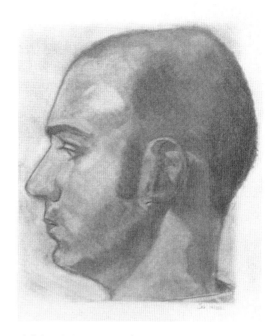

제니퍼 보이빈(Jennifer Boivin)이 피터 보이빈(Peter Boivin)을
그린 그림

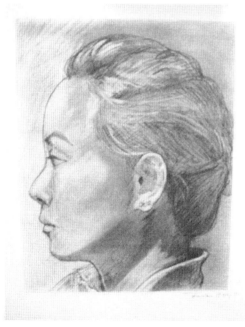

트리시아 고(Tricia Goh)의 그림

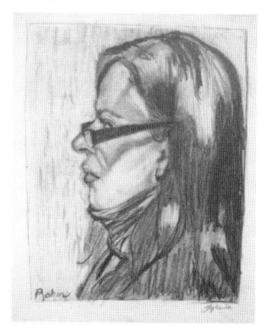

스테파니 벨(Stephanie Bell)이 로빈(Robin)을 그린 그림

빛과 그림자,
형태의 지각

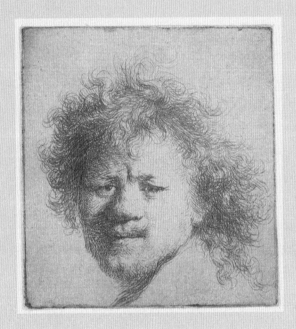

렘브란트, 〈흐트러진 머리의 자화상(Self-Portrait
with Loose Hair)〉, 1631년경, 14.5×11.7cm,
암스테르담 릭스 미술관(Rijks-museum).

네덜란드 화가 렘브란트 판 레인(Rembrandt van Rijn)의
이 에칭 판화 자화상은 금속판 위에 선을 긁어내 그린
다음 그 위에 잉크를 입혀 판화로 찍었다. 화가는
오로지 빗살치기만으로 빛과 그림자를 나타냈다.
보다시피 렘브란트는 그의 눈을 다른 방법으로
표현했는데, 최근의 연구에서 아마도 렘브란트는 그의
관찰을 예외적으로 더욱 강화해서 표현한 것 같다는
견해를 내놓았다. 하버드의 최근 연구*에서 이러한
변형된 질서는 한 쪽 눈을 감고 봄으로써 양쪽 눈으로의
시점을 지워 버리는 효과일 거라는 의견이었다.
이 비대칭적인 렘브란트의 눈은 거의 절반 정도의
렘브란트 자화상(80여 점이 넘는 에칭과 드로잉)에서
나타나는데, 모두가 분명하게 묘사되어 있다.
이 특별한 렘브란트의 자화상에서는 엄격하게
관찰하고 꿰뚫어 보듯 응시한 분명한 증거가 반영되어
있다. 여러 연구에서 렘브란트 자화상이나
드로잉에서는 사시인 눈이 오른쪽에 나타나지만
에칭에서는 왼쪽 눈에 나타난다는 점을 발견했다.
이러한 차이는 판 위에 새겨진 원본의 그림에서는
오른쪽이던 것이 판을 찍으면 반대로 나타나기
때문인데, 이것은 마치 거울을 볼 때와 같은 현상이다.

*마거릿 리빙스턴(Margaret S. Livingstone)과 베빌
콘웨이(Bevil R. Conway), "렘브란트는 입체
장애였나?"(통신문), 〈뉴잉글랜드 의학 저널
(New England Journal of Medicine)〉 351(12),
2004년 9월 16일, 1264-1265

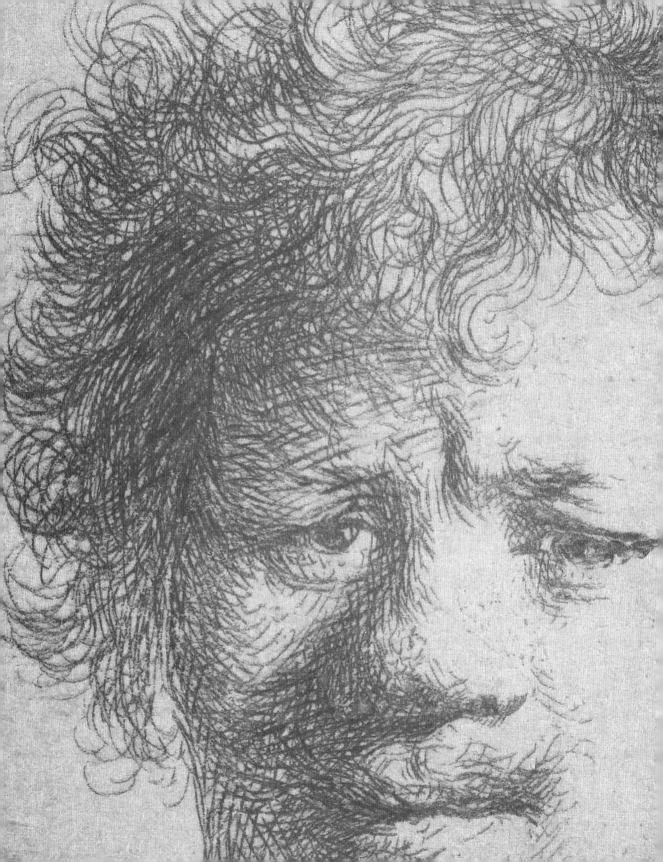

하이라이트 ————

크레스트 셰도 ————

반사된 빛

캐스트 셰도 ————

그림 10-1. 학생 엘리자베스
아놀드(Elizabeth Arnold)가 그린 그림

빛의 논리: 빛이 사물에 쪼이고 명암의 네
가지 관계를 이루게 된다.

1. **하이라이트**(Highlight): 광원에서 나온
 빛이 물체에 직접 쪼이는 가장 밝은 빛
2. **캐스트 셰도**(Cast shadow): 사물이 광원을
 차단해서 생긴 가장 어두운 그림자
3. **반사된 빛**(Reflected light): 물체 주변
 표면에 쪼인 빛이 물체에 반사된
 희미한 빛
4. **크레스트 셰도**(Crest shadow): 둥근
 형태의 꼭대기 부분에 진 그림자로
 하이라이트와 반사된 빛 사이에
 생긴다. 이것과 반사된 빛은 처음에는
 보기 힘들지만 도화지 평면에 3차원의
 모습을 만들기 위해 둥글게 보이도록
 하는 중요 요소이다.

(내 생각에) 그림그리기 교육은 다음과
같이 진행되어야 한다.: 경계(선)를
인지하면, 이것은 올바른 비례와
원근법(측정)으로 그려진 형태(여백과
실재의 형태)의 지각으로 이어진다.
이들 기술은 명암(빛의 논리)의 지각으로
이어지고, 다음엔 채도로 구분되는 색의
지각으로 이어지고, 그 다음에 이것은
회화로 이어진다.

여러분은 처음에 그림의 세 가지 기법을 통해 얻은 경험으로 이제 **경계, 공간, 관계의 지각**과 함께 네 번째 기법인 **빛과 그림자(명암)의 기법**까지 모두 통합할 준비가 되었다. 정신적 긴장과 관계의 지각 등의 노력 다음에 명암을 그리는 것은 특히 보람 있는 일임을 알게 될 것이다. 이 기법은 미술학도들이 가장 바라던 것이다. 이것은 학생들에게 3차원적 표현을 가능하게 하는 것으로 "명암"이라고 불리지만 미술 용어로는 "빛의 논리"라고 말한다(그림 10-1).

이 용어는 말 그대로의 뜻을 가진다. 형태 위로 빛이 떨어지면 논리적 방법으로 빛과 그림자를 만들어 낸다. 잠시 헨리 푸셀리의 자화상을 살펴보자(그림 10-2). 분명히 거기엔 광원이 있는데 아마도 램프에서 오는 빛일 것이다. 이 빛은 광원의 가장 가까운 쪽 머리를 비추는데, 여러분이 볼 때 자화상의 왼쪽 면에 해당한다. 그림자는 논리적으로 빛이 차단되는 곳에 생기는데, 예를 들면 코 부분이다. 우리는 매일 끊임없이 R-모드를 사용하여 우리 주변의 사물을 3차원적으로 인식하지만, R-모드의 빛과 그림자를 인식하는 과정은 우리 의식의 바닥에서 이루어진다. 우리는 우리가 보는 것을 "알지 못하고" 지각하고 있는 것이다.

소묘의 네 번째 요소는 내재된 모든 논리로 빛과 그림자를 의식 상

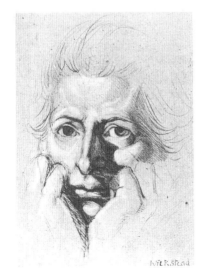

그림 10-2. 헨리 푸셀리(Henry Fuseli, 1741-1825), 〈화가의 자화상(Portrait of the Artist)〉, 런던, 빅토리아와 알버트(Victoria and Albert) 박물관 제공

푸셀리의 자화상에서 빛의 논리 4가지
요소를 찾아보자.

1. **하이라이트**: 이마, 뺨 등
2. **캐스트 셰도**: 코, 입술, 손에 의해 생김
3. **반사된 빛**: 코의 옆면, 뺨의 옆면
4. **크레스트 셰도**: 뺨, 관자놀이의 꼭대기,
 코의 꼭대기

태에서 보고 그릴 것을 요구한다. 이것은 거의 모든 학생들에게 마치 복잡한 윤곽선과 여백, 그리고 각도와 비례의 관계를 배우던 것처럼 새로운 두뇌의 신경회로를 필요로 한다. 제10장에서 나는 여러분에게 빛과 그림자를 보는 방법과 그리는 법을 가르칠 것이며, 이것을 통해 여러분의 그림에서 3차원적 "깊이"를 성취하게 할 것이다.

명도 보기

빛의 논리에서는 역시 밝고 어두움의 차이를 배워야 한다. 이러한 색조의 다른 차이를 "명도"라고 한다. 빛의 창백함을 "높은" 명도라고 하고, 어두운 색조를 "낮은" 명도라고 한다.

가장 높은 명도는 순수한 백색이고 가장 낮은 명도는 순수한 검정인데,[20] 이 사이에는 그야말로 수천의 극미한 차이의 단계가 있다. 미술가들은 대체로 단축된 단계를 사용해 밝고 어둠의 단계를 8이나 10, 또는 12단계 정도로 분류한다.

연필 소묘에서 가장 밝은 부분은 흰 종이 그 자체이다. (푸셀리의 그

20. 왼쪽에 백색, 오른쪽에 검정색을 배치한 수평 방향의 명암도도 있다.

2010년, 런던 대학의 세 명의 연구자들이 "그릴 줄 모르는 미술대학 학생들"*이란 논문을 발표했다. 마지막 문단에서 저자들은 이 문제의 해결책을 제안했다.:

"복잡한 과업을 가르칠 때, 종종 내용이 풍부하고 다차원적인 과업을 다양한 구성 성분으로 나눠 가르치라는 것이다.: 예를 들어 성악을 가르칠 때 음조, 박자, 음악 읽기, 음성 조절, 호흡 등으로 나눠 가르치는 것이다. 이번 연구에서 제기된 하나의 가능한 방법은 정확하게 각도와 비례를 재현하는 것과 같은 저급 복사 기술을 구체적으로 가르침으로써 학생들이 큰 도움을 받을 수 있다는 것이다."

나는 절대적으로 동의하는데, 왜냐하면 이러한 방식으로 그림그리기를 가르치는 것이 이 책의 1979년 판을 시작으로 해서

내 평생의 작업이었기 때문이다. 저자들은 나의 책을 인용하지만, 아마도 읽지는 않았을 것이다.

이번 장에서, 우리는 빛과 그림자를 보고 그리는 네 번째의 "대단히 저급한" 기술 요소에 초점을 맞춘다. 우리는 지금까지 여러분이 배운 다음에 열거하는 것을 보고 그리는 기술 요소에 이 기술을 추가한다.:

 + 경계-공유하는 윤곽선
 + 공간-여백
 + 각도와 비례의 관계
 그리고 다음에:
 + 빛과 그림자-"빛의 논리"

다섯 번째, 마지막 기본 요소인 **형태**의 지각은 지도를 필요로 하지 않는다. **형태**는 단순히 **사물 그 자체** 또는 **사물의 사물다움**을 이해함으로써 발현되고,

이 이해는 전체를 구성하는 부분들과 부분들의 합보다 더 큰 전체에 강하게 초점을 맞춤으로써 가능하다.

왼쪽 두뇌의 언어적, 상징적, 분석적 기능은 사실적 그림을 그리는 데 적합하지 않기 때문에, 오른쪽 두뇌의 시각적, 공간적 기능에 접근하기 위한 **우리의 주요 전략은: 우리의 두뇌에 왼쪽 두뇌가 거부하는 과업을 제시하는 것이다.**

* 맥매이너스(C. McManus), 레베카 체임벌린(Rebecca Chamberlain), 픽-원 루(Phik-Wern Loo), 임상 교육 건강 심리학 연구부. 《미학, 창의성, 예술의 심리학(Psychology of Aesthetics, Creativity, and the Arts)》, 2010, Vol, 4, No, 1, 18-30

림에서 이마와 광대뼈, 코의 밝은 부분 참조.) 가장 어두운 부분은 연필의 선들이 겹쳐져서 흑연으로 가능한 만큼 어둡게 칠해진 것이다. (푸셀리의 코와 손의 그림자 부분 참조.) 푸셀리는 가장 밝음과 가장 어두움의 차이를 연필로 완전한 검정, 빗살치기, 그 외의 여러 기법을 병행해 다양한 방법으로 표현했다. 푸셀리는 소묘 도구로 지우개를 사용해 실제로 밝은 부분을 지워 냈다(예로 푸셀리 그림의 이마 부분 참조).

그림자 인식에 있어 R-모드의 역할

마찬가지 궁금한 일로 L-모드는 분명히 여백이나 위아래가 바뀐 정보에 거의 주의를 기울이지 않는 것처럼 명암도 무시하는 것으로 보인다. 이것은 아마도 순간적인 지각으로 인해, 특히 모델이 조금만 움직여도 빛과 그림자의 모양은 변화하고 **달라지기** 때문인 것 같다. 결국 이러한 이유로 L-모드는 R-모드의 인식이 이름 붙이기와 분류하기를 돕는다는 사실을 눈치 채지 못하는 것 같기에, 명암을 인식하게 하는 것 또한 왼쪽 두뇌를 따돌릴 수 있는 또 하나의 방법인 것 같다.

따라서 여러분은 명암을 의식 수준에서 배울 필요가 있다. 그렇다면 명암을 **보는 것**보다 **해석해야** 하는 이유를 밝히기 위해서 이 책을 거꾸로 돌려놓고 그림 10-3의 귀스타브 쿠르베의 〈자화상〉을 보면 완전히 다르게 보일 것이다. 즉, 단순히 어두운 부분과 밝은 부분의 형태로만 보일 것이다. 이젠 책을 바로 돌려놓고 본다. 그러면 밝고 어두운 형태는 달라진 것처럼 보이고, 3차원의 그림 속으로 사라져 버리게 될 것이다. 이것은 또 하나의 그림의 역설이다. 여러분이 그림자 부분의 형태를 지각하는 대로 그려도 관람자는 그것을 깨닫지 못한다. 한편 관람자는 여러분이 어떻게 이렇게 "생생하게" 3차원적으로 그릴 수 있었는지 놀라워할 것이다.

이러한 공간적인 지각은 모든 그림에서와 마찬가지로 일단 여러분이 의식적인 예술가의 모드로 전환되면 아주 쉬운 일이다. 두뇌 연구에 따르면 오른쪽 두뇌는 특별한 그림자 형상을 지각할 수 있을 뿐만

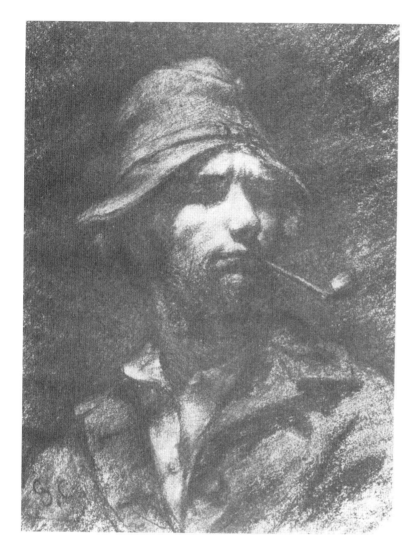

그림 10-3. 귀스타브 쿠르베(Gustave Courbet), 〈자화상(Self-portrait)〉, 1897. 하트퍼드(Hartford), 워즈워드 아테니엄(The Wadsworth Atheneum) 제공

아니라 그림자의 형태를 처리할 수 있도록 분화되어 있다고 한다. 이렇게 유추된 것으로 보면, 이미지에 이름을 붙이는 등의 언어 체계와 서로 의사소통을 한다는 뜻일 것이다.

그렇다면 오른쪽 두뇌는 어떻게 이 밝고 어두운 부분을 식별해 내는 것일까? 오른쪽 두뇌는 미처 보지 못하고 놓쳐 버린 부분이 있다 해도 그것 때문에 사물의 형태 파악을 포기하지 않을 뿐만 아니라, 자신이 본 형태가 불확실하다고 해도 그 그림을 "파악"했다는 것만으로도 기

그림 10-4

뻐한다. 그림 10-4의 예를 보자. 각각의 그림에서 여러분은 먼저 흰색/검정색의 모양(Pattern)을 본 다음에 그것을 형태로 인식하고, 그런 다음에 그것이 무엇인지를 지각하게 된다.

오른쪽 두뇌에 손상을 입은 환자들은 종종 그림 10-4와 같은 복잡하고 부분적인 그림자의 모양을 인식하지 못한다. 그들은 단지 불규칙한 빛과 그림자의 형태만을 볼 뿐이다. 책을 거꾸로 돌려놓으면 그 환자들이 받아들이는 것처럼 이름을 붙일 수 없는 형태로 바라볼 수 있다. 그림을 그릴 때 여러분이 할 일은 팔 길이만큼 떨어져서 이런 방식으로 그림자의 형태를 보는 것이다. 심지어 그림이 바로 되어 있더라도 이렇게 봐야 한다.

그림 10-5. 존 싱어 사전트(John Singer Sargent, 1856-1925), 〈올림피오 푸스코(Olimpio Fusco)〉, 1905-15년경. 워싱턴 코코란 미술관(The Corcoran Gallery of Art) 제공

그림 10-6. 베르트 모리조(Berthe Morisot, 1841-1895), 〈자화상(Self-Portrait)〉, 1885년경. 시카고 미술관 제공. 얼굴 전체 또는 정면

초상화의 세 가지 기본 자세

화가들은 초상화를 그릴 때나 자신의 자화상을 그릴 때 전통적으로 모델에게 다음의 세 가지 자세 중 하나를 취하도록 한다.

+ 얼굴 전체나 정면: 화가가 직접 모델(자화상일 경우는 거울 속의 모습)을 정면으로 본다. 그러면 모델의 얼굴 양쪽을 모두 볼 수 있다. 그림 10-5 사전트의 〈올림피오 푸스코〉 초상화와 그림 10-6 모리조의 〈자화상〉 참조.

+ 정측면 또는 측면: 이것은 여러분이 제9장에서 그린 각도이다. 이것은 모델의 얼굴 오른쪽이나 왼쪽의 한 쪽(얼굴의 반)만 보인다. 자화상의 경우 정측면은 거울을 여러 개 설치하지 않는 한 쉬운 일이 아니다.

+ 3/4 각도: 모델은 화가의 오른쪽이나 왼쪽으로 반쯤 돌아앉고, 화가는 모델의 얼굴 중 3/4 정도를 볼 수 있다. 즉 옆얼굴과 나머지 부분의 절반쯤을 볼 수 있다. 그림 10-7 호퍼의 〈자화상〉 참조.

정면과 측면 초상화는 대체로 고정되어 있고 3/4 측면 초상화는 다양하게 정면과 측면 양측으로 볼 수 있어 지금까지도 "3/4 측면화"로 불린다. 그림 10-8 로세티가 그린 제인 버든의 초상화 참조.

다음 단계로 가기

우리는 처음의 세 가지 기본 요소를 통한 기법에 의해서 다음 단계인 네 번째 요소로 빛과 그림자를 배울 것이다. 그림자에서 빛의 변화하는 경계를 관찰하고, 빛과 그림자의 형태를 여백으로 관찰할 수 있고, 빛과 그림자의 비례 관계를 관찰하는 과정을 돌아보며 네 번째 요소로 들어가게 된다. 이번 수업에서는 이 모든 기본적인 기법들이 함께 전체적으로나 "포괄적"으로 작업하게 될 것이다.

다른 요소들보다 이 네 번째 기법은 두뇌가 불완전한 정보(그림 10-4에서 여러분이 검정/흰색을 본 것과 같은)로부터 정확한 형태를 그려 낼 수 있는 능력을 강력하게 작동시킨다. 명암의 모습을 가진 형

그림 10-7. 에드워드 호퍼(Edward Hopper, 1882-1967),
〈자화상(Self-Portrait)〉, 1903, 흰 도화지에 콘테 크레용.
스미스소니언 국립초상화 미술관(National Portrait Gallery,
Smithsonian Institution) 제공. 3/4 측면화. 화가는 머리
왼쪽에 거의 같은 색조로 그림자를 칠했지만, 그래도
관람자는 간신히 왼쪽 눈을 나타낸 것을 "볼 수 있다."

그림 10-8. 단테 가브리엘 로세티(Dante Gabriel Rossetti, 1828-1882),
〈제인 버든, 후에 윌리엄 모리스 부인이자 귀네비어 왕비(Jane
Burden, Later Mrs. William Morris, as Queen Guinevere)〉, 더블린(Dublin),
아일랜드 국립미술관(The National Gallery of Ireland) 제공. 거의
측면화 같지만 그래도 여전히 3/4 측면화로 불린다.

태를 감상자에게 제시해, 그가 실제로 있지도 않은 것을 보게 하는 것
이다. 또한 감상자의 두뇌는 그것을 정확하게 알아내는 것이다. 여러
분이 정확한 단서만 준다면 감상자들은 여러분이 그리지 않은 놀라운
것까지도 보게 될 것이다.

훌륭한 예로 에드워드 호퍼의 〈자화상〉(그림 10-7)을 다시 보자. 이
3/4 각도 자세의 그림에서 작가는 얼굴의 한 쪽은 강렬한 빛과 다른 왼
쪽에 깊은 그림자를 그렸다. 여러분이 이 그림을 거꾸로 놓고 본다면
그림자의 어두운 부분이 거의 변화 없이 같은 톤임을 알 수 있을 것이
다. 그런데 다시 그림을 바로 놓고 보면 그림자 속의 눈은 실은 그곳에

그림 10-9. 에드워드 스타이켄(Edward Steichen, 1879-1973), 〈붓과 팔레트를 들고 있는 자화상(Self-Portrait with Brush and Palette)〉, 1901, 인쇄 1903. 빛/그림자 마술의 뛰어난 예

없는데도 눈이 있는 것처럼 보인다.

더욱 놀라운 마술 같은 명암의 예로 에드워드 스타이켄이 1901년에 그린 사진 같은 〈붓과 팔레트를 들고 있는 자화상〉(그림 10-9)이 있다. 이러한 빛의 논리로 스타이켄은 얼굴의 오른쪽과 왼쪽 눈, 그리고 깊은 그림자를 지게 한 이마에 의해 이마의 윗부분과 왼쪽으로 빛의 초점이 가도록 배치했다. 이렇게 그림자가 진 형태는 인물을 3차원으로 나뉘게 한다. 비록 우리 눈에 세부가 보이지 않더라도 얼굴의 표정이나 특색을 그려 볼 수 있게 된다. 이것이 실제보다 더욱 사실적으로 보이는 까닭은 두뇌로 하여금 해석을 촉발시키기 때문이다.

그림 10-10. 스타이켄 자화상의 상세

미술계에는 재미있는 이야기가 있다. 모든 작가는 뒤에 대형 망치를 들고 그만하면 됐다고 알려 주는 누군가가 필요하다는 것이다.

진실은, 명암의 그림에서 아주 작은 단서만을 제시해도 감상자들은 기꺼이 자신의 오른쪽 두뇌로 이 이미지의 완성에 협조하기 때문이다. 이러한 "화가의 비결"을 배우는 것은 상상력을 수반해야 하는 것으로, 그림을 그릴 때 자신이 그리려는 형태를 잘 볼 수 있도록 자주 한 쪽 눈을 감고 실눈으로 형태에 초점을 맞춘다. 그리고 자신이 상상했던 형태가 보이게 되면 "그때 멈추자! 마침내 찾아낸 것이다."

명암 훈련을 위해 나는 그림 10-10을 참조하여, 스타이켄의 초상화로 얼굴 세부 모사를 해 보기를 여러분에게 권한다. 그러나 먼저 이것을 위해 정면 얼굴과 3/4 각도의 머리에서 비례에 대한 간단한 지침을

그림 10-11. 정면 도해. 이 그림은 단지 머리마다 다른 비율의 일반적인 지침 정도로 보면 된다. 그러나 보통은 차이가 아주 작기 때문에 유사한 모습을 위해 주의 깊게 인식하고 그려야 한다.

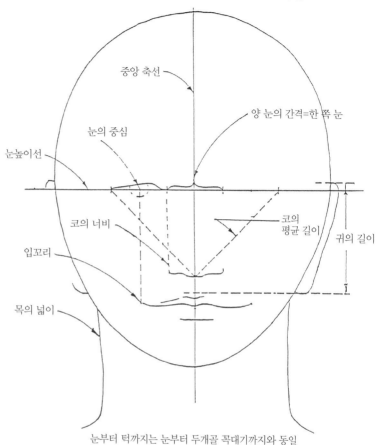

전체 모습

사람 머리의 일반적인 비율-비율의 지침으로 사용하자.

중앙 축선

양 눈의 간격=한 쪽 눈

눈의 중심

눈높이선

코의 너비

코의 평균 길이

귀의 길이

입꼬리

목의 넓이

눈부터 턱까지는 눈부터 두개골 꼭대기까지와 동일

그림 10-12. 기울어진 인물의 중앙 축선과 머리는 일그러졌지만 눈높이는 같은 것에 주목하자. 빈센트 반 고흐의 동판화, 1890. 워싱턴 국립미술관 제공. 일그러진 얼굴로 효과적인 표현을 하고 있는 아주 흥미로운 예이다.

그림 10-13. 머리를 아무리 기울인다고 해도 얼굴의 중심선과 눈높이선은 직각을 유지한다.

그림 10-14. 반 고흐 그림의 뒤틀림을 보여 주는 도형

주려고 한다. 물론 모든 비례는 보다시피 간단하게 볼 수 있지만 학생들에게 몇 가지 지침은 도움이 될 것이다. 크기의 불변성이나 형태의 불변성을 기억하고 사용하는 것은 중요하며, 어떤 비례는 정확하게 보기가 매우 힘들다.

정면

이 책을 펼쳐 그림 10-11의 도해를 보면서 연필과 종이를 들고 거울 앞에 앉는다. 이제 여러분은 자신의 얼굴 각 부분들의 비례를 관찰하고 도형을 그려 볼 것이다. **거울이 여러분의 그림판이라고 생각하자.** 잠시 멈추고 생각해 본다. 나는 여러분이 이 논리를 알 거라고 믿는다. 여러분의 얼굴은 거울 면에서 평면화되어 있고, 거울 앞으로 좀 더 가까이 다가가 앉으면 거울 속의 각도와 비례를 직접 관찰할 수 있다.

1. 거울 속 자신의 얼굴을 바라보면서 얼굴을 양쪽으로 나누는 중앙 축선과 눈높이선은 이 중앙 축선과 직각임을 관찰한다. 얼굴을 그림 10-13처럼 한쪽으로 살짝 기울인다. 이때 중앙 축선과 눈높이선은 어느 쪽으로 기울였든 그대로 직각을 유지해야 한다. (이것은 단지 논리일 뿐임을 안다. 그러나 많은 사람들은 이것을 무시하고 그림 10-12와 반 고흐 동판화 그림 10-14의 도형처럼 왜곡시키기도 한다.)

2. 첫째로 블랭크(얼굴형의 빈 타원형)를 그리고 거기에 중앙 축선을 그려 넣는다(그림 10-11 참조). 그런 다음 연필로 자신의 얼굴에서 눈높이선을 측정한다(214쪽, 그림 9-13과 그림 9-14 참조). 이 선은 아마도 중간쯤에 있을 것이고, 이것을 블랭크의 중앙 축선에 그려 넣는다. 측정한 대로 정확하게 그림에 맞는 위치에 그리도록 한다.

3. 거울에서 두 눈 사이의 넓이를 한 눈의 길이와 비교해 관찰했을 때 두 눈 사이는 얼마나 넓은가? 눈높이선을 그림 10-11에서처럼 정확하게 5등분을 하자. 각 눈의 안쪽과 바깥쪽 끝의 위치를 표시해 둔다. 양쪽 눈 사이의 넓이는 얼굴마다 조금씩

다르겠지만 단지 조금씩일 뿐이다. 6mm 정도의 차이로 눈
사이가 "아주 가깝다"거나 "벌어진 눈"이라고 말한다.

4. 거울 속의 얼굴을 관찰해 보자. 눈높이선과 턱 사이에서 코의
 끝은 어디에 있는가? 이것은 모든 사람의 얼굴 중에서 가장
 다양한 부분이다. 자신의 얼굴에서 양쪽 눈의 눈꼬리에서 코의
 아래 끝 부분을 연결한 역삼각형을 시각화해서 그려 본다.
 이 방법은 상당히 신뢰할 만하다. 이 역삼각형에서 코의 길이는
 각기 다를 수 있다. 그림 10-11에서는 포괄적으로 보여 주지만
 코의 길이는 짧거나 길 수도 있다. 이 역삼각형을 그려 보자.

5. 입의 위치는 중심선의 어느 높이에 있는가? 코끝과 턱 사이의
 1/3 지점쯤에 있을 것이다. 이것을 블랭크에 표시하자. 이 비례
 또한 얼굴마다 다양할 것이다.

6. 거울을 바라보고 양쪽 눈의 안쪽 끝에서 아래로 선을 내려 그어
 본다. 어디에 오게 되나? 이 선은 양쪽 콧구멍 바깥쪽으로 오게
 되고, 코는 생각했던 것보다 넓을 것이다. 이 지점을 표시하자.

7. 눈동자의 중심에서 아래로 직선을 그리면 어디로 오나? 입술의
 양쪽 끝에 닿을 것이다. 이 비례 또한 일반적인 것이지만 입도
 여러분이 생각했던 것보다는 넓고 다양하다. 이것도 표시를 해
 둔다.

8. 눈높이선에서 수평으로 연필을 움직여 가면 어디로 가는가?
 귀의 양쪽 꼭대기 선에 닿을 것이다. 이것을 표시해 둔다.

9. 귀 아래쪽으로 돌아와서 다시 수평으로 연결해 보면 어디에
 오나? 대부분의 얼굴에서 이 선은 코와 입의 중간에 있게 된다.
 귀도 여러분이 생각했던 것보다 크다. 역시 표시를 해 둔다.

10. 자신의 얼굴과 목을 느껴 보자. 목의 넓이는 귀 바로 앞으로 턱
 선까지의 넓이와 비교해서 얼마나 넓은가? 아마도 거의
 같겠지만, 가끔 남자들은 조금 더 넓기도 하다. 이것을 표시해
 둔다. 목도 여러분이 생각했던 것보다 넓을 것이다.

11. 이제는 각기 다른 사람의 사진이나 텔레비전 화면 속의 사람들을
 시험해 보자. 처음엔 측정을 하지 않고 관찰을 많이 하고, 다음엔

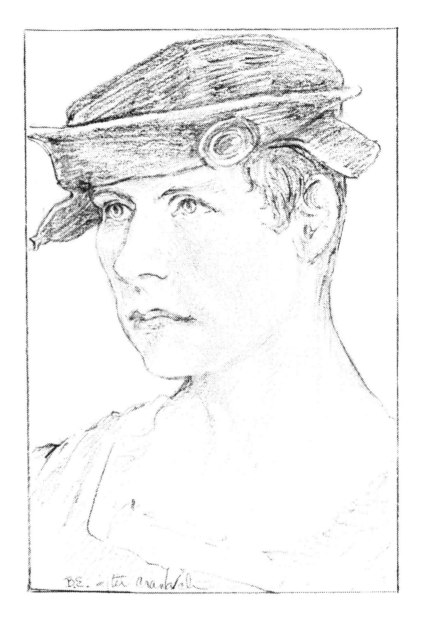

그림 10-15. 독일 화가 루카스 크라나흐 (Lucas Cranach, 1472-1553)가 그린 3/4 측면 초상화. 〈붉은 모자를 쓴 젊은 여자의 얼굴(Head of a Youth with a Red Cap)〉

필요하면 측정을 보완하며 관찰한다. 이런 모습과 다른 모습을 비교하며 관계를 지각하고 얼굴의 독특하고 미묘한 순간의 변화들을 지각한다. 보고, 보고, 또 보자. 결국 여러분은 위에 제시된 일반적인 치수를 기억하게 되고 지금까지 우리가 해 온 것 같이 왼쪽 두뇌가 분석하지 않게 될 것이다. 그러나 이제는

오히려 일반적인 비례에 대한 지도를 마음속에 가지고 있기 때문에 특별하고 개별적인 인상을 관찰하는 연습을 하는 것이 최선이다.

3/4 측면으로 가기

르네상스 시대의 화가들은 일단 비례에 관한 문제점을 극복한 이상 이 3/4 측면화를 아주 선호했다. 나는 여러분도 자신의 자화상에 이 측면화를 선택해 보기를 바란다. 어떤 면에서는 조금 어려울지 모르지만 그리기에 아주 매혹적이다.

어린아이들은 좀처럼 사람의 얼굴을 3/4 각도로 돌려서 그리지 않는다. 항상 옆얼굴이거나 정면 얼굴을 그린다. 10살쯤 되면서 아이들은 3/4 각도의 얼굴을 그리려는 의욕을 보이는데, 어쩌면 이 각도가 모델의 개성을 특별하게 나타낼 수 있기 때문인 것 같다. 이 어린 화가들은 오랜 전통적인 문제에 부딪치게 된다. 3/4 각도의 그림은 어렸을 적에 형성된 옆얼굴 초상화와 정면 얼굴의 상징들을 열 살이 되도록 기억 속에 담아 두면서 새로운 시지각과 충돌을 일으키게 된다.

그렇다면 이 충돌은 무엇일까? 첫째로, 여러분이 그림 10-15에서 보듯이 코는 정면 얼굴에서 보던 코와 다르다. 3/4 각도에서 보이는 코는 코끝과 옆면이 보이는데 아래쪽은 아주 넓어 보인다. 둘째로, 얼굴의 양쪽은 한 쪽은 좁고 한 쪽은 넓어 보여 너비가 다르다. 셋째로, 돌려진 쪽의 눈은 작고 반대쪽 눈과 다르게 보인다. 넷째로, 입의 중심에서 돌려진 쪽의 입은 중앙 축선에 가까운 다른 쪽의 입보다 짧고 모양도 다르다. 이렇게 **"들어맞지 않는"** 지각은 항상 잘 맞아 들어가는 기억된 대칭 배열의 상징들과 충돌하게 된다.

이러한 충돌을 해결하려면 얼굴을 그리기 위해 깊이 새겨진 상징에 맞도록 지각하지 말아야 한다. 이것은 왜 이렇고, 그 까닭은 무엇이냐는 식의 의문도 배제하고 그림판에 보이는 그대로를 그리는 것뿐이다. 방법은 항상 그것의 모든 독특하고 매혹적인 복잡성을 있는 그대로를 보는 것뿐이다. 학생들은 3/4 비율을 볼 때 내게 특별한 도움을 청한

그림 10-16. 먼저, 이 부분 전체를 하나의 형태로 본다.

그림 10-17. 수직선(자신의 연필)에 비교한 중앙 축선의 각도를 관찰한다. 눈높이선과 중앙 축선의 각도는 항상 직각이다.

수직선
중앙 축선
눈높이선

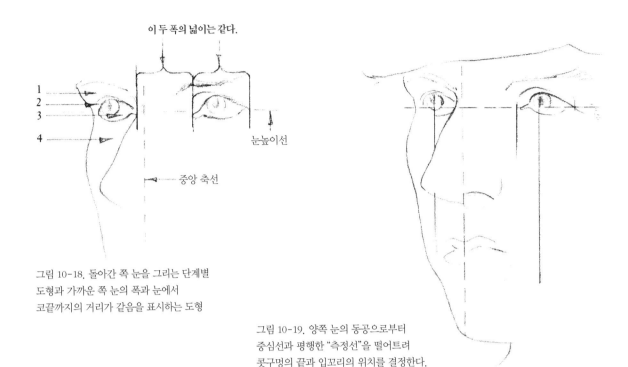

이 두 폭의 넓이는 같다.

1
2
3
4

눈높이선

중앙 축선

그림 10-18. 돌아간 쪽 눈을 그리는 단계별
도형과 가까운 쪽 눈의 폭과 눈에서
코끝까지의 거리가 같음을 표시하는 도형

그림 10-19. 양쪽 눈의 동공으로부터
중심선과 평행한 "측정선"을 떨어트려
콧구멍의 끝과 입꼬리의 위치를 결정한다.

다. 그림을 시작하기 전에 명확한 지각을 유지하기 위해 다시 한 번 모든 기법을 단계적으로 밟아 볼 것이다. 다시 말하지만, 3/4 측면화의 시범을 보일 때 나는 절대로 그 대상이나 그 부분의 이름을 말하지 않고, 단지 각 부분을 손으로 가리키면서 지적할 것이다. 여러분도 그림을 그리는 동안 어느 부분의 이름도 스스로에게 절대 말하지 말아야 한다. 요컨대 그림을 그리는 동안에는 절대로 자신에게도 말하지 않기를 바란다.

거울을 그림판으로 사용하기

1. 다시 종이와 연필을 가지고 거울 앞에 앉는다. 거울 면에서 바로 관찰을 측정할 수 있도록 가까이 앉는다. 얼굴 전면을 시작으로 자세를 잡는다. 다음엔 왼쪽이거나 오른쪽으로 머리를 돌려 코끝이 그림 10-18처럼 돌려진 얼굴의 광대뼈와 가깝게 일치하도록 자세를 잡는다. 여러분은 이것이 둘러싸여진

형태임을 볼 수 있을 것이다. 여러분은 이제 자신의 완전한 반쪽의 얼굴과 1/4쪽의 얼굴을 보게 된다. 다시 말하면 거울 그림판 위에 평면화된 고전적 3/4면의 얼굴이 보이게 된다.

2. 자신의 머리를 관찰하자. 얼굴의 가장 중심을 지나는 상상의 축선을 인지해 보자. 3/4 측면에서는(정면에서도) 중앙 축선이 두 지점을 지나게 되는데 하나는 콧대 중심에 연결되고, 다른 하나는 인중을 지나서 윗입술 가운데에 연결된다(그림 10-17). 연필을 수직으로 들고 팔을 뻗어 거울에 비친 자신의 얼굴에 대고 이 수직선과 얼굴 중앙 축선의 기울기와의 각도를 가늠해 보자. 여러분은 어쩌면 개성 있게 기울였거나 완전한 수직일 수도 있다.

3. 다음은 눈높이선이 중앙 축선에 직각임을 관찰해 보자. 이런 관찰은 여러분이 왜곡을 피할 수 있게 도와줄 것이다(그림 10-17). 여러분 머리의 눈높이선의 위치를 측정하고 눈높이선이 전체 머리의 중간 지점에 오는지 관찰한다.

4. 이제는 스케치 종이 위에 여러분의 3/4 얼굴을 선으로 그리는 연습을 해 본다. 여러분은 변형 윤곽 소묘를 이용해 경계를 응시하면서 크기와 각도와의 관계 등을 지각하고 천천히 그려 나간다. 다시 원하는 어디에서든 시작을 해도 상관이 없다. 나는 보통 코의 선과 굴곡을 이루는 뺨의 선 사이로 그리는 버릇이 있는데 그림 10-16, 그림 10-17에서처럼 이런 형태는 관찰하기 쉽기 때문이다. 또한 이런 형태는 여러분이 이름 붙이지 않은 "내부"로부터의 여백 형태로 사용될 수 있다. 그림을 그릴 때에도 내 나름의 순서가 있어서 그 순서대로 소개를 하겠지만, 다른 순서대로 그려도 상관은 없다.

5. 그릴 형태가 눈에 선명하게 보일 때까지 기다렸다가 그 형태의 외곽선부터 그리도록 한다. 왜냐하면 경계를 공유하기 때문에 아마도 여러분은 역시 코의 윤곽선을 그리게 될 것이다. 그 형태의 안쪽은 눈의 3/4 측면 모양으로 그려지게 된다. 눈을 그리기 위해서는 눈을 그리지 말고 눈 주변의 형태를 그려야

한다는 것을 기억하자. 여러분은 어쩌면 그림 10-18에서 보여주는 1, 2, 3, 4의 순서대로 그리고 싶겠지만 어떤 순서로도 눈은 그려질 수 있다. 먼저 눈 위의 형태를 그리고(1), 그 다음 형태를 그리고(2), 그 다음은 눈의 흰자위 부분을 그린다(3). 그 다음엔 눈 아래 부분을 그린다(4). 지금 무엇을 그리는지를 생각하지 말자. 단지 각 형태를 보고 그리기만 한다.

6. 다음은 자기와 가장 가까운 얼굴 옆쪽에 눈의 위치를 정한다. 거울 속 자신의 머리에서 눈높이선에 있는 눈 안쪽 끝을 잘 관찰해 보자. 특히 코의 윤곽선으로부터 얼마나 떨어져 있는가에 주목한다. 이 거리는 거의 항상 여러분 머리의 가까운 쪽에 있는 눈의 전체 폭과 같다. 이 비율을 확인하기 위해 그림 10-19를 참고하자. 그림을 처음 시작하는 학생들이 모델을 이와 같은 각도에서 그릴 때 범하는 가장 일반적인 오류가 눈을 코에 너무 가깝게 그리는 것이다. 이런 오류는 나머지 인식 내용을 엉망으로 만들어 그림을 망치게 된다. 관찰에 의해 이런 공간의 폭을 확인하고 본대로 그려야 한다. 그런데 초기 르네상스 화가들은 반세기 동안이나 이런 특별한 비율을 채택했다. 물론 이것은 그들이 어렵게 얻은 통찰력의 혜택이다(그림 10-7, 그림 10-8 참조).

7. 다음은 코로, 거울 속의 이미지에서 눈 안쪽 끝과의 관계에서 콧구멍의 경계는 어디인지 점검하자. 여기에서 수직으로 중앙 축선과 평행이 되도록 아래로 선(이것을 "관측선"이라고 한다)을 내려 긋는다(그림 10-19). 코는 여러분이 생각하던 것보다 크다는 것을 기억하자. 코의 아래에서부터 콧구멍을 보이는 대로 그리자.

8. 눈과의 관계에서 입의 모서리는 어느 위치에 있는지를 관찰하자(그림 10-19). 그리고 입의 중심선과 정확한 곡선을 관찰한다. 이 곡선은 여러분이 표정을 읽을 수 있게 하는 중요한 요소이다. 자신에게 이것을 말로 하면 안 된다. 시각적 지각은 여러분에게 보이는 그곳에 있다. 자신이 보는 명확한 윤곽, 형태,

각도, 비례, 명암 등을 정확하게 그리도록 노력하자. 짐작이 아닌
자신의 지각을 받아들이자.

9. 윗입술과 아래 입술은 실제 확실한 경계나 윤곽이 아닌, 색깔이
 달라지는 차이임을 기억하면서 관찰하자.

10. 돌려진 여러분의 얼굴에서 입을 둘러싼 주변의 공간 모양을 잘
 관찰하자. 다시, 정확한 입의 곡선에서 중심선이 갈라지는 곳을
 주목한다(그림 10-15).

11. 귀의 위치를 정한다. 3/4 측면에서 귀의 위치를 잡는 것은
 정면에서와는 달리 연상 작용으로 "눈높이선에서 턱 끝까지는
 눈꼬리에서 귀 뒤까지와 같아야 한다."였던 것이, 3/4
 측면화에서는 "눈높이선에서 턱 끝까지는 눈 안쪽에서
 귀 뒤까지와 같아야 한다."가 되는 것이다.

옆얼굴 초상화 연상법:

눈높이에서 턱 끝까지 = **눈꼬리**에서 귀 뒤까지

3/4 측면화 연상법:

눈높이선에서 턱 끝까지 = **눈 안쪽**에서 귀 뒤까지

여러분은 이 관계들을 거울 속에 비친 모습에서 관측할 수 있다. 다음은 귀 꼭대기의 위치와 그리고 아래를 확인한다(그림 10-15 참조).

그림 10-20. 저자가 그린 모델 반달루
(R. Bandalu)의 3/4 시범 초상.
비례, 생김새와 귀의 위치를 점검하고,
기울어진 얼굴의 중앙 축선과 눈높이선이
직각을 이루고 있는 것에 주목하자.

준비 연습: 스타이켄의 자화상 모사하기

이제 여러분은 유명한 사진작가 에드워드 스타이켄의 방문을 받았다고 가정하고, 그가 여러분이 초상화를 그리도록 허락을 하고 앉아 있다고 상상을 하자. 작가는 조금 심각한 기분이고, 조용하고 사려 깊어보인다(246쪽, 그림 10-10 참조).

어두운 방안에 약간 왼쪽으로부터 조금 위에서 비추는 스포트라이트가 설치돼 그의 이마 위에서 빛나고 그의 눈과 얼굴의 반쪽은 깊은 그림자 속에 남아 있다고 상상을 한다. 잠깐 의식적으로 광원이 논리적

그림 10-21. 강한 빛-그림자 양식의 그림을 연습하기 위해, 자신의 자화상을 그리기 전에, 스타이켄 〈자화상〉의 이 상세를 복사할 것을 권한다.

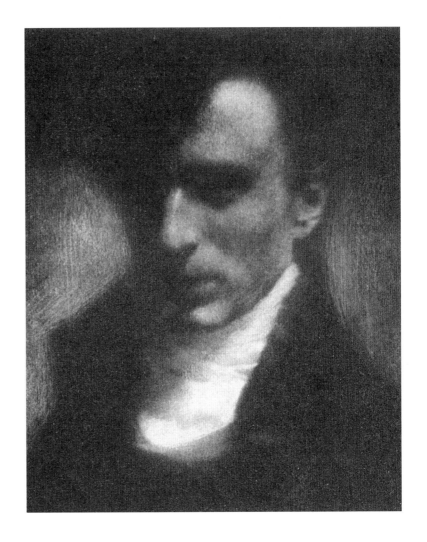

으로 비교해 어떻게 빛과 그림자로 떨어지는지 살펴보자. 이제는 책을 거꾸로 놓고 그림자를 형태의 모양으로 보도록 한다. 뒤쪽의 벽은 살짝 빛을 받게 하고 모델의 머리와 어깨는 어두운 실루엣으로 보인다.

준비물:

 1. #4B 소묘 연필

 2. 지우개

 3. 투명 플라스틱 그림판

4. 그림 종이를 3~4장 겹쳐 화판에 테이프로 고정시킨다.
5. 흑연 막대와 종이 휴지

작업 내용:

시작하기 전에 모든 지시 사항을 읽기 바란다.

1. 언제나 그랬던 것처럼, 그림 종이 위에 뷰파인더의 바깥쪽 윤곽을 사용해 틀의 윤곽을 그린다. 이 틀은 길이와 넓이의 비례가 복사 그림의 세부와 같다.

2. 흑연 막대로 문질러 바탕을 진하게 할 수 있는 만큼 어둡게 칠한다.

3. 그림판을 복사 그림 위에 놓는다. 바로 격자의 십자선이 그림의 핵심 포인트가 놓일 자리를 보여 줄 것이다. 원한다면 적어도 첫 "명암의 출현"까지는 그림을 거꾸로 놓고 그려도 좋다.

4. 바탕이 칠해진 종이에 십자선을 그려 넣는다. 그러나 이번에는 연필로 어두운 바탕 위에 선을 그리기보다는 뾰족하게 잘라 낸 **지우개**로 엷게 그린다(그림 10-22 참조). 그림판의 윤곽선을 따라 지우개로 살짝 내려 그은 선은 나중에 바탕에 칠해진 빗살무늬를 문질러 쉽게 서로 섞이게 된다.

5. 기본단위를 정한다. 어쩌면 코의 길이가 되거나 위로부터 비추는 코와 턱까지 사이의 밝은 부분의 형태가 될 수도 있다. 이 스타이켄의 영상은 모두 서로의 관계들로 짜 맞춰져 있다는 것을 기억하자. 그렇기 때문에 여러분이 어느 기본단위에서 시작해도 정확한 관계 속에서 끝나게 된다.

6. 이 기본단위를 그림 종이에 옮겨 그린 다음 192쪽의 그림 8-15, 그림 8-16, 그림 8-17의 지시 사항대로 따라 그리도록 한다.

그림 10-22. 종이에 어두운 배경색을 칠하고 정밀하게 지울 수 있도록 지우개를 깎아 다듬는다. 그림자가 어둡게 진 부분을 짙게 그리기 위해 #4B 또는 #6B 연필을 사용한다.

내가 다음에 제시하는 단계적인 과정은 단지 어떻게 진행하는가를 제 안한 것일 뿐이다. 여러분은 전혀 다른 순서로 진행할 수도 있다. 그리 고 내가 이름을 말하는 것은 단지 지시하기 위해서 사용한 것임을 알 아 두자. 그리면서 최선을 다해 이류를 말하지 않고 빛과 그림자의 형

태를 보도록 노력하자. 나는 이것이 "코끼리"라는 단어를 생각하지 않으려고 노력하는 것과 같지만, 그림을 그려 나가는 동안 말없이 자연스럽게 되어 버린다는 것을 깨달았다.

7. 이제 여러분은 잘라 낸 지우개로 그림을 그릴 것이다. 먼저 얼굴의 제일 밝은 부분부터 시작해서 흰색 목 스카프, 어깨와 칼라 뒤의 부드러운 형태 등을 항상 여러분의 기본단위와 비교해 크기, 각도, 위치 등을 점검하면서 가볍게 지워 나간다. 여러분은 어쩌면 이 밝은 형태를 어두운 부분과 경계를 나누는 여백 형태로 간주할지도 모른다. 정확하게 밝은 형태를 보고 지워 나가게 되면 따라서 "공짜"로 어두운 부분의 형태를 얻게 된다.

8. 실눈을 하고 가장 밝은 곳이 어디인가를 보자. 이마의 높은 부분, 흰 스카프, 코의 하이라이트 부분 등을 여러분이 만족할 만큼 지워 나간다.

9. #4B 연필을 사용해 위의 머리 주변을 칠한다. 눈썹 아래 어두운 그림자의 형태와 얼굴의 옆과 코 아래, 아랫입술 밑, 턱에 진 그림자 형태 등을 관찰한다.

10. 바탕색을 부드럽게 유지한다. 그림자 부분에 대해서는 아무런 정보도 없다는 것을 알아 두자. 이것은 거의 아무런 정보도 아닌 바탕이다. 그러면서 얼굴의 모습은 그림자 속에서 드러나게 된다. 이러한 지각은 여러분 자신의 두뇌에서 일어나고 있고, 상상하고 불완전한 정보로부터 유추되어 나온 것이다. 이 그림에서 가장 힘든 부분은 너무나 많은 정보를 주고 싶은 유혹을 거부하는 일이다! 그림자는 그림자로 두고, 여러분의 감상자들에게 모습과 표정, 눈, 모든 것을 유추하게 하자 (그림 10-23).

11. 여기서 그림은 "결정되어 있고" 나머지는 교정하는 일로 "마무리 작업"으로 그림을 끝낸다. 원작은 사진이고 여러분은 연필로 작업을 했기 때문에 정확한 질감과 바탕은 연필로 재현시키기 어려운 일임을 알자. 그럼에도 불구하고 여러분은 스타이켄의 자화상 사진을 모사해 그렸고, 여러분의 그림은 **자신의** 그림일

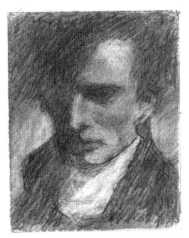

그림 10-23. 주요 밝은 부분을 가볍게 지우면서 시작하라. 이 때 항상 이 형태들의 크기, 각도, 위치를 자신의 기본단위와 비교하며 점검하라. 가장 어두운 형태는 #4B 또는 #6B 연필을 사용해 그려라. 이 그림을 그리는 데 가장 어려운 부분은 보는 사람에게 너무 많은 정보를 제공하려는 것을 자제하는 일이다. 그림자는 그대로 그림자로 남겨 둬서 감상자에게 얼굴 생김새와 표정을 "보도록" 하라.

뿐이다. 여러분 자신의 독특한 스타일과 선택된 강조 등을 통한 자신의 그림이다.

12. 각 단계마다 그림에서 조금씩 뒤로 물러서고, 그림이 차츰 드러나기 시작하는지 실눈을 한 채 조금씩 머리를 옆으로 움직여 본다. 그리고 아직 그리지 못한 것이 있는지 그림의 이미지를 보도록 노력한다. 이렇게 보이는 이미지를 더해 주고, 바꾸고, 보완해 준다. 여러분은 이렇게 그리고 상상하고 또다시 그리는 전환을 반복하고 있는 자신을 발견하게 될 것이다. 절제하도록 하자! 단지 감상자에게 정확한 이미지로 보이는 만큼의 정보만을 제공하자. 지나치게 그리지 말자.

13. 그림을 그리면서 원작에 주의를 기울이도록 노력하자. 어떤 문제점에 부딪치게 되면 모든 해답은 이 원작에 있다. 예를 들면 만약 여러분이 똑같은 얼굴 표정을 만들어 내기 위해서는 주의 깊게 광대뼈 아래의 그림자라든가 윗입술의 밝은 부분 등의 형태를 정확하게 보도록 한다. 입 끝의 작은 그림자에 주목하자. 얼굴 표현에 대해서 아무 말도 하지 않도록 하자. 그것은 명암의 형태로부터 나타나게 된다.

14. 여러분이 보는 것만을 그린다. 더 하지도 덜 하지도 말자. 감상자들에게 거기에 무엇이 없는지 보는 "놀이"를 하게 하자. 여러분이 할 일은 작가/사진가가 했던 것처럼 겨우 제시하는 일일 뿐이다.

완성한 뒤

스타이켄의 자화상을 모사하고 난 뒤, 여러분은 이 작업에 대해 사진가인 모델의 미묘하고 강렬한 개성과 성격이 그림자로부터 나타나게 되는 것에 감동했을 것이다. 나는 이 연습이 여러분에게 명암의 위력을 알도록 준비된 것이었기를 바란다. 더욱 큰 만족은 물론 자신의 자화상을 그리는 데에서 얻을 것이다.

"삶에서 가장 성취감을 느끼는 순간 중 하나는 일상적인 것이 갑자기 눈부신 후광으로 둘러싸인 완전히 새로운 것으로 변환되는 찰나이다.… 이러한 돌파는 아주 드문 것이며, 일상적이기보다는 비일상적이다.: 우리는 대부분 세속적인 것과 사소한 것의 수렁에 빠져 있다. 충격적인 사실: 세속적이고 사소한 것들이 바로 발견의 재료가 된다. 차이는 오로지 우리의 관점에 있다. 그것은 조각들을 보아 전제를 완성하는 전혀 새로운 방법을 수용하는 태도이며 바로 전에 그림자만 있던 곳에서 형태를 보는 것이다."

— 에드워드 B. 린다만(Edward B. Lindaman), 〈미래 시제로 생각하기(Thinking in Future Tense)〉, 1978

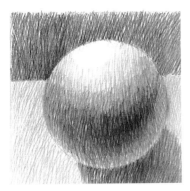

그림 10-24. 이 구체의 명암 그림은 거의 빗살치기로만 그린 것이다.

빗살치기의 밝은 그림자

우리가 다음 그림으로 넘어가기 전에 여러분에게 "빗살치기"의 방법을 보여 줄 것이다. 이것은 미술가들이 그림에서 연필 터치로 가끔은 겹쳐지게 다른 각도로 교차하면서 카펫처럼 깔리게 하여 다양한 명암의 단계를 나타내는 기술적 용어로 "빗살치기(crosshatching)"라고 한다. 그림 10-24는 거의 빗살치기로만 그린 구체의 그림이다.

내가 처음 그림을 가르치기 시작했을 때, 나는 이 빗살치기를 가르칠 필요가 없는 자연적인 작업이라고 생각했다. 그런데 그렇지가 않았다. 이 능력은 훈련된 미술가의 표시이고, 대부분의 학생들에게는 가르쳐야만 하고 배워야 하는 일이었다. 여러분이 이 책을 훑어보면 모사 작품의 거의 모두가 전부 또는 부분적으로 빗살치기를 사용했음을 보게 된다. 그리고 대부분의 화가들 역시 모든 형태에서 이 빗살치기를 사용했음을 알게 된다. 여러분도 하게 되겠지만, 화가들은 서로의 독특한 스타일의 빗살치기를 발전시켜 거의 "서명"처럼 빠르게 하고 있다. 나는 여러분에게 몇 가지 전통적인 스타일의 빗살치기와 교차 빗살치기를 보여 줄 것이며, 그 기법을 알려 주겠다.

먼저 그림 그릴 종이와 잘 깎은 #2 필기 연필이나 #4B 소묘 연필을 준비한다.

1. 연필을 단단히 쥐고 그림 10-25에서 보여 주듯 평행이 되는 "세트"라고 부르는 여러 개의 선을 표시하듯 그리는데, 연필 끝은 아래로 향하게 하고 손가락은 길게 편다. 선을 그릴 때마다 흔들리듯 손목부터 움직여 손 전체로 그린다. 손목은 제자리에 두고 연필을 손가락이 다시 제자리로 끌어당겨 올 때 각 빗살이 그려진다. 8~10개 정도로, 한 세트의 빗살이 그려지면 손목을 움직여 다시 다음 새로운 세트의 빗살을 그리도록 한다. 손목을 흔들 듯 자신의 앞쪽을 향하게 움직이고 다시 바깥쪽으로 움직이며 자연스럽게 반복한다. 이번엔 각도를 바꿔 가며 그리고 길이도 다르게 만들어 본다.

2. 여러분에게 맞는 자연스러운 방향과 속도와 길이를 찾을 때까지

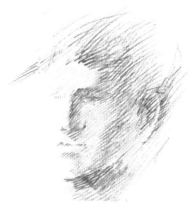

그림 10-25. 빗살의 한 조

그림 10-26. 고전적인 빗살치기에서, 몇 조의 빗살이 약간의 각을 이루며 교차한다.

그림 10-27. 빗살치기만으로 경계선을 그리지 않고 3차원 형태를 묘사할 수 있다.

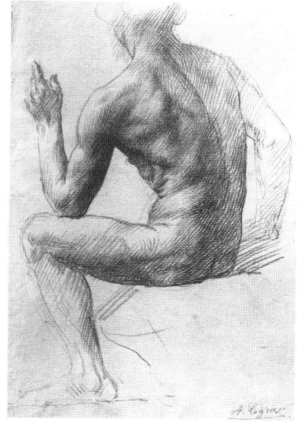

그림 10-28. 여러 가지 빗살치기 스타일의 예

그림 10-29. 어두운 부분을 그리려면 등과 왼팔에서처럼 여러 가지 빗살을 겹치면 된다. 알퐁스 르그로(Alphonse Legros), 종이에 적색 분필. 뉴욕 메트로폴리탄 박물관 제공

그림 10-30. 빗살치기로 3차원 형상을 그리는 연습을 하라.

연습을 반복한다.

3. 다음 단계는 교차되는 빗살을 그릴 것이다. 전통적인 빗살치기에서는 그림 10-26에서 보여 주듯, 원래의 빗살에 각도만 조금 달리해 한 세트씩 더해 나갔다. 이렇게 살짝 각도를 줌으로 아름다운 물결무늬의 빗살에 공기와 빛이 아른거리는 듯 보인다. 이것을 시도해 보자. 그림 10-27은 교차 빗살치기가 만들어 내는 3차원적 형태를 보여 준다.

4. 교차의 각도를 더해감으로 다른 스타일의 빗살치기를 얻을 수 있다. 그림 10-28에서 다양한 빗살치기의 예를 보자. 꽉 찬 빗살(빗살의 각도는 직선이다), 교차 등고선(일반적으로 곡선이다), 그림 10-28의 맨 위의 예인 고리형 빗살(빗살의 끝에 무심코 살짝 생겨나는 고리형) 등 무수한 스타일이 있다.

5. 어두운 부분을 강화할 때는 알퐁스 르그로의 인물화의 왼쪽 팔에서 보여 주듯이, 간단히 빗살 위에 얹어 겹쳐서 한 세트를 더 그리면 된다(그림 10-29).

6. 연습, 연습, 또 연습하자. 전화로 수다를 떠는 시간에 원구나 원통형 같은 기하학적 형태에 빗살치기로 음영을 만들어 보자(그림 10-30의 예 참조).

내가 말했듯이 빗살치기는 저절로 되는 것이 아니라 연습에 의해서 차츰 개발되는 것이다. 나는 여러분의 개별화된 빗살치기 솜씨로 자신과 감상자들에게 감탄과 부러움을 살 것이라고 장담한다.

연속 색조의 명암법

자주 일어나는 일이지만, 그리기를 시작할 때 언어 모드가 활성화된 채 남아 있으면, 이것을 고치는 가장 간단한 방법은 잠시 순수 윤곽 소묘를 그리는 것이다. 구겨진 종이와 같이 어떤 복잡한 형상의 물체를 모델로 해도 좋다. 순수 윤곽 소묘가 R-모드 전환을 강요하는 것 같으며, 그러므로 무엇을 그릴 때 좋은 준비 운동이 된다.

연속 색조의 부분은 별도의 빗살 자국 없이 만들게 된다. 이것은 연필로 짧게 겹치는 동작이거나 타원형의 동작으로 어두움에서 밝은 부분으로, 다시 반복하면서 필요하면 부드럽게 만든다. 대부분의 학생들은 이 연속 색조에서 문제가 생긴다. 찰스 실러의 의자 위에서 잠자는 고양이 그림(그림 10-31)의 복잡한 명암법은 이 기법으로 멋지게 그렸다.

그림 10-31. 부드럽게 조정된 연속 색조의 훌륭한 예. 찰스 실러(Charles Sheeler, 1883-1965), 〈고양이의 희열(Feline Felicity)〉, 1934. 흰 종이에 콘테 크레용. 하버드대학교 포그 미술관 제공

빛의 논리로 모델을 사용해 그린 색조와 양감의 자화상

이 학습에서 우리는 선만으로 그리기 시작하여 완전히 연속되는 소묘로 끝나게 되었다. "모델화", "색조", "양감" 등은 다음에 그리게 될 기술적 용어들을 말해 준다. 이번 연습에서는 앞으로 끊임없이 바뀌는 주제들을 가지고 다섯 가지의 지각 기술을 실습할 것이다. 기본 기술들은 곧 전체적인 것으로 융합될 것이고, 여러분은 "단지 그리기만" 하는 자신을 발견할 것이다. 여러분은 아주 유연하게 경계에서 공간으로, 각도로, 비례로, 명암으로 전환하게 될 것이다. 머지않아 기술은 자동이 될 것이고, 누군가 여러분이 그리는 것을 보게 된다면 어떻게 그렇게 그리는지 놀랄 것이다. 나는 확실히 여러분이 이제는 사물을 다르게 보

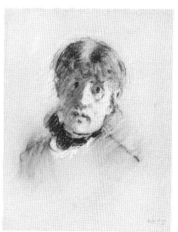

그림 10-32. 부드럽고, 섬세하게 느슨한 스타일의 그림. 베르트 모리조(Berthe Morisot, 1841-1895), 〈자화상〉, 1885년경. 시카고 미술대학 제공. 전면상

게 된 자신을 깨닫게 될 것을 확신하다. 그림을 그리고 배우는 것을 통해 여러분과 많은 학생들의 삶이 더욱 풍요로워지기를 바란다.

그림그리기를 계속해서 이 학습을 마친 후에, 여러분은 기본 요소들을 사용해 자신만의 독특한 스타일 찾기를 시작하게 될 것이다. 여러분의 개인적 스타일은 그림 10-32 모리조의 〈자화상〉처럼 활달한 필치로 아름답고 파리하면서 섬세한 스타일의 소묘나 강하고 치밀한 쿠르베의 〈자화상〉처럼 차츰 진화할 것이다. 또는 여러분의 스타일은 실러의 소묘(그림 10-31)처럼 점점 더 정밀해질지도 모른다.

여러분은 자신만의 독특한 스타일을 찾고 있다는 것을 기억하자. 여러분의 스타일이 얼마나 발전했든지 간에 여러분은 항상 경계, 공간, 관계 그리고 항상은 아니더라도 명암을 사용해 사물의 본래 모습(**형태**)을 자신만의 스타일로 묘사하게 될 것이다.

그릴 준비!

자화상을 위한 준비물:

+ 그림 종이-받침용으로 3~4장의 종이를 겹쳐 화판에 테이프로 고정시킨다.

+ 연필과 연필깎이, 지우개

+ 거울과 거울을 벽에 고정시킬 테이프 또는 화장실이나 옷방의 거울 앞에 앉아도 좋다.

+ 펠트촉 마커

+ 흑연 막대

+ 바탕을 문지를 종이 수건이나 휴지

+ 얼굴 한 쪽을 비춰 줄 램프 조명(그림 10-34와 같은 저렴한 스폿 조명)

+ 모자, 스카프나 머리 장식 등 마음에 드는 것으로

작업 내용:

1. 우선 틀의 윤곽이 그려지고 바탕이 칠해진 그림 종이를

그림 10-33. 자화상 그릴 준비를 하라. (그림판인) 거울은 거울에서 바로 측정할 수 있도록 팔 길이만큼의 거리에 있어야 한다.

준비한다. 여러분은 어떤 수준의 바탕을 선택해도 좋다. "가벼운" 색조의 엷은 바탕이든 "무거운" 색조의 어두운 바탕이든 상관이 없다. 여러분은 어쩌면 중간 톤을 선호할 수도 있다. 아주 가벼운 십자선 긋기를 잊지 말자. 바탕이 어둡다면 지우개로 지워서 만들 수도 있다. 그리고 이 그림에서는 플라스틱 그림판이 필요 없다는 것을 염두에 두자. 왜냐하면 거울이 바로 그림판이 되기 때문이다.

그림 10-34. 이동 램프를 사용해 거울 이미지에 비치는 빛과 그림자를 조정한다.

2. 일단 바탕이 준비되면 *그림을 그리기 시작한다*. 그림 10-33의 준비 상태를 보자. 앉을 의자와 함께 도구를 놓을 의자나 작은 탁자가 필요할 것이다. 그림에서 보듯이 화판을 벽에 기대어 놓는다. 일단 앉은 다음 거울을 자신의 모습을 편하게 볼 수 있도록 조절해 붙인다. 거울은 앉은 자리에서 팔을 뻗어 팔 길이만큼의 거리에 있어야 한다. 이렇게 하면 거울을 통해 측정할 때 얼굴이나 두개골 위에서 직접 측정하는 것처럼 거울에서 직접 관찰할 수 있다.

3. 머리를 돌리고 턱을 올리거나 내리고 모자나 머리 장식을 조정해 여러 가지 자세를 시험해 보고, 램프를 조정해 여러분이 좋아하는 명암의 구도가 나오도록 맞춘다. 이젠 정면화를 그릴지 옆얼굴 초상화를 그릴지, 아니면 3/4 측면화를 그릴지를 정한다. 그리고 어느 쪽으로 돌아앉을 것인지, 3/4 측면화를 선택한다면 얼굴을 어느 쪽으로 돌릴 것인지도 결정해야 한다.

그림 10-35. 측정 도구로서 연필을 직접 거울 위에 사용한다.

4. 일단 거울 속의 구도를 신중하게 선택한 다음 자세를 잡았으면 그림이 완성될 때까지는 모든 도구를 같은 장소에 두도록 한다. 예를 들어 휴식을 취하기 위해 일어설 때 의자나 램프를 움직이지 않도록 해야 한다. 학생들은 흔히 다시 앉을 때 정확하게 같은 시각으로 잡을 수 없어서 어려움을 겪는 경우가 많다.

5. 이제 그림 그릴 준비가 다 됐다. 다음의 내용은 가능한 수많은 방법 중 하나일 뿐이다. 지금은 여기에 소개한 내용을 잘 읽고 제안하는 절차에 따라 그림그리기를 시작하자. 나중에 여러분은

그림 10-36. 정면 도해

그림 10-37. 3/4 측면 도해

자신만의 과정을 발견하게 될 것이다.

연필로 그리는 자화상

1. 실눈으로 거울 속에 비친 자신의 모습에서 여백, 흥미로운 경계들, 명암의 형태 등을 바라본다. 여러분의 얼굴 모습이나 표정에서 특별히 조목조목 언어로 비평하는 것을 피해야 한다. 이것은 쉬운 일이 아니다. 왜냐하면 이것은 새로운 방법으로 거울을 보는 것이고, 점검하거나 바로잡기 위해 거울을 보는 것이 아니라 전적으로 객관적으로 바라보기 위한 것이기 때문이다. 거울 속의 자신을 설치된 정물이나 타인의 사진처럼 여기고 바라보도록 노력하자.

2. 만약 정면 얼굴을 선택했다면 247쪽의 비례를 검토하기 바란다. 크기의 불변성에서 오는 현상을 기억하자. 여러분의 두뇌는 정확한 비례를 보는 것을 돕지 않으며, 나는 연필로 모든 것을 직접 관측할 것을 여러분에게 권한다(그림 10-35). 또한 전체 얼굴의 블랭크를 검토해 보기 바란다(그림 10-36).

3. 만약 여러분이 3/4 측면화를 선택했다면, 251쪽과 252쪽의 비례들을 검토해 보기 바란다. 한 가지 주의할 것은 학생들이 가끔 좁은 쪽 얼굴은 넓게 그리고, 따라서 가까운 쪽 얼굴은 좁게 그려 얼굴이 아주 넓어 보인다는 점이다. 가끔 모델은 3/4 측면의 자세인데 그림은 정면화로 끝나게 된다. 이러한 일은 학생들을 아주 실망시키는데, 왜 그렇게 됐는지를 스스로 알지 못한다. 열쇠는 여러분의 지각을 받아들이는 것이다. 여러분이 보는 그대로를 그리자! 모든 것을 관찰하고 절대로 여러분의 관찰을 짐작으로 하지 말자.

4. 기본단위를 정한다. 이것은 전적으로 여러분에게 달렸다. 나는 보통 눈높이에서 턱까지를 사용하고, 또 가끔은 펠트촉 마커로 중앙 축선과 눈높이선을 거울 속의 내 얼굴에 직접 그린다. 그런 다음, 나의 기본단위의 꼭대기와 아래를 표시한다. 여러분은 어쩌면 다른 방법으로 그림을 시작하기를 원할 수도 있다.

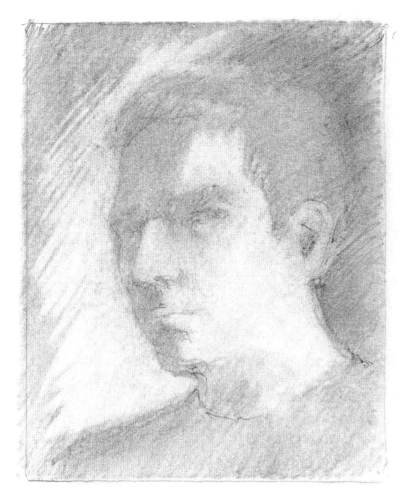

그림 10-38. 빛을 받는 가장 큰 형태를
지우면서 시작하라.

"모든 진정한 예술 작품의 등 뒤에 있는
목표는 존재의 상태에 도달하는 것이다.:
이것은 고강도 기능의 상태이며, 일상적
존재 이상의 순간이다.… 이러한 상태에
있을 때 우리는 명확하게 볼 수 있으므로
발견을 하게 된다."

— 로버트 헨리(Robert Henri),
〈예술 정신(The Art Spirit)〉, 1923

그림 10-39. 강사 보마이슬러가 그린
3/4 자화상. 약간 거친 "미완성" 단계이다.

그림 10-40. 또 다른 3/4 자화상으로, 보다
완성된 작품

어쩌면 단지 거울 속에 그려 놓은 십자선에만 기대어 시작할
수도 있다. 자유롭게 하길 바란다. 어찌 되었든 반드시 여러분의
기본단위는 위아래를 거울 위에 직접 표시해야만 한다.

5. 다음 단계는 물론 여러분의 기본단위를 십자선과 바탕이 칠해진
그림 종이 위에 옮겨 그리는 일이다. 기본단위의 위아래를
표시한다. 여러분은 거울 속의 머리 위쪽 경계와 옆 경계를
표시하고 싶다면 추가해도 좋다. 이 표시 자리를 종이에 옮겨
그린다.

6. 다음은 거울 속 영상에서 세밀한 부분을 가리기 위해 실눈을
뜨고 큰 덩어리의 밝은 부분을 찾아낸다. 만약 여러분이
이것들을 사용한다면, 이 부분이 기본단위와 그림의 십자선,
중앙 축선/눈높이선과의 관계에서 어느 위치에 있는지에
유의하자.

7. 가장 큰 밝은 부분부터 지우개로 지워 나가면서 그림 10-38처럼
그림을 그리기 시작한다. 어느 것이라도 작은 형태나 경계는
피하도록 한다. 지금 당장 가장 큰 밝은 부분과 그림자를 보도록
노력하자.

8. 여러분은 어쩌면 바탕 색조는 중간 톤으로 남겨 두고 머리
주변의 색조는 지우개로 지우고 싶을지도 모른다. 한편으론
무거운(어두운) 바탕을 여백으로 원할지도 모른다. 이것은 미적
선택이다. 그림 10-39는 양쪽 모두를 보여 준다.

9. 여러분은 어쩌면 얼굴의 그림자 부분에 흑연으로 더 칠하고 싶을
수도 있다. 이런 경우에 나는 어떤 면에서 종이 위에 눌렀을 때
지성이라 다루기 힘든 흑연보다 #4B 연필을 권한다.

10. 나는 이 시점에서 여러분이 내가 전혀 눈이나 코, 입 등을
언급하지 않은 것을 눈치 챘을 것으로 안다. 만약 여러분이
이목구비부터 그리고 싶은 충동을 억누르고 그것들이 먼저
명/암에서 "드러나도록" 두고 있다면, 여러분은 이미 그림을
완벽하게 다룰 수 있게 된 것이다.

11. 눈을 그리기보다는 예를 들면 집게손가락에 #4B 연필이나 흑연

막대를 문질러 바른 다음 거울 속에서 눈의 위치를 확인하고 종이에서 눈의 위치에 흑연이 묻은 손으로 문질러 주면 갑자기 여러분은 눈을 볼 수 있게 된다. 여러분은 단지 희미했던 곳에 조금만 수정해서 보완해 주기만 하면 된다.

12. 일단 여러분이 큰 부분의 명암을 그리고 나면 다음은 작은 부분의 명암들을 살펴본다. 예를 들면 여러분은 입술 아래의 그림자 형태나 턱, 코 아래의 그림자를 볼 수 있을 것이다. 코의 양옆이나 눈꺼풀 아래쪽에서 그림자 형태를 볼 수도 있다. 여러분은 빗살치기를 이용하거나 원한다면 손가락으로 바탕 색조를 문질러서 그림자 형태에 살짝 색조를 입힐 수도 있다. 무엇보다 유의해야 할 것은 여러분이 본 대로 그림자 형태의 위치를 잡고 색을 입혀야 한다는 점이다. 이 형태는 그 위에서 비추는 특정한 빛과 구조물 때문에 있는 그대로 나타나게 된다.

13. 이 시점에서 여러분이 해야 될 일은 아직 조금은 거칠고 "미완성인" 상태에서 손을 떼야 할지(그림 10-39), 아니면 좀 더 "완전하게" 그림을 마칠 것인지를 결정하는 일이다. 여러분은 이 책을 통해 여러 가지 상태에서 그림을 완성한 다양한 예를 보게 될 것이다(그림 10-40).

머리카락 그리기

이 책의 초상화에서는 곳곳에 다양한 기법으로 그린 다른 형의 머리를 보여 준다. 머리를 그리는 데는 한 가지 방법만 있는 것이 아니다. 눈을 그리는 것도, 코를 그리는 것도, 입을 그리는 것도 한 가지 방법만 있는 것은 아니다. 항상 말하듯이, 대답은 모든 그림의 문제는 자신이 보는 것을 그리는 일이다. 머리카락의 큰 부분의 빛과 그림자 형태를 먼저 그리기 시작하고 다음엔 세부를 더해 나가면 충분히 머리카락의 자연스러움을 보여 주게 된다.

이제 여러분은 모든 지침을 다 읽었으니 그리기만 하면 된다. 이제는 여러분이 빨리 R-모드로 전환할 수 있기를 바란다. 자주 일어서서

충분한 거리를 두고 자신의 그림을 바라보면 도움이 될 것이다. 이렇게 함으로 여러분은 보다 확실하고 비판적이고 분석적으로 볼 수 있게 되고, 아마도 비례에 있어 약간의 오류나 오차도 없게 될 것이다. 이것이 전문가의 방법이다. R-모드로의 전환과 다시 L-모드로의 회전은 미술가로서 비판적인 기준과 수정할 것에 대한 계획 및 어디를 다시 손봐야 할지에 대한 대비를 위해 다음으로의 이동을 가늠하고, 시험하게 한다. 그런 다음 연필을 들고 다시 그리기 시작하고, 이제 미술가는 작업을 위한 R-모드로 다시 돌아오게 된다.

이렇게 왔다 갔다 하는 과정은 그림을 다 마칠 때까지, 그리고 작가가 더 이상 필요 없다고 결정할 때까지 계속된다.

완성한 뒤: 지도받기 전후의 개인적 비교

지금이 지도받기 이전의 그림과 과정을 마친 뒤의 그림을 비교해 볼 적당한 시점인 것 같다. 그림들을 진열해 놓자.

나는 여러분의 그림 실력이 달라져 있을 것이라고 확신한다. 학생들은 자신이 그렸던 지도받기 이전의 그림들을 바로 눈앞에서 확인하면서 믿을 수 없다는 듯 놀라워한다. 지각의 오류는 분명하고, 유치하며, 마치 다른 사람이 그린 것 같이 보인다. 어느 정도는 내 생각이 사실일 수도 있다. 그림을 그리면서 L-모드가 어렸을 적에 개발한 개념적이며 상징적이고, 이름 붙이면서 "자기의 방식대로" 보았기 때문이다.

여러분의 최근 그림은, 다시 말하면 바로 지금 그곳에 있는 것들의 정보들과 더욱 복잡하게 연계되어, 과거로부터 기억된 것이 아닌 바로 지금 본 것을 그린 것이다. 그러므로 이 그림들은 한층 사실적이다. 아마도 여러분의 친구들이 그림을 보면 여러분에게 숨겨진 재능이 있다고 말해 줄 것이다. 어떤 면에서 이것은 사실이다. 이것은 몇몇 사람들에게 국한된 것이 아닌 글을 읽을 수 있는 재주 같이 광범위한 재능이다.

여러분의 현재 그림이 "지도받기 이전" 그림보다 더 표현적이어야 할 필요는 없다. 개념적인 L-모드의 그림은 강렬하게 표현적일 수 있다. 여러분의 "지도받은 이후" 그림은 표현적이지만, 조금 다른 면으

로 좀 더 특별하고, 좀 더 복잡하고, 좀 더 사실에 가깝다. 이것들은 새롭게 알게 된 다르게 보는 방법과 다른 시각으로 보게 된 결과이다. 진실하고 더욱 미묘한 표현들은 여러분이 모델로부터 취한 여러분 자신의 독특한 그림 스타일이고, 이런 경우 이것은 여러분 자신이다.

앞으로 아마도 여러분은 좀 더 단순화시키고, 개념적인 형태로 통합시키고 싶은 부분이 생길 것이다. 그러나 이것은 오로지 계획적이어야 하고, 잘못이나 사실적으로 그리기에 부족하다는 생각으로 하면 안 된다. 여러분은 자신의 그림에서 기본적인 지각 기술의 습득에 대해 자부심을 가져야 한다. 이제 여러분은 자신의 얼굴을 세심하게 보고 그리면서, 모든 미술가들이 사람의 얼굴은 아름답다고 한 말의 의미를 확실히 알게 되었다.

초상화 보여 주기

제2장에서 자신이 지도받기 이전에 그린 초상화를 볼 때는 자신을 측정하는 과정이었다. 이것은 여러분의 기술을 강화시켜 주고 눈을 훈련하는 데 도움이 될 것이다.

다음 그림을 위한 제안

다음에 이어지는 즐겁고 흥미로운 연습은 여러분의 자화상을 미술사에 나오는 인물들처럼 그리는 것이다. 마치 "모나리자"나 "르네상스 젊은이" 같은 자화상처럼.

창의력을 높이는
새로운 지각 기술의 사용

북 스페인의 알타미라 동굴의 선사시대 벽화,
서 있는 들소(기원전 12,000년).
안료는 이산화망간(붉은색), 목탄(검정색),
고령토 또는 운모(백색).
게티(Getty) 이미지 자료 799610-002

이제 여러분은 그림그리기의 다섯 가지 기본적인 지각 기술을 배웠다. 나는 여러분이 매일 조금씩 그림을 그리기 바란다. 여러분 두뇌의 새로운 신경회로는 반복적인 습득의 결과이다. 이것은 바로 연습이다. 자신의 기술을 향상시키는 가장 좋은 방법은 항상 작은 스케치북을 들고 다니면서 잠깐의 여유만 있으면 무엇이든 그리는 것이다. 어떠한 것도 좋다. 가까이 보이는 컵, 스테이플러, 가위, 화분이나 단지 잎사귀뿐이어도 좋다. 또 다른 제안은 신문의 사진을 거꾸로 놓고 그리는 것으로, 이것은 여러분의 두뇌를 R-모드로 전환시키는 가장 빠르고 좋은 길이다. 스포츠나 춤 사진은 거꾸로 놓고 여백을 그리기에 매우 좋은 방법이다.

가장 좋은 연습은 당연히 대상을 직접 보고 그리거나 대가의 작품을 모사하는 것이다. 뿐만 아니라 지속적으로 주변을 둘러싸고 있는 여백을 바라보고, 눈높이를 살펴보고, 주변의 수직선과 수평선과의 관계를 가늠해 보고, 만나는 사람들의 얼굴이나 텔레비전에 나오는 인물들의 비례를 관찰해 보는 등 여러분의 **정신적** 훈련은 새로운 시지각을 통한 오른쪽 두뇌로의 접속에 도움이 될 것이다. 여러분이 그림을 그리거나 연습하거나 간에 시각적 기술에 접속하기 위해서는 항상 같은 전략으로, 왼쪽 두뇌가 거부할 시각적 정보에 중점을 두는 일이다.

여러분의 시지각을 위한 기술의 또 다른 생산적인 수단으로, 그림을 배움으로써 이것을 일반적 사고와 문제 해결에 적용시킬 수 있다는 점이 무엇보다 값진 일일 것이다. 창작 과정의 기본적인 검토는 이러한 기본 기술을 사용하는데 더욱 힘이 되어 줄 것이다.

지각 기술을 창의력 문제 해결에 적용하기

고도로 언어화, 디지털화, 기계화된 21세기 미국 문화에서 개인적 흥미나 호기심, 자기 계발 같은 실질적인 가치들을 제쳐 두고 그림을 배운다는 것이 너무나 이상하고 어리석은 일로 보일 것이다. 나의 희망은 앞으로 이것을 이루는 일이다. 나는 여러분에게 그림을 통해 배운 다섯 가지 기본 기술이 언어적, 분석적 문제 해결에 통찰력을 제공하

고, 지각 기술을 전통적인 창의력 계발 단계로 연결시키는 구체적인 방법을 제안한다. 여기에 더해 여러분에게 자신의 두뇌를 의도적으로 창의력이나 문제 해결의 단계가 되도록 프로그램화하기를 권한다.

미국의 심리학자 에이브러햄 매슬로는 1970년대 중반에 이미 우리의 사고에 다른 방식이 필요하다는 기운이 감돈다고 했고, 이후 지금까지도 그 필요성에 대한 인식이 날로 증가하고 있다. 아울러 왼쪽 두뇌 위주의 사고방식이 아직까지도 미국인의 삶에서 확실히 지배적이라고 해도, 나무를 보지 않고 숲을 보고 "전체 그림을 보는" 오른쪽 두뇌의 시각 반응과 직관력에 대한 의문은 차츰 알려지고 보편화되고 있다. 우리의 언어 지배적인 두뇌가 아직도 직선적인 계획과 목적에 사로잡혀 있는 동안, 다른 반쪽의 두뇌는 말없이 항의하고 있다. 그곳에 무엇이 있는가를 보고, 내가 생각하고 있는 것에 "이것 봐, 잠깐만! 이러면 어때…?" 등의 오른쪽 두뇌에 대한 상징적인 의문들이 과거보다 더 많은 의혹을 가지고 심각한 관심을 증폭시키고 있다.

컴퓨터와 왼쪽 두뇌

요즈음 강력한 컴퓨터는 왼쪽 두뇌의 모든 기능을 인간의 두뇌보다 더 낫고 빠르게 처리한다. 그리고 무어의 법칙[21]에 따르면 컴퓨팅 능력은 머지않아 어쩌면 저 너머에서 계속 기하급수적으로 증가할 것이다.

컴퓨터가 처음 왼쪽 두뇌의 기능을 통달한 것은 놀라운 일이 아니다. 단계적인 L-모드 방식의 진행은 컴퓨터의 기능에 잘 맞는 것이다. 컴퓨터는 글자 하나하나로부터 한 단어가 되고, 단어가 다시 문장이 되도록 구성한 선형 자체가 언어인 것이다. 이러한 "조각들"이 시간이 지나면서 진전되는, 사물은 L-모드 방식으로 줄에 매달리게 되어 새로운 정보가 도달해 마지막 결론을 얻을 때까지 견뎌내는 것을 용납한다. 왜냐하면 새로운 정보가 차질을 줄 수 있기 때문이다. 이러한 인간의 L-모드 사고의 명확한 예는 1970년대 유류 파동 때의 뉴스에서 볼 수 있다. 당시 미국의 최대 자동차 회사 중 한 곳의 사장에게 기자가 질문을 했다. "당신은 사람들이 그 비싼 기름을 넣기 위해 긴 시간 일

"의문점은 누가 창의성에 관심이 있느냐는 것이다. 나의 대답은 거의 모든 사람이 관심을 가지고 있다는 것이다. 이 관심은 이미 심리학자나 정신과 의사에 국한돼 있지 않다. 이제 이것은 국내와 국제 정책의 문제가 됐다."

— 에이브러햄 매슬로(Abraham Maslow), 〈인간 본성이 더 멀리 미치는 곳(The Farther Reaches of Human Nature)〉, 1976

철학자, 심리학자, 재즈 피아니스트, 법인 개혁가인 존 가오는 창의성에 대해: "지식을 가치로 전환하는 핵심적 변수는 창의성이다."

— 존 가오(John Kao), 〈재밍: 기업 창의성의 기술과 원리(Jamming: The Art and Discipline of Business Creativity)〉 (뉴욕 하퍼콜린스, 1996)

21. 무어의 법칙은, 1965년에 정확하게 2년마다 저렴하게 직접회로의 용량이 배가 된다는 예측을 한 고든 무어 (Gordon E. Moore)에 의해 이름 붙여졌다. 그의 예측은 엄격하게 정확했고 계속해서 2020년 또는 그 이후까지 증대할 것을 기대하고 있다.

22. 마이클 개자니가(Michael S. Gazzaniga), 《마음의 눈(The Mind's Eye)》 (캘리포니아대학 출판부, 버클리, 1997)

하는 동안 기름을 많이 먹는 대형차를 계속 만들어 내는 게 보이지 않나요? 이런 게 당신에겐 가장 큰 관심사가 아닌가요?" 사장은 대답했다. "네, 보입니다. 그러나 우리는 지금 겨우 우리의 5개년 계획의 중간에 와 있을 뿐입니다."

최근의 연구에 의하면, 언어 중심의 인간의 반구(L-모드)는 사고에 문제점이 될 수 있다고 한다. 로저 스페리는 자신의 왼쪽 두뇌는 공격적이고, 조용한 오른쪽 두뇌와 경쟁적이며, 다른 사람들의 두뇌도 마찬가지라고 말했다. 모든 상황에서 어느 쪽 두뇌의 모드가 처음 대응을 하느냐에 따라 바로 그 반구가 선점하게 되는데, 그것은 임무가 자기에게 적합하지 않더라도 가장 빠르고 언어적이고 경쟁적인 왼쪽 두뇌이다. 더 나아가 왼쪽 두뇌는 모르는 대답이라도 이따금 대답을 만들어 내거나 아주 침착하게 얼버무려 버린다.[22]

이렇게 되면 파악해야 할 주제에 대해 무엇인가 결정적으로 중요한 것을 볼지도 모르는 조용한 오른쪽 두뇌는 주도권을 잃고 속수무책으로 퍼덕거리며, 심지어는 자신의 언어 파트너를 도와줄 수도 있다. 텔레비전은 이와 같은 두뇌의 L-모드 지배가 실행되는 것을 보는 데 놀랍도록 효과적이다. 이것은 단순하게 두뇌의 언어 영역 위치에 따라 결정되는 눈의 지배성을 관찰함으로써 가능하며 비교적 쉽게 알아낼 수 있다. 아주 간단히 처음엔 한 쪽 실눈을 하고 다음엔 바꿔서 다른 한 쪽 실눈으로 사람의 얼굴에 초점을 맞추고 본다. 일반적으로 언어 반구의 조정을 받고 있는 쪽의 눈(개인의 두뇌 조직에 따라 왼쪽 아니면 오른쪽 눈)이 크게 뜨이고, 빛나고, 하고 있는 말을 듣는다.

텔레비전 스크린에서 말하고 있는, 어쩌면 질문에 답하고 있는 사람의 정면으로 보이는 얼굴을 관찰해 보자. 잠시 동안 지배적인 눈(대부분 왼쪽 두뇌의 조정을 받는 오른쪽 눈)에 초점을 맞추어 응시하고, 다음은 바로 눈을 바꿔서 바로 오른쪽 두뇌의 조정을 받는 다른 눈을 응시한다. 여러분은 차이점을 분명히 볼 것이다. 덜 지배적인 한 쪽 눈은 대체로 눈꺼풀이 더 덮여 있고, 덜 빛나고, 쓸모없어 보인다. 만약 말을 하고 있는 사람이 아주 단호한 발음으로 선언하면, 덜 지배적인 눈(대체로 왼쪽 눈)은 거의 포기한 듯 무슨 말을 하는지 의식하지 못한

다. 다른 발언자들과 함께, 여전히 기민하고 참여적인 지배적이지 않은 눈을 관찰하는 것은 고무적이다.

R-모드와 경쟁하는 컴퓨터

R-모드의 시지각 기능을 모방한 컴퓨터는 L-모드를 모방하는 것보다 느리게 진행됐다. 1960년대 이후, 컴퓨터 과학자들은 오른쪽 두뇌 분야인 인간의 얼굴을 인식하는 것에 매달렸다. 오늘날 컴퓨터를 이용한 얼굴 인식은, 특히 정면 얼굴이나 측면 얼굴에서는 일반적으로 가능한 일이지만 정면에서 약간 돌려진 얼굴이나 측면에서 돌려진 얼굴은 기계에선 아직도 문제가 있다. 과학자들은 오른쪽 두뇌의 또 다른 기능인 인간의 얼굴 표정 판독에도 매진했으나 이것도 진전이 느리다. 현재는 컴퓨터가 웃는 모습과 웃지 않는 모습의 차이를 구별할 수 있다. 그러나 어떤 종류의 웃음인지? 환영인지? 비웃음인지? 연민인지? 인내인지? 망설임인지? 오른쪽 두뇌는 스치는 짧은 순간에 웃음의 의미를 감지해 낸다. 이것은 컴퓨터가 아직은 할 수 없는 일이다. 이 분야의 앞서가는 연구자인 빙엄턴 대학의 리준 인(Lijun Yin) 교수는 "컴퓨터는 단지 0과 1만을 이해할 수 있다. 모든 것은 패턴이다. 우리가 원하는 것은 얼굴의 가장 중요한 특성을 이용해 각각의 감정들을 인식하는 것이다."라고 말한다.[23] 얼굴의 표현 패턴은 아무리 해도 숫자로는 계산할 수 없고, 아주 미미한 표정의 변화로 너무나 다른 뜻을 전달할 수 있다. 열 살짜리 어린이라도 쉽게 읽을 수 있는 표정을 컴퓨터는 아직도 보지 못하는 것이다.

여러 대의 컴퓨터로 다양한 문제들을 함께 연결시켜 병행해 작업하는 과정에서 컴퓨터의 한계에 대해 R-모드에 더 적절한 다면적이거나 모호한 문제점들을 해결할 수 있었다. 최근의 예로는 대량 병렬 방식인 IBM의 "왓슨(Watson)"은 인간의 언어로 대화할 수 있는 2,880 처리 기능 중심의 컴퓨터로, 이것은 전혀 관계가 없는 자료를 뛰어넘기를 요구하고, 신속하고 정확한 질문에 답해야 하는 제퍼디(Jeopardy) 게임쇼에서 게임 전문가인 인간을 능가한다. 직관적 전산력과 인간의 문제

르네상스 초상화 작가들은 자주 지배적인 주안(dominant eye)을 강조하기 위해 주안을 그림의 수직 중앙선에 배치했다.

레오나르도 다빈치(Leonardo da Vinci)가 그린 그림(제12장 첫 그림이기도 함)에서 두 눈의 차이를 분명히 볼 수 있다. 레오나르도의 아름다운 모델의 시선을 떼지 못하게 하는 지배적인 오른쪽 눈은 꿈꾸는 듯한 왼쪽 눈과 대비된다.

두 눈이 공동으로 작동하지 못해 발생하는 공간맹목증(stereoblindness) 같은 경우를 제외하면 두 안구는 다르지 않다. 보기에 차이가 나는 것은 반대편 두뇌 반구의 통제를 받고 있는 안면 근육 때문이다.

일상생활에서 우리는 이에 주목하지 못하는데, 이것은 대면해서 대화를 할 때, 아마도 말하는 사람을 좀 더 잘 이해하기 위해 우리의 주안은 상대방의 주안을 찾아내기 때문일 것이다.

조심스럽게 시도해 보라.: 어떤 사람과 대면해서 대화를 할 때, 상대방의 부안(subdominant eye)을 찾아내고 쳐다보라. 그 사람은 약간 돌아서서 당신의 시선을 그의 주안으로 돌리도록 할 것이다. 만일 당신이 계속 그의 부안을 쳐다보면 그 사람은 아마도 대화를 끝내고 떠나 버릴 것이다.

23. 리준 인은 토마스 J. 왓슨 공과대학과 빙엄턴의 뉴욕주립대학 응용과학부 교수이다.

해결에 엄청난 잠재된 발전을 기록한 왓슨에 대한 연구는 칭송을 들어 마땅하다. 이것은 기억해야 할 중요한 일로, 왓슨은 인간의 직관과 겨루기 위해 2년에 걸쳐 128g의 글루코스에 의한 동력을 사용하고 수백만 달러의 비용을 쓰고, 이들 거대한 컴퓨터를 보관하기 위해 엄청난 공간이 필요했지만, 이들 두 명의 왓슨 상대자인 인간은 두개골의 작은 내부 공간만을 차지하는 겨우 1.4kg의 두뇌를 사용하여 거의 왓슨을 능가하기에 이르렀다. 아마도 언젠가는 인간의 두뇌 반구를 훈련시키는 데 이만한 시간과 비용과 노력을 바쳐야 할 것이고, 그때는 인간의 양쪽 반구를 훈련시키는 연구를 통해 인간의 문제점들의 직관적 해결에 도움이 될 것이다.

전산과 R-모드 기능

왼쪽 반구의 기능을 반영한 컴퓨터의 우월함에 반해 지금까지 오른쪽 반구의 시각 기능을 담은 컴퓨터의 더딘 개발은, 미국 교육에서 인간의 타고난 강력한 오른쪽 두뇌의 능력에 대한 시도를 거의 다 줄였고, 어린이들을 더욱 더 가르치고 평가하여 해마다 늘어만 가는 과잉된 숙련으로 인한 스트레스는 경악할 정도이다. 10년 전 데이비드 갤린 교수[24]는 다음의 방법으로 교육을 수정할 것을 제안했다.

+ 첫째로, 어린이들에게 자신의 두뇌와 주로 사고하는 두뇌의 방식의 차이점에 대해 가르친다.

+ 둘째로, 문제점을 바라볼 수 있게 하고, 한 쪽이나 또 다른 한 쪽의 방식이 가장 잘 맞는지, 또는 양쪽 방식이 번갈아 작용하는지 아니면 협동으로 결정하는지를 가르친다.

+ 셋째로, 어린이들에게 어떻게 적합한 방식에로 접속할 수 있는지, 또는 부적합한 방식의 방해를 어떻게 막을 수 있는지를 가르친다.

불행하게도 우리는 갤린 박사가 제안한 수정안에 거의 도달할 수가 없다.

24. 데이비드 갤린(David Galin) 교수, M.D. 샌프란시스코, 캘리포니아대학 랭리 포터 신경정신의학 연구소

L-모드와 R-모드, 그리고 창의력의 단계

1986년에 나온 창의력에 대한 책인 《화가로서 그림그리기(Drawing on the Artist within)》에서 나는 그림그리기와 관련된 다섯 단계의 창의력과 두뇌 반구의 기능에 관해 탐구했다. 나는 여기서 각 단계가 일어나는 까닭이 오른쪽과 왼쪽 반구의 강조 때문임을 제안했다.

+ 첫 통찰(First insight): R-모드 주도
+ 포화(Saturation): L-모드 주도
+ 배양(Incubation): R-모드 주도
+ 깨달음(**아하!**, Illumination): R-모드와 L-모드가 함께 해결한 것을 축하
+ 검증(Verification): R-모드 시각화에 따른 L-모드

일반적으로 아주 짧은 이해의 단계를 제외하고, 단계마다 걸리는 시간은 다양하다. 초기의 네 단계는 하위-**아하**로 순차적으로 일어나는데, 초기 문제점 구간의 부분은 최종의 **아하**와 검증을 주도한다.

첫 통찰: R-모드 주도

내가 제시한 이 창의력의 첫 단계는 개인이 문제를 극복하기 위한 기회에 의해서, 또는 시각적으로 찾아 나서는 동안의 단계인, 대체로 시각적이고 지각적인 오른쪽 두뇌의 단계이다. 이것은 바로 흥미 있는 곳의 조사나 "저기에" 무엇이 있는지 살펴보는, 말없이 전체를 훑어보면서 부분들이 서로 잘 들어맞지 않거나 부분이 빠진 것 같거나 마치 틀린 크기와 틀린 장소에서 "두드러져" 나타나는지에 주의를 기울여 본다. 이 단계는 한번에 엄청난 양의 시각 정보를 접수하고, 다음엔 반복해서 다시 보고, 비교하고 검토하면서 삼켜 버리는 단계로 오른쪽 두뇌에 적합하다. 이 조사는 흥미와 의문을 촉발시킨다. "왜 그런지 이상한데…?" "만약에 그렇다면…?" 또는 내가 좋아하는 말로, "어떻게 그럴 수가…?"

창의성의 다섯 단계

19세기 독일 심리학자이며 물리학자인 헤르만 본 헬름홀츠(Hermann von Helmholtz)는 그의 발견을 세 단계로 기술했다.: "포화", "배양", "깨달음"

1908년, 프랑스 수학자 앙리 푸앵카레(Henri Poincaré)는 네 번째 단계를 추가했다.: "검증"

1960년, 미국 심리학자 제이콥 게첼스(Jacob Getzels)는 새롭게 첫 단계인 "문제 발견"을 추가했고, 나중에 이것을 미국 심리학자 조지 넬러가 "첫 통찰"이라고 명명했다.

"창의성은 다른 단계를 거쳐 작동한다. 단번에 완성본을 만들어 내는 것은 불가능하다. 이것을 이해하지 못하면 사람들은 자신이 전혀 창의적이지 못하다고 생각한다."

— 켄 로빈슨(Ken Robinson), 《우리의 정신으로부터: 창의성 배우기(Out of Our Minds: Learning to be Creative)》 (캡스톤 출판, 2011), p.158

"창의적으로 생각하려면, 우리가 당연하다고 여기는 것을 새롭게 볼 수 있어야 한다."

— 조지 넬러(George Kneller), 《창의성의 기술과 과학(The Art and Science of Creativity)》, 1965

포화: L-모드 주도

R-모드의 창의적 초기 통찰에서 의문을 촉발시키는 것은, 내가 알기로 대체로 L-모드가 응답한다. 의문에 대해 이미 무엇을 알고 있는지의 가능성 정도를 알아내는 것은, 수수께끼 같은 부분들과 문제점이 이미 해결되었는지 알아내는 데 초점을 맞추는 것이다. 이것을 "조사"라고 말하고 이것이야말로 왼쪽 두뇌에게는 식은 죽 먹기이다. 오른쪽 두뇌의 통찰력 있는 의문점의 유도에 따라 L-모드는 바람직하게 현재 알고 있는 문제점(이것은 점점 더 급증하는 지식으로 인해 난감하긴 하지만)의 모든 것을 가지고 정보와 자료들로 가득 차버리게 된다. 이런 포화 상태에서 R-모드의 역할은 초기에 이해된 의문점과 새로 들어오는 탐구와 연관된 것을 보고, 이 정보들이 과연 의문점에 잘, 또는 어떻게 맞을지를 살펴본다.

계속되는 조사에도 해답을 찾지 못함에 따라 불만은 쌓여만 간다. 애써 모은 정보의 조각들은 합쳐지질 않고 궁금증은 풀리지 않을 뿐더러, 해답의 열쇠는 계속 감춰져 있다. 논리적 연결고리는 여전히 찾기 힘들고 짜증, 불안, 초조함이 시작된다. 이 모든 것에 지친 사람은 해답의 존재 여부 자체에 의구심을 가지게 되며, 결국 쉬기로 결심하고 휴가를 떠나거나 며칠 동안 조사에 대한 생각을 하지 않기로 한다.

배양: R-모드 주도

발견법:

인도 유럽어 wer(나는 발견했다); 그리스어로 heuriskein(발견하다), 이 말에서 아르키메데스의 환성, "Eureka!(알았다!)"가 나왔다.

일반적 의미: 인도하고, 발견하고, 드러내도록 하는

특수한 의미: 연구하는 데 유용한 규칙이지만 증명되지 않거나 증명할 수 없는 것

이쯤 되면 모든 문제는 무의식중에 다시 오른쪽 두뇌로 넘겨지고, 오른쪽 반구는 문제 해결에 착수하게 된다. 오른쪽 반구는 "첫 통찰"에서 얻어진 질문을 기억하며 L-모드의 연구 결과에 의존해 시각적 공간 속의 모든 것을 회전시켜 가며 빠뜨려진 조각들을 말없이 마음속에 그리며 아는 것들을 기반으로 모르는 것들을 추론하며 모든 조각들이 올바르고 일관성 있는 하나의 완전체로 맞아떨어지는 패턴을 추구하게 된다. 이 말없는 과정은 논리적 분석에 기반을 둔 알고리즘을 따르지 않고, 시각적 지각에 기반을 둔 논리의 발견 학습법에 기인함을 기억할

필요가 있다. 이러한 배양 단계는 짧을 수도 있고 길 수도 있지만, 이는 대부분 **당사자가 다른 일을 하고 있을 때** 일어난다. 이는 L-모드가 R-모드의 이런 지저분하고 복잡하고 시각적이며 비논리적 과정에 관여하고 싶어 하지 않기 때문일 거라고 나는 생각한다. 혹은 거꾸로 그리기를 할 때처럼 L-모드는 R-모드에게 "너 만약에 그런 거 하면 나는 그냥 나가버릴 거야."라고 시위하는 것일 수도 있다.

깨달음(아하!): R-모드와 L-모드가 함께 해결한 것을 축하

배양 단계 다음에는 창의력의 **위대한 아하!**가 오게 된다. 이러한 각성의 순간은 예고도 없이 갑자기 찾아오며, 보통 당사자가 일상적인 활동을 하고 있을 때 찾아온다. 사람들은 급격한 심장의 두근거림과 "퍼즐이 맞춰진 것과 같은" 엄청난 희열을 느낀다고 하며, 이것들은 해답에 대한 언어적 깨달음도 미처 오기 전에 일어난다고 한다. 이것은 아마도 인간의 두뇌가 즐거움으로 가득 찬 순간이 아닐까 싶다.

검증: R-모드 시각화에 따른 L-모드

이 단계는 대부분의 사람들이 잘하지 못하는 단계이며, 창조적 통찰을 모양을 갖춘 형태로 바꾸는 마지막 단계이다. 건축물의 모형 제작, 과학적 이론 시험, 기업의 구조 조정, 사업 계획의 수립, 오페라 작곡 등, 해결 방안의 최종 검증을 위해 대중에게 공개하는 행위들이 이 단계에 해당한다. 이러한 검증 단계는 양쪽 두뇌의 협력을 요구하는데, 왼쪽 반구는 깨달음 단계에서 얻은 발견을 단계적으로 이해하기 쉽게 구조를 짜고, 오른쪽 반구는 사항 전반에 대한 이해로 왼쪽 반구를 이끌게 된다. 이러한 검증 단계는 많은 양의 일을 요구하며 다른 단계들처럼 매력적이거나 기쁨을 주지도 않는다. 내가 대학에서 강의를 하던 시절 여러 그룹의 학생들에게 창의력의 단계(**위대한 아하!** 포함)를 경험한 학생이 몇 명이나 되는지 물어보았다. 대부분의 학생이 손을 들었으며, 나는 깨달음의 모양을 갖춘 최종 형태로 바꾸기 위해 검증 단계까

"1907년에 알베르트 아인슈타인은 중력의 효과가 비균등 운동과 등가라는 것을 파악했을 때 "내 일생의 가장 행복한 순간"이라고 그의 창조적 순간을 기록했다."
— 한스 페이절스(Hans Pagels), 《우주 코드(The Cosmic Code)》, 1982

"나는 마차를 타고 가면서 기쁘게도 해답이 떠오른 그 순간, 내가 보고 있던 도로의 한 지점을 명확히 기억한다."
— 《찰스 다윈의 삶과 편지(The Life and Letters of Charles Darwin)》, 1887

"퀴리 부부가 역청우라늄광에서 새로운 원소를 찾으려고 노력한 것은 검증의 어려움을 보여 주는 고전적 예이다. 새로운 에너지원을 발견하면서 그들이 맛보았던 짜릿함은 다년간의 소모적인 고생에 파묻혔다.
— 조지 넬러, 《창의성의 기술과 과학》, 1965

예술사학자 밀턴 브레너는 그의 빛나는 책 《소실점》에서 수 세기 동안의 점진적 오른쪽 두뇌 진화를 제기한다.:
"오른쪽 두뇌는 반복을 최소화하고 정보의 유일성에 대한 집중을 최대화하기 때문에, 진화의 과정을 통해 외부 세계를 폭넓게 수용할 수 있는 능력을 개발해 왔다. 오른쪽 두뇌는 선형적인 단계별 처리 방법 대신, 외부에서 지각한 모든 정보를 종합해 일시에 병렬 처리하는 능력을 가지고 있다. 그래서 왼쪽 두뇌의 단계별 정보처리 방법에 의해서 제어되는 언어 능력은 없지만, 오른쪽 두뇌 처리 방법의 결과로 생긴 것 중의 하나가 우리가 결과적으로 직관이라고 부르는 것이다."

— 밀턴 브레너(Milton Brener), 《소실점: 예술과 역사의 3차원적 조망(Vanishing Points: Three–dimensional Perspective in Art and History)》 (맥팔랜드 사, 2004), p.102

25. 나는 디자이너를 어색하게 "그/그녀"라고 하기보다는 통칭으로 "그"라고 하겠다.

지 가 본 학생이 몇 명이나 되는지 되물었을 때 학생들은 고개를 설레설레 저으며 유감스러운 듯한 웃음을 지었다.

새롭게 얻어진 지각 능력을 일반적인 문제 해결과 창의력에 활용하기

이것은 나의 전공 분야이다. 드로잉을 통해 배운 지각 능력은 여러분의 시각적 능력을 일반적 사고와 문제 해결로 이동시키는 능력을 향상시키며, **여러분은 앞으로 사물을 다르게 보게 될 것이다.** 예를 들면 여백, 나뉜 경계, 각도와 비례, 명암 등을 실제로 **보고 그려 본** 사람에게 개념은 현실이 되며 이러한 기술을 활용하는 최고의 방법은 문제의 경계, 여백, 관계, 명암, **형태** 등을 마음속에 그려 보는 것(또는 **마음의 눈으로 보는 것**)이다.

시각적 기술은 사업 및 개인적인 문제에서 세계적인(대규모) 문제나 지역적인(소규모) 문제 해결에 이르기까지 인간의 노력을 필요로 하는 모든 분야에서 사용될 수 있다. 또한 이러한 시각적 기술들은 여러분에게 새롭고 독창적인 사회적 가치를 창조하도록 도와줄 수 있다.

가상의 문제

일반적인 문제 해결의 예처럼, 나는 내가 가장 잘 아는 분야이기도 한 특정 짓지 않은 디자인 사례를 모델로 삼을 것이지만, 이것은 같은 생각을 다른 어떤 분야에도 추정할 수 있다. 일반적인 문제 해결의 각 단계에서, 나는 디자이너들이 보는 관점에서 다섯 가지의 기본 지각 기술을 사용할 것을 제안한다.[25]

각각의 단계에서 같은 주제의 새로운 그림으로 여겨질지도 모르고, 내가 순서대로 각 단계에 따라 다섯 가지 기본 기술을 따로 말하겠지만 그것은 그림에서와 같이 실제로 동시에 일어날 것이다.

디자이너의 딜레마

디자이너는 그들의 중요한 프로젝트에 아주 기발하고 멋진 구상과 작업을 하게 되고 이미 그의 계획은 마지막 실행의 단계에 와 있다. 그는 이것을 실행(검증)하기 위한 동업자가 필요하고, 이 계획을 몇 사람의 고객들에게 제출한다. 한 곳에서 그의 제안을 받아들이나 디자이너는 조금 의문을 가진다. 그의 문제점은 이 제안에 동의할 것인지, 아니면 좀 더 잘 맞는 고객을 찾을 것인지이나. 이 프로젝트는 엄청난 시간과 노력이 따라야 하고, 이 결정은 이 일의 성공에 중요하다. 문제점을 해결하기 위해 디자이너는 주변을 돌아보게 되고, 모든 상황을 점검한다. 그리고 모든 정보를 긍정적으로든 부정적으로든 받아들이려고 한다. 고객에 대한 그의 의문점은 "만약 그렇다면....?"이다. 디자이너에게 기본 법칙은 정확하게 바라보고 이 정보에 희망하는 것, 원하는 것, 두려움, 선입견에 맞추어 수정하거나 하지 않고 자신이 인식하는 "거기에 있는" 현실을 그대로 믿는 것이다.

창의력의 첫 단계: 첫 통찰, R-모드 주도

+ 첫 통찰: 문제의 경계 지각

문제를 보게 되면, 디자이너의 주된 관점은 기획된 디자인과 결과를 조절할 수 있는 고객의 요구가 나누는 중요한 경계의 진실성에 있다. 디자이너는 경계 자체를 명확하게 지각할 필요가 있다. 그것은 부드럽고 유연하면서, 날카롭고 무겁고 결단적이며, 단순하고 가시적이거나 복잡하고 불투명한 것인가?

또 다른 경계는 경제적인 문제로, 디자이너에게는 충분한 보수와 질 높은 재료 그리고 고객에게는 비용 절충의 필요성과의 경계이다. 또다시, 어느 것이 구체적인 경계인가? 삐죽하고 상충되는 것인지, 또는 부드럽고 유동적인 것인지?

또 다른 경계는 시간이다. 디자이너는 충분한 시간을, 고객은 빠른 결과를 필요로 한다. 그것은 제자리에 동결된 것인지 아니면 수정하고

나는 오른쪽 두뇌가, 그 의지에 반하면서도, 실제로 "거기 있는" 실체를 직면하고 맞선다고 생각한다. 언어 능력이 없으므로 오른쪽 두뇌는 "사물을 설명하지는 못한다." (아주 재미있는 문구이다.)

절충할 수 있는 것인지? 또 다른 경계는 미적 문제인데, 디자이너가 필요로 하는 개인적인 미적 조화와 고객이 필요로 하는 디자인 표현의 선호도와 결과에 대한 기여도가 나누는 경계이다. 아마도 이것이 지각하기 가장 어려운 경계일지도 모른다.

+ 첫 통찰: 문제의 여백 지각

디자이너는 문제의 맥락을 볼 수 있어야 한다. 이 프로젝트의 틀 안에서 공간은 알려진 문제의 부분인 "형태"와 경계를 나눈다. 비어 있는 공간, 즉 여백에는 무엇이 있는지? (사무적인 글에서, 이 공간은 가끔 "백지"라고 불린다.) 공간 안에는, 디자이너가 모르는 대립되는 디자인이 있는 건지? 이 안에는 또 다른 결정자가 연관된 건 아닌지? 거기엔 또 다른 알 수 없는 공간과 형태를 나눔으로 (꽃병/얼굴 그림에서처럼) 추정하여 지각할 수 있는 것이 있는지?

+ 첫 통찰: 문제의 관계 지각

긴 시간의 검토를 통해, 수평선은 어디에 있는지? 이것은 디자이너의 눈높이에 있는지? 아니면 고객의 눈높이에 있는지? 만약 양쪽 모두에 있다면, 두 개의 수평선은 화합할 수 있을지? 아니면 프로젝트의 각기 다른 관점으로 해결되지 못한 대로 남아 있는 것인지?

프로젝트의 관계에서 비례는 어떤가? 디자이너에게 일하기에 필요한 자주권은 고객이 필요한 밀접한 감독의 관계와 비례에서 얼마나 큰가? 이 비례적인 관계는 조정이 가능한 것인지 아니면 변경할 수 없는 것인지? 이 비례 관계는 명확한 것인지? 모든 계산된 비례 관계에서 기본단위는 무엇인가? 시간? 돈? 미적 감각? 능력? 평판?

이 프로젝트의 각도는 어떤가? 모든 계획이 한 점으로 모이는 단일 소실점을 가진 단일 시점 투시법의 문제인가? 또는 이것은 여러 개의 소실점을 가진 복잡한 프로젝트인가?

이 고객의 감독 하에서는, 얼마나 날카로운 각이어야 하는지? 프로젝트 전체를 빨리 움직이고 역동적이게 할지, 천천히 안정적이고 꾸준해야 하는지(수직선과 수평선)?

+ 첫 통찰: 문제의 명암 지각

이 고객의 아래에서, 프로젝트의 미래는 "높은 음조(대체로 밝음)"일

어느 유명한 대학교수가 어떻게 그렇게 많은 상을 받았느냐는 질문을 받았다. 그가 대답하기를, 그는 항상 자기 주위를 둘러보면서 어울리지 않는 것, 이상한 것, 그 자리에 적합하지 않은 것 등을 찾기 때문이라고 했다. "내가 질문을 하는 나 자신을 발견할 때, 나는 무언가를 파고들고 있다는 것을 압니다."

지, 아니면 "저음조(대체로 어두움)"일지?

지금 이 순간 밝은 곳에는? 또는 어두운 곳에는 무엇이 있을지? 디자이너는 어둠 속에서 부분을 밝게 비추는 것이 무엇인지 추정할 수 있는지? 또는 알 수 없는 그것이 "들여다보기"에 너무 어두운 것인지? (스타이켄의 자화상을 돌이켜 생각해 보라.)

이 명암이 논리적으로 이 프로젝트를 3차원으로 드러내 보이는지, 또는 이 명암이 혼란스럽고 비논리적인지?

+ 첫 통찰: 문제의 형태 지각

R-모드는 첫 통찰에서 다양한 측면으로 탐색을 했고, 디자이너는 시각적으로 모든 부분을 압도적인 의문들 속에서 총체적으로 바라봤다. 그는 정신적으로 이 의문들이 새롭게 지각되도록 거꾸로 돌려보고, 자기가 정상적인 방향에서 보지 못한 것이 무엇인지 찾아본다. 이것은 문제점의 전체에 새로운 해석을 마련해 준다. 그러나 먼저 보았던 많은 부분의 해결책은 그대로 유용하다. 이 시점에서 L-모드가 발을 들여 놓고, 필요한 조사를 할 준비가 되어 있다.

창의력의 두 번째 단계: 포화, L-모드 주도

여기서 디자이너는 첫 통찰에서 드러난, 자신의 두뇌가 지시하는 표면적 의문점들에 대한 조사를 넘겨준다. 이 뜻은 첫 번째 통찰에서의 의문점들과 연관된 고객의 이전 프로젝트의 전력에 관한 가능한 모든 정보를 모아서 분석적 언어 능력으로 "거기에" 무엇이 있는지의 조사를 의미한다. 한 가지 임무는 상황의 견고성을 가늠하는 일로: 무엇이 바뀌지 않는 것이고, 무엇이 바뀔 수 있는 것인지이다.

이 단계는 의문에 따라 짧거나 길 수도 있고, 상황의 투명성이나 불투명성에 따라 다르다. 조사가 진행됨에 따라 디자이너는 종료되기를 기다리지만, 수집된 정보가 일관된 패턴에 맞추기 어렵거나 모순되기도 한다. 또한 여기엔 결정하려면 디자이너에게 초조와 불안, 불면을 초래하는 시간적 제약인 마감 시간이 있다.

+ **포화의 끝:** 첫 통찰에서 가능한 정보 수집과 목록 작성이 끝나

"그렇다면 창의성의 역설 중 하나는 독창적으로 생각하기 위해서는, 다른 사람들의 생각에 익숙해져야 한다는 것이다."

— 조지 넬러, 《창의성의 기술과 과학》, 1965

미국 시인 에이미 로웰(Amy Lowell)은 생각하고 있던 어떤 시의 주제를 "우체통에 편지를 떨어뜨리듯" 떨어뜨리는 것에 대해서 말했다. 그녀는 말하기를 그 때부터 그녀는 단순히 "답장 편지"로 회답이 오기를 기다렸다. 아니나 다를까, 6개월 후 그 주제에 대한 어구가 그녀에게 떠올랐다.

— 《미국 시: 20세기》, 제1권, 로버트 하스(Robert Haas) 편찬, 2000

역사학자 데이비드 루프트(David Luft)는 1980년 오스트리아 작가 로베르트 무질(Robert Musil)의 전기 《로베르트 무질과 유럽 문화의 위기 1880-1942》에서 말했다. : "로베르트 무질은 데카르트(Descartes) 이후의 통상적인 "나는 생각한다"보다는 "그것이 생각한다"라는 형식을 선호하는데 리히텐베르크(Lichtenberg), 니체(Nietzsche), 마흐(Mach)와 동조했다."

면, 이것들을 맞추려는 노력과 잘못된 결정에 대한 불안감으로 디자이너는 그의 마음을 비우기 위해 주말 스키 여행을 떠나기로 마음먹고 하루 이틀 교착 상태에서 벗어나기를 바란다. 그는 떠나기 전에, 잠시 과거에 있었던 비슷한 어려움을 해결했던 것에 대해 무언가를 하기로 한다. 그는 자신에게 소리 내어 (실은 그의 두뇌에게) 말한다. "해결 방법이 안 보여. 반드시 해결해야 해. 화요일까지 반드시 어떻게 해야 할지 알아야 해. 이제 난 스키 타러 갈 거야."

창의력의 세 번째 단계: 배양, R-모드 주도

+ 프로그램이 된 상태에서 말하자면, 문제를 해결하기 위해 내가 디자이너에게 제시를 하자 디자이너의 두뇌는 나름대로 생각을 하게 되고, 어떤 면에서 그는 평상시와는 아주 다른 인식을 하게 된다. 역사학자 데이비드 루프트에 따라, 내가 "그것이 생각한다."고 단언적으로 암시를 주면 디자이너는 문제의 평범한 사고의 포화 상태를 끝내고 의도적으로 정지한다. 그리고 그의 프로그램은 ("네가 해결했다!") 사고의 의식적인 조절에서 벗어나게 되고 따라서 R-모드는 그의 방식대로 생각할 수 있게 되며(어쩌면 허용이 적절한 말일 수도 있다.), 엄청난 복합성으로 포화 상태인 꽉 찬 정보들을 "바라보고" 여기에 맞는 의미, 심미적 통합, 원칙을 구성한다. 그리고 "화요일까지"라는 마감일은, 이윽고 (물론 L-모드의 기여로) 배양의 과정으로 구축된다. 미국의 작가 노먼 메일러(Norman Mailer)는 저작 중에 문제에 부딪쳤을 때, 자신에게 "내일 다시 보자," 그리고 "해결 방법은 거기에 있었다."고 말했다.

창의력의 네 번째 단계: 깨달음(위대한 아하!), R-모드와 L-모드가 함께 해결한 것을 축하

+ 스키 휴가를 마치고 돌아오는 길에, 운전하면서 무언가 생각하고 있는데, 느닷없이 생각의 꼬리가 끼어들고, 갑자기 그의 두뇌는 해

결 방법에 휩싸인다 - **아하**. 해법은 이미 디자이너의 의식과 통했고, 시각적으로나 언어적으로 왔거나, 두 가지 다일 수도 있다. **위대한 아하**, 깨달음의 희열로 밀려드는 기쁨과 안도로 인해 몇 분 후 디자이너는 감정을 담아 자신에게 큰 소리로 외친다. **"감사합니다."**

+ 이 해결 방법이 그의 결정의 문제점에 있어 모든 부분들이 다 잘 맞고 조화를 이루기 때문에 그는 "육감"으로 그것이 옳은 해법이었음을 안다. 어느 면에서는 두뇌 전체가 이 해결에 만족하고, 안도와 기쁨으로 넘칠 것이다. (여러 가지 가능한 해결 방법 중의 하나로 추측하면, 디자이너의 의식적 두뇌는 복잡하고 획기적인 계획을 손에 쥐고 어떻게 프로젝트 계약을 조직하며, 의문점과 불안을 해결할 초안을 만들고, 고객의 제안을 수용해 마지막 점검으로 옮겨가서, 프로젝트를 마무리하고 일반 공고를 위한 모든 것을 포함시킨 최종 양식을 만든다.)

창의력의 마지막 다섯 번째 단계: 검증, R-모드 시각화에 따른 L-모드의 단계별 전략

+ 이제 어려운 작업이 시작된다. 첫째, 해법들을 조심해서 만든 양식에 구체적으로 대입해야 하고, 제안에 고객의 동의를 구해야 하고, 계약을 하고, 원안을 구체화시킨다. 이 단계는 시작하기 이전에 모두 마쳐야 하는데, 전체가 착수하는 것보다 더 힘든 작업이다.

+ 이 마지막 단계에서 디자이너는 프로젝트의 계획을 논리적으로 한 단계씩 진행하기 위해 왼쪽 두뇌의 기능에 의지하게 된다. 동시에 그의 오른쪽 두뇌에 의지해 작업을 유도해 주고, 어떤 새로운 문제점이나 뒤따라 포함시킬 문제나 마무리하는 데 뜻밖의 불쾌함에 대비할 일은 없는지를 "본다". 이 긴 과정 중에는 예기치 않은 걸림돌에 둘러싸이고, 그와 고객은 여전히 공식 발표와 평가에 대비한 계획과 준비를 해야 하지만, 그러나 디자이너의 세심한 준비 작업인 통찰은 훌륭한 최종 결과물을 보장해 줄 것이다.

프랑스 시인이며 평론가 폴 발레리(Paul Valéry)는 검증에 대해 말했다.:
"주인이 불꽃을 제공했다.: 그것으로 무엇인가를 만드는 것은 당신의 일이다."

— 자크 아다마르(Jacques Hademard)가 인용, 《수학 분야에서의 발명의 심리학(The Psychology of Invention in the Mathematical Field)》, 1945

영국 교육자이자 창의성 전문가인 켄 로빈슨(Ken Robinson)은 이 주제에 관한 그의 주목할 만한 책에서 창의성은 세 가지 관련된 아이디어와 연관이 있다고 말한다.:

상상력은 우리의 감각에 존재하지 않는 것을 마음에 가져 오는 과정이다.:

창의성은 가치 있는 독창적 아이디어를 계발하는 과정이다.:

혁신은 새로운 아이디어를 실현하는 과정이다."

— 켄 로빈슨, 《잊혀진 우리의 마음: 창의성 배우기(Out of Our Minds: Learning to Be Creative)》(캡스톤 출판사, 2011), pp.2-3

진정한 창의력과 혁신

디자이너의 어려운 문제에 대한 예는 그림을 통해 배운 R-모드의 능력을 일반적인 사고와 문제 해결에 사용하는 것을 보여 준다. 어찌 되었든 대개 우리는 창의력이나 혁신은 독창적인 것을 만들고, 혁신적이고, 사회적으로 가치 있고, 중요한 뭔가 다르고 높은 수준이라고 생각한다. 내가 믿는 바로는 이와 같은 지각 기술을 일반적인 문제 해결에 있어 희귀하고, 독특하고, 고도의 혁신적인 창의력에 적용할 수 있다. 나는 켄 로빈슨의 《잊혀진 우리의 마음》이라는 책에서 제시한 대로 우리의 창의력 수준을 높이기 위해서는 교육 시스템을 과감하게 개혁하고 더 이상 미술가들을 배출하지는 못하지만(현재는 국가가 미술가들을 지원하지 않는다), 생각을 개선하려는 미술가들을 교육 안에서 제자리에 돌려놓아야 한다는 제안에 전적으로 동의한다.

일에서 창의력의 높은 가치

사회적으로 가치 있고 중요한 놀라운 예로, 혁신적이고 창의적인 심장 절개 수술이 최근 뉴스에서 보도됐다. 이 간단한 설명으로도 여러분은 충분히 창의력의 단계를 따라갈 수 있다.

혁신가 찰스 펠(Charles Pell)은 조각으로 석사 학위를 취득했지만, 얼마 후에 생물역학에 큰 관심을 가지고 생명체의 삶의 방식과 그 부분들의 움직임에 대해 연구했다. 20년 전 또 다른 발명가이며 생물역학의 전문가인 휴 크렌쇼(Hugh Crenshaw) 박사는 펠과 사업 파트너로 생물역학을 기반으로 하는 여러 개의 로봇과 장치들을 함께 개발했다.

최근 몇몇 새로운 프로젝트를 살펴보면, 외과 수술 분야로 발전해 갔다. 그들은 심장 절개 수술에서 외과 의사가 아직도 1936년에 발명된 늑골 견인기를 사용한다고 했다. 그것은 작동은 하지만, 매년 200만 명의 심장 절개 수술 환자의 34% 정도가 갈비뼈가 부러지거나 신경이 손상되고 통증이 오래 지속돼, 환자들의 회복이 늦어진다고 한다.

이 작은 연구가 늑골 견인기의 부작용을 명확하게 해결한 것이 놀라

웠고, 현대식 변형계도 쉽게 그 힘을 측정할 수 있어 사업가는 바로 문제점을 해결할 수 있음을 알았다. 펠과 크렌쇼는 "친절하고, 온순한 늑골 견인기"의 디자인을 준비했다. 그들의 생각을 인도하는 기업가 정신은 천천히 힘을 가하면 부러지기 전에 **휘어지는** 나뭇가지의 비유를 사용했다. 그들은 모터에 의해 늑골에 천천히 가하는 힘을 측정해 부드럽게 늑골을 열 수 있는 늑골 견인기의 원형을 개발하기 위한 준비를 했다. 동물의 뼈를 가지고 실험하면서 부러지기 직전에 터지는 소리를 신호로 힘의 정도를 맞춰 가면서 부러지는 것을 피했다. 이것이 야말로 바로 **아하!**의 순간이었다. "우리는 우리가 이루려는 모든 중요한 마지막 고지들을 다 두드렸다."고 크렌쇼가 말했다. 그들은 자신들의 원형 개발을 위해 전진했고, 그들이 계획했던 대로 시험을 통해 새로운 늑골 견인기의 효과를 보여 줬다.

발명가들은 이제 2012년에 출시하기 위한 시장 조사와 기구들을 만들고 시험하는 작업을 하고 있다. 이제 그들은 또 다른, 모르는 순간 환자들의 몸을 다치게 하는 수술용 기구들을 검토해 볼 계획을 한다. 펠은 말했다. "우리는 몇 년 동안 내놓을 제품을 가지고 있지요."[26]

창의력과 인류의 역사

인간의 창의력은 좋든 나쁘든 인간의 삶에 끊임없이 관여해 왔다. 발전해 나가는 모든 인류 역사의 단계마다 펠과 크렌쇼의 발명과 같이 인간의 삶에 기여한 사회적으로 가치 있는 발견의 예는 셀 수 없이 많다. 우리는 이보다 더욱 진귀한, 진정으로 중대한 발견의 수혜도 받았다. 폴 스트라던(Paul Strathern)은 그의 책《위대한 생각 모음: 세상을 바꾼 여섯 가지 혁명적인 생각들(The Big Idea Collected: Six Revolutionary Ideas That Changed the World)》에서 위대한 창의적인 생각과 그것을 삶에 적용시킨 경이로운 사상가들을 검토했다.

+ 아이작 뉴턴(Isaac Newton)과 중력
+ 마리 퀴리(Marie Curie)와 방사능
+ 알베르트 아인슈타인(Albert Einstein)과 상대성 이론

26. 칼 지머(Carl Zimmer), "생체역학을 이용해 조금 더 다루기 쉽고 부드러운 늑골 견인기 만들기", 2011년 5월 17일 〈뉴욕 타임스〉 과학 섹션 보도, 아이린 치키타스(Irene Tsikitas), "발명가들은 '외과수술대' 전부를 생체역학을 활용해 개조하려고 한다." www.outpatientsurgery.net/news/2011/05/16

+ 앨런 튜링(Alan Turing)과 컴퓨터

+ 스티븐 호킹(Stephen Hawking)과 블랙 홀

+ 프랜시스 크릭(Fracis Crick), 제임스 왓슨(James Watson)과 DNA[27]

27. 양질의 보급판 책, 더블데이, 1999

소수의 인간이 이렇게 심오한 수준의 창의적 사고를 추구한다. 그렇다 해도 많은 일반적인 공상가들은 수세기에 걸쳐 인류의 발전에 크게 공헌해 왔고, 우리는 그들의 덕을 크게 보고 있다. 폴 스트라던의 여섯 가지는 모두가 수학과 과학의 영역에 있음에 주목하자. 우리는 이들과 동등하게 훌륭한 창의적인 예술가들의 리스트를 만들 수 있다. 프락시텔레스(Praxiteles), 레오나르도 다빈치, 미켈란젤로, 라파엘, 렘브란트, 고야, 세잔, 마티스, 피카소.

선사시대의 창의력

최초의 선사시대 인류에 의한 창의적인 발명은 모양을 갖춘 석기였다 (250만 년 전). 그리고 불을 사용한 것은 40만 년 전이었고, 뒤이어 발명된 것으로 가죽옷을 만들기 위해 뼈로 바늘구멍을 깎은 바늘을 발명한 것이었다. 최근에 45,000년 전의 네안데르탈인이 사용한 피리가 발견되었고, 지금까지의 생각보다 이들의 문화는 훨씬 발전된 것이었다는 견해가 나왔다. 그리고 우리는 반드시 유럽에서 아프리카, 오스트레일리아까지 세계 곳곳에서 발견된 중대한 동굴벽화와 드로잉들도 포함시켜야 한다. 최근 프랑스 쇼베(Chauvet)에서 발견된 참으로 아름다운 동굴화는 기원전 32,000년 전의 오래된 것이었다. 인간 두뇌의 발달을 나타내는 이들의 순수한 창작물은 지금까지도 미스터리이다. 이론으로는 아무런 도움이 안 된다. 많은 과학자들은 단순히 불가해한 경탄할 일이라고만 한다.

동굴화가들이 어려움을 극복한 것은 엄청난 일이었다. 그들은 깊은 산속의 거대한 동굴에 아주 사실적으로 동물들을 표현했고, 놀랍도록 아름답게 그렸다(291쪽 참조). 동굴 안은 아주 어두웠고, 화가는 희미한 횃불이나, 동물 기름의 조잡한 등잔을 사용했을 것이다. 그들의 드

앙리 브뢰일은 놀랍게도 천주교 사제로서의 세계관, 소묘와 회화에 대한 관심, 가장 오래된 인류 역사에 대한 과학적 연구 방법, 특히 구석기시대 미술에 대한 열정을 결합했다. 그 자신의 기록에 의하면 브뢰일은 동굴벽화를 과학적으로 정확하게 복사할 목적으로 이들 벽화를 연구하고, 스케치하고, 그리기 위해 1903년부터 700일 이상을 고대 동굴에서 지냈다. 그가 수많은 동굴의 어려운 조건하에서 그린 장려한 그림들로 인해 동굴 속의 보물이 세상에 알려지게 됐다.

여기 보이는 브뢰일 그림들은 그가 스페인 북부 알타미라 동굴에서 작업한 것이다. 알타미라는 고대 그림이 처음으로 발견된 동굴이다. 이 그림들은 1880년 당시 신랄한 논쟁을 불러 일으켰는데 그것은 많은 전문가들이 고대 인류가 미술 작품, 특히 미적 가치가 높은 작품을 생산할 수 있는 지적 능력이 없었을 것이라고 단언했기 때문이다. 결국 1902년 동굴벽화의 신빙성이 인정됐고, 이후 고대 인류에 대한 우리의 인식이 바뀌게 됐다.

로잉이나 그림은 숯 덩어리나, 산화철로 만든 붉은 안료를 사용했고, 그들은 채소나 동물의 기름을 응고제로 사용했다. 즉 최초의 유화이다. 작업은 더러 동굴의 아주 높은 위치에 그리거나 천정에까지 그렸고, 동굴화가는 30,000여 넌이 지난 르네상스 시대에 미켈란젤로가 로마의 시스틴 성당 천정화를 그리기 위해 사용했던 것처럼 정교한 비계 발판을 동굴에 세워야 했다. 더러는 동굴 벽면 자체의 윤곽이 동물의 형태와 유사해 동굴화가는 여기에 동물을 연상하여 보완해서 놀랍도록 사실적이고 세련되고 아름다운 형태로 그렸다. 그레고리 커티스는 2007년에 출간된 책,《동굴벽화가들: 인류 최초 예술가들의 비밀을 찾

"동굴벽화는 고전적 관념, 고전적 우아함, 고전적 확신, 고전적 기품을 갖추고 있다. 그렇기 때문에 동굴벽화는 우리에게 친근하게 느껴지며 인류 유산의 직접적인 일부로 보이는 것이다."

— 그레고리 커티스(Gregory Curtis), 〈동굴벽화가들: 인류 최초 예술가들의 비밀을 찾아서(The Cave Painters: Probing the Mysteries of the World's First Artists)〉(First Anchor Books Edition, 2007), p.238

28. 앵커북출판사 초판본, 2007, p.6

29. 이전엔 "크로-마뇽인"이라고 칭했다.

아서〉[28]에서 "나는 동굴화가들이 그들의 작품을 표현하기 위해 동굴 벽면의 윤곽을 사용한 것에 충격적이었다."라고 적었다.

이들 초기 근대 인류[29]는 동물들을 **기억으로 떠올려 마음의 눈으로** 그렸고, 놀라운 기술과 정확함으로 상상 속의 존재를 그려 나갔다. 오늘날의 숙련된 미술가들은 이들과 비슷한 어려운 조건에서였다면 매머드나 들소, 사자, 말 등을 동굴화가들 같은 미적 감각과 생생하고 장대한 필치로 복사하기 어려워했을 것이다. 이들은 강렬하게 묘사됐지만 다리와 불룩한 배 부분의 우아함과 섬세함을, 3차원적 효과를 높여 주는 음영과 정확한 원근법까지 보여 준다. 전체적으로 그리고 부분적으로 그림은 살아 있는 동물들의 놀라운 관찰력과 기억력으로부터 명확하게 나타내고 있다. 그들은 켄 로빈슨의 최고로 계발된 창의력의 정의에서 말한 **상상력, 지금 우리의 감각에 존재하지 않는 것을 마음에 가져 오는 과정**이 필요했을 것이다. 이들 다수의 여러 가지 동물들을 그려 내기 벅찬 조건 아래에서 작업을 실행하기 위한 엄청난 어려움은, 동굴화가들의 원시적인 사정을 고려한다면 기대 이상의 지각 기술과 집중력을 필요로 한다는 것을 나타낸다.

내 생각에 동굴미술의 함의는, 어떻게든 초기 근대 인류가 시각화에 엄청난 힘을 나타냈다고 본다. 의문점은 우리가 아직까지 현대인의 일

그림 11-3. 야생마

292

오른쪽 두뇌로 그림그리기

반적인 두뇌만큼의 역량을 가지고 있는지, 또는 다른 엄청난 창작에 압도되고, 마치 문자 언어의 발명이나 현재 방대한 컴퓨터 언어의 전성기에서, 그리고 디지털 역량에서 밀려나 있는 것은 아닌지?

우리는 그러한 시각 능력의 수준을 회복할 수 있을까? 그렇다면 어떻게 해야 할까? 때가 되면, 노력을 해서 우리는 인간의 창의력과 상상력, 그리고 미래를 구상하고, 사회적 가치가 아닌 말하자면 인간을 다치게 하거나 상상을 초월하는 규모의 학살을 위한 끔찍한 무기의 발명과 지구의 생태계와 우리의 멀지 않은 미래의 존립을 해치는 발명으로부터의 위험을 예측하고 지킬 수 있을까? 우리는 반드시 사회적으로 해로운 발명이 진정으로 창의적인지, 그것은 결정적으로 **사회적 가치를 필요로 하는 것을 제외한** 인류의 창의력의 오랜 전통에 맞는 것인지 깨달아야 한다. 우리는 과연 관찰력과 앞의 위험을 지각할 만큼의 예지력을 회복할 수 있을지, 그리고 상징적인 창의적 질문을 한다. "잠시만! 어쨌다고...?"

역사는 가능성과 희망을 준다. "그리스의 기적"과 함께 재현된 초기 근대 인류의 혁신적 시각의 힘은 중세에 가라앉았고, 르네상스 시대에 다시 부활했다. 증대하는 우리 인간의 두뇌에 대한 이해와 그 역량은 과연 우리를 새로운 르네상스로 다시 부활시켜 줄 수 있을까?

1946년 알베르트 아인슈타인은 말했다.:
"원자력의 방출은 우리의 사고방식 외의 모든 것을 바꿔 놓았다."
또 같은 기사에서 말했다.:
"인류의 생존과 더 높은 단계로의 이행을 위해 새로운 형식의 사고가 필수로 요구된다."

— "아인슈타인. 원자력 교육을 촉구하다".
〈뉴욕 타임스〉. 1946년 5월 25일

알타미라 동굴의 서 있는 들소. 스페인.
이 먼 옛날의 작품은 결코 조잡하거나 원시적이지 않다. 이 동굴작가는 움직이기 전의 동물의 생동감 있는 자세를 섬세한 균형과 우아함. 정확한 해부학으로 힘 있게 거대한 동물을 묘사했다. 알타미라 동굴미술에 대해 피카소는 유명한 말을 남겼다. "알타미라 이후의 모든 미술은 타락이다."

미술가로서 그림그리기

레오나르도 다빈치(1452-1519), 〈암굴의 성모
중에서 천사의 얼굴(Face of the Angel from the Virgin
of the Rocks)〉(복사본, 원본은 투린 왕립도서관
소장). 이탈리아 피렌체, 우피치 스케치-판화부.
뉴욕 스칼라/미술자원

18.1×15.9cm의 이 작은 그림은 선 처리한 종이에
하이라이트를 실버포인트(은필화법)로 그렸다.
이것은 레오나르도가 그의 그림 〈암굴의 성모 중
천사의 얼굴〉의 예비 스케치로 그린 것이다.
탁월한 미술 전문가 베르나르 베렌슨(Bernard
Berenson, 1865-1959)은 1896년 출판된 그의 책
《르네상스 시대의 이탈리아 화가들(The Italian
Painters of the Renaissance)》에서 이 그림을
"세상에서 가장 아름다운 그림"이라고 했다.

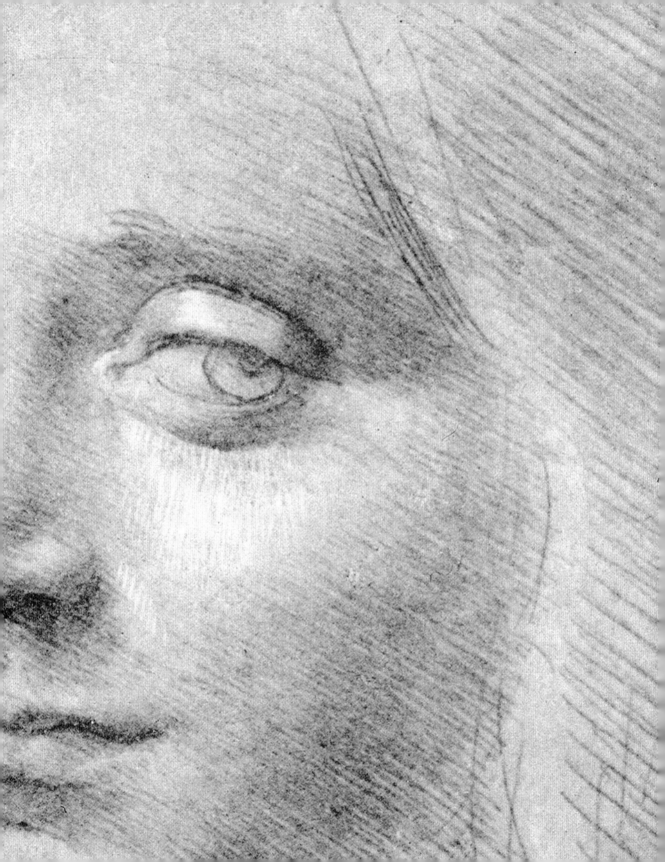

이 책의 처음 시작에서, 나는 그림이란 마술 같은 과정이라고 말했다. 여러분의 두뇌가 수다스러울 때 그림은 조용해지고, 세상을 다르게 보기 위해 순간의 변화를 파악하고 있다. 가장 직접적인 의미로 보면, 인체를 통해 여러분의 시지각의 흐름은 망막과 광학적 경로, 두뇌의 반구, 운동 신경 경로를 통해 마술적으로 종이에 그림의 주제에 따른 여러분의 독특한 반응을 직접적인 이미지로 변환시켜 그린다. 이 말은 즉, 여러분의 그림을 감상하는 사람이 그것이 어떠한 주제더라도 여러분을 발견할 수 있고 여러분을 보게 된다는 것이다.

뿐만 아니라 그림은, 여러분 자신에게 보다 더 자기를 드러내고, 언어 자체로 잘 알려지지 않았을 자신의 어떤 면을 나타내 준다. 여러분의 그림은 자신이 사물을 어떻게 보고 어떻게 느끼는가를 보여 준다. 모든 그림은 미술 용어에서 "내용"이라고 부르는 의미를 전달한다. 첫째, 여러분은 R-모드에서 조용히 자신을 주제와 연관시켜 그림을 그린다. 그런 다음 다시 언어 모드로 전환시켜서 여러분의 느낌과 지각을 강력한 왼쪽 두뇌를 사용하여 언어적이고 논리적인 사고로 해석한다. 만약 모양이 언어적으로 그리고 합리적 논리로 불완전하거나 알기 힘들 때는 다시 R-모드가 받아서 직관력과 은유적 통찰로 처리를 진행한다.

여기서의 연습은 물론, 제일 처음 시작에서부터 여러분의 두 가지 정신과 그들의 능력을 어떻게 사용하는가를 알기 위한 목적을 다 아우르는 것이다. 여기서부터는 그림에서 여러분 자신의 순간적인 느낌을 잡아내고, 여러분 나름대로의 여행이 계속될 수 있다.

일단 이 길로 떠난 이상 언제나 다음 그림에서는 더욱 진정으로 볼 수 있고, 더욱 사실 그대로를 파악하고, 표현할 수 없는 것을 표현하게 되고, 은밀함 너머의 비밀을 발견하게 될 것이라는 느낌을 가지게 된다. 일본의 대작가 호쿠사이(Hokusai)는 "그림그리기를 배우는 데는 끝이 없다."고 말했다.

양쪽 반구의 힘은 갈라진 두 반구가 짝을 이루어 무한한 가능성을 주고, 여러분에게 더욱 강렬하게 자각하도록 열려 있고, 여러분의 사고를 더 왜곡시키지 못 하도록 때로는 육체적 질병의 원인으로까지 이

어지는 언어 처리 과정을 조절할 수 있도록 항상 준비되어 있다. 미국 문화에서 논리적, 조직적 사고는 생존을 위한 필수이다. 그러나 우리 문화가 생존을 위한 것이라면 우리 인간의 두뇌가 어떻게 행동을 틀 지우는지를 이해하는 것은 우리의 긴급 과제이다.

성찰을 통해 마침내 관찰자로, 학습자로 유일한 여러분의 두뇌가 어떻게 활동하는가를 배우게 되었다. 두뇌의 관찰을 통해 여러분은 자신의 지각 능력과 양쪽 반구의 역량을 활용할 수 있게 되었다. 그림의 주제를 제시함으로써 여러분은 두 가지 방법으로 볼 수 있는 가능성을 추상적, 언어적, 논리적으로, 또한 말이 없이, 시각적으로, 직관적으로 얻게 된다. 여러분은 이중의 능력을 사용한다. 무엇이든지 다 그릴 수 있다. 주제가 없는 것은 너무 어렵거나 너무 쉽고, 아무것도 아닌 것은 아름답지 않다. 한 줌의 잡초, 아티초크(국화과의 여러해살이풀), 펼쳐진 풍경, 인간, 이 모든 것이 여러분의 주제이다.

계속 공부를 하자. 과거나 현존하는 대가들의 작품은 언제나 적절한 비용으로 드로잉 책이나 인터넷에서 구할 수 있다. 대가들의 작품은 모사하지만 스타일은 모방하지 말자. 그리고 그들의 마음을 읽자. 그들에게서 어떻게 새롭게 보는지, 어떻게 사물 속에서 진정한 아름다움을 보는지를 배우고, 새로운 형태를 실험하고 새로운 전망을 열자.

여러분의 스타일의 발전을 관찰하자. 지켜 주고, 길러 나가자. 자신에게 충분한 시간을 주어 자신의 스타일로 발전시키고 자라나게 하자. 만약 그림이 잘 안 될 땐, 조용히 마음을 진정시키자. 끊임없이 혼자 중얼거림을 잠시 멈추자. 봐야 할 것은 바로 여러분 앞에 있다는 것을 알아야 한다.

여러분의 연필을 매일 종이 위에 있게 하고, 특별한 영감의 순간을 기다리지 말자. 여러분이 이 책에서 배운 대로 보통의 상태가 아니라 명확하게 잘 볼 수 있게 전환시킨 상태에서 사물을 놓고, 자리를 잡는다. 연습을 통해 여러분은 이전보다 더 쉽게 전환할 수 있을 것이다. 무시해 버리면 다시 차단될 것이다.

누군가에게 그림그리기를 가르치도록 하자. 이 책의 학습을 되돌아 보면 양쪽 모두에게 아주 큰 도움이 될 것이다. 여러분이 가르치는 학

습은 그림 그리는 과정에 대한 여러분 자신의 통찰력을 더욱 깊게 해 줄 것이고, 누군가에게 그림의 세계를 열어 줄 것이다.

분명히 이 기능은 마치 문제 해결과 같은 다른 것에도 적용시킬 수 있다. 문제점을 여러 가지 관점과 다른 시각에서 보게 된다. 문제의 부분들을 그것들의 실제 비율에서 바라본다. 문제점들을 여러분이 잠든 사이나 산책을 하는 동안이나 그림을 그리는 동안에도 작업하도록 지시한다. 문제점들을 중간에 잘라 버리거나 수정하거나 부정하지 않고 모든 측면을 다 볼 수 있도록 스캔을 한다. 문제점과 함께 장난스럽고/진지하게 직관적인 상태에서 논다. 해결 방법은 예기치 않게 저절로, 아주 근사하게 여러분 앞에 주어질 것이다.

여러분의 오른쪽 두뇌의 드로잉 역량은 이전보다 더욱 깊게 사물의 있는 그대로의 모습을 볼 수 있는 능력을 계발시켜 줄 것이다. 사람들과 여러분 주변의 사물을 바라보면서 여러분이 그것을 그린다고 상상해 보면 그것들이 다르게 보일 것이다. 여러분은 자신 안의 예술가의 눈으로, 깨어 있는 눈으로 보게 될 것이다.

라파엘(Raphael, 1483-1520), 〈두 사도의 머리와 손에 관한 연구(Studies of Heads and Hands of Two Apostles)〉, 1517년경, WA1846,209, 영국 옥스포드대학 애시몰박물관

용어 해설

강조(Heightening) 그림에서 가장 밝은 부분 또는 밝은
부분을 강조하기 위해 흰색 혹은 밝은 색의 크레용,
파스텔, 또는 흰 연필을 사용하는 것

개념적 이미지(Conceptual images) 외부의 지각
자료들에서 오는 이미지가 아니라 내면적("마음의
눈")인 지각 자료들로부터 오는 이미지.
구상적이기보다는 추상적인 경우가 많다.

격자(Grid) 공간을 수직선과 수평선으로 직각을 이루면서
균일하게 나누는 선으로, 바둑판 모양을 이룬다.
그림이나 소묘의 화면을 이와 같이 나누어 그림을
확대시키거나 공간적 상호 관계를 보기 위해 흔히
쓰인다.

경계(Edge) 소묘에서 다른 두 부분이 만나는 지점(예를
들어 하늘과 땅이 만나는 부분)이나, 두 형태의 사이
또는 공간과 형태의 사이를 나누는 윤곽에서 생기는
선을 말한다.

관측(Sighting) 항시적인 측정(기본단위)에 의해 연관된
크기를 측정하기. 연필을 들고 팔을 쭉 뻗어
관측하는 것이 일반적인 관측 장치이다. 관측은 한
부분이 다른 부분과 관계에서 연관된 지점을
가능하게 한다. 또한 항구적인 수직선과 수평선과의
관계에서 각도를 가능한다. 관측은 더러 한쪽 눈을
감아서 양안 시야를 없애야 한다.

구도(Composition) 모든 미술 작품에서 요소나 부분들의
상호 관계 내의 질서. 소묘에서는 틀(format) 안에서
형태와 공간을 적절히 배치하는 것을 말한다.

그림틀의 선(Framing lines) 구도의 경계에 이미지나
디자인을 포함시키기 위해 그린 선. "판형 경계"
또는 단순히 "판형"이라고도 불린다.

그림판(Picture plane) 틀이 있는 창문처럼 투명한 상상
속의 구조물로, 항상 화가의 얼굴과 수직이 되는
면에 평행한다. 화가는 판 위에서 납작하게 보이는
그림판 뒤의 사물을 도화지에 그린다. 사진을
발명한 사람은 이 개념을 최초의 카메라 개발에
사용했다.

기본단위(Basic unit) 그림에서 관계의 정확한 크기를
유지할 목적으로 구도 내에서 선택되는 '시작하는
형태'나 '시작하는 단위'. 기본단위는 항상 "1"이라고
하고 "1:2"에서와 같이 비율의 한 부분이 된다.

뇌량(腦梁, Corpus callosum) 2억~2억 5천만 개의 응축된
질량의 넓고 평평한 다발로 묶인 신경섬유로
오른쪽과 왼쪽의 두뇌를 연결하고 있다. 이 뇌량은
직접 다른 한 쪽과 서로 통신을 할 수 있고 통신을
촉진시킨다. 최근의 연구에 의하면 이 뇌량은 두뇌
사이의 통신을 방해한다고도 한다.

뇌 분리 환자(Split-brain patients) 심한 간질성 발작 증세를 보이는 환자로 외과 수술 치료를 받은 환자. 이 환자는 뇌량 분리 수술을 받는데, 이 수술은 아주 드문 경우이고 환자 또한 극소수이다.

눈높이(Eye level) 투시도에서는 수평으로 된 모든 면들이 수평선의 위나 아래에서 수평선상의 한 곳으로 모여들게 되는데 바로 이 지점이 관측자의 눈높이가 된다. 얼굴을 그릴 때의 눈높이는 얼굴 전체의 길이를 반으로 나눠 그 지점을 수평으로 그은 곳이다. 여기서는 눈 위치의 수평으로 된 선을 가리킨다.

단축법(Foreshortening) 2차원 평면 위에 형태를 묘사하는 방법에서 형태나 인물의 공간적 깊이를 느낄 수 있도록 착각하게 만드는 원근법. 평면 위에서 형태가 앞으로 나와 보이거나 뒤로 쑥 들어가 보이게 하는 표현 기법이다.

대뇌 반구(Cerebral hemispheres) 두뇌는 왼쪽과 오른쪽으로 나뉘어져 있고 뇌량과 다른 작은 횡연합, 또는 교련으로 연결되어 있다.

명암(Value) 명암은 색이나 색조(tone)의 밝고 어두움의 정도를 말한다. 흰색은 가장 밝고 명도가 가장 높고, 검정색은 가장 어둡고 명도가 가장 낮다.

바탕(Ground) 종이에 어둡게 하거나 색조나 색상을 입히기 위해 가하는 바닥 층

반구의 편측화(대뇌 반구의 기능 분화, Hemispheric lateralization) 생후 10년 동안에 발생하는 기능과 인지 양식에 있어서의 대뇌 양반구의 분화

블랭크(Blank) 종이에 달걀형의 타원을 그리면 사람의 두상과 같이 나타난다. 두개골을 옆에서 보는 것과 정면에서 보는 것이 다르기 때문에 옆에서 본 블랭크와 정면에서 본 블랭크의 모양은 조금 다른 형태의 타원형이 된다.

비구상 미술(Nonobjective art) 현실적 체험이나 사물을 있는 그대로 재현시키려 하지 않거나 또는 현실적으로 나타내려 하지 않는 미술. "비현실적 미술(Non-representational art)"이라고도 한다.

빗살치기(Crosshatching) 연속적으로 평행을 이루는 선에 교차선을 반복하는 것으로, 소묘에서는 양감이나 그림자를 나타낸다.

사실주의 미술(Realistic art) 사물이나 형태, 인물 등을 주의 깊게 관찰한 객관적인 묘사. "자연주의(naturalism)" 라고도 한다.

상상력(Imagination) 미술에서, 과거의 경험에서 얻은 내적 이미지를 새로운 표현 방식으로 재구성하는 것

상징체계(Symbol system) 그림에서 이미지를 형성하기 위해 더불어 쓰이는 상징의 다발을 말하며, 예를 들어 각 부분의 모습을 상징적으로 나타내는 것과 같다. 일반적으로 이 상징들은 하나가 생기면 그것이 또 다른 상징을 만들게 되는데, 마치 익숙한 단어들로 글을 쓰는 것과 같다. 그림의 상징체계는 대체로 유년기에 형성되고, 새로이 그리는 방법을 배우게 되어 변모하지 않는 한 흔히 성인이 될 때까지도 변하지 않는다.

소실점(Vanishing point(s)) **지평선**(Horizon line) 참조.
지표면과 서로에 평행한 형태의 수평 경계선들은
가상적인 지평선 상에 있는 점에서 모이는(또는
소실되는) 것처럼 보인다. 단일 시점 투시도에서는
지평선 위나 아래에 있는 모든 수평 경계선이 한
소실점에서 모이는 것처럼 보인다. 두 시점 또는 세
시점 투시도에서는 가끔 투시도 경계선 밖에
위치하는 여러 개의 소실점이 있다.

스타일(형식. Style) 그림에서 그리는 사람의 "예술적
개성"을 나타내는 독특한 "필체". 개개인의 스타일은
얇은 선, 혹은 굵고 검은 선의 선호에서 볼 수 있는
바와 같이 심리적, 생리적 요인 모두에서 발생한다.
개인적인 스타일은 시간이 지남에 따라 변할 수
있지만, 매체와 주제가 변하더라도 종종 놀랍도록
안정적이며 구별하여 알아볼 수 있다.

시각 정보처리 과정(Visual Information Processing)
외부로부터 오는 정보를 받아들여 시각 구조를 통해
생각을 하게 하는 과정으로 감각기관의 자료로
바꾸는 과정

십자선(Crosshairs) 그림에서 판형을 사분면으로 분할하는
수직선과 수평선. 구도의 각 부분을 정확하게
배치하는 데 유용하다.

R-모드(R-Mode) 연속적 · 총체적 · 공간적 · 상대적인
두뇌 정보처리 과정의 특성을 가지고 있다.

L-모드(L-Mode) 정보처리 과정에서 직선적 · 언어적 ·
분석적 · 논리적인 성격을 가지고 있다.

여백(Negative Spaces) 형태와 그 경계를 함께 나누는,
실재의 형태를 둘러싸고 있는 부분. 틀에 따라서 그
외곽이 테두리 지어진다.

오른쪽 반구(Right hemisphere) 대뇌의 오른쪽 반구
(여러분의 오른쪽을 말함). 대부분의 오른손잡이와
상당수 왼손잡이의 공간적이고 상대적인 인식
기능은 주로 이 오른쪽 반구에 있다.

왼쪽 반구(Left hemisphere) 대뇌의 왼쪽 반구. 대부분의
오른손잡이와 상당수 왼손잡이의 언어 기능이
두뇌의 왼쪽 반구에 있다.

유연한 뇌; 신경유연성(Brain plasticity; neuroplasticity)
과학자들은 아직 신경유연성에 대한 보편적인
정의에 합의하지 못했다. 이 용어는 분야와
연구자에 따라서 의미가 다를 수 있다.
일반적으로 이 용어는 주위 환경으로부터 받은
영향의 결과로 뇌와 신경 계통이 그 구조와 기능을
변화시킬 수 있는 능력을 의미한다. 최근의 연구
결과는 뇌가 새로운 정보, 경험 또는 학습에 대응해
그 물리적 구조와 기능적 구성을 변화시켜 새로운
신경회로를 만들 수 있고 실제로 만든다는 것을
보여 준다.

윤곽선(Contour line) 소묘나 그림에서 형태나 형태 집단의
테두리를 나타내는 선을 말한다.

의식 상태(States of consciousness) 분해하거나 나누어 볼
수 없는 것으로 이 책에서 말하는 의식이란 사람의
마음속에서 끊임없이 변화되며 흘러가는
인지(awareness)의 상태를 말한다. 바뀐 의식의
상태란 보통의 상태로부터 눈에 띄게 달라진 것을
느낄 수 있는 의식의 각성을 말한다. 우리에게
익숙한 바뀐 의식의 상태로는 몽상이나 잠 속에서의
꿈 또는 명상이 있다.

이미지(영상, Image) **동사**: 감각으로는 나타나지 않는 어떤 것의 정신적인 영상을 마음속으로 그려 보다. "마음의 눈"으로 보다. **명사**: 망막에 나타난 영상. 외부의 대상이 시각 조직을 통해 받아들여져 두뇌로 해석되어진 시각적 영상을 말한다.

인식 전환(Cognitive shift) 하나의 심적 상태에서 다른 상태로의 전환. 예를 들어 L-모드에서 R-모드의 상태로, 또는 그 반대로의 전환을 말한다.

정밀 측정(Scanning) 소묘나 그림에서 수직이나 수평, 또는 크기와 연관되어 있는 점이나 거리, 각도 등을 재는 것

준비된 종이(Prepared paper) 그리기 위한 준비로서 색조를 입히거나 흑연 등 여러 가지 물질로 바탕 층을 깐 종이의 미술적 용어

중앙 축선(Central axis) 인체나 사람 얼굴은 가운데를 중심으로 거의 대칭으로 양분되어 있다. 얼굴이나 인체의 가운데를 수직으로 암시하는 선을 말한다. 이 선이 그림에서 얼굴의 위치나 기울어진 각도를 결정한다.

지각(Perception) 감각이나 과거의 체험에 비추어 각 개인이(내적으로 또는 외적으로) 사물, 관계, 특성 등을 깨닫는 것, 또는 깨달아 가는 과정

지평선(Horizon Line) **눈높이**(Eye level) 참조. 미술에서 지평선과 눈높이선은 같은 의미로 쓰이며, 기다란 조망이 가능하다면, 지면과 평행한 화가의 조망을 바다와 하늘이 만나거나 평평한 지표면이 하늘과 만나는 선인 수평선까지 투영했을 때 생기는 선이다. 보통의 경우 지평선/눈높이선은 형태의 경계선들이 수평선에서 모이는 것처럼 보이는 가상적인 소실점들의 집합이 이루는 가상적인 선이다. 흔히 드는 예는 지평선상의 소실점에서 만나는 것처럼 보이는 철로의 두 선이다.

직관력(Intuition) 사전 계획이나 사색을 거치지 않은 직접적인 지식. 깊은 사색의 과정을 거치지 않고 얻어진 판단력이나 의미 또는 지혜 등으로, 이러한 판단력은 흔히 아주 사소한 실마리로부터 "느닷없이" 오게 된다.

창의성(Creativity) 문제나 새로운 표현 방식에 대한 새로운 해결책을 찾아내는 능력으로 개인이나 문화에 대해 새로운 존재를 만들어 내는 것을 말한다. 작가 아서 케스틀러(Arthur Koestler)는 새로운 창조는 사회적으로 유용한 것이어야 한다는 사항을 추가했다.

총체적(Holistic) 인식의 기능에서 정돈돼 있는 정보를 부분적인 연속 과정으로서가 아니라, 전체를 놓고 모든 상황을 동시에 총괄적으로 파악하는 것을 말한다.

추상 미술(Abstract art) 현실 속의 대상이나 체험을 소묘, 회화, 조각, 디자인 등으로 바꿔 나타낸 것을 말한다. 일반적으로는 예술가들의 현실에 대한 지각을 고립시키거나 강조 또는 과장시키는 것 등을 함축하고 있는데, 비구상 미술(nonobjective art)과 혼동해서는 안 된다.

키(Key) 그림에서 영상의 밝음과 어두움. 하이 키(high-key) 그림은 명도가 높거나 창백한 것이고, 로우 키(low-key) 그림은 명도가 낮고 어두운 것이다.

틀(Format) 그림이나 소묘 전체의 특정 형태를 말하는 것으로 직사각형, 원형, 삼각형 등을 말한다. 직사각형에서는 길이와 폭의 관계에 따른 표면의 비례에 의해 틀의 모양이 달라진다.

표현적 특성(Expressive quality) 미술 작업에서 각자의 지각
　　방식과 그 지각을 나타내는 방식의 사소한 개별적
　　차이. 이 차이는 개개인 생리 기능의 차이에서 오는
　　고유한 "감응"뿐만 아니라, 자극된 지각에 대해
　　개인에 따라 다르게 반응하는 내면의 반응을
　　나타낸다.

학습(Learning) 경험이나 연습의 결과로 행동에 나타나는
　　상대적인 영구적 변화

확대(장)하기(Scaling up) 미술에서 처음의 작은 원본을
　　비례적으로 확대하는 것

참고 문헌

Arguelles, J. *The Transformative Vision.* Berkeley: Shambhala
 Publications, 1975

Arnheim, R. *Art and Visual Perception.* Berkeley: University
 of California Press, 1954

————. *Visual Thinking.* Berkley: University of California
 Press, 1969

"Atomic Education Urged by Einstein." *New York Times,*
 May 25, 1946 (author unknown)

Ayrton, M. *Golden Sections.* London: Methuen, 1957

Berger, J. *Ways of Seeing.* New York: Viking Press, 1972

Bergquist, J. W. *The Use of Computers in Educating Both
 Halves of the Brain.* Proceedings: Eighth Annual Seminar
 for Directors of Academic Computational Services,
 August 1977. P.O. Box 1036, La Cañada, Calif.

Blakemore, C. *Mechanics of the Mind.* Cambridge:
 Cambridge University Press, 1976

Bliss, J., and J. Morella. *The Left-Handers' Handbook.*
 New York: A & W Visual Library, 1980

Bogen, J. E. "The Other Side of the Brain." *Bulletin of the
 Los Angeles Neurological Societies* 34 (1969): 73–105

————. "Some Educational Aspects of Hemispheric
 Specialization." *UCLA Educator* 17 (1975): 24–32

Bolles, Edmund. *A Second Way of Knowing: The Riddle of
 Human Perception.* Upper Saddle River, N.J.: Prentice
 Hall, 1991

Brener, Milton. *Vanishing Points: Three-dimensional
 Perspective in Art and History.* Jefferson: McFarland &
 Company, Inc., 2004

Brooks, Julian. *Master Drawings Close Up.* J. Paul Getty
 Museum, 2010

Bruner, J. S. "The Creative Surprise." In *Contemporary
 Approaches to Creative Education,* edited by H. E.
 Gruber, G. Terrell, and M. Wertheimer. New York:
 Atherton Press, 1962

————. *On Knowing: Essays for the Left Hand.* New York:
 Atheneum, 1965

Buswell, Guy T. *How People Look at Pictures.* Chicago:
 Chicago University Press, 1935

Buzan, T. *Use Both Sides of Your Brain.* New York:
 E. P. Dutton, 1976

Carey, Benedict. "Brain Calisthenics for Abstract Ideas." *New
 York Times* Science Section, June 7, 2011

Carra, C. "The Quadrant of the Spirit." *Valori Plastici* 1
 (April–May 1919): 2

Carroll, L., pseud. See Dodgson, C. L.

Cennini, Cennino. *Il Libro Dell'Arte* (The Craftsman's
 Handbook), c. 1435

Collier, G. *Form, Space, and Vision.* Englewood Cliffs, N.J.:
 Prentice-Hall, 1963

Complete Letters of Vincent van Gogh, The New York
 Graphic Society, 1954. Letter 184, p.331

Corballis, M., and I. Beale. *The Psychology of Left and Right.* Hillsdale, N.J.: Lawrence Erlbaum Associates, 1976

Cottrell, Sir Alan. "Emergent Properties of Complex Systems." In *The Encyclopedia of Ignorance,* edited by R. Duncan and M. Weston-Smith. New York: Simon & Schuster, 1977

Crick, F.H.C. *The Brain.* A Scientific American Book. New York: W.H. Freeman, 1979

Curtis, Gregory. *The Cave Painters: Probing the Mysteries of the World's First Artists.* New York: First Anchor Books, 2007

Darwin, F. *The Life and Letters of Charles Darwin.* London: John Murray, 1887

Davis, Stuart. Quoted in "The Cube Root." In *Art News* XLI, 1943, 22-23

Delacroix, Eugene. In *Artists on Art,* edited by Robert Goldwater and Marco Treves. London: Pantheon Books, 1945

Dodgson, C.L. [pseud. Carroll, L.] *The Complete Works of Lewis Carroll,* edited by A. Woollcott. New York: Modern Library, 1936

Doidge, Norman. *The Brain that Changes Itself.* New York: Penguin Books, 2007

Edwards, B. "Anxiety and Drawing." Master's thesis, California State University at Northridge, 1972

————. "An Experiment in Perceptual Skills in Drawing." Ph.D. dissertation, University of California, Los Angeles, 1976

————. *Drawing on the Artist Within.* New York: Simon and Schuster, 1989

————. *Drawing on the Right Side of the Brain Workbook.* New York: Tarcher, 2002

Edwards, B., and D. Narikawa. *Art, Grades Four to Six.* Los Angeles: Instructional Objectives Exchange, 1974

Encarta World English Dictionary. New York: St. Martin's Press, 1999

English, H.B., and Ava C. English. *A Comprehensive Dictionary of Psychological and Psychoanalytical Terms.* New York: David McKay Company, Inc., 1974

Ernst, M. *Beyond Painting.* Translated by D. Tanning. New York: Wittenborn, Schultz, 1948

Ferguson, M. *The Brain Revolution.* New York: Taplinger Publishing, 1973

Feynman, Richard, California Institute of Technology Commencement Address, 1974

Flam, J. *Matisse on Art.* New York: Phaidon, 1973

Franck, F. *The Zen of Seeing.* New York: Alfred A. Knopf, 1973

Franco, L., and R.W. Sperry, "Hemisphere Lateralization for Cognitive Processing of Geometry," *Neuropsychologia,* 1977, Vol. 15, 107-14

Freud, Sigmund. "The Origins of Psychoanalysis." *American Journal of Psychology,* 21. Champaign: University of Illinois Press, 1910

Gardner, H. *The Shattered Mind: The Person After Damage.* New York: Alfred A. Knopf, 1975

————. *Creating Minds.* New York: Basic Books, 1993

Gazzaniga, M. "The Split Brain in Man." In *Perception: Mechanisms and Models,* edited by R. Held and W. Richards, p.33. San Francisco, Calif.: W.H. Freeman, 1972

Gladwin, T. "Culture and Logical Process." In *Explorations in Cultural Anthropology,* edited by W.H. Goodenough, pp.167-77. New York: McGraw-Hill, 1964

Goldstein, N. *The Art of Responsive Drawing.* Englewood Cliffs, N.J.: Prentice-Hall, 1973

Gregory, R.L. *Eye and Brain: The Psychology of Seeing.* 2nd ed., rev. New York: McGraw-Hill, 1973

Grosser, M. *The Painter's Eye.* New York: Holt, Rinehart and Winston, 1951

Haas, Robert et. al. (compiler), *American Poetry: The Twentieth Century,* Vol. 1. Library of America, 2000

Hademard, J. *An Essay on the Psychology of Invention in the Mathematical Field.* Princeton, N.J.: Princeton University Press, 1945

Hardiman, Mariale M., Ed.D. and Martha B. Denckla, M.D. "The Science of Education," "Informing Teaching and Learning through the Brain Sciences." *Cerebrum, Emerging Ideas in Brain Science,* The Dana Foundation, 2010

Hearn, Lafcadio. *Exotics and Retrospectives.* New Jersey: Literature House, 1968

Henri, R. *The Art Spirit.* Philadelphia, Pa.: J.B. Lippincott, 1923

Herrigel, E. *Zen in the Art of Archery.* Germany, 1948

Hill, E. *The Language of Drawing.* Englewood Cliffs, N.J.: Prentice-Hall, 1966

Hockney, D. *David Hockney,* edited by N. Stangos. New York: Harry N. Abrams, 1976

Hoffman, Howard. *Vision & the Art of Drawing.* Englewood Cliffs, N.J.: Prentice-Hall, 1989

Hughes, Robert. *Nothing If Not Critical.* New York: Alfred A. Knopf, 1991

Huxley, A. *The Art of Seeing.* New York: Harper and Brothers, 1942

————. *The Doors of Perception.* New York: Harper and Row, 1954

IBM: First Watson Symposium, Carnegie Mellon University and University of Pittsburgh, Press Release. March 30, 2011

Jaynes, J. *The Origin of Consciousness in the Breakdown of the Bicameral Mind.* Boston: Houghton Mifflin, 1976

Johnson, Hugh. *Principles of Gardening.* London: Mitchell Beazley Publishers Limited, 1979

Jung, C.G. *Man and His Symbols.* Garden City, N.Y.: Doubleday, 1964

Kandinsky, W. *Concerning the Spiritual in Art.* New York: Wittenborn, 1947

————. *Point and Line to Plane.* Chicago: Solomon Guggenheim Foundation, 1945

Kao, John. *Jamming: The Art and Discipline of Business Creativity.* New York: Harper Collins, 1996

Keller, Helen. *The World I Live In.* New York: The Century Company, 1908

Kimmelman, Michael. "An Exhibition about Drawing Conjures a Time when Amateurs Roamed the Earth." *New York Times,* July 19, 2006

Kipling, R. *Rudyard Kipling's Verse.* London: Hodder & Stoughton, 1927

Kneller, George. *The Art and Science of Creativity.* New York: Holt, Rinehart and Winston, 1965

Krishnamurti, J. *The Awakening of Intelligence.* New York: Harper and Row, 1973

————. "Self Knowledge." In *The First and Last Freedom,* p.43. New York: Harper and Row, 1954

————. *You Are the World.* New York: Harper and Row, 1972

Levy, J. "Differential Perceptual Capacities in Major and Minor Hemispheres," *Proceedings of the National Academy of Science*, Vol. 61, 1968, 1151

———. "Psychobiological Implications of Bilateral Asymmetry." In *Hemisphere Function in the Human Brain*, edited by S.J. Dimond and J.G. Beaumont. New York: John Wiley and Sons, 1974

Levy, J., C. Trevarthen, and R.W. Sperry. "Perception of Bilateral Chimeric Figures Following Hemispheric Deconnexion," *Brain*, 95, 1972, 61-78

Lindaman, E.B. *Thinking in Future Tense*. Nashville, Tn.: Broadman Press, 1978

Lindstrom, M. *Children's Art: A Study of Normal Development in Children's Modes of Visualization*. Berkeley, Calif.: University of California Press, 1957

Lowenfeld, V. *Creative and Mental Growth*. New York: Macmillan, 1947

Luft, David. *Robert Musil and the Crisis of European Culture, 1880-1942*. Berkeley: University of California Press, 1984

Maslow, Abraham. *The Farther Reaches of Human Nature*. Big Sur: Esalen Institute, 1976

Matisse, H. *Notes d'un peintre*. In *La grande revue*. Paris, 1908

McFee, J. *Preparation for Art*. San Francisco, Calif.: Wadsworth Publishing, 1961

McGilchrist, Iain. *The Master and His Emissary*. New Haven, Ct.: Yale University Press, 2009

McManus, C., Rebecca Chamberlain and Phik-Wern Loo, Research Department of Clinical, Educational and Health Psychology. *Psychology of Aesthetics, Creativity, and the Arts*, Vol. 4 No. 1

Milne, A.A. *The House at Pooh Corner*. London: Methuen & Co. Ltd., 1928

Newton, Isaac. *Opticks*, Book 1, Part 2. 1st ed., London, 1704

Nicolaides, K. *The Natural Way to Draw*. Boston: Houghton Mifflin, 1941

Ornstein, R. *The Psychology of Consciousness*. 2nd ed., rev. New York: Harcourt Brace Jovanovich, 1977

Orwell, G. "Politics and the English Language." In *In Front of Your Nose*, Vol. 4 of *The Collected Essays of George Orwell*, edited by S. Orwell and I. Angus, p.138. New York: Harcourt Brace and World, 1968

Paivio, A. *Imagery and Verbal Processes*. New York: Holt, Rinehart and Winston, 1971

Paredes, J., and M. Hepburn. "The Split-Brain and the Culture-Cognition Paradox." *Current Anthropology* 17 (March 1976): 1

Piaget, J. *The Language and Thought of a Child*. New York: Meridian, 1955

Pirsig, R. *Zen and the Art of Motorcycle Maintenance*. New York: William Morrow, 1974

Reed, William. *Ki: A Practical Guide for Westerners*. Tokyo: Japan Publications, 1986

Robinson, Ken. *Out of Our Minds: Learning to be Creative*. Mankato, Minn.: Capstone, 2011

Rock, I. "The Perception of Disoriented Figures." In *Image, Object, and Illusion*, edited by R.M. Held. San Francisco: W.H. Freeman, 1971

Rodin, A. Quoted in *The Joy of Drawing*. London: The Oak Tree Press, 1961

Rose, Kian, and Ian Piumarta, editors. *Points of View: A Tribute to Alan Kay*. Glendale, Calif.: Viewpoints Research Institute, 2010

Samples, B. *The Metaphoric Mind.* Reading, Mass.: Addison-Wesley Publishing, 1976

————. *The Wholeschool Book.* Reading, Mass.: Addison-Wesley Publishing, 1977

Samuels, M., and N. Samuels. *Seeing with the Mind's Eye.* New York: Random House, 1975

Shanker, Thom and Matt Richtel. "In New Military, Data Overload Can be Deadly." *New York Times,* January 17, 2011

Shepard, R.N. *Visual Learning, Thinking, and Communication,* edited by B.S. Randhawa and W.E. Coffman. New York: Academic Press, 1978

Sperry, R.W. "Hemisphere Disconnection and Unity in Conscious Awareness." *American Psychologist* 23 (1968): 723–33

————. "Lateral Specialization of Cerebral Function in the Surgically Separated Hemispheres," in *The Psychophysiology of Thinking,* edited by F. J. McGuigan and R. A. Schoonover. New York: Academic Press, 1973, 209–29

Sperry, R.W., M. S. Gazzaniga, and J. E. Bogen, "Interhemispheric Relationships: the Neocortical Commissures; Syndromes of Hemisphere Disconnection," *Handbook of Clinical Neurology,* edited by P. J. Vinken and G.W. Bruyn. Amsterdam: North-Holland Publishing Co., 1969, 273–89

Strathern, Paul. *The Big Idea Collected: Six Revolutionary Ideas that Changed the World.* New York: Doubleday, 1999

Suzuki, D. "Satori." In *The Gospel According to Zen,* edited by R. Sohl and A. Carr. New York: New American Library, 1970

Tart, C.T. "Putting the Pieces Together." In *Alternate States of Consciousness,* edited by N. E. Zinberg. New York: Macmillan, 1977, 204–6

————. *States of Consciousness.* New York: E. P. Dutton, 1975

Taylor, J. *Design and Expression in the Visual Arts.* New York: Dover Publications, 1964

Tsikitas, Irene. "Inventors Aim to Transform 'Entire Surgical Tray' with Biomechanics." *Outpatient Surgery Magazine* (Online), May 17, 2011 www.outpatientsurgery.net/news/2011/05/16

Walter, W. G. *The Living Brain.* New York: W.W. Norton, 1963

Zaidel, E., and R. Sperry. "Memory Impairment after Commisurotomy in Man." *Brain* 97 (1974): 263–72

Zimmer, Carl. "Turning to Biomechanics to Build a Kinder, Gentler Rib Spreader." *New York Times* Science Section, May 17, 2011

찾아보기

지은이 **베티 에드워즈**(Betty Edwards)는 UCLA에서 미술, 교육, 지각심리학 박사 학위를 받았고, 롱비치 소재 캘리포니아 대학교 미술대학 교수로 퇴임한 후 명예교수로 있다. 그림그리기 입문서로 가장 널리 사용되고 있는 그의 저서 《오른쪽 두뇌로 그림그리기》는 17개 언어로 번역되어 3백만 부 이상 판매되었고 30여 년간 세 차례의 개정판을 펴냈다. 미술대학과 예술학교를 비롯해 디즈니 사와 애플 사 등 여러 기업체에서 정기적으로 강연을 하고 있으며, 현재 캘리포니아 주 라 호야(La Jolla)에 살고 있다. 에드워즈 박사는 '투데이 쇼'에 출연했고, 〈타임(TIME)〉, 〈로스앤젤레스 타임스(Los Angeles Times)〉, 〈시애틀 타임스(Seattle Times)〉, 《리더스 다이제스트(Reader's Digest)》와 다수의 출판물에 소개되었다. www.drawright.com

옮긴이 **강은엽**(姜恩葉)은 서울대학교 미술대학 조소과를 졸업한 뒤, 미국 뉴욕 아트스튜덴츠 리그에서 Jose Crieft에게 조각 수업을 받았다. 미국 뉴저지 몽클레어 주립대학 미술대학원에서 석사 학위를 받았다. '흙', '시간의 배후' 등의 주제로 다섯 차례 개인전을 열었고, 국립현대미술관, 서울시립미술관, 88올림픽조각공원, 양재시민의 숲, 난지도 노을공원 등에 작품이 소장되어 있다. 계원조형예술대학 부학장과 동대학 평생교육원 수신재 원장, 제3대 한국여류조각회 회장, 국립현대미술관 작품구매심의위원, 서울시 미술장식품심의위원, 성남시 삼일기념탑건립추진위원, 안양시 공공미술프로젝트 추진위원 등을 지냈으며, 현재는 한국현대문학관 관장과 사단법인 동물보호시민단체 KARA 명예대표로 있다.